Beethoven. Philosophie der Musik
Fragmente und Texte

贝多芬：阿多诺的音乐哲学

[德] 阿多诺（Theodor W. Adorno） 著
彭淮栋 译　杨婧 校

华东师范大学出版社
·上海·

华东师范大学出版社六点分社　策划

国家双一流高校建设与上海高水平地方高校创新团队（音乐学理论）建设项目

缘　　起

自中国全面卷入现代性进程以来,西学及其思想引入汉语世界的重要性,已是有目共睹的事实。早在晚清时代,梁启超曾写下这样的名句:"今日之中国欲自强,第一策,当以译书为第一事。"时至百年后的当前,此话是否已然过时或依然有效,似可商榷,但其中义理仍值得三思;举凡"汉译世界学术名著丛书"(北京:商务印书馆)、"现代西方学术文库"(北京:三联书店)等西学汉译系列,对中国现当代学术建构和思想进步的重大意义和深远影响,无人能够否认。

中国的音乐实践和音乐学术,自20世纪以降,同样身处这场"西学东渐"大潮之中。国人的音乐思考、音乐概念、音乐行为、音乐活动,乃至具体的音乐文字术语和音乐言语表述,通过与外来西学这个"他者"产生碰撞或发生融合,深刻影响着现代意义上的中国音乐文化的"自身"架构。翻译与引介,其实贯通中国近现代音乐实践与理论探索的整个

历史。不妨回顾,上世纪前半叶对基础性西方音乐知识的引进,五六十年代对前苏联(及东欧诸国)音乐思想与技术理论的大面积吸收,改革开放以来对西方现当代音乐讯息的集中输入和对音乐学各学科理论著述的相关翻译,均从正面积极推进了我国音乐理论的学科建设。

然而,应该承认,与相关姊妹学科相比,中国的音乐学在西学引入的广度和深度上,尚需加力。从已有的音乐西学引入成果看,系统性、经典性、严肃性和思想性均有不足——具体表征为,选题零散,欠缺规划,偏于实用,规格不一。诸多有重大意义的音乐学术经典至今未见中译本。而音乐西学的"中文移植",牵涉学理眼光、西文功底、汉语表述、音乐理解、学术底蕴、文化素养等多方面的严苛要求,这不啻对相关学人、译者和出版家提出严峻挑战。

认真的学术翻译,要义在于引入新知,开启新思。语言相异,思维必然不同,对世界与事物的分类与看法也随之不同。如是,则语言的移译,就不仅是传入前所未闻的数据与知识,更在乎导入新颖独到的见解与视角。不同的语言,让人看到事物的不同方面,于是,将一种语言的识见转译为另一种语言的表述,这其中发生的,除了语言方式的转换之外,实际上更是思想角度的转型与思考习惯的重塑。有经验的译者深知,任何两种语言中的概念与术语,绝无可能达到完全的意义对等。单词、语句的文化联想与意义生成,移植到另一种语言环境中,不免发生诠释性的改变——当然,这绝不意味着翻译的误差和曲解。具体到严肃的音乐学术汉译,就是要用汉语的框架来再造外语的音乐思想与经验;或者说,让外来的音乐思考与表述在中文环境里存活。进

而达到，提升我们自己的音乐体验和思考的质量，提高我们与外部音乐世界对话和沟通的水平。

"六点音乐译丛"致力于译介具备学术品格和理论深度，同时又兼具文化内涵与阅读价值的音乐西学论著。所谓"六点"，既有不偏不倚的象征含义（时钟的图像标示），也有追求无限的内在意蕴（汉语的省略符号）。本译丛的缘起，来自"学院派"的音乐学学科与有志于扶持严肃思想文化发展的民间力量的通力合作。所选书目一方面着眼于有学术定评的经典名著，另一方面也有意吸纳符合中国知识、文化界"乐迷"趣味的爱乐性文字。著述类型或论域涵盖音乐史论、音乐美学与哲学、音乐批评与分析、学术性音乐人物传记等各方面，并不强求一致，但力图在其中展现对音乐自身的深度解析以及音乐与其他人文/社会现象全方位的相互勾连和内在联系。参与其中的译（校）者既包括音乐院校中的专业从乐人，也不乏热爱音乐并精通外语的业余爱乐者。

综上，本译丛旨在推动音乐西学引入中国的事业，并藉此彰显，作为人文艺术的音乐之价值所在。

谨序。

杨燕迪

2007 年 8 月 18 日于上海音乐学院

目 录

中译本导言：作为音乐史家的阿多诺（杨婧） / 1
编者前言（蒂德曼） / 1

贝多芬
音乐哲学：片断与文本

第一章　序曲 / 3
第二章　音乐与概念 / 17
　　朝向一个贝多芬理论 / 22
第三章　社　会 / 47
　　文本1：论音乐与社会之间的中介 / 69
第四章　调　性 / 76
第五章　形式与形式的重建 / 91
第六章　批　判 / 110
第七章　早期与"古典"阶段 / 120
　　关于《钢琴三重奏》(Op.97)：外延型理论的各要素 / 136

建构一个贝多芬理论 / 142
第八章　交响曲试析 / 146
　　　文本2a：贝多芬的交响曲 / 168
　　　文本2b：电台与交响曲曲体的解构 / 169
第九章　晚期风格（一）/ 175
　　　文本3：贝多芬的晚期风格 / 175
　　　文本4：贝多芬：六首钢琴小品，Op. 126 / 183
第十章　不具晚期风格的晚期作品 / 193
　　　文本5：异化的扛鼎之作：论《庄严弥撒》/ 197
第十一章　晚期风格（二）/ 212
第十二章　人性与去神话 / 222
　　　文本6：贝多芬音乐的真理内容 / 239

附录一 / 249
　　　文本7：科利希的理论：贝多芬音乐的速度与性格 / 249
附录二 / 253
　　　文本8：贝多芬作品的"美丽乐段" / 253
附录三 / 258
　　　文本9：贝多芬的晚期风格 / 258
缩写 / 269
编后记 / 272
札记片断比较表 / 276
贝多芬作品索引 / 282
人名索引 / 287

谨以此书献给贝多芬 250 周年诞辰

中译本导言:作为音乐史家的阿多诺
——论《贝多芬:阿多诺的音乐哲学》的未竟与超越

<div style="text-align:right">杨　婧</div>

毋庸置疑,在20世纪粲烂的思想长空,特奥多·W.阿多诺(Theodor Wiesengrund Adorno,1903—1969)无疑是其中一座极为复杂的星丛。一方面,从不拘形式,自如穿梭于哲学、社会学、音乐学、钢琴、作曲等多重领域的学术风格来看,他无疑是一位典型的以赛亚·柏林所说的"狐狸型"思想家;另一方面,他也是一位不折不扣的"刺猬型"学者,始终拒绝做出职业的选择,认定自己的各类写作所探寻的乃是同一个研究目标,即,致力于批判"自称在任何人类行为领域的事实或原则问题上拥有颠扑不破之知"[①]。

在此之中,其晚期未竟之作《贝多芬:阿多诺音乐哲学的遗稿断章》[②],尤其体现了音乐与哲学的融合。这本从黑格尔哲学细致聆听个体作曲家的著述,其开创性的功绩,正如罗斯·罗森伽尔德·苏博

① Michael Spitzer, *Music as phisophy: Adorn and Beethoven's late Style*, (Indiana: Indiana University Press, 2006), p. 345.
② Theodor W. Adorno, *Beethoven: The Philosophy of Music: Fragments and Texts*, edited by Rolf Tiedemann, translated by Edmund Jephcott(California: Stanford University Press, 1998).

特尼克所说的那样"正是阿多诺,才开始让贝多芬和晚期风格在哲学史中获得一席之地"①。毋庸置疑,阿多诺的启蒙理性批判思想,中国知识分子并不感到陌生,尤其自上世纪 90 年代,经音乐学家于润洋先生首度解读阿多诺《新音乐的哲学》以来,②音乐在阿多诺整体学术格局中的份量及关注度亦与日俱增。然而,作为音乐学家的阿多诺,尤其是他在此书中开创性的"晚期风格"研究,现有研究还不多见,文献的译介也十分不足。

笔者曾撰文追溯过"晚期风格"术语在西方学界的概念变迁,提及该书关键性的结构意义,但囿于篇幅,未能展开。③ 实际上,阿多诺的晚期贝多芬研究灌注了自己对于西方现代音乐之处境、前途和命运的忧患之思,亦有意借此澄清现代工具理性产物的"风格史"范式所存在的诸多流弊。他较早出版的评述现代音乐大师勋伯格的《新音乐的哲学》④与始终未竟的贝多芬之书,实际吊诡地构成了完整的西方调性史批判。有鉴于此,阿多诺何以终身痴迷于贝多芬的聆听与研究?其中体现了怎样的学术关切和真理启示?其思想对于正身处狂潮汹涌的现代性巨流中的国人提供怎样的启示?凡此种种,皆为本文所意欲探究的主题。

一、成说背景与"隐微书写"

虽然,阿多诺曾研究过巴赫、舒伯特、瓦格纳、马勒、贝尔格、勋伯

① Rose Rosengard Subtonik, "Adorno's Diagnosis of Beethoven's Late Style:Early Symptom of a Fatal Condition", *Journal of the American Musicological Society*, vol. 29, no. 2 (Summer, 1976), pp. 242—275.
② 于润洋:《现代西方音乐哲学导论》,北京:人民音乐出版社,2012 年,第 327—373 页。
③ 杨婧:"'晚期风格'在当代西方音乐学界",载于《中央音乐学院学报》,2016 年第 4 期,第 136 页。
④ [德]特奥多·W. 阿多诺:《新音乐的哲学》,曹俊峰译,北京:中央编译出版社,2017 年。

格等作曲家,又与施托克豪森、布列兹、利盖蒂和约翰·凯奇这些先锋派作曲家交往甚密,却都不如贝多芬这般始终占据心灵的中心。阿多诺首批论述贝多芬的文字产生于 1934 年,至 1938 年因政治避难抵达纽约的前一年,此间开始酝酿一本从黑格尔哲学的角度谈论贝多芬的著作;而后以笔记的方式不断记录支零的思想。期间完成的《新音乐的哲学》《否定辩证法》《美学理论》等重要著述,与他的贝多芬有着极为内在的理论关联。遗憾的是,阿多诺有生之年念兹在兹的晚期贝多芬并未成书。如今这本乃由阿多诺专家罗尔夫·铁德曼(Rolf Tiedemann)根据 40 余卷笔记、电台讲座等文字汇编而成。鉴于阿多诺本人深信一定可以完成这部贝多芬之书,铁德曼照其夙愿由此命名。

在致铁德曼的信中,阿多诺将这些笔记形容为"一本自己对于贝多芬的音乐体验日记"。此言实有自谦之意,因为这些跨度数十年的文字,不仅对晚期贝多芬的具体作品不乏缜密详尽的注释,还藉此有意阐发了对各门学说及其它著述的看法,凡含义有分歧、可圈可点与有待深究之处,均一一拈出,与钱钟书《管锥篇》笔记体不无异曲同工之处。为方便读者,铁德曼对原本语焉不详之处予以补遗或评注,并以类书的方式将其归入诸如"社会"(Society)、"批判"(Critique)、"晚期风格"(The Late style)、"调性"(Tonality)等条目之下。不过,对此格林·斯坦利(Glenn Stanly)颇有微词,数落此书不仅未注明笔记日期,而且"一方面,按主题排列,实际是诱使读者误以为长达数十年跨度的观念之间均存在密切关联;另一方面,失去了某种'日记'的阅读体验,因为原初的编年序列或许对于理解笔记之间的关系、不同年代之间的戏剧性事件、阿多诺的个人生平以及笔记碎片之间的紧密关系可提供更好的参照"[①]。

然而,就像施托克豪森"现代眼光"下的贝多芬改编版一样,铁德

[①] Glenn Stanley, "*Beethoven: The Philosophy of Music: Fragments and Texts* (review)", *Notes*, 2000, vol. 57, p. 364.

曼颇具"结构主义"的编订思路实际用心良苦。作为一位著作等身、博学严谨的阿多诺专家，经过深思熟虑，大胆打破表面的年表顺序而以问题范畴予以分类，为阿多诺庞杂渊深的思想川流提供了管窥全豹的路径——我们既可以看到阿多诺在"调性"问题上的题记细节，也不难看到他对于某一个问题前后的思路变化。耐人寻味的是，阿多诺似乎很少在笔记中提及其他音乐理论家，仅有数次引述20世纪最具影响力的德国乐评家保罗·贝克(Paul Bekker)、胡果·里曼(Hugo Riemann)、海因里希·申克(Heinrich Schenker)、弗里德里希·罗赫利茨(Friedrich Rochlitz)以及鲁道夫·莱蒂(Rudolph Reti)。相形之下，对于康德、黑格尔、歌德、席勒、荷尔德林、济慈以及本雅明、布洛赫等非专业音乐学圈子的参照量明显盖过前者，可见阿多诺的贝多芬研究扎根于非常深厚的德国浪漫主义运动以来的诗化哲学文脉传统。

从行文上看，它的气质显然偏向本雅明：诗化的隐喻、素材的渊博、恣肆的文思。它有着一部完成性著述所缺乏的私密性，开篇便自言意在"重构自己童年时代开始的贝多芬聆听体验"，这在实证主义研究滥觞的时代，实在招人诟病。是故，全书并非若寻常学术写作逻辑的层进演绎，而呈现为格林·斯坦利所形容的"异质性的残片"。文中俯拾皆是的讽喻、用典、寄慨，即便是谙熟德国诗化哲学传统的读者也难以消化，更遑论以素朴为贵的英美学者。难怪查尔斯·罗森(Charles Rosen)在《纽约书评》上撰文，尖锐讽刺其文风令人"石化"('clotted style')①。

在笔者看来，罗森之言潜藏着不自知的意识形态之眼。因为从美国本土文化成长起来的查尔斯·罗森，固然博学，但绝未背负过阿多诺这一代德国犹太学者所无法摆脱的文化包袱及生存焦虑。阿多诺的晦涩文风，实际可视为德国政治哲学家列奥·施特劳斯(Leo Strauss)②

① Charles Rosen, "Should We Adoring Adorno", *New York Review of Books*, 2002, October 24, p. 3.
② [德]列奥·施特劳斯：《迫害与写作技艺》，刘锋译，北京：华夏出版社，2012年。

所谓"隐微书写"(esoteric writing)的范例,即哲人采用了格言、隐喻、戏仿、夸张、省略等隐蔽而微妙的笔法,将自己的意见隐藏于字里行间。不难理解法兰克福学派何以选择在纳粹当权时期整体转向书斋与艺术。其次,这种"隐微书写"应置于肇始于1800年的德国诗学哲学文脉进行理解。如人所知,1800年恰好处于德意志精神的崛起时刻,从歌德、贝多芬、黑格尔、荷尔德林再到 E·T·A. 霍夫曼,无不是最优秀的德意志精神的领受者。这种精神理想主张走出孤陋的民族主义,将各域多元艺术传统改造和升华。譬如此种深刻的分裂、行诸文字之上的折衷笔调、反讽思维,均是这种世界视域的产物。是故阿多诺的隐微笔触背后,从观点到素材,从修辞到主题,渗透着他对德国19世纪诗化人文传统的回顾与忠诚。或许,阿多诺之所以对贝多芬念兹在兹,并视之为一名当复调传统日暮西山之际力挽狂澜的"末路英雄",恐怕少不了这份惺惺相惜之意。

总而言之,在当时贝多芬手稿研究、申克图表分析一统天下的时代,在以新为贵的先锋派潮流滥觞的时代,阿多诺重提贝多芬,并以诗兴笔致考量这位被先锋派奋力解构的"没落人物",显然与时代主潮格格不入。如今回头望去,这些隐微的教诲,却为后来的音乐学学科带来了一场深广的启蒙。

二、不合时宜:阿多诺的"晚期风格"概念

在《贝多芬:阿多诺的音乐哲学》中,相对完整论及晚期风格的,分别是"晚期风格Ⅰ""不具晚期风格的晚期作品""晚期风格Ⅱ"这三个章节。毫不夸张地说,它们勾勒出了晚期风格的全部版图,后世研究只是不同程度上的继续深化而已。通过批判关于贝多芬晚期风格的种种流俗观点,阿多诺不仅给出了新的定义,总结了晚期修辞特质,还给后人例示了一种辨证的风格批评范式。首先,何为"晚期风

格",阿多诺在"晚期风格(一)"[①]中如此予以描述:

> 重要艺术家晚期作品的成熟(Reife)不同于果实之熟。这些作品通常并不圆美(rund),而是沟纹处处,甚至布满褶皱。它们注定不够甜美,令品尝者感到酸涩难当。它们也完全不具有古典主义美学对于艺术作品要求的和谐(Harmonie),显示历史痕迹多于发展性方向。流俗之见认为,这是步入晚期后的主体性表现甚或者是"个性"的决绝宣言,因而在表现自我的过程中打破了形式的圆融,以哀伤扞格之音取代了调和圆谐,以超然的意志解放了备受鄙弃的感官魅力。晚期作品因此被放逐到艺术的边缘,几乎沦于一种毫无艺术性的文献纪录。

这段话意味幽深,但不难发现阿多诺实际是要从诗学层面上缔造"批评性"的"晚期"(Spätstil)概念。它具有两层含义。其一,用以指涉特定的艺术家和作品类型:艺术语言既有复归传统倾向(所谓"old"),又因惊人的超越时代而导致延迟性接收(所谓"lateness")。其二,指涉一种对待传统和主流的批判意识以及对标准方法论的反抗姿态。根据此定义,晚期风格不能完全以生理年龄作为分期依据,也不是人人都有所谓的"晚期",更存在着"没有晚期风格的晚期作品"。换言之,阿多诺的 Spätstil 并不同于 Altersstil(老年风格,style of old age),特指否定性的风格类型与美学法则。

而在阿多诺看来,显然没有谁比贝多芬更能例示这种否定性美学的深远意义。作为调性古典原则的确立者,从晚期贝多芬到勋伯格实际上昭示了一个殊途同归的调性批判。而调性同一性从意识形态起源而言就是一种"虚构的谎言"。他透过贝多芬意识到了"这种

[①] 此文最初于 1937 年以德文发表,参见 Theodor Wiesengrund Adorno,"Spätsil Beethovens", *Essays on Music*, Richard Leppert (ed.) (Berkely: University of California Press,2002),pp. 564—568。

审美的和谐，这种所有元素之间的统一的完整性，贝多芬以在他之前从未曾有的方式创造的这种完整性，他现在疑猜其为假象。这假象体现在一切古典主义里都有的虚构和预设的成分，一种可有可无的装饰性；贝多芬若非以其有意识的反思，就必定以他的艺术天才觉察到了这一点……贝多芬的晚期作品可以理解为对自己古典作品——盛期英雄风格——的批判。……晚期贝多芬的进步性就在于表达了这种对欺饰、对虚妄的古典全体性的不满……贝多芬的晚期风格不能单纯视为一个老去的人的反应，甚至也不能视为一个变成聋子、不再充分驾驭感官素材的反应"。

据此可见，阿多诺将这种恒自超越的内在反思精神（所谓的黑格尔的"绝对精神"），视为判断作曲家是否具有晚期风格的硬性标准。传统与个人性、古典与先锋、历史与审美、新与旧之间难以调和的张力，乃是"晚期风格"这种新美学的关键问题。同时，这种新美学的警世寓意在于，没有任何人能够真正解构传统。如此不难理解萦绕于"晚期风格"不同程度的复古迷思。因为，一位具有"晚期风格"的艺术家，往往刻意与时代趋之若鹜的潮流保持距离，以不同程度的复古表达对时代的某种批判——也就是说，求古意在避俗，求古亦为"介入"。反过来说，并不是每个作曲家对于时代都有这份自觉，故而并不是人人都有"晚期风格"。萨义德敏锐洞察到了阿多诺的这个深刻洞见，将这种伟大艺术家普遍特有的自我隔绝的"晚期孤岛"现象进一步发展，解释了理查·施特劳斯、古尔德、莫扎特晚期的自我边缘迷思。和这些晚期人物一样，晚期贝多芬艺术上的复古立场在于与时代保持距离——不取悦听众、市场和时潮，自我边缘化——抵抗文化工业的意识形态。在阿多诺看来，贝多芬实际有心"耳聋"，他远离曾经的朋友和社交生活，创作出极度晦涩、艰深的音乐，恰恰是贝多芬有意使自己的艺术免于物化的立身之道。同时，在阿多诺看来，艺术上的现代主义，本身便是一种晚期现象——即"乔装青春的老年"——譬如文学中的保罗·策兰、乔伊斯、艾略特，哲学中的尼采、本雅明，音乐中的贝多芬、勋伯

格,都是这种既"复古"又"超前"的"晚期"原型。不难理解,阿多诺何以将贝多芬的《第九交响曲》《庄严弥撒》以及《升C小调弦乐四重奏》(Op.131)与《A小调弦乐四重奏》(Op.132)这两部后期室内乐作品的终曲乐章排除在"晚期"之外。

值得指出的是,经过萨义德这位杰出的英文大师的精彩阐释之后,"晚期风格"被区分出"适时"和"晚期"两种诗学类型。① 前者所代表的是莎士比亚、提香这类高寿、晚年知天乐命、与时代同谋的伟大晚期艺术形式。原本被阿多诺不无偏激地排除在外的老年生命情景,也开始成为伟大的晚期艺术类型。需要指出的是,在德文语境里,Spätstil 与 Altersstil 这两个术语的使用原本非常清晰,但翻译成英文的"late style"并进入中文语境后,却造成了极大的混淆。

三、调性史批判:从贝多芬到勋伯格

鉴于阿多诺被音乐家所知道得益于其对20世纪音乐的批评,也就是以第二维也纳乐派为中心对象的音乐现代派理论家,由此不难理解他何以在此书中将批评理论的"中心点"退回到其真正的起源——古典风格的音乐启蒙运动,或者说贝多芬。另一个有待商榷的疑问是,阿多诺长期关注贝多芬,并以其作为晚期否定性美学的典范原型,是否纯属于个体聆听偏好呢?答案显然是否定的。诚如英国艺术哲学家莉迪亚·戈尔(Lydia Goehr)所言②,阿多诺此举绝非无的放矢,而是意图通过贝多芬理解调性音乐,进而为调性史提出一种内在的批判理论。究竟何为"内在的批判理论"?为何将晚期贝多

① [美]爱德华·W.萨义德:《论晚期风格》,阎嘉译,北京:生活·读书·新知三联书店,2009年,第1页。
② [英]Lydia Goehr, "Music as Philosophy: Adorno and Beethoven's Late Style", *Notes*, 2007, p.67.

芬作为调性史批判的原型？诸如此类的问题，实际上与阿多诺独特的音乐史观念密不可分。由于阿多诺在书中并没有明确而集中地阐释自己的音乐史学观念，本文尝试从他提出此问题的语境、历史主体观念、历史时间观念等问题出发，简要概括阿多诺音乐史时间观念的各个维度。

（一）"阐旧邦以辅信命"：阿多诺的调性史批判目标

毋庸置疑，"调性"（tonality）一词，作为西方音乐思维最重要的概念范畴之一，其术语定义实际非常模糊不定。狭义的调性指的是调式主音的音高位置。广义的调性概念非常多样：从文化上来说，它所指涉的乃是所谓西方 1600—1910 年的"共性作曲实践"范畴下的音乐体系，或者适用于在协和与不协和之间进行感知区分的音乐。在 18 世纪法国理论家拉莫的古典调性功能和声理论中，"调性"以及相应的"和谐"概念被赋予了更为绝对的意义：符合大小调功能原则将被视为调性音乐（正面），否则就是"无调性"（负面）。美国学者列奥·特莱特勒（Leo Treitler）曾指出海顿、莫扎特和贝多芬作为体现调性和声完美法则的古典音乐，在当时因抽象、混沌、刺耳的现代性而处于边缘。[①]

可见，"调性"一词本身就潜含了多样意识形态的后天建构。该术语一直主要用于史学编纂，主要目的是要建构连续性。然而在传统音乐史中，对于这种自 1600 年以前至 1910 年以后的自调式音乐发展至无调性音乐的演化轨迹的描述，其模式实际是生物进化论思想在音乐领域的嫁接。它造成了以下根深蒂固的执念[②]：1. 将调性及其演化历史默认为一种类似于生物"有机体"的发展模式，其自萌

[①] ［美］列奥·特莱特勒：《莫扎特和绝对音乐观念》，杨婧、刘洪译，载于《反思音乐与反思音乐史——特莱特勒学术论文选》，杨燕迪编选，上海：华东师范大学出版社，2018年，页59。

[②] 相关观点参见［英］托马斯·克里斯坦森：《剑桥西方音乐理论发展史》，任达敏译，上海：上海音乐出版社，2011年，页 704—706。

芽、发展到衰落的过程被视为是一个单向的连续过程,且各阶段之间的关系呈现为遗传性和因果性;2. 为了获得某种历史的连续性,调性概念和时代精神相汇合,导致历史编纂倾向于把各历史阶段下的多元作曲实践压缩成单一的主流,信奉进化论的英国理论家唐纳德·托维(Donald Tovey)将这种单线压缩称之为"音乐主流";3. 当时的历史进化论认为越后来的和声实践越复杂、高级,百年后的瓦格纳比贝多芬更先进,随后再为更复杂、进步的无调性音乐所取代……诸如此类的观点在当时深入人心。

如此,驱除启蒙主义神话的迷雾,解救现代音乐所面临的种种现实危机,构成了阿多诺进行调性史批判的外部语境。首先,新音乐潮流对于传统调性的极端排斥。在当时许多作曲家认为古典调性的价值已经殆尽,把抛弃调性作为最时髦的纲领和宣言,诸如无调性、多调性、泛调性、人工调式、具体音乐等五花八门的新理论应运而生。作曲家们到了以调性写作为耻的地步。面对传统崩溃、价值失范的新音乐浪潮,学院派却提供不出实质意义的回应与评价。其二,来自纳粹官方对于无调性音乐的错误评价。1900年以来的德国音乐在纳粹统治下面临阿尔弗雷德·爱因斯坦(Alfred Einstein)所描述的贫瘠现状。① 现代艺术几乎全部被纳粹官方禁止,其中现代派的全部曲目包括勋伯格等在内的"堕落的"作曲家,均为消灭的对象,瓦格纳、威尔第、普契尼占据了歌剧院全部曲目(以及莫扎特少数几部所谓"无害"的作品)。②

另外,阿多诺将晚期贝多芬作为调性史批判的关键人物,或许也是因为贝多芬是艺术史中的独特性。因为,没有任何作曲家,可像贝多芬那样和政治紧紧卷在一起,大量浪漫传记更是将之杜撰为神话般的人物。在这些神话中,贝多芬是作为"一个普罗米修斯

① Alfred Einstein,"The Presdent State of Music in Germany", *The Musical Times*, vol. 74, no. 10, p. 89.
② [英]彼得·沃森:《20世纪思想史》,朱进东译,上海:上海译文出版社,2008年,页359。

的革命者、天才、巫师、殉道圣徒的形象现身的"①。这些神话缔造了一些深入人心的贝多芬标签公式,比如"受难与战胜"。于是,当阿多诺说"了解贝多芬,就是了解调性。因为调性是他的音乐本身,不仅是它的素材,也是它的本质:其作品所有要素都可以界定为调性的特征——贝多芬就是调性",实际包含了摧毁偶像、探索真谛的意图。

如此推知,当戈尔所说阿多诺希望为调性史提供一种"内在的批判"(immanent critique),或许是指阿多诺明确注意到了诸如有机体论、意识形态、美学规范、进化论、阶级分析等种种理论的武断性。如此他在末章"人性与去神话"中,道出了他对启蒙主义意识形态进行"去自然化"(denaturalization)和"去神秘化"(demystification)的集中主张。阿多诺强调解释的目的是揭示贝多芬音乐的真理性内容,因为音乐自有其独特的运作机制,即艺术史的"内在逻辑",反对任何先决的同一性预设。如果调性传统之经典背后的观念、范畴、原理和尺度的体系,已经作为一种认知模式,支配着一个时代下的作品及作曲家评价,那么,对于时刻忧心现代音乐何去何从的阿多诺而言,如何从调性史内部建立一种公允评价现代音乐发展的批评理论成为当务之急。显然,在阿多诺看来,调性的本质、古典调性规范的"立"与"破"、现代音乐中的调性危机,实际先兆性地出现自晚期贝多芬的音乐中,勋伯格可以说在实质上延续了晚期贝多芬的否定性因素。如此,从贝多芬到勋伯格,构成了阿多诺笔下关于调性史的完整的"内在批判"。诚如苏博特尼克所言:"阿多诺把贝多芬的晚期风格理解为一种'双重否定'模式"。②贝多芬的中期与晚期,分别意味着作为资本主义启蒙理性发展过

① Carl Dahlhaus, *Nineteenth-Century Music* (California: University of California Press, 1991), p. 75.
② Rose Rosengard Subotnik, "Adorno's Diagnosis of Beethoven's Late Style: Early Symptom of a Fatal Condition", *Journal of the American Musicological Society*, Vol. 29, no. 2, 1976, pp. 245.

程中的个体性同一与分流的两个阶段。晚期贝多芬乃是对业已定型的古典调性思维的批判,勋伯格的无调性十二音则代表了这个过程的最后阶段,成为在贝多芬晚期风格中屹立而出的第一人,使主体性彻底从音乐语言客体的强制中解放出来。① 如此,阿多诺则将晚期贝多芬定位为"音乐中的黑格尔":一位最早感受到启蒙现代性的理性危机与异化的极度痛苦,最终被迫重构传统、创作出一套自己的调性理论的作曲家。

(二) 解构"连续性":"晚期"的离心力

在线性音乐史观看来,历史呈现为自低级向高级的发展过程,由此先锋派作曲家以及理论家们也大多错误地认为无调性比调性音乐进步。但在阿多诺看来,历史的进步概念无法体现为此类虚假、空洞的时间,他把瓦尔特·本雅明的"单子"史观引入音乐中,主张打破启蒙理性时间观下的线性叙事,从对"当下"的关照中,捕捉主体造成的历史延续的破碎与断裂,并以此为踪迹历史性地重构经验整体,相信"对后一种进步概念的批判必须成为对进步本身的批判的基础"②,换句话说,他认为,艺术的过去、现在与未来的阶段彼此之间并不是一种逐级提升或者终结的关系。调性和无调性的出现乃是素材自身发展倾向的必然结果,勋伯格的无调性的意义也必须置入整个素材发展环节中才能理解,换言之,无调性实际深深内在于调性传统之中。而晚期贝多芬与勋伯格,恰好构成了这条调性史突围中的两个重要"单子"。甚至于,为勋伯格的无调性音乐寻找历史依据,或许才是他专注于晚期贝多芬的根本原因。

在此基础之上,阿多诺概括了晚期贝多芬调性批判的具体策略。他认为,对于晚期贝多芬而言,自己以往所皈依的古典调性的

① Lecia Rosenthal,"Between Humanism and Late Style",*Cultural Critique*,2007,pp. 107140.
② [德]本雅明:《历史哲学论纲》,张旭东译,载于《文艺理论研究》,1997 年第 4 期,页 95。

整体性观念已经不堪承受他的批判性天才,一心想要摆脱这套程式的束缚。在冲散古典调性以和声功能为主导的聚合力的难题上,阿多诺认为晚期贝多芬的主体策略,一方面是尽量削弱调性音乐中属于传统句法性结构的第一参数维度——旋律、和声、曲体之等级秩序关系——的约束力;一方面竭力增强第二参数——比如音量、速度、音色、音域、力度、体积、节奏等等——这种量性因素维度细节上的营造达到调性的模糊。阿多诺将这种偏离策略,谓之为"康德哲学中的'无限'范畴——所谓力的崇高——在技术上的对等物"。也正因为如此,阿多诺在笔记中反复强调,音乐理论有必要对"贝多芬的突强($sforzati$)发展一个理论。在所有情况中,它们都标志着音乐意义对整个调性坡度的抗拒,同时又和这坡度形成辩证的关系……(突强)是辩证的枢纽交汇点。在这些交汇点里,调性的节拍坡度与预设的调性逻辑图示两相冲突。它们是对图示的坚定否定。坚定,因为它们只在与图示争衡时才产生意义。这也是新音乐的问题所在"。

换而之,阿多诺认为,晚期贝多芬对于调性中心的突围策略是"量"而非"质"上的变化。通过半音化、长颤音、赋格段、乐章规模、力度、音域的扩大以及结构性省略等偏离手段,造成调性动力的整体性的碎片化,已经史无前例地构成了对于习惯了古典调性音乐协和、统一和均衡风格的受众群体大为"震惊"。这种量度上的无限范畴乃是晚期贝多芬试图突破语言枷锁过程中的主观性爆发,晚期贝多芬之所以难解如迷,正是因为高度的主观性颠覆了传统调性法则中"技术和观念的模仿论关系法则,而以诗意境界所暗示的自由、解放为旨归"。

另外,阿多诺特别强调晚期贝多芬的"偏离"其审美上的"震惊效应"所具有的社会维度。在他看来,晚期贝多芬近乎暴力的个人主观性(极端的严肃、抽象)实际是要挑战中产阶级审美接受的极限,这真切反映了音乐自身发展与社会外部功能之间的矛盾,由此"这些矛盾并非作者个人的失败,而是必要的社会性使然"。于是,

晚期贝多芬音乐其高度主观性的文化史意义在于：标志了以往在历史中曾附庸于礼教、宫廷、娱乐的音乐首次成为符合康德所提出的"凝神贯注的严肃艺术"，贝多芬"废除了音乐里一直存在的肯定、享乐主义的成分"，让音乐摆脱18世纪康德所贬视的"功利性的享受"，在完成了古典批判的同时构成了启蒙资本主义文化史的一次本质性断裂。20世纪的勋伯格则是随后的更为彻底的断裂与重建。

换言之，贝多芬晚期音乐中那些刺耳、抽象、晦涩以及令人"震惊"的音响，实际和勋伯格的序列音乐殊途同归。阿多诺甚至意图彻底为学界关于贝多芬拙劣于配器法的论断翻案。因为，抛开乐器物质本身发展水平的局限之外，贝多芬貌似拙劣的配器——作为调性的构成要素之一——乃是刻意为之的噪音制造（即贝多芬有心"耳聋"），不能简单视为创造力的缺陷：

> 贝多芬总是将双簧管置于竖笛之上，置各自特殊音域于惘然。他用铜管制造噪音；倒霉的法国号自然音突兀捣乱，从来不会自成声部。他没有考虑弦乐对木管的比例，木管部沦于毫无分量。不过有什么关系？……生产力在配器层次上没有做到更高的发展，不能只视为缺点。这个由生产力受束缚而造成的"缺陷"，与实质有极为深秘的交流。……我们由此看到了艺术进步的可疑本质。

行文到此，阿多诺或许终于可以水到渠成地为20世纪极为孤独的新音乐大师勋伯格仗义执言。他指出，勋伯格和贝多芬一样，其实并非只是纯粹追求一种对形式意义上的革新，"而更是一种对调性的批判，对调性之虚伪的否定"。二者的真正差异是：在后者，调性这种素材依然给贝多芬留下了可发挥的偏离潜能；对于勋伯格，"语言本身不断成为难题，而非遣词造句。就这一点而言，我们可说比较粗糙，甚至比较贫寒"。换言之，勋伯格以无调性彻底推翻调性体系实

为调性形式自身发展之必然结果,正如勋伯格本人所说的:"十二音技法只是达到目的的手段,手段是新的,目的是旧的。"① 然而,阿多诺对两位作曲大师这种想要彻底摆脱语言客体的束缚、求得绝对自由的追求予以了极为辩证而悲观的预见。这种悲观不仅只是体现在新音乐自身语言机制危机的断言,而更是他最后在"人性与去神话"一节中所分析到的,贝多芬晚期风格的深刻意义,在于消解了资产阶级启蒙人文主义所拥抱的全部价值。资产阶级人文主义的消解所具有的历史意义,在阿多诺心中远远超过了一个阶级的衰落,而是涵盖了一个历史的终结以及人类理性本质的终结。② 因为在阿多诺看来,历史是人的历史。阿多诺心目中人文主义的使命感、批判性,明显端赖于"人性"(humanity)这个概念以及与之紧密相关的道德信念。于是乎,从晚期贝多芬到勋伯格这一路下来的音乐史,既是人类历史的终结又是后-历史时间的开端——因为后者的延续只是物理性的,他无法想象人文主义自身就此还会有任何进一步的发展。换言之,阿多诺并不认为勋伯格的无调性乃是对于贝多芬的一种进步,反倒认为晚期贝多芬实际要比勋伯格保存了更深刻的人类希望。当然,阿多诺这篇人生最后所解释的贝多芬第三阶段的演变不可避免是在绝望的本体论的指引下进行的,这更加剧了悲剧的色调。如果阿多诺曾言"留存在器物、文字、颜色与声音中的历史痕迹,乃是一种永恒的伤逝"③,那么他显然在贝多芬晚期风格中洞察到了这种伤逝,了悟到晚期贝多芬和勋伯格竭力追求超然于语言客体自由的"失败宿命"——易言之,"或许,在艺术史上,晚期风格是灾难……晚期风格是对个体、此在之无足轻重的自我意识。晚期风格和死亡的关系正在于此。"

① [德]勋伯格:《风格与创意》,茅于润译,上海:上海音乐出版社,2011年,页118—119。
② Rose Rosengard Subtonik, "Adorno's Diagnosis of Beethoven's Late Style: Early Symptom of a Fatal Condition", *Journal of the American Musicological Society*, vol. 29, no. 2, 1976, pp. 242—275.
③ Lecia Rosenthal, "Between Humanism and Late Style", *Cultural Critique*, Vol. 67, 2007, p. 137.

余思:未竟与超越

综上,大致介绍了阿多诺关于晚期风格的成说背景、写作手法、术语界定、理论目标、调性史批判等方面的内容。鉴于篇幅,未能巨细无遗。总而言之,"晚期风格"一词是在阿多诺众所周知的"非同一性"观念上建立起来的,包含对风格史范式的批判。后来的萨义德乃至整个艺术人文学界的晚期风格理论研究,均在此基础上纵深拓展。

当然,阿多诺本人就是一位不折不扣的"马克思主义的晚期人物"。他不从众流,具有最优秀的辩证法智力和写作技巧,终身以德文写作,其理论却未能在当时德国得到发展;对于弥漫在现代文化中的学科专门化现象,他给出了一个最彻底、最悲观的批判,同时作为一名哲学家、社会学家、反海德格尔存在主义哲学的艺术批评家,以及作曲家、音乐理论家、托马斯·曼的"音乐顾问"和偶为之的文学批评家,阿多诺本人便是批判现代学科分工的典范。尤值得一提的是,这种"不从众"的独立姿态,也是后来着力于晚期研究学人的集体群相。

不过,阿多诺充满个性的历史批评,激扬文字之余又饱受物议,尤其不喜欢形而上学的美国学者语锋甚辣。阿多诺不事体系,便有人批评他的写作毫无章法。在历史人物的评价上,他对斯特拉文斯基、瓦格纳、西贝柳斯等作曲家的极端负面断言以及社会学解读方式,达尔豪斯相当不以为然,并在阿多诺辞世之后迅速展开全面批判(此举实在令人费解)。[①] 另外,阿多诺对于维也纳古典乐派的否定性断言,也受到了专长于古典风格和奏鸣曲式研究的查尔斯·罗森

① Carl Dahlhuas, Ludwig Finscher, and Joach Kaiser, "Was haben wir von Adorno gehabt?: Theodor W. Adorno und sein Werk", *Musica*, Vol. 24, 1970, pp. 435—439.

的抨击。罗森一方面指出,阿多诺晚期贝多芬研究的基本洞见在于"艺术品并非被动地反映社会,而是在社会中行动、影响并且批判"①,一方面又认为阿多诺对于18世纪音乐的理解存在局限,指出所运用的"理念"(Idea)如若不能如实反省历史的极端不同层面,以照顾到个别的多样性,就算不上成功。在方法论基础上,有人批评他缺少经验和实证的细节——包括音乐和历史两个方面的史料细节,因为阿多诺只是阐明研究方法论的基础建立在20世纪20年代以来哥本哈根学派的海森堡(Werner Heisenberg)的"测不准原理"之上。最后,有人质疑阿多诺的批评观实际基于一种虚构的历史理论,譬如他所说的历史"精神"(Geist)的实体化和"音乐主体"(musical subject)的概念。也有人认为,虽然阿多诺和欧洲学者高度肯定了贝多芬在哲学史中的高度,但却很难在盎格鲁——美国批评传统中获得认同。②

不过,在笔者看来,对于一位已逝学者经久不衰的争议,实际反证了其思想的无穷丰宣意义。有些影响是一种承袭,譬如他对于古典音乐自律超然的历史虚构实质的揭露以及"晚期风格"复古迷思的阐述,直接启发了萨义德的《论晚期风格》、麦克莱瑞的《阴性终止》和《惯例的智慧》,以及苏博特尼克的《发展性变奏》③和《解构性变奏》④;对于艺术史内在批判的强调以及所提出的种种风格范畴,预示了达尔豪斯的体裁结构史以及贝多芬研究;对于历史表演本真性问题的深刻洞见,也明确反映在塔鲁斯金的《牛津西方音乐史》⑤中;对于"调性

① Charles Rosen,"Should We Adore Adorno",*The New York Review of Books*,2002,October 24,p. 16.
② Michael Spitzer, *Music as Phisophy: Adorn and Beethoven's late Style* (Indiana: Indiana University Press,2006),p. 189.
③ Rose Rosengard Subotnik,*Developing Variations: style and Ideology in Western Music* (Minnesota: University of Minnesota Press,1994).
④ Rose Rosengard Subotnik,*Deconstructive Variations: Music and Reason in Western Society* (Minneapolis: University of Minneapolis Press,1996).
⑤ Richard Taruskin,*The Oxford History of Western Music: The 20—Century* (vol. 3) (Oxford: Oxford University Press,2009),pp. 350—364.

的实质乃是一种偏离"的论断,更与伦纳德·迈尔的期待理论不谋而合。凡此种种,不一而足。当然,更多的影响乃是伟大的"纠偏":譬如他对于瓦格纳的极端否定,激发了莉迪亚·戈尔的《音乐作品的想象博物馆》(戈尔试图将瓦格纳树立为自律性艺术诞生的标志,而不是阿多诺笔下的贝多芬)。阿多诺在《新音乐的哲学》中高抬勋伯格、贬低斯特拉文斯基、西贝柳斯的片面断言,激发了亚历克斯·罗斯(Alex Ross)的《余音嘈嘈——聆听 20 世纪》①。他在贝多芬研究上的影响力更是深不可测,诸如达尔豪斯、罗森、施皮策、所罗门、科尔曼、麦克莱瑞等美国学界元老的文字中,无不回荡着阿多诺的幽灵。认清这层复杂的学理关联,在西学蜂拥而至、"乱花渐欲迷人眼"的当下,在一味求新的时代主潮的我们,是极为必要的。

当然,以上观点,属一家之言。更何况同这位西方学术泰斗相比,笔者无论思维或学养,显然未达"同构"的高度,所以堪为愚见,浅尝辄止,有待方家校正。事实上,阿多诺晚期风格理论中还有更多的意义有待揭示,这是一位"不信任任何自称在人类领域的事实或原则问题上拥有颠扑不破之知"的伟大怀疑家留下的宝贵遗产。诚如于润洋教授寄言:"在今天,对阿多诺的音乐理论遗产中的得失进行更正确、更公正的评价,并批判地吸取其中有价值的东西,这正是摆在中国音乐学家们面前的一项迫切的历史任务。"②

① Alex Ross, *The Rest is Noise: Listening to the Twentieth Century* (London: Fourth Estate, 2008), pp. 158—176.
② 于润洋:《现代西方音乐哲学导论》,北京:人民音乐出版社,2012 年,页 373。

编者前言

蒂德曼(Rolf Tiedemann)

"对于伟大作家而言,完成之作的分量要轻于他们倾尽毕生心力而未竟的断章零篇。"① 这句出自本雅明(Walter Benjamin)《单行道》(*Einbahnstrasse*)的隽语,仿佛专为数十年后阿多诺的贝多芬之作而造。阿多诺在个人文学志业上的追逐——甚或者说"追求"(umwerben),很少像他撰写贝多芬这么漫长而执著。他的任何写作计划,也都不类此作这般在写作之初就不得已而中断,并直至终身也未能成书。阿多诺最早一批谈论贝多芬的文字产生于1934年,也就是纳粹上台的第二年,他开始流亡前不久。当时他尚无成书之念。据阿多诺自言,他是到了1937年方才有心要撰写一本"从哲学角度谈贝多芬"的书作;而关于此书的写作笔记最早始于他迁居纽约的1938年夏天。也就是说,他似乎是在写完《论瓦格纳》(*Versuch über*

① 校者注:在阿多诺看来,"完成的艺术"(accomplished art)或完美艺术的概念具有一种意识形态的、肯定的色彩,实际上尽善尽美的艺术作品并不存在。完美作品的观念取消了艺术本身的概念,最高级的艺术越过总体而趋向碎片状态,这是碎片在艺术中为何如此重要的原因。参见阿多诺《美学理论》。《单行道》一书已有中译本,王涌译,华东师范大学出版社,2016年。

Wagner)后(甚至似乎是同时),方才形成了计划。两年后的1940年6月,他在写给父母的一封家书中,除了侈谈法国战败之余,又提到了自己"接下来的大计划将是贝多芬"。虽然这项写作实际动笔已久,成果却还只是一些关于贝多芬个别性的作品及层面的零散笔记。真正的写作,意即成形的文字,尚未着手,究其缘由,无疑受流亡作家逐日繁剧的压力所累。至1943年底(阿多诺此时身居加州),从他写给科利希(Rudolf Kolisch)的信中不难得知,成书仍遥遥无期——因其信中阿多诺提到"我草拟已久的贝多芬工作",又言"我想,这是战后该做的第一件事"。然而至战争结束,阿多诺返回法兰克福,却还只是继续他1938年以来持续未断的笔记工作。1956年,笔记突然中断,之后亦着墨甚少。1957年7月,在一封写给钢琴家兼贝多芬专家乌德(Jurgen Uhde)的信中,阿多诺尝言:"真希望能继续写我的贝多芬一书,我做了很多笔记,可究竟何时成书,以及是否果真可以成书,恐怕只有天晓得。"1957年10月,阿多诺终于完成了一篇讨论《庄严弥撒》(*Missa Solemnis*)的文章,即《异化的扛鼎之作》(Verfremdetes Hauptwerk)。口授完此文初稿后,他在日记里写道,"谢天谢地,我总算做了",语气颇为激动,完全不似平日。而此后,他貌似已放弃成书之望。1964年,他将《试论瓦格纳》收入杂文集《乐兴之时》(*Moments musicaux*),序言中如此提到了他的"以贝多芬为主题的哲学书作":"此作尚未动笔,主要因为一直卡在《庄严弥撒》的写作上。如若不首先解决此疑难,更清楚的澄清问题,就不能妄称问题的消解。"可是,《庄严弥撒》及贝多芬全部音乐对哲学诠释构成的难题,似乎愈来愈无解决之望,阿多诺也只是偶尔信其可为。1966年阿多诺在电台关于贝多芬晚期风格的讲谈,乃是他最后一次谈及贝多芬,且其间对写作计划未置一词。可是在阿多诺临去世前不久,也就是1969年1月,他列出了自己仍打算撰写完成的8本专著书名,《贝多芬·音乐哲学》(*Beethoven. Philosophie der Musik*)名列最后。一位65岁的老人立志再完成八部专著,其生产力乃常人难以想象,虽不无淡淡自嘲之意,却也可想见其志之坚。可惜贝多芬一书始终

"不曾落笔",最终的草稿甚至尚未开始。

读者眼前此书,乃是由大量备用笔记与少数成篇的文本——作者毕生念兹在兹,或至少在其生产力最高阶段矢志完成的片段——汇编而成。本书囊括了阿多诺为"贝多芬"研究所写下的每一个字,他人所写的文字则不予采录(至少书中部分如此)。此书缺乏一部完成之作首尾贯通的统合结构,最终只是一部书作的断简碎片。阿多诺的《贝多芬》较其《美学理论》(Ästhetische Theorie)更为散碎。如果后者可誉为"伟大的断片"(该书在阿多诺即将成书之前搁笔),则《贝多芬》可谓之为"小一号的伟大断片"。因为这些碎片在阿多诺尝试将之融为一体之前,甚至是在他草拟全书写作计划之前,就遭到搁置。他的贝多芬笔记完全不是为读者而是为作者自己而写,以备写书时备忘之用。笔记多处仅具标题性质,近似于阿多诺所谓的一种形式上的提示。有某些处的个别观念与主题超出了书写对象本身,但通常也只是点出日后前行的道路,而非是对眼下问题的处理。鉴于其中大量素材不过是作者的印象或意念,阿多诺无疑断然不会同意付梓出版。阿多诺当然知道自己欲诉之意,读者却只能暗自忖度。面对这些碎片,读者须时刻牢记,阿多诺并非直接对读者说话。他只予以暗示,且有时还是颇私人化的惯用语,读者须将之译解为平实浅显的语言。阿多诺的任何文本都需要读者全力以赴,而这些断片对读者的要求显然更高。在编者看来,阿多诺是将自己为贝多芬所写的零章断片视之为个人的贝多芬音乐体验日记,如此这些断片的形成次序,也就类如我们聆听、演奏音乐、浏览乐谱那般任意,与我们每天经验到的抽象时间一般偶然。是故,最终付梓的这个版本,并未保留原初的笔记次序,而以编者自己的排序取而代之。对于素材的组织方式,也就并未遵循阿多诺写作此书时的可能做法。贝多芬笔记其零碎、暂行的特质,令编者不得不以其内在结构或逻辑为考量的出发点。全书所呈现的秩序,正是编者尝试显露其内在结构的结果。如本雅明所言,受忽略的历史现象能够变得像一个时间过程般"直观易懂"。同理,支零碎散的文本也能够成为一种直观的空间布局:存世的碎片与草稿如同签名,惟有照其内在意义安排组合,始可

解读；若照其产生过程的外部次序，则永无可解之日。本书就阿多诺的断片所做出的调整，绝不敢妄言实现了阿多诺未竟且永无可竟之业，而是尝试停止这素材的万花筒般的运动，令其背后的逻辑得以浮现。即便将这个程序用于阿多诺的哲学，亦无不可，因其哲学一开始即"将其素材安排成流变不居的组形，直至一个可以解读为答案的图示形成，问题也旋即消失"。每个贝多芬断片均包含了一个自身的问题，惟有阿多诺的未竟之书能给出答案。这些断片客观上的构成组形固然不可取代其书，也不能给出答案；不过，这组形可以使问题如阿多诺所描述的方式般"消失"，也就是说，构成一个"问题的答案图示"。

阿多诺的贝多芬片断在组合排列中呈现出来的答案图示，与少数几篇完整文论一起重现于本书之中。在1964年的电台谈话节目中，阿多诺形容这些文本是其贝多芬一书的"预付款"。当时，他的《贝多芬的晚期风格》一文（"Spätstil Beethovens"）已经发表，作者说，此文"由于《浮士德博士》（Doctor Faustus）第三章的缘故而广受关注"。随后，冠以"异化的扛鼎之作"之名发表的论文也已完笔。阿多诺还特意将《音乐社会学导论》（Einleitung in die Musiksoziologie）中专论贝多芬的部分列为欲写之书的局部预告；因此《音乐社会学》里阐述的贝多芬音乐与社会的关系，以及论及贝多芬交响曲风格的段落，均被编者收入本书。有一段谈晚期钢琴作品《音乐小曲》（Bagatelles, Op.126）的文字，也一并收录。这段文字与《论晚期风格》一文同时写成，可惜当时未能发表，后为阿多诺所遗忘，一如《忠实的钢琴排练师》（Der getreue Korrepititor）一段摘文，以及他过世前不久所写、后被收入《美学理论》的两篇文字。这三个文本都是阿多诺贝多芬写作计划的结构环节之一。另外三项研究，虽然距贝多芬一书的写作计划较远，但弃之不宜，便一并置于附录中。

本书注解力求详尽，以便尽可能充分阐明阿多诺的贝多芬理论，无论其理论的原有表述何其粗略。阿多诺笔记提到的文献与历史出处，注解中均悉数交代。关于考证和参考文献的标注乃是阿多诺写作计划的重要构成部分，故此我们大量征引原典，以期将作者标注或

暗示的材料或及有意传达而未果的段落告知读者。在某些特定或部分片段的注释中,我们尝试帮助读者在阿多诺其他完成的书作中,寻找与之意义相近或可等量并观的文字及段落。实际上,阿多诺在其后的著述中,亦经常转而在迥然不同的文脉中阐述先前贝多芬笔记里的观念。虽然许多令读者大伤脑筋的笔记片段,经过阿多诺自己在完成著作中的观念梳理,其疑惑每每得以解决或减轻。然而,阿多诺观念和灵感过于飘忽不定,无论资料的解释何其详细,也无法寻尽其著作中可等量并观的段落,故而贝多芬笔记的碎片表述,以及阿多诺后来有所变化或增删的观点,仍始终是本书优先处理的对象①。

"我们并不了解音乐——而是音乐了解我们。不论音乐行当内外都是这个道理。我们自以为与之最为亲近的时刻,实乃是音乐在对我们言说,它忧伤地等待我们的回答。"这段出自阿多诺最早的贝多芬笔记中的文字虽无贝多芬之名,但确实出现在第一则明确讨论贝多芬的笔记之前。阿多诺雄心万丈,为贝多芬一书冠以如此副标题:《音乐哲学》(*Philosophie der Musik*)。在其随后出版的《新音乐的哲学》(*Philosophie der neuen Musik*)一书中,他又赫然写道:"今天唯一可能的音乐哲学乃是新音乐的哲学。"不过,或许我们可以如此推测,即,此言有如密码,暗示了他何以没有写出他的贝多芬音乐哲学。诚如他在《新音乐的哲学》里所言:"今天没有任何音乐能以 Dir werde Lohn("你会得到奖赏")式的语调说话。"②若此言不虚,则今天也没有任何哲学,能对一种仍以贝多芬这般言说真理的音乐予以"回答"③。那是人

① 阿多诺手稿中的拼字法带有他的特性,印刷时调整为当今用法,已出版的文字,则我们几乎都保留其句读,标点凡有更动,以及编者补充之处,都用方括弧予以标示。——关于文本,以及笔记片断的编排,请参见《编后记》与《札记片断比较表》。
② 校者注:阿多诺此处,实际征引了贝多芬歌剧《费岱里奥》第二幕弗洛雷斯坦的咏叹调"你将受到美好世界的奖赏"(*Euch werde Lohn in bessern Welten*)的典故,以隐喻20世纪新音乐所面临的理解困境。
③ 校者注:在阿多诺看来,勋伯格的先锋音乐观念实际可视为"20世纪的晚期贝多芬",执著的用艺术音乐去反抗文化工业的商品性;同时,当时学院派的音乐理论、美学法则,对于晚期贝多芬以及勋伯格的违背古典美学法则的音乐往往束手无策。这是阿多诺兴起写作贝多芬及《新音乐的哲学》之念的促因之一。

性的音调(der Tonfall von Humanität),阿多诺的贝多芬一书原打算以人性与神话(das Mythisch)的关系作为主题①。他曾不厌其烦地强调,所谓"神话",借用本雅明的说法,意指生者的共业(Schuldzusammenhang des Lebendigen)、命运为自然所束缚②。然人性并非在抽象矛盾中与神话对立,而是趋于与神话调和。由于人性常被虚假地奉为神圣,阿多诺使用"人性"一词时常颇为犹豫,也不常用,但他受歌德《伊菲格妮》(Iphigenia)的启发提出了一个定义——人性"已脱出魔咒,已安抚自然,而非将之置于永恒命运的持续支配之下"。但这样的挣脱状态仅见于"伟大的音乐,譬如贝多芬的莱奥诺拉(Leonore)咏叹调,以及第一首《"拉祖莫夫斯基"四重奏》(Rasumowsky)慢板乐章的某些环节,均属此情态的生动表现,它胜过一切言语文字"。阿多诺的贝多芬一书有意对此提出答案。这些断片正是此项尝试的见证,只是答案不免欲言又止,且已难寻于弗洛雷斯坦(Florestan)吟唱"美好世界"时所憧憬的后世时代与世界——显然讽刺之处在于,相较于他无比憧憬的后世世界,皮扎诺(Pizarro)的地牢宛如田园诗③。总而言之,这一点或许可解释阿多诺的贝多芬一书何以迟迟不曾落笔,以及贝多芬音乐何以悲伤地对人类神秘致语而空待回应。本书这些断片别无他意,徒为呼应贝多芬音乐之哀而已矣。

① 校者注:所谓"人性"与"神话",乃是阿多诺与霍克海姆合著的《启蒙辩证法》中的核心论题。此处意指阿多诺有意在贝多芬一书中,通过自贝多芬至瓦格纳的音乐史发展反思启蒙理性。在阿多诺看来,晚期贝多芬意味着"人道主义"在启蒙理性发展道路上的最后阶段,瓦格纳的音乐则意味着启蒙倒退为神话。
② 校者注:本雅明在《暴力批评》中,将历史描述的连续性斥为一种"神话暴力",因为它将一种无差、空洞时间中的进步概念树立为压倒一切的真理、权威与惯例。
③ 校者注:弗洛雷斯坦是贝多芬《菲岱里奥》中的男主人公,他的身份是法国大革命和恐怖统治背景下的一名政治犯,受监狱长皮扎罗的迫害而入狱。此处将皮扎罗的地牢与奥斯维辛做比,实际是笔者藉此暗示弗洛雷斯坦所希望的美好未来世界的破灭,以及启蒙主义历史进步观之理想的破灭。

贝多芬

音乐哲学：
片断与文本

第一章　序　曲

重建我童年聆听贝多芬的情境。　　　　　　　　　　〔1〕

自童年起,我就清楚记得一部总谱所散发的魔力。谱面上有各种乐器的标记,以及具体演奏的明确指示。长笛、竖笛、双簧管——它们带给我的期望不亚于缤纷多彩的火车票或地名①。开诚布公地说,诱使我在孩提时代学习移调和总谱,并真正促使我成为音乐家的,正是来自于这种魔力,而绝非所谓了解音乐本身的愿望。最

① 继本雅明之后,阿多诺认为缤纷多彩的车票与地名这类极不显眼的事物带有几分形而上学的承诺。1934年,他在写给本雅明的一封信中提道,自己正在撰写一件以种类不胜枚举、缤纷多彩的伦敦巴士车票为主题的作品,与您在《柏林童年》(*Berliner Kindheit*,校者注:此书中译本为王涌译,南京大学出版社,2010)中所提到的色彩论极为相似,见阿多诺,《论本雅明:文章、论文、书信》(*üer Walter Benjamin. Aufsatze, Artikel, Briefe*),第二版,法兰克福,1990,页 113 以下;关于此处所提作品,可比较《法兰克福阿多诺资料》(*Frankfurter Adorno Blätter II*),慕尼黑,1993,页 7。关于地名,这位《否定辩证法》(*Negative Dialektik*)的作者写道:

> 形上经验之为物,如果我们不曾视所谓宗教的原体验为形上经验,则最可能就像普鲁斯特(Proust)那样,在村镇名字所许诺的幸福里想见这经验,诸如奥特巴赫(Otterbach)、沃特巴赫(Watterbach),罗严塔尔(Reuenthal,Monbrunn)。我们相信,只要到过那里就于愿足矣,仿佛世上确有美梦成真之事。

初让我感受到这魔力的作品应是《"田园"交响曲》(Pastorale)——其魔力如此强烈,令我今天阅读此曲总谱时仍记忆犹新。不过,此魔力并非在演奏之时显现——该事实无疑可作为一个反对音乐表演的论据。①。〔2〕

关于我童年的贝多芬经验。记得自己首次(绝对不超过 13 岁)邂逅《"华德斯坦"奏鸣曲》(Waldstein)时,曾将其主题误认为是稍后要与旋律融合的伴奏。——有很长一段时间,我最喜欢的作品是Op. 2 No. 1 的柔板乐章(Adagio)。在很小的时候,我就听过罗塞(Arnold Rosé)谈室内乐②,尤其是四重奏,故而从未能真正体验到它的新意。或许一直到了维也纳之后,我才真正了解到四重奏的真谛③,虽然这些作品我早已烂熟于心。——使我童年早期就有了莫可名状之感动的几首小提琴奏鸣曲,则可以回溯至《"克鲁采"奏鸣曲》、短小的《A 小调奏鸣曲》〔Op. 23〕,以及两个慢板乐章:《A 大调奏鸣曲》〔Op. 30 No. 1〕的 D 大调段落,还有《G 大调奏鸣曲》〔Op. 30 No. 3〕的 E 大调小步舞曲乐章。——我对晚期贝多芬的第一个真实

① 类似论点可见于托马斯·曼的小说《浮士德博士》(Doktor Faustus),书中某处提到,某些作品"与其说是要给耳朵听的,不如说是给眼睛读的",见曼,《浮士德博士:一位友人叙述的德国作曲家阿德里安·雷维库恩的生平》(Doktor Faustus. Das Leben des deutschen Tonsetzers Adrian Leverkuhn erzählt von einem Freunde),法兰克福:1980〔法兰克福版〕,Peter de Mendelssohn 编〕,页 86。这动机是否可溯源至小说家与阿多诺的讨论,只有存而不论。必须指出的是,阿多诺有些贝多芬札记写于托马斯·曼这部小说于 1944—1948 年的写作期间,当时阿多诺在音乐问题上为曼提供建议;曼自己也坦言,阿多诺曾为他念诵过贝多芬札记(请参考第 275 则札记)。两人交往甚密,这应该可以解释阿多诺的札记与《浮士德博士》何以频频出现内容相符之处。——关于阿多诺与曼的合作,可比较 Rolf Tiedemann,《"合作的移情共鸣"。阿多诺对〈浮士德博士〉的贡献:又一次》(" Mitdichtende Einfühlung". Adornos Beitrage zum"Doctor Faustus"-noch einmal),载于《法兰克福阿多诺资料》卷一,慕尼黑:1992,页 9 以下;关于阅读音乐的"危险",相反观点可见 fr. 239 与第 214 则札记。
② 奥地利小提琴家罗塞(Arnold Josef Rose,1863—1946)为马勒连襟,有一个弦乐四重奏团以他为名,他本人任团长。在其《音乐社会学导论》里,阿多诺曾直言,通过这个四重奏团,他得以认识整个四重奏学术传统,特别是贝多芬。(GS 14,页 278)
③ 1925 年,阿多诺前往维也纳师从阿尔班·贝尔格,学习作曲;直至 1933 年,他的大部分时间都在这个城市度过。

体验是透过 Op. 109 和 Op. 119 而得；这两首作品，我都是听阿贝尔特（Eugen d'Albert）和安索格（Conrad Ansorge）演奏的，前后相隔时间甚短。我个人珍爱 Op. 101 第一乐章。——在我还是小学生的时候，就拉过贝多芬的三重奏，即 Op. 1 No. 1 和《"鬼魂"三重奏》（Geistertrio）。〔3〕

关于我童年时代的贝多芬意象①：我以为《"槌子键"奏鸣曲》（Hammerklavier）一定极其容易，因为我把它和那些带小槌子的玩具钢琴联想在一起②在我的想象中，这部作品是为玩具钢琴所写的。可当我无力弹奏此作时，心中倍感失望。另一件事情与之相似。童年时代的我，一度以为《"华德斯坦"奏鸣曲》是对"华德斯坦"这个名字的刻画，由此开头的几个小节，被我想象成是一个骑士步入一座黑暗的森林。而这些想象，或许比我后来能背弹此作时更贴近音乐的真相？〔4〕

任何的音乐分析，其难处都在于，一部作品愈是打散开来，解剖成最细小的单位，其分析就愈只剩下声音，一切音乐最后都只不过是声音的构成物。最殊相于是成为最共相、最抽象，这是一种错误意义的"变易"（becoming）。但是，若省略了细节分析，作品里的各种关系又难以捉摸。辩证分析是同时面对这两种危险，尝试以此危险扬

① 在其马勒专论里，阿多诺也讨论过儿童的音乐意象——意指一个人童年时形成的音乐意象，可能比成人的一切理论和实践更接近真理，在某种层次上，马勒的作品含有这样的儿童意象。专论里又出现奥登华特山脉（Odenwald）的村庄名字和绚丽多彩的火车票，这绝非偶然：《第四交响曲》第一乐章，

　　突然，主题从反复的中段持续而来，其情景有如一个孩子从森林里忽然置身米尔腾堡（Miltenberg）的老市场那般快乐。〔……〕军乐演奏的声音对儿童的音乐感觉中枢，有如颜色鲜亮的火车票之于其视觉〔……〕马勒的音乐不乏儿童的音乐意象，例如音乐在行进之间逐渐消失踪影，却在远处时现闪光，但它带给人的许诺却比近在眼前震耳欲聋还多〔……〕。GS 13，页 204 以下。另见 fr. 204，阿多诺对儿童音乐意象的运用稍有变化。

② 校者注："Hammerklavier"一词实际上是意大利文钢琴的德文译词，贝多芬还曾将此词用于《E 大调钢琴奏鸣曲》〔Op. 109〕。《"槌子键"奏鸣曲》乃是贝多芬的晚期杰作，也是他难度最大的奏鸣曲。

弃(aufheben)彼危险①。　　　　　　　　　　　　　〔5〕

札记：研究贝多芬的作品，无论如何都必须避免给人整体优先的印象，而且须呈现主题的道地辩证性。　　　　　　　　〔6〕

想完全避免某些和比例逻辑有关的科学程序，这是不可能的。鲁迪(也就是鲁道夫·科利希)在其"速度类型学"(TempoTypolopgie)中使用此法，只是更为微妙②。举个例子：不同的(当然，是可相比较的)作品的主要主题、过渡、第二主题群组、收尾主题、尾奏之间的比较。这些形态的共通之处可能抽象、空洞，但有时候能照见这些形态的本质，例如收尾阶段出现持续低音、移转进入下属音等等。继续探讨。〔7〕

贝克尔③著作〔《贝多芬》(*Beethoven*)，第二版，柏林，1912〕的根本错误之处，大致在于他认为贝多芬音乐的内容与其客观音乐形式彼此独立——又说，后者附属于前者。事实上，任何关于内容的陈述，只要并非取自技术上的发现，皆属空谈。这是我这部著作的方法论原则。贝克尔之书违反此理的证据〔同前书，页140〕是："……(Op.26的"葬礼进行曲"是)一部令人悚动的音乐作品，散发出宏伟

① 校者注：阿多诺此言所谓"辩证"，意即主张作品分析在整体和局部的关系问题上，不应简单的认为"整体"单方面决定"细节"，而应将二者的关系置于中心。相较之申克从繁至简的分析路数，阿多诺则致力于追索"整体性"的来龙去脉，并在其与局部细节的关系上诠释其根源。因此，所谓的"扬弃"，实际就是他在《阿尔班·贝尔格》中所提出的"分析需要二次反省"——"与偏见不同，这并不意味着很少的分析，而是需要更多的分析，即二次反省。仅仅从分析的角度确立组成要素是不够的，即使确立了最具体的主要细胞——即所谓的'灵感乐思'也是不够的。总之，需要重构这些乐思发生了什么。"参见 AlBan Berg：Master of the Smallest Link(1968)，trans. J. Brand and C. Hailey，New York：Cambridge University Press，1991，p. 37.

② 比较科利希(Rudolf Kolisch)，《贝多芬音乐的速度与性格》(Tempo and Character in Beethoven's Music)，《音乐季刊》(*Musical Quarterly*)，卷XXIX，第二号(April,1943)，页169以下，及第三号(July,1943)，页291以下；德文版最近问世：Tempo und Charakter in Beethovens Musik，刊于 Musik-Konzepte, Heft 76/77，Juli1992〔应为Februar1993〕，页3以下。——1920年代中期以后，阿多诺与奥地利小提琴家兼弦乐四重奏团长科利希往来密切，见《科利希与新诠释》('Kolish und die neue Interpretation')，GS 19，页460以下。关于科利希尝试重建贝多芬音乐的真实速度，阿多诺的看法可见于他1943年11月16日给科利希的信，见本书页249以下，以及 fr. 367。

③ 校者注：Paul Bekker(1882—1973)，20世纪最重要的德国音乐批评家之一，1937年流亡美国。

慑人的感觉。然而——这是一部音乐作品。它的特殊魅力,以及受人欢迎的理由,完全在于其客观的音乐价值。此作是否包含了作曲家的灵魂告白(Bekenntnis),完全无须世人关心。"(瞧,贝克尔的口吻何等施恩示惠。)贝克尔可谓是一位进步的野蛮人,他的历史发展观念不断使之对某些特质视而不见,并助长其以权威之姿大发独断之论。关于〔Op. 31 No. 1〕(页 150)的回旋曲,他有言:"此作结尾的这个可爱的回旋曲,不过是一种落伍过时的音乐类型迟开的一朵小花。"此言亦为一副司空见惯、自以为是的态度,仿佛只要摸清一件东西的变化套路,它的底细便永远难逃法眼似的。 〔8〕

"发展式变奏"①。但目标不应像雷尼(Leibowitz Rene)的分析那样有意显示什么包含在什么之中②,而应是彰显什么接随什么,以及为什么。这需要的不是"数学的"而是"历史的"分析——雷尼经常认为,他已通过彰明主题关系而"证明"了一部作品。不过,真正的工作却是在这之后才开始的。比较保尔·瓦雷里(Paul Valery)论德加(Degas)之作③。 〔9〕

① 校者注:这是勋伯格首次提出的一种音乐理论,并曾用此术语总结勃拉姆斯作曲技法的革新性。他认为音乐本身拥有一种"内在的生命","变奏"以一种活的特性为音乐含义奠定基础,"发展"则意味着避免严格重复;作曲家应该通过"发展式变奏"连接乐思,进而展现该基本乐思的结果,并且这个过程仍出于人类思维及其逻辑要求的范围之内。阿多诺对勋伯格的这个观点赞赏有加,认为其分析方式虽重视于音乐形式的内在逻辑,但仍然是"历史的"。参见勋伯格:《风格与创意》,茅于润译,上海音乐出版社,2011 年。
② 在阿多诺友人作曲家、指挥家兼音乐学者勒内·莱布维茨(1913—1972)迄 1953 年为止——此则札记写于这一年——发表的许多音乐分析的文论里,阿多诺基本上想到的可能是《十二音音乐导论。勋伯格作品 31,为管弦乐的变奏》(Introduction a la musique de douz sons. Les Variations pour orchestre Op. 31 d'Arnold Schoenberg, Paris 1949)。阿多诺的藏书里还有莱柏维兹其他著作:《艺术家及其良知。艺术良知辩证法纲要。沙特序》(L'artiste et sa conscience. Esquisse d'une dialectique de la conscience artistique. Preface de Jean-Paul Sartre, Paris1950),及《歌剧史》(histoire de l'opera, Paris1957)。1964 年,阿多诺写了一篇热情洋溢的乐评,评莱布维茨指挥的一套贝多芬交响曲留声机录音。请看《现代精神里的贝多芬》(Beethoven im Geist der Moderne), GS 19, 页 535 以下。
③ 大约与写此则笔记的同时,阿多诺也在撰写《艺术家作为总督》('Der Artist als Statthalter'),此文的缘起,是瓦雷里文章《德加的舞蹈课》('Degas Danse Dessin')德文版问世(请比较 GS 11, 页 114 以下;以及本书页 45 注释①)。

我们分析音乐意义的方法仍如此缺乏辨识力，这从以下的提问便可见一斑:《名歌手》(Meistersinger)第三幕中如此单纯、如此有大师手笔的前奏曲部分，何以一旦与贝多芬表达"顺命"的作品——例如 Op. 101 第一乐章——相比，亦不免显出一种局促、浮夸、法利赛式的性质？然而，客观上正是如此，它无关于聆听者的品味、瓦格纳的心理——在此，纯正、不纯正的范畴一直是暧昧、多变的——甚至亦无关乎其剧场功能。下面我尝试指出作品中的几个客观之处。

此作①的形式观念是三个要素的对比：主体的表现性主题(subjecktive-expressives Thema)、民歌（"鞋匠之歌"）以及众赞歌(Choral)②。众赞歌意味着一种肯定的力量，且尤其透过终止式(cadences)予以体现。但这些要素之间的关系是外在的(äußerlich)。民歌与众赞歌具有了一种引文(Zitat)的效果（这极端异于巴赫），缘由在于我们已然知晓(Wissen)：知晓这是民歌，这是众赞歌；而凡此知识，这种对于天真的反思，反而消解了天真，使之成为某种被操纵之物。"瞧，我是一个平凡、真诚的工匠"——"我有一颗日耳曼灵魂"：素朴在此乃是一种技巧。（凡此种种，尼采无疑有所洞觉，只是他的观点总有对人不对事之谬，未能真正立足于"艺术家"的立场。）然而，这种不一致性纯粹来自音乐本身。在真实的众赞歌中，此般终止式乃为理所当然之事，不必刻意强调。站在《特里斯坦与伊索尔德》的立场上来看，众赞歌实际已不再践行一种肯定的信念，直白的自然音阶其和声效果又有些乏味平庸，故要打动人心，终止式就不得不予以渲染夸张。这有点像牧师的逐字吟咏：我实话告诉你们，亲爱的兄弟，阿门，阿门，阿门。于是，这姿势与众赞歌的旋律彼此矛盾，其表情之夸张，仿佛所表

① 原稿此段起头有'1)'字样，但下文并无数字接读，故略去。
② 校者注：所谓圣歌，又称赞美诗，是以德语演唱的宗教经文。其旋律有些作于16或17世纪，有些改编自民歌或天主教圣歌。巴赫的许多圣歌都以马丁·路德的众赞歌为基础创作。

述的并非信仰的内涵,而是:看啊,我信。——民歌与此相似。作为旋律,民歌并未传达出瓦格纳赋予它的某种深层分裂的表情(这原本体现了瓦格纳的天才手笔):无望的柔情、甜蜜的舍弃。因此,瓦格纳不得不从外部引入这种效果,包括以和声化,转入 E 大调,九和弦以及过度延长的方式——凡此策略均与音乐表象自身格格不入。但民歌并未因此而被同化,而是为了凸显效果作为某种异质之物凝滞不动。整个来说,有点像弗兰德斯的圣婴(Jesuskind in Flanden),"群星寂静"——蒂默曼斯先生(Monsieur Timmermans①)是以目的论的方式内在于瓦格纳(甚至在马勒那里,民歌元素在何种程度上被吸收消化,也是暧昧不明的)。在瓦格纳,对于表现的技术性反思乃是对表现之自身内容的否定(die technische Reflexion des Ausdrucks)。但有一点应该附带说明,以上所书并非全部真相,前面所说的分裂特质,这个虚构的真实意象(das wahrhafte Bildder Unwahrheit),有其极为精彩,甚至无限动人之处。换言之,所谓虚构——就其瓦格纳在历史的日暮上所占据的位置而言——同时即为真相——尼采误判了这项事实,仅用魅力、精致之类的范畴来处理。最后:一切音乐特性其实都是摘引。亚历山大主义(Alexandrinism)在此已臻至自觉的艺术原则……　　〔10〕

　　我的这项工作一定要有个突出且根本的母题,那就是贝多芬——他的语言、他的实质和调性,抑或者说是整个布尔乔亚音乐体系——对我们已永远不可复得,是一种逐渐从我们视线中消失的事物。就像尤丽迪茜(Eurydike)②。一切必须根据这个观点来理解。　　〔11〕

　　与其他艺术不同,音乐的意识形态本质,其肯定性的要素,不在于其特殊内容,甚至也不在于其形式是否以和声来运作,而在于一个不言自明的事实:它是经过提升的声音,它就是音乐。它的语言本身即为魔力,它是一个隔绝的领域,进入这个领域的过渡过程在先验上具有升华、变

① 校者注:法国乡土题材作家,在纳粹时期的德国拥有广泛读者。
② 关于尤丽迪茜的比喻,请看札记 59,以及该则札记援引的《新音乐的哲学》中的文字。

容(verklaren)的特质。它将经验的现实搁置,自成一个独特的第二现实,似乎是在预告:一切安好。它的音调在起源上就有着安慰的作用,音乐也受到自己这个起源拘束。但是,此理用于证明音乐的真理地位,并非毫无暧昧性。音乐,作为一种全体性(Totalität),可以说直接并且完全受其表象左右。不过,这个先验条件是从外在统摄音乐的,有如一种概括条款,而就内在而言,在其内在活动方面,由于缺少客观实质、缺少毫无暧昧的关系,音乐比其他艺术要更为自由。没错,音乐远离现实,这距离将一种经过反射的、慰藉性的光泽投射到后者之上,但也使音乐本身更彻底地免于为现实服务。至于现实对它的影响,基本上不撼动其本质,而是化为一种彼此关联的效果语境。它一旦同意成为音乐,就能在一定程度上(也就是说,只要它不以消费为目标)实现自己的意图。——照此观点来看,贝多芬的作品可视为尝试透过作为一种逐渐展开的真理的观念的内在运动,来撤销音乐的声音在先验上的假相、音乐在先验上作为音乐的假相。因此,起点(Beginn)或许是无关紧要的①:起点是一种

① 起点——个别细节、主题,以及音乐素材本身——的微不足道,乃是阿多诺的贝多芬理论核心观念之一(比较 fr. 29、50、53 等);该观念可能源自黑格尔《逻辑学》(*Logik*)开头,黑格尔在该处说"纯有"(das reine Sein)与"纯无"(das reine Nichts)是"相同"(das-selbe)的,并将真理界定为"直接消失于彼的运动"、"变易",请参考黑格尔《著作二十卷》(*Werke in 20 Bänden*),Eva Moldenhauer 与 Karl Markus Michel 编,法兰克福,1969,卷五,页83。如同阿多诺导源于贝多芬经验的其他动机,这个动机也转用到他的其余著作,而且有所变化。在《新音乐的哲学》里,他以非常黑格尔的措词,说贝多芬从无之中发展一种音乐本质,以便将之重新界定为流变的过程(GS 12,页77),更早一点,在"试论瓦格纳"里,他写道:

贝多芬的作品里,只要是全体性优先之处,其个别细节、"观念",在艺术上就微不足道;动机作为某种本身十分抽象的东西被引入,只是纯粹流变的原则,而由于整体导源于此,沉入整体之中的个别细节也同时被整体具体化并印证。(GS 13,页49)

在晚期、身后出版的《美学理论》中,这动机在"幻象的危机"的题目下出现:

要弄清幻象危机的深层意义,就必须考虑到该危机甚至也波及影响到了音乐,而表面看来音乐似乎与幻象无关。在音乐里,虚构因素消失在升华了的形式中;也就是说,这不仅包括子虚乌有的情感表现之类的因素,而且还包括像完整性的虚构之类的结构性相。此虚构一直被认为是不能实现的。在伟大的音乐里,譬如像贝多芬的音乐,以及在超越时间艺术局限的艺术中,那些尚(转下页注)

虚假之物,一种音乐固有的表象。——晚期风格意指音乐察觉到这种运动的局限,自觉不可能以它自身的逻辑来取消自己的前提。晚期风格是 μετάβασις εἰς ἄλλον γένος(校注:向另个类型的转变)。 〔12〕①

严格、纯粹的艺术观念也许只能导源于音乐,伟大的文学和伟大的绘画——特别是伟大的文学和绘画——必然包含一些物质成分,往审美的魔力圈外投射,而非消融于形式的自律之中。——对于有意义的文学,例如对小说,根本不适合的,正是这逻辑的、深刻的审美标准。黑格尔和康德不一样,对这一点有所知觉。 〔13〕

本雅明的"灵韵"(das Auratische)概念②,可能适用于一切艺术里与音乐相近的成分,最能解释这灵韵概念的,莫过于《致远方的恋人》(以及最后一首小提琴奏鸣曲〔Op. 96〕)的几个转折点,例如第一

(接上页注)未分析发掘出来的所谓的基本元素(Urelemtnt),其意义往往微不足道。事实上,也惟有当这些元素近乎于无时,它们作为纯粹的变易因素(reines Werden),才会凝结为一个整体。作为性质不同的部分,它们总是力图成为譬如母题或主题之类的东西。完整的艺术(integrale Kunst)受其基本元素内在的无目的诱感,处于不定性的状态(Amorphe)。而这种诱惑力随着艺术的组织程度不断增强。正是这种不定形性,可使艺术作品实现其综合功能。(GS 7,页 154 以下)(校者注:此处译文参见《美学原理》,王柯平译,页 180)

关于个别与整体,Frs49—57 及页 42 注①可以找到贝多芬与黑格尔的并列比较。
① 〔札记上方附注〕(贝多芬,或许置于导论。)
② 本雅明将灵韵(Aura)概念引入美学与艺术社会学:灵光是"某种距离独一无二的显现,无论这距离有多近";本雅明,《著作集》(*Gesammelte Schriften*),阿多诺及 Gershom Scholem 合著,Rolf Tiedemann 与 Hermann Schweppenhauser 编,法兰克福,1972—1989,卷一,页 479;比较同书,页 647,以及卷二,页 378。从这层意义上而言,Aura 包含了自然与历史的双重对象,特别是传统的艺术品。灵韵的表象,被唯心主义美学家认为是艺术"美丽幻象"的根由。阿多诺援用本雅明的"灵韵"并理论,在自己的述作里讨论并发展:本雅明说的

> 所谓的 Aura,在艺术体验上可以称之为艺术作品的氛围,凭借这氛围,艺术作品各要素之间的组织关系不仅超越了自身,也得使每一个个体元素超越于自身。(GS7,页 408)

关于阿多诺的"灵韵"观念,最重要者可见于《新音乐的哲学》,页 170。——Jurgen Uhde 与 Renate Wieland 在《思想与演奏。朝向一个音乐表现的理论》(*Denken und Spielen. Studien zur einer Theorie der musikalischen Darstellung*)(Kassel 1988,页 24 以下)中,使用了阿多诺的观点来探讨了音乐中的"灵韵"。

首和第二首歌曲之间仿佛打开无垠地平线般的转换,以及带有十六分音符三连音的这句 Nimm sie hin denn, diese Lieder("请你收下我的真情歌唱")〔第21—5小节〕①。 〔14〕

 音乐是否可以明确刻画事物,以及音乐是否纯属一种音型的运动②,可谓是一种全无要领的争议。一个更为切近的比拟是"梦",诚如浪漫主义所揭示的那样,音乐和梦的形式在很多方面极为接近。舒伯特《C大调交响曲》第一乐章的发展部开始部分,听者仿如置身于一场乡村婚礼;一段情节似乎刚展开,却又稍纵即逝,在呼啸而至的音流中横扫无踪,这音乐一度沉浸于此意象之中,然后往前走向一段大异其趣的旋律。客观世界的意象在音乐里的呈现,只是一种碎片化的奇异闪现,且稍纵即逝。然而这种瞬间性,却是音乐的本质所在。音乐的标题(programma)可以说是日常事物在音乐中的沉淀物(Tagesrest)。当音乐绵延不断,卷入音乐之中的我们,便宛如置身于梦境一般。我们仿佛置身乡村婚礼之中,然后被音乐的洪流卷走,天知道卷至何处(这或许近似于死亡——音乐与死亡亲近之处或许就在这里)。——我相信那些稍纵即逝的意象是客观的,不只是主观的联想。德克西(Ernst Decsey)所说关于'Lieblich war die Maiennacht'(《五月的夜晚如此美妙》)那首诗与马勒《第三交响曲》邮车号角乐段的掌故,在此处意味深长(虽然无疑过于理性主义)③。在

① 比较 fr. 61。
② 例如,汉斯立克(Hanslick)有个著名的定义:"音乐的唯一内容与题材是运动中的声音形式。"爱德华·汉斯立克,《论音乐的美——音乐美学的修改刍议》(*Vom Musikalisch-Schonen, Ein Beitrag zur Revision der Asthetik der Tonkunst*),Darmstadt, 1976(重印于莱比锡,1854年第一版,校者注:此书已有中译本,杨业冶,人民音乐出版社,2003),页32。关于运动中的声音模式这个论点,阿多诺有所批评,见《简论音乐与语言》(Fragment uber Musik und Sprache),比较 GS 16,页255以下。
③ 奥地利乐评家德克西(Ernst Decsey, 1870—1941)曾描述"我如何与马勒成为朋友〔……〕我在一篇谈他《第三交响曲》的文章里说,想了解C小调乐章那个小号经过句,你必须想想雷瑙(校者注:,Lenau, 1802—1850,奥地利诗人,人称"德国的拜伦")的诗:'五月的夜晚是美的,银色的云朵飞着';诗里有一个孤寂的声音穿过森林传来,这音乐里亦然。马勒读到此句,十分惊讶。他邀我到他府上一晤:'那正是我作曲之时所想,同样一首诗,同样的气氛——您怎么知道的?'从那一刻起,我获得接纳,并且成为社交同好"。德克西,《与马勒相处的时刻》(Stunden mit Mahler),刊于《音乐》(*Die Musik*),卷十〔1910/11〕,页336。

这样的理论架构内，或许不妨尝试拯救标题音乐。具体或可参考《"田园"》为之。 〔15〕

贝多芬可能尝试运用回避意象禁令。他的音乐不是任何事物的意象——却是整体的意象：没有意象的意象(bilderloses Bild)。 〔16〕

此书的工作将是，解决人性作为辩证意象之谜①。 〔17〕

转引自一本札记②：贝多芬音乐里的实践(praxis)成分。在他的作品里，人性意指：你的行为应该与音乐相似。音乐显示了如何过一种主动、积极、外化(sich entaussernden)，而又不狭隘、踏实的生活。此外，应是"从人的灵魂撞出火花来"③——而非"情感洋溢"。这与托尔斯泰的《克罗采奏鸣曲》相抵牾。不过，贝多芬的意义并不穷尽于此。——"骑士风度"(Galant)和娱乐的形而上学：怡情遣性(Kurz-

① 除了"灵韵"观，阿多诺也取用本雅明的辩证意象概念，但运用颇具他自己特色。以较早阶段而言，在他 1931 年获得大学教师资格的就职演讲中（比较 GS 1，页 325 以下），他发展了一套以哲学为诠释(Deutung)的纲领：谈历史，有必要解读谜样的人物：存有浓缩而成的意象，从面相学角度来看，可以透过其辩证来看出是笔迹(Schrift)。贝多芬的辩证形象，阿多诺本来要在他计划撰写的著作里描述，在 fr. 250 有所讨论。——关于本雅明对这个概念的运用，可看 Rolf Tiedemann，《辩证的静止——试论本雅明的晚期著作》(Dialektik im Stillstand. Versuche zum Spätwerk Walter Benjamins)，法兰克福，1983，页 32 以下；关于阿多诺的运用，可看 Rolf Tiedemann，《概念意象名字：论阿多诺的知识乌托邦》(Begriff Bild Name. Uber Adornos Utopie der Erkenntnis)，《法兰克福阿多诺资料，二》，慕尼黑，1993，页 92 以下。

② 有一段时间，阿多诺同时写两本札记：一本有如日记，持续不断地记下自己各种观念灵感，事件比较不常见，另一本的内容专门供他计量要写的特殊著作使用，这些著作通常规模较大。以下笔记写于 1951—1952 年，原先写于一般所说的札记本 II(Heft II)，是八开本，褐色硬纸板包装的练习本，1949—1953 年持续不断的笔记即写于此。1953 年初，阿多诺将这些札记誊录于褐色皮面的本子，即笔记 14(Heft 14)，这就是他 1953—1966 年做贝多芬札记和另外一些计划的本子。——印刷版如后来的版本，以札记 14 为依据。在这里，笔记的安排只是权宜之计：个别笔记题材极杂，但又不宜分散。以此处情况而言，读者可将这些札记——连同接下去的 fr. 19——视为一种准备性的素描，预示作者在他尚未着笔的书里将会补完的主题和工作。

③ 语出自贝多芬 1812 年 8 月写给 Bettina von Arnim 的一封信："你的喝彩对我而言是全世界最可贵的。我对歌德说过喝彩对我们这种人的作用，且希望被我们的同类带着理解聆听。女人才谈感动（原谅我这么说），而音乐必须从人的灵魂撞出火花来。"贝多芬，《书信全集》(Sämtliche Briefe)，Erich Kasmer 编，根据 Julius Kapp 新编版重印，Tutzing，1975，页 228。研究歌德与贝多芬的学术界早已公认整封信纯属伪造。不过，信里有些说法——包括此处所引，阿多诺可能取自科利希的这句话——可能确为贝多芬之言。

weil)。这是一种封建时代的需要。资产阶级继承之,调整之。工作是严肃地消磨时间。同理,贝多芬迫使无目的性的消遣时间停顿。时间于是被工作双重征服。现实里的谎言,在意识形态里却成了真理。重中之重:这一点须作进一步探讨。——贝多芬的节奏和调性。切分音对强拍的关系,就好比是不谐和音之于谐和音的关系。调性问题是需要不断去深刻掌握的。它既是与皮下组织形成对照的表层结构,又是构成皮下组织的一般原则①。今天,获得解放的节奏,其地位如同和声:它由于没有一个可凸显其特征的原则而归于无效。请注意:勋伯格在音乐律动的维持上是隐伏性的。——耶姆尼兹(Sándor Jemnitz)关于节奏同一的评论:节奏同一起于各拍都出现互补②。 〔18〕

若想更进一步了解弥撒曲(Missa),无疑必须研究《C大调弥撒曲》。——(申克尔)对《第五交响曲》的分析③。贝克尔援引贝多芬以一部神话歌剧的形式加以呈现的乐章:所有的不和谐音均始终不作解决④。 〔19〕

① 调性是传统音乐里最普遍的结构元素,又是结构底下的东西,即勋伯格所谓"皮下"(subkutan),该区分对阿多诺的音乐理论而言可谓是根本性的洞见,关于这项洞见,可以比较阿多诺下文所说的这句话此语:

> 他〔勋伯格〕谓之为"皮下"之物,亦即个别音乐事件的组织构成,作为一个内在连贯的调性里绝对必要的环节,突破表面,成为有形可见之物,并使自己独立于所有刻板套式。(GS 10.1,页 157;比较 GS 18,页 436)

② 耶姆尼兹评语出处尚不可考。——耶姆尼兹(Sándor Alexander Jemnitz, 1890—1963),匈牙利作曲家、指挥家兼音乐学者;阿多诺与他相熟,此处可能是回想他在某封书信或交谈中说过的话。

③ 比较申克尔,《贝多芬:第五交响曲。音乐内容的表现》(Beethoven: Funfte Symphonie. Darstellung des musikalischen Inhalts nach der Handschrift unter fortlaufender Berucksichtigung des Vortrages und der Literatur),维也纳,1925(1970 重印)。

④ 比较贝克尔,《贝多芬》,第二版,柏林,1912,页 298;贝多芬对 Rudolph vom Berge 的一个文本产生了兴趣。这部名为《巴克斯——三幕大抒情歌剧》(Baccus. Grosse lyrische Oper in drei Aufzugen)的作品,是由作曲家年轻时的朋友艾曼达(Amenda)于 1815 年 3 月从库兰(Kurland)寄给他的,并且附上了热情的溢美之词。贝多芬认真考虑过〔……〕这项创作计划。在他的草稿本里,甚至留下过一些奇特的笔记。有一则说"这作品必须从巴克斯主题导源"。另一则说"整部歌剧的不谐和音或许都不要解决,或者,以很不一样的方式解决;由于我们已经雅化的音乐在这些时代里很难想象——主题必须用彻底的田园风处理"。不过,他对此剧似乎渐多疑虑。这件作品被别的计划担搁了,最终被选定。

关于贝多芬《"鬼魂"三重奏》的原手稿:手稿中异常多的省略之处不能用匆忙来解释。贝多芬作曲量相对较少。而且——与舒伯特不同——手稿里可以发现不计其数的修改痕记。不过,值得注意的倒是笔迹的模糊感。仿佛这手稿只是真实之物——它所表征的声音——的辅助物。已经写下的形式,分明透露了他对任何不属于音乐想象的过程心存反感(因此,在贝多芬,记谱、乐谱的有形表征对作曲影响甚微,这一点颇异于许多的作曲家,尤其是现代作曲家)。在这样的语境下,我们首先会想到,就贝多芬而言,整体先于个别部分。在写下来的意象里,那些曾被"观念"或"灵感"所清楚界定的个别旋律,皆遁入整体的洪流之中。但此中也牵涉某种更深刻的东西:音乐的客观性意象,被贝多芬视之为自身存在之物,却并非由他首创。他乃是这客观化作品的速记员,这客观化的作品超脱于个体化的武断之外。借用本雅明的话说:"簿记员记录他自己的内在生活。"①这手迹透露的,其实是偶然性主体在一个整体性赋予的真理面前的羞愧。这是贝多芬的暴躁、粗鲁及其侵略性特征的秘密所在。贝多芬的手迹似乎在嘲讽观者事先不知道记在这里的音乐。在此关联上,贝多芬对拼错海顿名字的人大为光火:"Haydn—Haydn——谁人不知。"②——"谁都知道《"鬼魂"三重奏》。"〔20〕③

① 本雅明在其《德意志人》(Deutsche Menschen,校者注:中译本为范丁梁所译,北京师范大学出版社,2014年。)里分析歌德生平所写最后某几封信中一个假设语气,以此语形容老年的歌德。比较本雅明,《著作集》〔见注13〕,卷四,页211。
② 贝多芬的恼怒出自布莱宁(Gerhard von Breuning)的记载,布莱宁请人将一幅海顿出生地的石版画裱框送给贝多芬:他"将画作带到他的钢琴老师那里,老师加了画框,并在下缘加一行字'Hayden(海顿)在洛劳的出生处'。贝多芬一看海顿名字写错,即刻怒气横生。他气得涨红了脸,厉声问我:这是谁写的? ……这蠢驴什么名字? ——好个无知之徒,身为钢琴老师、音乐家,却连海顿这位大师的名字也没法写对"。梅纳德·所罗门,《贝多芬传》(Beethoven. Biographie),Ulrike von Puttkamer译,法兰克福,1990,页329以下。
③ 札记有此脚注:洛杉矶,1944年6月25日,罗恩(Franz Rohn)住处。罗恩是阿多诺夫妇共同的朋友,可能早年即已相识;他常住洛杉矶,1960年代到法兰克福探访阿多诺时已年近七十。阿多诺身后文件之中有他所写的几封信,流露出对于科学与艺术的兴趣。此外迄今别无关于他的任何资讯。

这本书的书名:《贝多芬的音乐》①。　　　　　　　　〔21〕

① fy.21 写于 1948 年 6 月或 7 月。——1969 年 1 月,阿多诺有一次会晤出版商 Siegfried Unseld,他提出一套计划,说还打算写入本书;最后一本是谈贝多芬的,拟取名《贝多芬·音乐哲学》(*Beethoven. Philosophie der Musik*)。我们在这里就以此为本书书名。

第二章 音乐与概念

一本谈贝多芬的书,其中有一章标题之下可用的题词:布伦塔诺(Clemens Brentano),贝多芬音乐的回响(I,105f①),尤其是:

> Selig, wer ohne Sinne
> Schwebt, wie ein Geist auf dem Wasser
> (无心如精神般
> 浮翔水上的人是幸福的)

和

> Selbst sich nur wissend und dichtend,
> Schafft er die Welt, die er selbst ist.
> (他孤独地求索与吟唱,

① 阿多诺所注出处无可考。他身后文件里有Clemens Brentano的《作品集》(*Gesammelte Werke*),Heinz Amelung与Karl Vietor编,法兰克福,1923;此处引文在卷一,页141。

他创造的世界，正是他自己。）

或许非常适合用作第一章的题词。〔22〕

音乐只能表达它自己的本质：意即，文字和概念无法直接表达音乐的内容，而且只能透过中介形式予以表达，亦即，像哲学那样。
〔23〕①

与上述所言意义相似的唯有黑格尔哲学，西方音乐史只有贝多芬。〔24〕②

在贝多芬的音乐里，发动形式的意志、力量永远是整体（das Ganze），黑格尔式的世界精神（Weltgeist）。〔25〕

贝多芬研究还必须产生一个音乐哲学，也就是说，必须断然建立音乐与概念逻辑的关系。惟其如此，与黑格尔《逻辑学》的比较，以及对贝多芬的诠释，才会不只是类比，而是此物自身（die Sache selbst）。最接近这个境界的做法，或许是取法古代，将音乐与梦作一番比较。只是，类比的要点不是再现这个游戏——在音乐中，事物的再现是间歇零星的，宛若纯粹装饰里的花环——而是其逻辑要素。音乐之"游戏"（Spiel），乃是游于逻辑形式：陈述、一致、相似、矛盾、整体和部分；音乐之具体性，本质上是这些形式把自己印在素材——音乐音响——上的力量③。它们，这些逻辑元素，大致上是明确无歧的——也就是说，像它们在逻辑中的意义那般明确〔,〕④却又没有明确到形成了自己的辩证法则。音乐形式的理论就是关于这明确性及其扬弃的理论。音乐与逻辑的分野因此不在逻辑元素内部，而在于其具体的逻辑综合，在于判断（Urteil）。音乐并不包括判断，而是包括另外〔一种〕综合，这综合完全由其成分的集合所构成，而非这些成分的连谓（Pradikation）、主从、概括。这综合也和真理相关，但与它相关的真理

① 此则笔记起头有：（"给第一章"）。
② 此则笔记起头有：（？）。
③ 原稿此处句构有误。
④ 原稿此处句构有误。

迥异于判断逻辑（apophantische）的真理，这非判断逻辑的真理大概可以界定为音乐和辩证法的共通之处。此项讨论可从下述定义加以概括：音乐是"无判断之综合"的逻辑。贝多芬应是有意对该定义进行检验，该检验有着双重的意义：一方面，此逻辑透过他的作品获得阐明；另一方面，他的作品被"批判地"（kritisch）界定为音乐对批判的模仿，因而也是对语言的模仿。贝多芬的作品在哲学史方面的意义，可从以下两方面来了解：这模仿的无可避免，以及音乐试图逃脱这无可避免——取消那主导了判断的逻辑①。　　　　　　　　　〔26〕②

要解明贝多芬和大哲学的关系，必须澄清一些决定性的范畴。

1. 贝多芬的音乐是伟大哲学了解世界的过程意象；因此，它不是世界的意象，而是对世界之诠释的意象。

2. 音乐的感官成分——它缺乏合法性，却获得内在中介而在运动中影响了整体——乃是动机-主题维度。

问题：诠释动机和主题的差异。

3. "精神"，作为中介物，乃是作为形式的整体。在此语境中，哲

① 阿多诺将音乐界定为"无判断的综合"的逻辑（Logik der urteilslosen Synthesis），《简论音乐与语言》有此申论：

> 与哲学和科学的知识性格，为了知识的目的而在艺术里聚合的元素从来不构成判断（Urteil）。不过，音乐真是一种非判断语言吗？它的意图之中，最强烈之处似乎是这句"就是这样"（Das ist so）；这是断然，甚至定谳似地确认一件未经明白陈述的事。在伟大音乐的高潮点，也就是其最暴力的时刻，例如《第九交响曲》第一乐章再现部的开头，这意图单凭其强固的关系脉络，就变得再清楚不过。一些价值低微的模拟性作品可以听到这意图的回响。音乐形式，也就是一种音乐关系语境在其中获致真实性的全体性，不太能够和创作意图分开，后者就是将判断的手势加到非判断的媒介上去。有时候，这意图太成功了，以至于艺术的门槛几乎挡不住逻辑的主宰意志的冲击。（GS 16, 页 253 以下；比较页 651 以下）

但是，在《美学理论》，阿多诺如此通论艺术：

> 在艺术作品里，判断发生变化。艺术作品类同于判断，两都是综合；不过，艺术的综合是非判断性的，没有任何艺术作品能让人指明它做了什么判断，或者它提出了什么所谓的证词、见解。（GS 7, 页 187）

② 札记附注年代：1944 年耶诞日。

学与音乐之间的相同范畴即为作品。黑格尔著作中所说概念的努力或运作①,就是音乐上的主题运作。

再现部:返回自身,达成和解。此事项在黑格尔那里,始终是一个悬而未决的问题(概念被假定为现实),在动力元素获得解放的贝多芬而言,再现部亦是一个难题。

有异议说这纯属类比,我们必须对此予以反驳,因为音乐并不具备构成哲学本质的概念媒介。此处,我将只提出几个用来反驳这项异议的论点。(札记:反驳人性不属于贝多芬的用意或理念,人性本身也只能由音乐的组合来构成的。)

1. 贝多芬的音乐,如同哲学,是内在的(immanent),自我生成的。黑格尔并不是在哲学的外部提出概念,在此种意义上而言,他在面对"异质连续统"(Heterogenes Kontinuum)时②,也是没有概念的。也就是说,他的概念和音乐的概念一样只能靠彼此解释。这条思路必须确切追踪,因为它引向最内在的深度③。

① 《精神现象学》:"在科学的研究上,要紧的是致力于概念"(die Anstrengung des Begriffs)。黑格尔,《著作集》(Werke〔见页10注①〕,卷三),页56。以及:"真正的思想,以及学术洞见,只有透过概念工作始能获致。"(同上,页65)
② "异质连续统"一词,阿多诺得自里克特(Heinrich Rickert):"现实存在于空间与时间之中,我们思考对这现实的表征认知(abbildende Erkenntnis)时,我们意识到,这现实的每一点都不同于其他每一点,因此我们永远不知道现实还会向我们显示多少新的、未知的东西。于是,相反于数学上非现实的同质连续统,我们可以称现实为一种异质连续统〔……〕"里克特,《自然科学概念形构的局限。历史科学逻辑导论》(Die Grenzen der naturwissenschaftlichen Begriffsbildung. Ein logische Einleitung in die historischen Wissenschaften),第三与第四版,杜宾根,1921,页28。
③ 阿多诺有一篇谈黑格尔的文字,《黑暗,或如何阅读》(Skoteinos oder Wie zu Lesen sei),文中偏向类比方式构思黑格尔与贝多芬的关系:

> 贝多芬型的音乐,根据其理想,再现部——也就是通过回忆先前提出的总结而得以重返——乃是发展部的结果,因而也是辩证的结果,这种类型的音乐与此〔黑格尔思想的辩证〕形成类比,但也超越类比。甚至对于那些组织程度颇高的音乐,我们也必须做多向度的聆听,要同时往前和往后听。音乐的时间性组织原则需要这样的聆听;时间只能透过已知和未知、既存与新生之间的差异来表述;重返的意识乃是前进的条件。我们必须了解整个乐章,时时刻刻知觉前一 (转下页注)

2. 贝多芬作品中作为语言的音乐形式必须加以分析。

3. 哲学里的前哲学概念相当于传统的音乐套式(Formel)。

必须简扼回答这个问题：什么是内在的音乐概念？（札记：务必确切说明它不是关于音乐的概念。）其答案只能从对传统美学、视觉-象征一元的艺术本质论的反思批判中获得，惟此才能给予贝多芬理论以流动的辩证动力。

整个研究不妨以讨论音乐和概念的关系来导入。

札记：音乐和哲学之间的差异性，必须根据二者的同一性加以界定①。〔27〕

我在某处〔cf. fr. 225〕描述过贝多芬每件作品都是一个绝技(tour de force)、吊诡、无中创有(creatio ex nihilo)②。这可能是黑格尔和绝对唯心主义之间最深层次的关联。我在自己的黑格尔研究里描述的"悬浮"(schwebende)成分，根本正是指此而言③。这本以贝

（接上页注）时刻发生过的事，个别的经过句必须理解为它的结果。有必要理解偏离的意义，重复不能纯粹只是作为一种构造上的同一性加以感知，而是一种强制性的必然性所使然。它不仅有助于理解这个类比，还有助于理解黑格尔的一个最为深刻的思想：全体性概念作为一种由非同一性在其内部加以中介而成的同一性，将艺术的形式法则转化为哲学境界。此转化本身是有哲学性动机促成的。(GS 5, 页 366 以下)

① 〔事后所加：〕反对"艺术哲学"，以及透过与艺术并不相属的东西来诠〔释〕艺术。

② "绝技"观念，《美学理论》说之最为切要：

> 最真实的作品是实现不可能实现之事的绝技，这是可得而证明的。巴赫〔……〕在调和不可调和之事方面造诣高超。〔……〕贝多芬的吊诡绝技也是说服力毫不逊色的例子：他的吊诡在于从无生有，黑格尔逻辑的最初几步在此获得美学/具体的验证。(GS 7, 页 163)

③ 札记与不久前着笔的另一则札记相关：

> 我所谓贝多芬的绝技，无中生有的吊诡——这正是黑格尔哲学的悬浮特质，它凌虚悬空的特性(das Schwebende, in der Luft sich selbst Erhaltende)——那"绝对"。(札记本 B, 页 51)
>
> ——在阿多诺论黑格尔之作《论黑格尔哲学的层面》[Aspekte der （转下页注）

多芬为主题的著述,它可能有着决定性的作用。最后,晚期风格或许这样一种批判:何以使音乐作为一种纯粹精神的存在,一种纯粹的生成(becoming)? 解体和"箴言"指向这里。黑格尔所要扫除的,正是缺乏矛盾的"箴言"……① 〔28〕②

朝向一个贝多芬理论

1. 在其形式的整体性上,贝多芬的音乐表征着社会过程。就此而言,每一个个体要素——或者说,社会内部的每一个生成过程——惟有透过它在整个社会再生产的内部所具有的功能,才能被人理解。(与再生产这个层面确有关联的,乃是个体元素的无效、原初材料的

(接上页注) Hegelischen Philosophie〕里,"悬浮"论有进一步发挥:

> 黑格尔的主体-客体是一个主体。黑格尔要求面面连贯,依照他这要求,有个矛盾本来是无法解决的,但这矛盾由此获得解释:主体—客体的辩证虽在缺乏抽象总括概念(Oberbegriff)之下构成整体,却自我实现为绝对精神的生命。有条件的本质是无条件。悬浮,黑格尔哲学凌虚悬空的层面,永远在那里的陷阱:那最高的思辨概念的名称,那绝对的名称,那彻底超脱的名称,严格而言就是那悬浮特质的名称。(GS 5,页 261)

① 关于贝多芬晚期作品中的"箴言"或"格言"(Spruche)的意义,也就是末期贝多芬与慧语(Spruchweisheit)的关系,请比较 fr. 322 与 340,但最要紧的是本书附录的文本九,页 341 以下。——关于黑格尔消灭"缺乏矛盾的箴言",可比较《否定的辩证法》:

> 哲学之务不在依照科学做法来穷尽事物,将现象化约成最低限度的命题;黑格尔对费希特(Fichte)的批判,即在于批判费希特对以"箴言"为起点的非难。(GS 6,页 24)

> 在另一处,阿多诺形容黑格尔哲学有一个根本动机:从他的哲学无法提炼出任何"箴言"或普遍原则。(GS 5,页 252)

> 黑格尔著作里找不到阿多诺所说的陈述。他想的可能是以下这类句子:"有个幻想说,纯只为了反思而设定的某物必然位于一个体系之首,作为其最高的绝对原则,或者说,每个体系的本质都用一个思想绝对化的句子来表达,这样的幻想将它所判断的体系看得也太轻易了。"(黑格尔,《著作集》〔注 12〕,卷二,页 36)

② 札记附年代日期:法兰克福,56.10 月。

偶然性——不过,与此同时,这又不仅仅只是偶然性。贝多芬式的主题理论应该纳入议题。)在某个层次上,贝多芬的音乐是一个测试"整体即真理"说(das Ganze die Wahrheit ist)的手段①。

2. 贝多芬体系和黑格尔体系的特殊关系在于,整体的统一必须理解为某种已经中介之物。个体元素不仅不具意义,而且也是彼此疏离的。贝多芬音乐和民歌的对立便为例证,民歌也代表一个统一体,不过却是一种未经中介的统一体:也就是说,主题核心或动机、其他动机和整体之间没有界线。相形之下,贝多芬式的统一是一种对立中的运动(sich in Gegensatzen bewegt),这意味着,其要素个别看来似乎彼此矛盾。但贝多芬的形式,其作为过程的意义就在这里,亦即透过个体元素之间不断的"中介",形式最终聚合为整体,看似对立的动机被彼此的同一性所统摄。只要分析《E 小调弦乐四重奏》〔Op. 56 No. 2〕第一乐章开始的五度音程的分析,以及第一和第二主题所更具概括性的经过中介的同一性,便可兹证明。贝多芬式的形式是一个统合的整体,每一个体要素都被它在整体内部的功能所决定,这些个别要素彼此矛盾和彼此取消,却又保存于整体内部一个更高层次之中。惟有整体能证明它们的身份;作为个体要素,它们是彼此对立的,就如个体对立于他所在的社会。贝多芬"戏剧性"成分的真实意义全系于此。想想勋伯格的法则:音乐是一个主题的历史

① 黑格尔说法为:"真理即整体"(黑格尔,《著作》〔页 10 注①〕,卷三,页 24);阿多诺《最低限度的道德》如此反驳:整体是虚妄(GS 4,页 55)。迟至 1958 年的《经验内容》(Erfahrungs gehalt),阿多诺仍然如此主张:

> 以整体炸毁特殊之说变成没有正当性,因为《精神现象学》那个著名的句子说整体本身并非真理,肯定、自信地把整体当成仿佛已经被我们稳确掌握的东西来参考,这参考实属虚构。(GS 5,页 324)

——关于年代,必须指出 fr. 29 写于 1939 年,阿多诺整体非真之语写于 1924 年。比较阿多诺,《取自"涂鸦本"》(Aus einem "Scribble-In Book"),《批判理论透视:施属本豪瑟 60 岁生日纪念文集》(*Perspektiven Kritischer Theorie. Eine Sanmmlung zu Hermann Schweppenhäusers 60. Geburtstag*),Christoph Türcke 编,Luneburg,1988,页 9。

(der Geschichte eines Themas)①。不过,这一点应该历史性地彰明其社会关系,亦即,说明在主题二元性的起源中就存在齐奏和独奏的对立,贝多芬的音乐、整个奏鸣曲形式都存在这样的对立。中介乐句和"进入乐句"的观念,也特别应该在这个语境里阐发。关于结束部的理论诠释仍有待探索。

3. 贝多芬的音乐是黑格尔哲学:同时也比哲学更接近真理。也就是说,它受到下述信念的耳濡目染,即,社会作为自我同一体的自我再生产,乃是匮乏的,甚至是虚妄的。这个内在于形式(Formimmanenz)的逻辑同一性——作为一个既是后天制造出来的个体,又是一个审美性个体——贝多芬既缔造之,又批判之。它在贝多芬音乐中的真理印记在于其悬浮特质:透过超越,形式获致真谛。贝多芬音乐里的这种形式超越乃是一个希望的表征,而非表达。在这个关键点上,必须分析伟大的《F大调弦乐四重奏》慢板乐章的 D 大调段落〔Op. 59 No. 1 第三乐章,第 70 小节以下〕。就形式意义而言,该段落乍看多余,因为它接在一个准过渡段(quasi Ruckleitung)之后,而照惯例本应紧接着是再现部。再现部没有出现,即可认为形式的认同度还不够。惟有当尽可能与外部同一性构成对立之时,形式的同一性才能证明自己成为了一个真实的存在。D^b 大调主题是全新的,它不能化约于动机统一体的体系之中②。这为传统的贝多芬诠释中令人费解的现象提供了理论依据,譬如《"英雄"交响曲》伟大发展部里 E 小调主题的导奏〔第一乐章,284 小节以下〕;该道理也揭示了贝多芬音乐的主要表现时刻,诸如《第二号钢琴奏鸣曲》(Op. 31)慢板乐章的第二主题群组(第二乐章,31 小节以下),以及《菲岱里奥》和《第三莱奥诺拉》序曲中的某些乐段。

4. 了解非常晚期的贝多芬的关键所在,大概在于以下事实:全体性在他这个阶段的音乐里,作为一个已经臻于圆满的观念,如今已

① 勋伯格关于一个主题的历史的说法,fr. 32 亦有援引,一个主题的命运,出处无考。
② 关于 Op. 59 No. 1 的同一经过句,阿多诺在《美学理论》有不同诠释;比较附录的文本 6,页 307 以下。

成了他的批判天才所不堪忍受之物。该领悟在贝多芬音乐内部具体的呈现方式是缩约(Schrumpfung)。在贝多芬晚期风格以前的作品里，发展倾向就和过渡原则相对立。过渡被认为是平庸的、"非本质的"；也就是说，它作为一种将各类元素进行统合联接的关系，仅被视为一个不再可行的既定习惯。在某层意义上，最后几部作品里所见的分离解体(Dissoziation)堪可认为是中期"古典"作品里的超越性产物。贝多芬最后那些作品里的幽默成分，大概意味着他发现了中介的不及之处，而"幽默"成分恰好就是晚期作品真正具有批判性的层面。〔29〕

贝多芬的批判程序，以及由此引发的"自我批判"意识，乃是一种起于音乐本身的批判意识，而音乐的批判意识，其原理内在地否定了其所有基设。这和贝多芬的心理状况毫无干系。〔30〕

《第九交响曲》的主题所表现的，并不是贝克尔(《贝多芬》，页271)自以为是的那样，"有如一个被唤起的魔灵的巨大影子……不谐和音痛苦的呐喊"(文字出处?)[①]，而是必然性(Notwendigkeit)的纯粹再现。不过，他与黑格尔的对比也许恰好在此处一览无遗。这种对比标志了艺术和哲学的分界线。当然，在贝多芬，必然性也源自意识——在某个层次上，这是思想的一个必然性。但是，当必然性被审美性主体思考的时候，必然性不会与主体同一，必然性并非沉思本身。艺术作品的凝视显现于这个主题，而且透过其意义而希望被凝视，其中有着坚守、抵抗的成分，且确实是一种不曾为唯心主义哲学所知晓的成分——对唯心主义哲学而言，万物都是它的作品。艺术品，在自身和凝视者构成的二元性中，要比哲学更为真实、更具批判性及较少的"和谐主义"成分。当然，这主题是"世界精神"，但作为表象，它在某个层面上始终是外在的，和感觉主体隔着距离。《第九交响曲》对同一性(Identitat)的信心比黑格尔哲学要少。艺术比哲学

[①] 据手稿。贝克尔原文："〔……〕——这一切合起来，给人作法召唤鬼神的场面的印象，一个巨大的黑影像被召来的神魔般浮现，带着令人畏怖的威严雄伟露面，然后，经过一阵痛苦嘶喊的不和谐音，悄无声息地滑回深渊。"(贝克尔，《贝多芬》，页271)

更真实,因为它承认同一性只是表象①②。

在这层关系上,可以比较这本札记所论伦勃朗之处③ 〔31〕

以下这段对哲学本质的定义取自《精神现象学》前言,看来有如对贝多芬奏鸣曲的直接描述:"真正的主题并不穷尽其目的,而是穷尽于它的实现;现实的整体也不仅是结果,而是结果连同之后的变易

① 〔眉注〕参考贝克尔的甚佳表述〔《贝多芬》,页273〕。参考黑格尔,《美学》,I(Hotho 编,第二版,柏林,1842),页63。
② 阿多诺脚注中所指贝克尔的"妙语",原文如下:

〔《第九交响曲》第一乐章的〕主题的首次出现,便铁一般地界定了整部作品的内容,此后一切只是论证。就像这基本观念在结尾重新出现时几乎毫无改变,我们也站在自己原来的出发点上。我们没有像在其他交响曲那样阔步前进。但是,我们已上下测度过这个地带,上至最渺远的穹顶,下穷最神秘的深处。这件静观性的而非经验性的交响曲作品,其新颖之处,其鼓舞后世的力量,就寓于这种不是由主题内容之扩张,而是由主题内容之剖析所形成的结构原则。(贝克尔,前引书,页273;阿多诺所藏该书的这段文字底下被画了线,页边批注"妙论"。)

——在阿多诺所读的那本黑格尔《美学》里,脚注提到的那一页上,他写了眉批:"将否定性提升为绝对性的意识。""坚守";接下来这段文字底下画了三条横线,眉批说"甚妙":

艺术即使自限于描绘激情以供静观的,确,艺术即使讨好这些激情,它也还有一种减轻此过的力量,就是至少使人类意识到一种境界,如果没有艺术的话,一切对他只是直接的存有。有此意识之后,人类另有境界,静观他的冲动和倾向:本来是它们带着没有反思的他走,现在他看出它们是他外之物,并且由于它们客观地对立于他,他开始发挥他相对于它们的自由。——黑格尔,《美学讲演集》〔*Vorlesungen über die Aesthetik*〕,*H. G. Hotho* 出版,第一部分,二版,柏林,1842)

③ "伦勃朗笔记"大概写于1939年底:

"人世一切欲望到此而止。"关于富利克画廊(Frick-Galerie)的伦勃朗自画像:我觉得此画掌握了资产阶级的经验本相。几乎可以称之为价值规律(Wertgesetz)的写照。这是一种等价交换:没有任何幸福不是以等量的痛苦为代价换来。在这幅作品里,生命的智慧意指知道每一个幸福的欲望都得付出代价。这位画家显示他自己深具这样的知识。他的幸福是见证幸福收支平衡表,没有结余。医师的斯多噶式凝视(stoische Blick)是画家投在其对象上的凝视。有多少幸福,就有多少衰颓。如此贴近、不带感情地——我们可以说,这么实用地——与衰颓和死亡打交道,有一种奇特的安慰力量。这类图像的伟大,在于它们是面对这样的经验画下来的。(彩本〔Buntes Buch〕〔二笔记本12〕,页7)。

(Werden)。目的本身是僵死的共相,正如倾向是一种还缺少现实性的空洞的冲动一样;而赤裸的结果则是主导该倾向的体系所遗落的那具死尸。"(Lasson 编〔第二版〕,莱比锡,1921,页5)对我的贝多芬研究,这段话的意义取之不竭——若只当作一个篇章的题词,殊为可惜。

1. 关于"目的"。想想勋伯格为一个主题的命运所下的定义①。重要的乃是该命运的呈现。主题本身并非目的,但也不单纯是无关紧要之物,因为没有主题,就没有发展。主题(以真正的辩证方式)包括两者:它不是独立的,只是整体的一个功能;它又是独立的——可留存于记忆、形象生动等等。此外,想想主题与张力和解体的差异。我始终认为,现代音乐的特征在于所有元素和中心是等距的②。在这等距里,辩证趋于静止。

2. 与此直接相关的是对"倾向"——发展本身——作为"单纯的活动"的批判;也就是说,发展只是作为一个主题的发展而存在,在这个主题中,它透过劳动"穷尽"自己(黑格尔的劳动主题与劳动的概念);发展只是某种既存物的发展(《新音乐的哲学》曾触及此点③)。不过,在贝多芬的音乐中,发展部绝非是一种纯粹的运动,而是主题的肯定性再现。

3. 针对结果:终曲和弦,或尾奏,在某一意义上是结果,无此结果,活动将成为空洞的忙乱,不过,就其本身而论——就其近似于

① 较 fr. 29 及页 24 注①。
② 《新音乐的哲学》说法如下:

> 作为纯粹的衍生(Ableitung),持续性(Fortsetzung)取消十二音音乐的必然声称,这声称是,它所有环节到中心点都等距。(GS 12,页73)
> 比此稍早,则说:在一种每个音都透明可见由整部作品的建构所决定的音乐里,本质的(Essentiell)与偶然的(akzidentiell)之间的差异已消失。这样的音乐,其所有环节与中心点维持等距。(GS 12,页61)

③ 这观念已提示于此书 102 页,该处讨论十二音音乐取消主题,并且将这种音乐比拟于贝多芬以前那种不具目标的外切式(umschreiben)变奏形式。

"物"的本质而言——它们名副其实是主导该倾向的体系所遗落的死尸。

（关于这一切，看看麦克斯〔霍克海默〕的异议：哲学不应该被设想成一部交响曲。）①

关于再现问题：贝多芬把再现部视为其音乐的理想主义的保障。通过再现部，作品的效果与直觉感受完全同一，普遍性的中介结果与直觉感受完全同一，尽管直觉已被内在于发展形式之中的反思所消解。贝多芬从传统中获得了同一性的成分，可是这个事实并不能否定我在此处的观点，因为：1）传统的影响和意识形态的遮蔽效力深相关联②（自我异化的作品将自己美化为创造；这一点须作进一步探究）；2）贝多芬和黑格尔一样，将资产阶级精神的自我禁锢变成一种推力，从而"唤起"再现。在这两人的作品中，资产阶级精神均被提升到了极致。不过，发人深省的是，尽管如此，贝多芬的再现在美学上仍然根本是成问题的，就像黑格尔的同一性（Identität）主题。在两人的作品里，这些成分一直都是抽象且机械的。〔32〕③

贝多芬从再现建构出非同一性的同一性（die Identität des Nichtidentischen）。但此中隐藏着一个事实：再现本身是实证的，是具体的俗成惯例，但也是非真理，是意识形态。〔33〕

在他最后几部作品里，贝多芬并没有废除再现部，而是突出再现部。——这里必须指出，就其本身而言，再现部不能只以不好视之；就构造学而论，它在"前批判"的音乐中有着极为积极的功能。其实，它

① 比较以《新音乐的老化》（Das Altern der Neuen Musik）为题的演讲：

> 贝多芬最有力的形式效果，产生于一个本来只作为主题存在的反复元素现在自我呈现成结果，从而衍生出完全不同的意义。通常，先前发生的事经由这种元素的重返，才回顾式地生出意义。一个再现部的起头，能使先前发生的一个过程生出巨大异常的感觉，虽然那过程在当初发生的时地上绝未给人巨大之感。（GS 14，页152）

② 〔附加于页底：〕（拜物问题。）
③ 札记附日期：1950年6月1日。

所以变成不好的东西,只因为它被变成好的东西,也就是说,只因为贝多芬为它做了形而上的圆说。这是辩证建构的枢纽层面。〔34〕①

① 贝多芬作品的再现部问题,阿多诺后来的著作有进一步讨论,例如 1960 年的马勒专论:

> 贝多芬第一乐章的古典主义:《"英雄"》、《第五交响曲》及《第七交响曲》的第一乐章对马勒已不是典范,因为贝多芬的解决法,亦即进一步以主体性来重新创造已被主体性减损的客观形式,不再能做具有真理的复制了。〔……〕甚至在贝多芬的笔下,再现部的静态对称就已有取消动力意图之虞。在他之后,出现了学院形式增加的危险,而危险的根源在内容。贝多芬式的激情,在交响爆发(Entladung)那一刻强化了意义,显出一副装饰性的、幻觉的面貌。贝多芬最有力的交响曲乐章庆祝"就是这样",重复反正已经存在的东西,呈现了一个只不过是再度达到的他者的同一性,且认定它意义重大。古典主义的贝多芬颂扬实然(was ist),因为他阐述它的不可抗拒性,实然只能是那样的实然。(GS 13,页 211 以下)

后来,在同一篇马勒专论里:

> 再现部是奏鸣曲形式的关键。它取消了贝多芬以后的决定性要素,亦即发展部的动力,打个比方,就像一部电影对一位观影者的作用,电影结束时,他留在座位上,从头看起。贝多芬精通此道,此绝技也成为他创作的常规:在再现部开始之处一个能产生丰富成果的环节上,他呈现动力、流变的结果,以此为一个反正一直就在那里的东西提供肯定和圆说。这是他与唯心主义之罪、与辩证家黑格尔的同谋之处,对黑格尔,追根究底而言,其否定的概念,以及变易概念,都形同实存的神义论(die Theodizee des Seienden)。音乐的再现部,作为资产阶级自由的仪式,和它所在的社会一样(那社会也在它里面),始终隶属于神秘的图圈。它操纵在它里面旋转的自然关系,仿佛再现之物因再现而有超越,而成了形上意义本身,成了"观念"。(同前,页 241 以下)

最后,1966 年的《新音乐的形式》(Form in der neuen Musik)说:

> 再现部是贝多芬作品中的潜在难题。有一件事不能用他对传统惯例的尊重来解释的,即,身为对一切音乐本体论都具备主体动力的批判者,贝多芬并没有放弃再现部。他留意再现部与调性之间的功能关联,调性对他仍是最紧要之物,他也淋漓尽致对其加以发挥。没错,据传贝多芬有一句奇语:"我们不必理会数字低音,就像我们不必理会教义问答"——他说这话,好像他虽对作品的前提心存疑虑,却仍以意志强行抑制。他固然没有这么做,但也并不证明传统牢不可破。他可能领悟到,一旦音乐的语言与音乐形式产生分歧,就必得大费周章,才能迫使它们恢复统一。为了实现个体冲动,他保持着自己的个人习语(Idiom),以此作为对自由的一种限制,其做法与黑格尔的理念论深相类似。如黑格尔的情形相似,该问题在他的辩证程序上留下了记号。只有在已被解放而且(转下页注)

贝多芬作品内部理想性的"系统"是调性,作为一个将各个瞬间充分谱定的系统,它有其特殊功能。有待探究的层面如下:

1. 统摄:一切归于调性之下,调性是主宰这音乐的抽象概念,一切都是它的"事"。它就是贝多芬作品的抽象同一性,也就是说,其作品所有要素都可以界定为调性的基本特征。贝多芬"就是"调性。

2. 与上项相对:它并非始终抽象,而是经过中介:它是流变,且仅通过对诸要素的统合来构成。

3. 这些相互关系是这些要素在其自我反思中的否定。

4. 如同抽象的概念和假设,经由具体中介后的调性乃是贝多芬作品的效果。这其实就是我所谓之的"充分谱定"(das Ausomponieren)的调性。贝多芬作品与"同一性"哲学的关联之处,恰在这里——其信赖,其和谐,以及其强迫症特质(此处并无褒贬之意)。

5. 我认为意识形态要素寓于以下事实:调性,固然是既予、先在的,却又好像是"自由"浮现,仿佛出自作品本身的音乐意义似的。然而,这也是一个非意识形态要素,因为调性当然不是偶然的,而是真的经贝多芬之手而得以"再生产",就如先验的综合判断被康德再生产①。

(接上页注)在最严格意义上的主题的时间维度之内,才能让贝多芬的再现部寻找到自身的合法性。同一元素在一个努力超越重复的动力发展部之后重现,而这重现也必须由其对立物,也就是动力,来推动。职是之故,贝多芬乐章里那些规模较大,其本质精神实际上非常响化的发展部,无一不是围绕着再现部起始部分的几个转折点或者关键时刻进行运转。因为再现部已不复可能,它变成了一种绝技,变成焦点。在贝多芬貌似恪守音乐逻辑的古典主义里,暗藏了这个吊诡。一方面,它最伟大的成就攫取自己的不可能性(abgetrotzt);另一方面,通过各个环节不时透露的人为效果,它预言了如今已提升为一种音乐形式之全盘危机的不可能性。(GS 16,页 612)——关于贝多芬的再现部,另见本书附录的文本 1,页 92 以下。

① 阿多诺有个核心想法,认为贝多芬根据主体性的自由来复制以调性为基础的传统形式,他并且将此观念与综合先验判断相互比较,这个比较导源于阿多诺最早的观念,后来成形于他的贝多芬"理论"。这项比较,他可能首次具状于以下这段发表于 1928 年的警语(Aphorisma):

> 关于康德和贝多芬的意义之间的关系,无论是可靠的道德信念,还是早已不复存在的创作人格尊严,都无法决定。康德曾说后者毫无尊严可(转下页注)

6. 贝多芬作品里的悲剧性这个范畴,是在同一性中解决否定。和谐主义。

7. 如同贝多芬的音乐,调性是全体性。

8. 调性内部的肯定,是同一性/表现。结果:就是这样。札记:调性和主—客体问题的关系。 〔35〕

在康德,"体系"用来抵抗"狂想"。在这个语境中,特别应考虑纯粹理性的建筑学的导入部①。 〔36〕

关于体内平衡(Homöostase)的观念。生物消除紧张的方式,可参考费尼哲(Fenichel),〔《心理分析的精神官能症理论》:纽约,1945,页12〕(寻找出处)②。勋伯格的《风格与观念》(*Style and Idea*)

(接上页注)言,它的表里不一完全暴露在晚期贝多芬异化的结构中。或许,只有那种断然的人格,脱离社会的人,才有办法形成这样的作品;但那强大的作品完成之际,其建构设计将这人逼出作品。贝多芬与康德都有几分这样的情形,这一点将他们统一于相同的历史方位。就像在康德的体系里,狭小的先验综合判断范畴在一个缩小的范围内保管着本体论的轮廓,自由重新创造它,以便予以挽救;又像这生产成功了,却再沉没于主体性与客体性间的无差别点之中——在贝多芬作品里,沦没的形式的意象从荒凉的人性深渊中升起,照亮人性。其作品的悲情寓于点燃火炬那只手的姿势,其成功寓于光明熄去时那悲伤的身形隐入的黑影深度,其哀伤则反映于那领受渐逝之光而凝定如石的眼神,仿佛要将那余光牢牢珍存。它的喜悦近似那逐渐四合逼近的墙上发发明灭的辉光。(GS 16,页260以下)

① 阿多诺明白将 fr. 36 归类于研究贝多芬的资料。康德的《纯粹理性批判》说:

> 理性的统理之下,我们多样纷陈的知识模式不可只是狂想,而必须形成一个系统〔……〕不过,我所理解的系统,指多样的知识模式统一于一个理念之下。这理念是理性所提供的概念,是关于一个整体的形式的概念——这概念不但先验规定它的杂多内容的范围,还规定其中各部分彼此之间的位置关系。(A832, B860)

很明显,阿多诺有意根据康德的用法,将贝多芬的调性理解为一种理性观念。

② 费尼哲,《心理分析的精神官能症理论》(*The Psychonalytic Theory of Neurosis*, New York: W. Norton & Company Inc.,1945),页12:

> 许多生物学家均有此假定,只是形式各有变化,大意是说,有一股基本的生命力倾向,消除外在刺激引发的紧张,返回到受刺激之前的活力状态。 (转下页注)

就是把这一点界定为音乐的意义(顺便一提,这样的定义完全是黑格尔式:以理念为整体)①②。该做法将导致下列后果:

1. 就此而言,无意象的音乐甚至也是一种"意象";

也许这就是真正的"表现性风格"(stile rappresentativo)③。

2. 体内平衡包含一个(密不可分的)要素,即,音乐的妥协(Konformismus),勋伯格也不例外。是否有"非恒定的"(allostatisch)音乐?

3. 与黑格尔真正巧合之处在于:据此观点,他们的关系可以界定为逻辑展开的关系,而不是类比关系。这无疑就是他们之间缺失的环节。〔37〕

全体性的重要性可见于下述事实:在古典贝多芬的庄严风格模式中——《C小调奏鸣曲》,Op.30〔第二号,为小提琴和钢琴而作〕、

(接上页注)在这方面,成果最丰富的观念当推坎能(Cannon)所提的"体内平衡"(homoeostasis)原理。由极度不恒常、不稳定的材料构成的生物,以某种方式学会了在可以合理地预料会令人深深不安的条件下维持恒常和保持稳定的方法。homoeostasis一词并非意指固定和不动,一种僵滞;相反,生命功能极有弹性而且机动,其平衡并且受到没有间断的干扰,但也被这生物没有间断地重新树立。

——阿多诺对审美homoeostasis的批判性运用,最重要者可见于《美学理论》,比较1984年版页524索引homoeostasis这个条目所指的内文。

① 校者注:此书现有中译本《勋伯格:风格与创意》,茅于润译,上海音乐出版社,2011年。
② 阿多诺所读的勋伯格文字:

我自己认为一件作品的调性就是其观念(idea);即,作品的创造者想要呈现的观念。由于缺乏更好的措词,我不得不将这个术语定义如下:每个加到起始音(beginning tone)上的音(tone)都使那个音产生疑问。〔……〕这样就产生一种不安的状态,或者说不平衡,这不安状态或不平衡在作品大部分过程中增长,并且被节奏的类似功能进一步加强。平衡所藉以恢复的方法,我认为就是作品的真正理念。(勋伯格,《风格与观念》〔Style and Idea,New York:Philosophical Library,1950〕,页49)

——在这段文字早先的德文版里,idea每每作Gedanke(思想)解。比较勋伯格,《风格与观念:论乐文集》(Stil und Gedanke Aufsatze zur Musik,),Ivan Vojtech编,法兰克福,1976,页33。

③ 校者注:特指巴洛克作曲家蒙特威尔弟所倡导的"现代风格"作曲方式,多用于当时的牧歌与歌剧,其目的是要"用音乐来说话。"

《第五交响曲》、《"热情"奏鸣曲》、《第九交响曲》——首要主题以预伏的整体力量降临；与之相对的个别主题，意即第二主题，起而自我防卫。在为小提琴和钢琴而作的《C小调小提琴奏鸣曲》里，该特征表现的一览无遗。　　　　　　　　　　　　　　　　　　　　　〔38〕

贝多芬音乐的发展规律：透过其卓越性，观念获得了期待，呈现出了装饰性的方面，仿佛这只是作曲家心智投射的结果，而不是来自作曲。作曲势必卷入其中，但只是一点点建构而来。要再与《小提琴奏鸣曲》〔Op. 30 No. 2〕加以比较。　　　　　　　　　　　　〔39〕

贝多芬。论及贝多芬，否定（Negation）的观念，作为向前推动一个过程的驱动力，可以获得极为精确的掌握。它涉及旋律线发展到完整、圆成之前的一种"中断"，以便推动它们进入下一个音型。《"英雄"交响曲》的开头即为一例，但该倾向最明确见于《第八交响曲》第一乐章，该乐章开头主题标示"齐奏"，被打断〔33小节〕，以便为八度音程及接踵而至的第二主题留出空间。——在同样的复合体之内，还可发现一些打岔、穿插的主题，例如来自《"英雄"交响曲》第一乐章的这个音形〔65小节〕：

谱例 1

在这整个乐段中，就如黑格尔所言，真正介入的始终是整体，整体是幕后的主导力量。

有一个问题仍然有待探究：贝多芬和黑格尔在这里的一致性源起何处，意义又何在？答案应是孕育了"世界精神"概念的经验。关于这一点，参看 Q 的一则笔记〔参考 fr. 79〕。　　　　　　　　　〔40〕

音乐与辩证逻辑。在音乐里，否定的呈现形式之一，或者说，否定的形式就是阻碍（Hemmung），在于音乐的续进"停滞不前"（Steckenbleiben）①。《"英雄"交响曲》开头不久的 C♯ 音〔第七小节〕。使音乐

① 〔附加于札记之末：〕另一个否定形式是中断。不连续＝辩证。

前进的力量在这里受到阻碍。此音符也具有一种驱动功能,并透过小二度 E^b—D 的行进效果发挥出来。这是一种阻碍,因为它并不是音阶的构成部分,而且与作为客观精神的调性彼此冲突,个体化的主题要素在此与客观精神产生对立。这乃是问题的中心。 〔41〕

谱例 2

参照《"槌子键"钢琴奏鸣曲》发展部的收尾,可以精确解释贝多芬和黑格尔的关系。在这段音乐中,B 大调插部之后,音乐主题遭到低声部 F^\sharp 其新特质的瓦解〔第一乐章 212 小节〕。接下来的过渡段规模庞大,仿佛是一种无节制的延伸。该特点可与《精神现象学》前言中的一段文字参照来看,文中提及一种酝酿在胚层底下的新特质,在蓄势之后猛然爆发①(此曲赋格段的结尾也可发现同类型的漫无节制)。第一乐章的再现部特别重要,因为音乐续进的力量迫使它发生了极大的改动。例如,对下方图示乐句中 F 音上的减七和弦〔234 小节〕:

慢板乐章有待诠释之处:拿波里六和弦中的关键性 B 音。谈谈

① 《精神现象学》序中无此文字。阿多诺所想,无疑是以下这个段落的结论:

> 〔……〕不难看出,我们这个时代,是一个新时期的降生与过渡的时代。〔……〕精神从来没有停止不动而永远是在前进运动中被理解的。但是,犹如在长期无声的孕育之后,第一次呼吸才把过去仅仅是逐渐增长的那种渐变性打断——一个质的飞跃——从而生出一个小孩来那样,成长着的精神也是慢慢地静悄悄地向着它新的形态发展成熟,一块一块地拆除了它旧有的世界结构。只有个别的症候预示着旧世界行将倒塌。现存世界里蔓延着那种粗率与无聊以及对某种未知事物模糊不清的预感,都在预示着有什么别的东西正在到来。可是这种逐渐的、并未改变整个面貌的颓毁败坏,突然为日出所中断,升起的太阳就如闪电般一下子建立起了新世界的形相。(黑格尔,《著作》〔见页 10 注①〕,卷三,页 18 以下,校者注:此段译文引自《精神现象学》贺麟、王玖兴译,上海人民出版社,2016 年。)

这段文字,在阿多诺的记忆里可能和一段上文结合了,在那段上文里,哲学家驳斥了一种"见解":

> 不〔了解〕哲学系统之间的差异是真理不断前进的发展,只在这些差异里看见矛盾。花绽则蕾去,可以说前者被后者否定;同理,果实宣布花是这棵植物的伪存在,前者才是真形式,取代后者。(同上,页 12)

分解三和弦作为结束音群时那种莫可名状的效果,以及神秘莫测、右手交叉处的前行乐段。 〔42〕

贝多芬的音乐含有与黑格尔的外化(Entausserung)范畴精确对应之物——有人或许说它是一次回家:"我又一次回到大地"①;遥远的旅行之后必然"返回此世界之中"。在《Eb 大调钢琴协奏曲》第一乐章中,其超凡入圣的乐段出现在钢琴最高音域之上,它比任何长笛都更像长笛〔158—166 小节〕。其后是一段刺耳突兀的进行曲〔166 小节以后〕。——在这宏伟无比的同一乐章里,具有一种愿望成真、誓言兑现的特质——而这恰恰是斯特拉文斯基所拒绝之物;例如②:

谱例 3

真正的音乐曲体理论有必要充分阐发这类范畴。——回旋曲结束时那种奔放的无忧无虑之感:此时已不再有恐惧(这和莫扎特的音乐大异其趣,莫扎特的音乐没有恐惧)。——从第二到第三乐章的过渡,与《"鬼魂"三重奏》终章和广板(Largo)乐章之间的交汇点(未经中介)——即,黎明破晓与白昼的神圣——深具关联。——这首回旋曲和"重逢"(Le Retour)乐章〔《Eb 大调钢琴奏鸣曲》,作品 81a,第三乐章〕关系非常密切,甚至连细节性的经过句亦是如此。 〔43〕

贝多芬真正的黑格尔特质也许在于:在他的作品里,中介从来就

① 《浮士德》第一部第五幕,784 行。——同一句引文,在《新音乐的哲学》中的援引较为完整,用以扼要说明音乐如何超越意图、意义与主体性,并用以形容音乐的"行为":"泪如泉涌,我又回到人间"——音乐的行为就是如此。尤丽迪茜也就是这样回到人间。这是一种重返的姿势,而不是期望的悸动,这是一切音乐的特性所在,即使是在这个该判死刑的世界里。(GS 12,页 122)——关于尤丽迪茜,可以比较 fr. 11。

② 阿多诺写的谱例三,在《第五钢琴协奏曲》第一乐章并非如此;阿多诺在这里以简化的方式标示第 90 小节以下那段弦乐齐奏经过句的节奏。

不只是各要素之间的事,而是内在于要素自身。 〔44〕

"〔……〕以及将对立的双方统合在一起"——论 Op. 2 No. 1,托马斯-桑-加里(Wolfgang Thomas-San-Galli),《路德维希·范·贝多芬》,慕尼黑,1913,页 84。 〔45〕

贝多芬全部作品(oeuver)其成对性的构思特征,促使世人将之视为其辩证本质的一种外部征象加以诠释。据此而言,中期贝多芬(第五和第六交响曲;第七和第八交响曲)超越了他全部作品的封闭整体性,恰如极为晚期的贝多芬在个别作品内部(within)超越了这种整体性。柏拉图有言,最好的悲剧作家一定也是最好的喜剧作家①,此言的真理性在于,作为单个作品的作品乃是无意义的。《第五交响曲》的庄严气质与《第六交响曲》的方言属性(dialekt)并非一种彼此间的"互补",而是概念之自我运动的表征。 〔46〕

关于贝多芬作品之辩证性的探讨,需要说明其运动中的不变之物,例如 Op. 29〔今为 Op. 28〕《"田园"钢琴奏鸣曲》第一乐章,以及《D 大调小提琴协奏曲》第一乐章。 〔47〕

关于音乐与辩证逻辑。贝多芬如何逐渐获得一种充分辩证的作曲模式,是能够加以解释的。在《C 小调小提琴奏鸣曲》(Op. 30)——这是最早具有贝多芬式的音乐概念的作品之一,而且是最高的天才之作——中,其对立仍未经调和,也就是说,各主题群设置了精彩非凡的对比,有如各路军队或棋局中的棋子,在紧凑的发展序列

① 比较柏拉图《会饮》(*Symposion*):

> ……醒来一看,剩下的人睡的睡、走的走,只有阿伽通、阿里斯托芬、苏格拉底仨还没睡,用个大碗从左到右轮着喝。苏格拉底领着他们在侃。侃什么,阿里斯托得莫斯[对我]说,他记不大清了,因为没有听到开头,而且脑袋还迷迷糊糊[没有睡醒]。不过,他说,侃的话头还记得,苏格拉底逼他们两个[诗人]同意,同一个人可以兼长喜剧和悲剧,掌握技艺的悲剧诗人也会是喜剧诗人。两人好像不得不同意,其实并没有怎么在听,都困得不行〔……〕。(St. 223d;根据阿多诺所用版本,《柏拉图的盛宴》[*Platons Gastmahl*], Kurt Hildebrandt 翻译并撰序,第四版,莱比锡,1922,页 107 以下)

校者注:此处译文引自刘小枫译《柏拉图的〈会饮〉》,华夏出版社,2003 年,页 118。

里彼此冲撞。在《"热情"奏鸣曲》(Appassionata)中,各对立主题自身同时也是同一的:即,非同一中的同一。

贝多芬作品里的"绝对"即为调性。它与黑格尔的"绝对"概念并无二致。同时,它亦是"精神"。想到了贝多芬的一句话:"不必理会数字低音,就如不必理会教条①。" 〔48〕

在音乐里,一切个体都是多义的、神谕式的、神话似的,而整体则是单一明确的。此即音乐的超越性所在。不过,要根据整体的单一意义,才能明辨个别细节的多义性。 〔49〕

《第二莱奥诺拉序曲》经过舍尔辛(Scherchen)指挥演出后②,在我的论证中,下述具有决定性意义的环节变得明朗起来:在贝多芬的音乐中,对个体细节的否定,以及对具本事物的轻视,可在素材的本质中寻找到其客观的理由——它自身便是无意义的,而不是音乐形式内在运动的结果。也就是说,愈是深入到调性音乐里的任何个体要素,就愈会洞悉此个体要素只是调性概念的一个样本。一个富于表情的小三和弦说:"我是重要的,我是有意义的。"而这组仅仅只是预先排列在此处的声音,却仿佛有受制于他者的感觉(贝多芬对此曾评注道:"一个减七和弦巧妙配置所产生的效果,被错以为是作曲家天才使然"③)。贝多芬的高度自律不能忍受这样的错误归因:这正是自律范畴成为音乐事实的关键所在。他从以下两个方面引出逻辑结论——一则是从局部细节的意义自称,另一则是从局部细节实际意义上的微不足道。它的意义透过它的无意义而获救:整体令局部其错误的意义自称得以实现。这是贝多芬作品里局部与整体之间的辩证核心。整体拯救了个别细节的虚妄许诺。 〔50〕④

① 比较辛德勒的记载:贝多芬"宣布宗教和数字低音是已经结清的东西,不应该再有争议",见辛德勒,《贝多芬传》(*Biographie von Ludwig van Beethoven*),Eberhardt Klemm 编,莱比锡,1988,页430。——另见 fr. 316 所引贝克尔与此不一致的引文。
② 阿多诺自1920年代初期即认识指挥家舍尔辛(Hermann Scherchen, 1891—1966,1933年移民美国),他大力支持现代音乐。
③ 贝多芬此言及出处,参见 fr. 197 与267。
④ 札记附年代日期:圣〔塔〕蒙〔尼卡〕(Sante Monica),1953年7月7日。

整体在贝多芬音乐里的优先地位人尽皆知;而我的任务则是要追索其来龙去脉,并且在整体与局部的关系上诠释其根源。里曼(Hugo Riemann)那段"老掉牙"的言辞概括了与之相关的当下知识状况:"古典作曲模式(此处他并没有将贝多芬与莫扎特和海顿区别开来)每每着眼于整体的发展、宏大的轮廓。批评家一致普遍佩服古典大师们能够把起初毫不起眼的主题素材作进一步发展的强力效果。"(里曼,《音乐史手册》卷二,第三部分,来比锡,1922,页 235)　　　　〔51〕

关于整体否定细节中的肯定性、调和性的因素,可参考贝克尔,《贝多芬》页 278①。——以及低音咏叙调〔《第九交响曲》第四乐章〕中"更为欢乐的(angenehmere)曲调"②意即,这种隐蔽性的手段更讨观众喜欢。该事实至关重要。　　　　〔52〕

细节之无意义,整体是一切的事实,以及——例如 Op. 111 的结尾——它回顾式地将根本不曾实际存在的细节当作既成事实来唤起,始终是所有贝多芬音乐理论关注的焦点。它其实是据于以下事实:没有任何价值是"自然有之"(von Natur)的,价值都是工作、劳动的结果。这个观点结合了典型的资产阶级(禁欲式)元素和批判成分:在整体性中扬弃个体化瞬间。——在贝多芬那里,细节的用意往往是表征着一种未经处理的、先在的自然材料:三和弦出现的缘故即在与此。细节正由于缺乏明确的特质(不同于浪漫主义高度"特质化"的材料),故而可能完全沉入整体之中。——这个原则的否定性,

① 在阿多诺所指段落(《贝多芬》,页 278),贝克尔讨论《第九交响曲》最后两个乐章:

> 使它〔慢板乐章〕能补足快板与谐谑曲乐章意义的,是这两个乐章传达一种理解,说命运的魔性力量莫之可御,它面对这理解,宣告和平,一种超越生命全部暴风雨的和平,出自深心不疑地相信眼前便是(Vorhandensein)一个更好、更纯净的世界。〔……〕〔最后乐章〕使用了作曲上的摘引技巧。开头神秘的乞灵套式、带有魔性而行色匆匆的谐谑曲乐章,充满慰藉感的慢板乐章——全部听候那奋力奔赴新目标的想象力驱遣。但是,它们都被低声部防御性的感叹词斥退。

贝克尔在页 278 没有直接提出细节被整体否认之说。

② 比较,出处同上:"草稿表明这些低声部宣叙调原本构想的歌词。〔……〕'啊,不对,不要这些,我想要更欢乐的曲调(gefallig)'——第一乐章就此受到拒斥。"

后来体现在瓦格纳用自然音阶所写的各种自然化主题(某种虚假的原始表象)之中。在贝多芬那里,这个原则仍得到持续运用:

1. 借助材料的同质性。甚至最细微的材料特征也透过整体的俭约而彰显其差异。惟有在与日趋平庸的素材相对立的原则中,才能界定平庸。

2. 在瓦格纳,琐碎的个体元素本身被赋予了意义,而贝多芬则绝非如此。

关于此处所论问题,最好的例子是《"热情"奏鸣曲》再现部开始部分〔第一乐章,第 151 小节〕。孤立视之,它并无特出之处;与发展部并观,却是音乐上的伟大时刻之一。〔53〕

在《D 大调小提琴协奏曲》①,其中有一段圆号吹奏的附点 D 音旋律〔第二乐章,第 65 小节及第 79 小节以后〕,类如一个终止音群,成为一种凝望远方之辽阔境界的最有力表达。(相形之下,岩石山上布伦希尔德(Brunhilde)与齐格弗里德[Siegfried]的深情凝视何其虚弱!)与此同时,这段旋律又显示出一种极端的"灵感匮乏":主奏声部上的分解和弦与公式化的二度进行,体现出一种几乎毫无意义、破碎的旋律性质。这个吊诡统摄了贝多芬的音乐整体;要解决此问题,必须把对他的理解提高到理论的层次。〔54〕

爱德华·施托尔曼(Eduard Steuermann)②弹奏完舒伯特的四首即兴曲〔D. 90〕(连同那首伟大无双的 C 小调)之后,我提出了一个问题,此作为什么要比贝多芬最阴暗的作品都更显悲伤。施托尔曼认为缘自贝多芬的积极性,我将他的这个概念界定为全体性,也就是整体和部分之间不可分解的相互交迭,他对此并无异议。我这个

① 〔此句上方加注:〕慢板乐章。
② 阿多诺的朋友,作曲家、钢琴家兼钢琴教师施托尔曼(Eduard Steuermann,1892—1964,1936 年移民美国),1920 年代下半叶曾在维也纳当过阿多诺的钢琴老师。——比较阿多诺的文章《施托尔曼去世后》(Nach Steuermanns Tod),GS 17,页 311 以下,以及史推曼与阿多诺的通信,见《阿多诺笔记》(Adorno-Noten. Mit Beitragen von Theodor W. Adorno, Heinz-Klaus Metzger, Mathias Spahlinger u. a.),Rolf Tiedemann 编,柏林,1984,页 40 以下。

定义的意思是,舒伯特的悲伤不只是表现的结果(这表现本身乃是音乐气质的一个功能),也是细节被解放的结果。解放的细节是被抛弃、缺乏庇护的,一如解放的个体是孤独、忧伤、否定性的。这又引申出了贝多芬的一个双重特质,在此有必要加以强调:亦即,全体性带来了一种特殊的屹立不倒的性质(舒伯特及整个浪漫主义,尤其是瓦格纳,均缺乏这种特质);同时,它又赋予部分一种意识形态化的、美化的性质,折射出了黑格尔关于整体的"实证性"(Positivitat)理论:整体统摄所有个体的否定性,也就是说,整体赋予作品一个非真理(Unwahrheit,注:即"谬误")。〔55〕

关于音乐和黑格尔辩证法的差异:音乐从无到有的辩证运动,只有在这"无"未觉察其自身之"虚无"的情况下才有可能:也就是说,品质欠佳的(qualitatslos)主题甘愿于充当主题,却不会有充当艺术歌曲(Lied)的旋律时所带来的愧疚感。一旦这愧疚感抬头(诸如舒伯特、韦伯的情形,甚至包括莫扎特的歌唱剧),琐屑的主题就向批判敞开,而非在全体性内部展开一种对于自身的批判:它在体验中是平庸、无意义的。舒伯特那些伟大的器乐作品乃是这种意识的首次显现,而且一旦显现,即不可撤销:在此之后,三和弦主题在内在结构上就真的变成不可能。惟有在这种差异感消失,它们才获得力量,其缘由需由最细致的分析方可具体界定。不过,一旦主题具备了实质①,整体就成为一个问题(不单单是不可能)。勃拉姆斯后来的全部音乐可以说都是围绕这个问题展开。〔56〕②

贝多芬的成就在于以下事实,即,在他的作品中,而且只有在他的作品中,整体从来不是外在于局部,而是完全从局部的运动里浮现,抑或者说,整体就是这运动。贝多芬的作品里没有主题之间的中介,而是像黑格尔的作品那样,整体,作为纯粹的变化,本身就是具体的中介。(札记:贝多芬的音乐里其实没有过渡环节。尤其是年轻的

① 手稿有误:Hat aber einmal das Thema einmal(译按,第三字 einmal 多余)。
② 原文附年代日期:1949 年 8 月 14 日。

贝多芬，其丰富创意的基本目的在于化解个别主题的类型存在。主题固然丰富，却没有一个能够自律自主。早期的《E♭大调钢琴奏鸣曲》〔Op. 7〕第一乐章可见此点。）如果整体素材的发展（札记：不只是局部灵感理念的发展），如果其越来越多的丰富性逼使出旋律的解放，其成就都是断无可能的。对已被解放的旋律而言，整体不再是固然的。但它仍然是这破坏性的个体性（schlecte Individualität）必须面对的任务。如此一来，整体对于局部而言是具有暴力性的。相同情形者，不只是舒曼的形式主义，或者是被"新德意志"（《诸神的黄昏》中齐格弗里德的圆号主题）扭曲的主题，甚至于连最具内在性者亦然。例如舒伯特《B小调交响曲》（"未完成"），将第二主题重新诠释，以赋予它一种交响曲的强力（forte）性格，这就是对于局部的一种暴力。该主题的性格极为执拗独断，因此抵触变化——尤其是这性格的变化并不是"渐进的生成"（wird），而是几近一种强硬的安排。将其与贝多芬作品中某单一主题的变化加以比较，非常发人深省。不妨举例说明。《F大调弦乐四重奏》（Op. 59 No. 1）的结尾，俄罗斯主题以一种十分不和谐的形式缓缓浮现。此处的性格变化，采用了民歌主题进行互换的方式，这既是作为创造张力的手段，也是用来带出和解终局的假象：主题并非如此，但呈现为如此，其和谐的甜美感觉乃是一种伪装：仿佛这主题的回顾，已透露了其最后的、诱人的可能性，只是并未曾屈服于这个可能性。在贝多芬和浪漫主义之间画下界线的，恰恰也就是这个放弃。另见《"克罗采"奏鸣曲》的结尾。在这层语境中，有一个二律背反值得指出来：朝向互换性发展的趋向——作为一个音乐整体的组织原则——随着互换之不可能性的增强（即，随着局部细节的独一无二性）而增强。而①。这个悖论围绕着至勋伯格以降的整个近现代音乐史。十二音技巧大概就是这悖论的一种极权主义式的解决，而我对此技巧的担心也在这里。

瓦格纳知道他自己作品里的这个二律背反。他的音乐可谓是解

① 手稿有误字。

决该悖论的一种尝试,其方法是将细节化约成可互换的基本形式——即炫阔的铜管乐段和半音化元素。可是,素材的历史状态戳穿了这个谎言。炫阔的铜管乐段所代表的不过是一种枯涸。甚至贫乏也是无可恢复的——在贝多芬笔下的无装饰之物(在歌德看来却是意义丰富),甚至在舒伯特处理之下也有嫌乏味、俗套;在瓦格纳手里,它成为剧场,在理查德·施特劳斯(Richard Strauss)手里则成为媚俗(Kisch)。〔57〕①

伟大作曲家的作品,只是一种在个人创作意图与各种限制因素对抗后的扭曲版本。艺术家与时代或许密不可分,但我们不应假设艺术家和所处时代之间存在任何先在的和谐。巴赫——管风琴音乐的破坏者,而非完成者——的音乐,要比步履沉重的数字低音那种抑制性"风格"所允许的尺度更为无限抒情:譬如《F♯大调赋格》、《平均律钢琴集》第一卷〔BWV859〕、《G大调法国组曲》,以及《B♭大调组曲》,多么勉强才屈从这种风格的指令。同时,谈一下关于不和谐音带来的喜悦感,尤其经文歌这类鲜为人知的作品。莫扎特更是如此。他的音乐是一种巧智惯例(uberlisten)的不懈尝试。在《B小调柔板》、《D大调小步舞曲》、《"不谐和"四重奏》、《唐璜》的某些段

① 贝多芬作品中部分与整体、个别细节与全体性之间的中介(Vermittlung)问题,是阿多诺念兹在兹之事:《美学理论》里的相关讨论应可视为阿多诺观点的权威陈述:

> 贝多芬面对这二律背反〔亦即统一(Einheit)与特殊(Besonderung)之无法调和〕,他没有像先前时代的通行做法那样以图式将个别部分消灭,而是与自然科学那种成熟的资产阶级精神相通,将个别部分的特质拿掉(entqualifzieren)。他这么做的结果,就不只是把音乐整合成由流变构成的连续统(Kontinuum eines Werdenden),不只是保护形式不受来势汹汹的空洞的抽象化的威胁。在沉没之际,特殊彼此消融,并经由其沉没过程决定形式。贝多芬作品里,特殊是朝向整体的冲动,但反过来说,也不是这样的冲动,它是某种只有在整体里才成其特殊的东西,但它本身又倾向于基本调性关系的不定状态(Unbestimmtheit)、倾向于无定形。你如果足够仔细聆听或阅读他那发音清晰至极的音乐,便会发现它类似由无构成的连续统(Kontinuum des Nichts)。他每一部伟大作品所显示的绝技名副其实是黑格尔式的,也就是说,"无"的全体性决定自己是存有的全体性(Totalität des Seins),虽然这只是表象,而没有绝对真理的名分。(GS 7,页276)——另见页10注①。

落,以及天知道的其他地方,都可以察觉他特意制造的不谐和音的踪迹。他的和声与其说是个人本质的表达,不如说他的练达(Takt)。惟有贝多芬胆敢在创作中随心所欲:这也是他独一无二之处。随后的浪漫主义,不幸之处在于,浪漫主义无须再面对规则和意图之间的紧张性;这也是其弱点所在。而如今,他们连做梦都需要"恩准",瓦格纳。 〔58〕

贝多芬音乐中的海顿成分,不但见于早期习作,也见于《D 大调奏鸣曲》(Op. 28)等较为成熟的作品里(半音化的内声部及其意涵)。比较海顿《C 大调奏鸣曲》急板乐章(彼得斯版,No. 21)及其第一乐章。 〔59〕

在贝多芬看来,无物不然,无物不可,因为它什么也不"是"(nicht "ist");在浪漫主义看来,万物一指,因为一切已个体化。 〔60〕

贝多芬的音乐并非音乐史家所坚称的那样只包含了"浪漫主义"的成分,而是包含了整个浪漫主义以及对浪漫主义的批判。一定要用细节说明这一点。此事实与黑格尔的关系。肖邦《"月光"奏鸣曲》第一乐章。门德尔松《G 大调奏鸣曲》〔Op. 79〕的 G 小调中间乐章。《"告别"》。——《致远方的恋人》,十六分音符的六连音〔"请你收下我的深情歌唱",第 21—25 小节〕①。 〔61〕

关于 Op. 27 No. 2,一定要说明贝多芬如何以黑格尔的方式,将整个浪漫主义囊括于己身——不只是它的"情绪",还有它的形式宇宙。这既是一种对于浪漫主义的取消,也是在一个更高层次上的存留(aufzuheben)。例如,浪漫主义的黄昏阴影(从 D♯ 大调转向 D 大调);"气氛"的保留;纯器乐和艺术歌曲的混和;对比的缺席(在持续的三连音上)——有如一种主体性的化约。仅有勋伯格能以其天才,漠视他曾掌握的可能性。——在结尾,主要动机是从深处反映出来,这是肖邦《幻想即兴曲》结尾的原型。 〔62〕

① 参考 fr. 14——在阿多诺使用的版本里(《贝多芬,书信全集》新修订版,莱比锡〔未著出版年代〕,页 89),六连音经过句写成三连音。

舒曼式幽默,犹如一种"绞刑架下的幽默"(Galgenhumor)——"这世界能值几何"("Was Kost die Welt?"),凡此种种,表现了一种主体和主体言行的不一致性。它直接针对于一种建构中的主体,且该主体与某种玩世不恭深深相连。这与贝多芬的关系或者差异何在?〔63〕

《"春天"奏鸣曲》结尾部分肯定性的感恩姿态,凭借其性格,已成为一套浪漫主义的公式,例如舒曼《C大调幻想曲第一乐章》的尾奏段。可阐明感恩姿态如何降格为某种"变形术"的例子,可举李斯特的《爱之梦》、《漂泊的荷兰人》序曲为例。〔64〕

关于贝多芬和浪漫主义的关系:欧里庇得斯(Euripides)在作品的开场白就打起戏剧的结,然后请神现身解结,特奥多尔·蒙森(Theodor Mommsen)指责这类做法实属"敷衍"①。贝多芬之后的情况与此类似,勋伯格首先尝试重建。〔65〕

贝多芬哪些成就传递至柏辽兹,势必引发一场成果丰富的探讨:与贝多芬相比,柏辽兹代表了现代性的早期历史。据我所见,贝多芬传递给柏辽兹的,乃是出人意表的节奏断裂和力度突强(sforzati),以及"插入性"的表情记号。这两者意义相同,均是从内部对惯用语的惯用成分(das idiomatische Element im Idiomatischen)进行造反,而不是用一个陈旧的惯用语取代另一个陈旧的惯用语。(顺便一提,内在造反正是晚期贝多芬的原则。)凡此种种,都作为柏辽兹作品之中令人震惊的现代性加以浮现。而在贝多芬那里,此类成分掩藏于传统的胚层底下。在柏辽兹笔下,这些倾向得以解放,但同时也变成了一种疏离、无辩证性、荒谬——即,他作品里的疯狂(irre)时刻。

① 参考蒙森(Theodor Mommsen),《罗马史》(Römische Geschichte),卷一,《皮德纳战役》(Bis zur Schlacht von Pydna),第11版,柏林,1912,页911以下:

> 那种无信仰(Unglaube),即,一种充满绝望的信仰,以魔性的力量从这位诗人〔欧里庇得斯〕身上散发出来。因此,这位诗人势必从未企及任何超越他自己的想象观念,整体上也不曾企及一种纯诗的效果:基于此故,他对那些悲剧结构显出某种不置可否的态度,经常敷衍草率,既未能给作品的情节提供一种性格,也未能为之提供一个中心——在序幕里交代全剧的关键症结,然后请神祇插手或用类似的拙劣设计来解决症结的潦草做法,实因欧里庇得斯而变本加厉。

柏辽兹与贝多芬的关系，亦好比是爱伦·坡与德国浪漫主义的关系。瓦莱里的(Valéry)关于艺术的一切在现代性中"丧失"的洞见，亦可用于评柏辽兹①。(J. P. 雅各布逊在一封信里的说法也可一提，他说《尼勒斯·莱尼》是故意写坏的。)② 〔66〕

关于拥有32个变奏的《C小调变奏曲》(未编号作品80)：这里的装饰音难道不已经是一个推动音乐前进的令人震惊的要素吗？有必要就贝多芬的装饰音提出一套面相学理论。晚期风格里的长颤音：诸如这类多余成分，化约成了最粗略的公式。——分析这些特异风格手法的转变功能，无异于是在显微镜下研究贝多芬对传统音乐元素的处理。 〔67〕

"音乐般"的音乐概念，这个曾被布索尼(Ferrucio Busoni)在他的美学文章里嘲笑过的观念③，有着非常精确的涵义。即，指音乐媒介

① 参考阿多诺文章"作为总督的艺术家"：

> 瓦雷里文章中的核心矛盾〔……〕无非是，每一个艺术表达和每一种科学知识都是对整个人、整个人类而生发，然而实现这意图的唯一途径却是一种专业分工，这分工是不知不觉的，而且冷酷无情地导致牺牲个体、抛弃个人。(GS 11，页117以下；比较页118与页124援引的瓦雷里《德加的舞蹈课》段落。)

② 阿多诺想的是 J. P. 雅各布逊(Jens Peter Jacobsen)1878年2月6日写给布兰迪斯(Edvard Brandes)的信：

> 小说〔即，《尼勒斯·莱尼》〕(Niels Lyhne)〕正在前进，只是步伐不够巨大；不过，我恐怕太早牵扯当今的人，甚至后世的人了。〔……〕遥远的文化时代所能赋予的声望固然价值巨大，但从另一方面说，当有人担起我的这项工作时，却有一把精确到令人不堪忍受的尺来衡量进展的程度。无论怎么看，这本书都写坏了。这倒也不是说我胆怯或为疑虑所累；相反，我对尼尼斯·莱尼满怀信心。——J. P. 雅各布逊，《著作集》(Gesammelte Werke)，卷一：《小说书信诗》(Novellen Briefe Gedichte)，Jena，1911，页247。

阿多诺心中想的是上引这段文字，这可从他的马勒专论推知。那篇专论同样援引了这段文字来佐证 J. P. 雅各布逊明明白白提出来的"把作品写坏"的原理，(GS 13，页246)，虽然这段文字见证的其实是小说家与此相反的用意。

③ "Musikalisch"(音乐性、音乐的、有音乐才能的)是一个〔……〕属于德国的，而非属于一般文化意义上的概念，但它的内蕴是虚妄且无法翻译的。Musikalisch 衍生于 Musik(音乐)，一如 poetisch(诗化的)衍生于 Poesie(诗)、physikalisch(物理的)衍生自 Physik(物理)。如果我说：舒伯特是最有音乐性的人之一，这等于说：赫尔（转下页注）

的纯粹性及其相对于语言的逻辑而言。这个观念将音乐造型的力量置于语言所无法企及的境界。音乐是以一种纯粹的语言在言说,其沟通之道,不在于措辞或内容,而是言说的姿态(Gestus des Sprechens)。在这层意义上,巴赫的音乐是最音乐的音乐。换言之,他的作曲结构最不破坏音乐,因为它在不求意义的专注中而成就了意义。贝多芬则与此相反。他强迫音乐言说,不只是假借于语句(巴赫在这方面并不逊色),而且是透过音乐本身的性情(Komplexion)特质使音乐接近演说。这就是贝多芬的力量所在:他的音乐能说话,却不假借字词、意象或内容,而这也是他的负面性:他的力量是破坏音乐的暴力,如这本札记第 113 页所示(参考 fr. 196)。反过来说,从巴赫到勋伯格,那些富有音乐性的音乐家所面临的危险,是可能变成专家、内行、恋物癖。这里面真正的矛盾:上述两种倾向均有其局限性,而设定这局限性的就是音乐,或者可以说是艺术本身——音乐既可以通过远离语言而言说,也能通过接近语言而言说——在这个方面,莫扎特代表了一种无差别点(Indifferenz)。〔68〕

(接上页注)姆霍兹是最物理的(physikalisch)人之一。〔……〕大家已经到了连一部音乐作品也用"富于音乐性"来形容的地步,甚至有人坚称柏辽兹如此伟大的作曲家不够音乐性。〔……〕它〔音乐,"这个走路还摇摇欲坠的孩子"〕还这么年轻,是永恒的:它的自由时代终将来到。当它不再"富于音乐性。"——布索尼,《新音乐美学论稿》(*Entwurf einer neuen Ästhetik der Tonkunst*,Wiesbaden,1954),页 25 以下。

第三章　社　会

意图让人理解贝多芬的作品所具有的难以想象的伟大与崇高，应该将其与 1800 年左右德国古典主义文学的成就并观。歌德写出了"一切峰顶的上空"（Über allen Gipfeln①），以及"笼遍了林涧"（Füllest wieder Busch und Tal，出自歌德《对月吟》）这样的诗句，贝多芬大约自 Op. 18 以后的所有作品均具有同等水准，"调色盘上的废料"②不在此列（贝多芬调色盘上的废料也是屈指可数的）。其音乐中席卷一切的强大动力，其向无穷上界飞升的势头，一如留在"潘朵拉盒中的希望"（Pandora），其实也是贝多芬作品的形式律。这是一种不用熟石膏的古典主义；它神秘莫测、永不过时，甚至在它变得无法诠释时亦是如此。这当然不能单纯归之于过人的才华（歌德与让·保尔二人俱非下愚），而应归因于他所用媒介之原始天然（unabgegriffen），使之注定要如自然般刻画人类，以及归因于历史的因缘际会，亦即，当时与哲学会合的是音乐而非诗歌，至少德

① 校者注：出自歌德《漫游者夜歌》，此处引自冯至的译本。
② 校者注：此调侃之语，实际在隐喻贝多芬所创造的某些遣兴之作。

国是如此。 〔69〕

贝多芬的人性与某种家庭纪念册上的题诗的类同性,值得精确分析,例如:

> Wer ein treues Weib errungen,
> Stimm in unseren Jubel ein,①
> (凡是娶得贤淑之妻者,
> 就加入我们的欢唱吧)

或

> Und ein liebend Herz erreichet,
> Was ein liebend Herz geweiht.②
> (一颗爱的心灵能抵达
> 倾心所爱慕的地方)

在诸如此类的诗行中,资产阶级的壮美气质与意识形态是紧密交织、舍此无彼的。甚至连《致远方的爱人》的歌词也出现了室家之思。 〔70〕

席勒如同一个出身低微的寒民,每每在上流社会感到局促不安时,便拉高嗓门以招视听。"暴力与冒失"(power und patzig)——譬如小资产阶级的自炫,或许正如马克斯·霍克海默所见,乃是残酷无情的资产阶级追求显赫门第的过程中所表现出来的通性。此类姿态还包括那种自我煽起的洪雷般的粗暴浪笑,以及动辄"大发雷霆"的脾性。某种

① 参考《费岱里奥》第二幕终曲:"Wer ein holdes Weib errungen,/Stimm" in unsern Jubel ein!〔谁有一个温柔的妻子,请来同聚同欢庆!〕相似的歌词还可见于《第九交响曲》末乐章:Wer ein holdes Weib errungen, mische seinen Jubel ein!〔谁有一个温柔的妻子,请来同聚同欢庆!〕
② 取自《致远方的爱人》第一首诗 Auf dem Hugel sitz'ich〔我坐在山岗远眺〕。

严肃激昂的调调,其根源在此,整个理想主义的基调也在于此:某种高贵(取其宏大、宰制自然之意)①弥补了个中的庸俗、劣质成分。在那些箴言名训背后,是当家庭教师的牧师儿子们和母亲之间谈论编织毛袜的信札。该成分必须视为一种资产阶级夸夸其谈的客观层面。它通常和力量(Kraft)的虚构连在一起。在席勒,该成分被一种强大的智慧所抑制,但最后留下来的也只是纯粹的软弱。贝多芬也不能幸免于此——尽管他的作品被其纯粹音乐元素的巨大密度所拯救。 〔71〕

根据有关贝多芬个人的资料,不难推知他性格中的躁怒、不近人情,实际与他在爱情上的羞怯及挫败关联甚深。就某种资产阶级的性格结构而言,他与瓦格纳构成极端对比。贝多芬是一个单子化(Monade)的男人,并且坚持以单子形式维持他的人性。相形之下,瓦格纳无比可亲,因为他受不了单子状态。——与鲁莽笨拙相连的特性是乐善好施,但也夹杂着怀疑。产生疏远的源由是,对于贝多芬所代表的那种至纯至真之人,一切人际关系都有配不上人性二字的时刻。——这与侵略性、虐待狂、喧闹、暴笑声及恶言伤人的强烈特性有关。与意志契合的成分在于:他命令自己笑对人生。魔性永远是他所赋予自己的,不完全是"真实"或"天生的"。在精神获得解放的音乐家的幽默中,几乎总是含有这项特征。——若有人将自己禁锢于音乐的天地,实际是因为羞怯使然。一个人必须何其粗鲁,才写得出"Dir werde Lohn"("你会得到回报")②。——贝多芬这种幽默

① 手稿 Feindschaft〔敌意、敌视〕上方有一事后加上的 Natur〔自然〕一词。加上此词,用意必定在于令"宰制自然"等同"敌视自然"。
② 语见手稿;不过,请比较《费岱里奥》第二幕三重唱里的唱词:Euch werde Lohn in bessern Welten(你将受到美好世界的奖赏)。这个语境里,这句话对阿多诺的意义不可考。另请参考 fr. 84,更重要的,请参考《新音乐的哲学》,书中以此语来界定传统音乐与现代音乐的内涵对比:

> 在今天,不仅没有一个美好世界来统治人类,也没有任何音乐可能以"要求奖赏"的腔调说话。实际上,音乐结构的严密性(Strenge),这个已成为它抵抗无所不在的商业化的唯一凭借,已经使音乐不再受到当初使绝对音乐成其为绝对音乐的那些外在、现实因素影响。(GS 12,页 27)

的气质导致他一次又一次的走向复调音乐。譬如"Bester〔Herr〕Graf,Sie sind ein Schaf"〔WoO.183①〕("伯爵阁下,你是一个懦夫")这首卡农。贝多芬的复调音乐有其全新的意义:一种强行将各类多元、破碎的元素加以连接的和解方式。各元素必须协同工作。诸如此类的卡农即由此而生。〔72〕

"早期的贝多芬实际就已经是首屈一指的在世作曲家。"参见托马斯-桑-加里(Thomas-San-Gallie),《路德维希·冯·贝多芬》,页88。〔73〕

关于音乐里的资产阶级性格构成,可参照肖邦《书信集》(*Briefe*②)〔Alexander Guttry译,慕尼黑,1928〕,页382以下:"资产阶级一心想要在机械化的炫技表演中看到震惊炫目之物,这绝非我辈所长。见多识广的上流名士虽不无倨傲,但在他们愿意悉心检视自己的时候,也是渊博、睿智的。可是他们总是太固步自封于陈陈相因的无聊之中,以至于对音乐的好坏无动于衷,反正他们必须从早听到晚"等等。在这个节骨眼上,贝多芬以机械效果为目标的记谱法,例如《"鬼魂"三重奏》手稿③。〔74〕

可以想象贝多芬实际上有心耳聋——因为他早已体尝到了今天音乐在扩音器中的感官性。"世界是一座牢狱,在里面,你宁可选择隔离囚禁。"卡尔·克劳斯有言(Karl Kraus)④。〔75〕

关于贝多芬耳聋的理论,可参考巴尔(Julius Bahle),《音乐创作中的灵感与行为(创作者的发展心理学与创作原理)》(*Eingebung und Tat im musikalischen Schaffen*〔*Ein Beitrag zur Psychologie der Entwicklungs - und Schaffensgesetze schopferischer Menschen*〕,Leipzig,1939,页164):

① 校者注:WoO是贝多芬未被编号作品的标记符号。
② 校者注:现有中译本《肖邦书信集》,亨里克·欧皮埃斯基/著,何晓兵、李海川、李沁霏/译,中国文联出版社,2015年。
③ 参考fr.20与GS 3,页326援引肖邦之处。
④ 参考克劳斯,《察言》(*Beim Wort genommen*),慕尼黑,1955《著作》第三卷,Heinrich Fischer编),页68。阿多诺的引文与原作存在些许偏差。克劳斯原文Einzelhaft(单独监禁),阿多诺写成die Einzelhaft(译按,多出定冠词die)。

因此，对于罗曼·罗兰(Romain Rolland)在贝多芬的耳聋与他高度的内在专注力之间，以及在他从未停止的听觉追求与领悟力之间寻找到的关联，我们不宜卒然斥为无稽，马哈吉医师(Dr. Marage)根据他的尸检报告，向罗曼·罗兰写信证实了这关联："依我所见，贝多芬耳聋是由于内耳与听觉中枢充血导致，充血的原因则是因为过度专注而导致器官过分紧张，或者正如您妙言，这也是因为'思想具有一种冷酷无情的必然性'。与印度瑜伽的比较，我认为极为得当。"(罗曼·罗兰，《贝多芬的大师岁月》〔*Beethovens Meisterjahre*〕, Leipzig, 1930, 页 226)因此，根据这项诊断可知，贝多芬透过非人的动力工作，以聋为祭坛，将自己献祭上去，以便"比别人更接近上帝，从而可由此高点将神光撒播人间"。〔76〕

"哦，医师，学者和圣哲，"他在狂喜中呐喊，"你们难道没有看出精神如何创造形式，内在的神如何使赫准斯托斯(Hephaestus)瘸腿，以便令阿芙洛狄忒(Aphrodite)心生反感，好留他专心致力于炼金术吗？没有看出让贝多芬变聋，是为了让他只听得见在自己内心歌唱的神灵吗⋯⋯"乔治·果代克(Georg Groddeck)，《灵魂追寻者》(*Der Seelensucher*, *Leipzig / Vienna*, 1921), 页 194①。　　　〔77〕

贝多芬从来不会过时，原因别无其他，乃是现实至今仍未赶上他的音乐之故："现实的人文主义。"②　　　〔78〕

说贝多芬的音乐表现了世界精神，说他的音乐内容是世界精神或类似物，纯属一派胡言。真相是，他的音乐表现一种对黑格尔世界

① 手稿如此指示。现今可得的唯一版本是 Georg Groddeck,《追寻灵魂的人。一部心理分析小说》(*Der Seelensucher. Ein psychoanalytischer Roman*), Wiesbaden, 1971(这是 1921 年莱比锡版的重印本)；引文出自这个版本页 150。

② 马克思与恩格斯在《神圣家族》(*Heiligen Familie*)里的用语："现实的人文主义在德国没有比〔……〕思辨唯心主义更危险的敌人，思辨唯心主义以'自我意识'或'精神'取代现实的人类个体。"(《马克思恩格斯选集》，卷二，柏林，1957，页 7)青年时代的阿多诺引用了这个概念，后来却对其意识形态成分怀有一种不同寻常的抵触性。这则札记另一有趣之处，是这则札记写于 1953 年 7 月或 8 月，这表明阿多诺在这个相对晚期的阶段仍然坚持现实人文主义的肯定性意义。

精神观念具有启发性的同类经历。 〔79〕

 启蒙主义时代不愿在戏剧中涉及资产阶级生活,而是倾向于把这个主题留给喜剧,并最后以反讽的形式将之偷偷带入戏剧而有了所谓的感伤喜剧(comédie larmoyante)①,或者,倾向于为反常规的市民悲剧(bürgerliche Trauerspiel②)辩护——凡此种种,也许不单纯只是专制制度下宫廷传统结果的反映,也是资产阶级世界意识到资产阶级世界不可呈现,意识到意象在客体内部的破坏与意象呈现之间的矛盾反映。小说与喜剧以此矛盾为主题,而成其可能。音乐在同一时期的高度勃兴,不难想象可能是与同一个事实相关,即,音乐为经验主体发声,但并非一开始就受到该矛盾或疑难的影响。在贝多芬而言,一名中产阶级能够面无惧色,像国王一样说话。然而,这背后所潜藏的一个问题,便是一切音乐古典主义的深刻贫乏,而贝多芬的"帝国炫耀"(Empire-Pathos)可能是遭到批判的最为根本的要点之一③。 〔80〕

 资产阶级的乌托邦特性之一,在于它还无法设想一个具有排他性的完美喜悦意象④:它的乌托邦喜悦只能和世界上的不幸成正比。

① 手稿有误:ironisch als Comédie larmoyante ironisch einzuschmuggeln(译按,第一个ironisch 多余)。
② 校者注:由莱辛开创,让市民取代古典悲剧中的贵族成为悲剧主角。
③ 阿多诺在 1962 年《进步》(Fortschritt)文中所言更为尖锐:

 席勒《欢乐颂》中的句子:Und wer's nie gekonnt, der stehle/Weinend sich aus diesem Bund(假如没有这种心意,只好让他去哭泣),以拥抱普世之爱的名义,驱逐得不到爱的人,这个句子不由自主地透露了资产阶级既极权、又具特殊人性概念的真相。得不到爱或没有爱的能力者在这些歌词所标榜的观念下所受的待遇,一如贝多芬用以灌输这类观念的正面力量那般(die affirmative Gewalt),揭穿了这个观念的假面。这首诗在耻笑不获快乐者(他们因此被二度拒绝快乐)的语境里使用了 stehlen〔偷〕这个字眼,从而唤起财产和犯罪的联想,殊非巧合。(GS 10.2,页 320)

④ 〔眉注〕:在这一点上:托马斯·莫尔(Thomas More)的乌托邦接纳了那些从罪犯、战俘和异国"罪大恶极的死囚"之间招徕的奴隶们。当然,还包括"外国雇佣工人":参阅厄尔斯特(Jon Elster)《经济学词典》,Jena,1933,页 290。

在席勒的《欢乐颂》,也就是《第九交响曲》的歌词里,任何人"在世界上只要能引一个灵魂为知己",亦即有爱而幸福者,都可能被纳入圈子(Bund),那"一个都没有的,让他偷偷哭泣着离我们这伙而去吧"。这个糟糕的集体(schlehte Kollektiv),本质上就附带着一个孤独者的意象,"喜悦"想看他啜泣。此外,德文的谐韵词 stehle(偷)一针见血地点出财产关系。不难理解,"《第九交响曲》的难题"何以无解。在童话的乌托邦里,后母必须穿着燃烧的鞋子跳舞以及被塞进一个钉满铁钉的桶子里的情节,始终是一个与盛大婚礼紧密相关的环节。席勒惩罚孤独,而制造那孤独的不是别人,正是他那个圈子中的欢乐民众。在这样的圈子中,老处女们该如何自处?至于那些已死去的灵魂就更不必说了。〔81〕

我的贝多芬研究,有必要就汉斯·普菲茨纳(Hans Pfitzner)提出的创造性"观念"理论作一番批判,以证明我对伟大音乐之辩证本质的看法。参考巴尔《灵感与行动》页 308 所引用的一段话:"在音乐里……一个乐句本然如此(da ist),而且以其本然影响我们,这不因其位置或语境的改变而改变"(我要援引 Op. 57 与 Op. 111 对此予以反驳);"归根结底,音乐应该用它,即小的单位(旋律)来加以评断,而不是以音乐作品的整体来评断;这就好比黄金(!!)是用克拉数来评量,而不是用它的制成品来评量"(普菲茨纳《书信集》,Augsburg,1926,卷二,页 23 与 25)。根据以上说法,视个别抒情主题为绝对的浪漫主义,和作为财产或价值(黄金!)的主题概念之间,二者关系是显而易见的。参考"懂音乐的小偷,不懂音乐的法官"①。巴尔,页309,使用"原子论的"(atomistisch)一词。〔82〕

莫扎特"神圣的轻浮"(gottliche Leichtsinn),从历史哲学来看,暗示了封建君主秩序的自由不羁与主权传递至资产阶级之手。然而,资产阶级到此阶段仍类似封建时代。Herr(先生、主)一词具有

① 阿多诺 1934 年的文章《懂音乐的小偷,不懂音乐的法官》,1934 年 8 月 20 日《斯图加特日报》(*Stuttgarter Neues Tagblatt*)〔卷 91,第 386 号〕,页 2;GS 17,页 292 以下。

双重意义。在这里,人性和自由主义不谋而合。乌托邦在这种不谋而合的形式中浮现。莫扎特正好在法国大革命沦堕成专制主义之前辞世。就此而言,青年歌德与其有相近之处。譬如"缪斯之子"一诗(Musensohn)①可谓是莫扎特式的天才之作。〔83〕

关于贝多芬和法国大革命:《瓦格纳百科词典》262(莫扎特的半终止式乃是一种"餐桌音乐"[Tafelmusik]——即,用餐时的助兴音乐——的典型手法。)②。——交响曲主题之间并非绝然对立,同前文,439)③。——札记:贝多芬对法国大革命的关系必须借用明确的技术观念来理解。我要牢牢抓住的问题是:法国大革命并没有创造新的社会形式,而是帮助一个既成结构获得突破,贝多芬与形式的关系也是如此。他的作品与其说是形式的生产,不如说是形式出于自

① 这首诗,可能是歌德写于世纪之交:堪称歌德古典主义的范例。——比较歌德,《作品》,汉堡版,Erich Trunz 编,卷一,《诗与史诗Ⅰ》(*Gedichte und Epen I*),第二版,汉堡,1952,页 243 以下。

② 瓦格纳在其《未来的音乐》(Zukunftsmusik)里这么写:

〔……〕莫扎特经常,而且几乎习惯性地堕入庸俗的乐句结构,这导致他的交响曲乐章每每听来有如 Tafelmusik(餐桌音乐),也就是说,那种用悦耳旋律为说话聊天提供美好声音背景的音乐。至少对我来说,莫扎特交响曲里极为规律而且嘈杂重现的半终止式,听来就像是把王公贵族宴席上传杯递盏、觥筹交错之际的嘈杂声响,直接写入音乐而已。——《瓦格纳百科词典。瓦格纳的主要艺术与世界观概念,由其著作原文征引集成》(*Wagner-Lexikon. Hauptbegriffe der Kunst- und Weltanschauung Richard Wagners in wortlichen Anführungen aus seinen Schriften zusammengestellt*),Carl F. Glasenapp 与 Heinrich von Stein 编,司图加特,1883,页 262。

——参考阿多诺:一切音乐都会为纡解权贵的无聊提供服务,然而最后几首弦乐四重奏绝非"餐桌音乐"。

③ 参考《瓦格纳百科词典》(见注②),页 439:

一个交响曲乐章从来就不是两个绝对相反的主题对峙;两个主题无论乍看差异多大,它们永远都是相辅相成的,就像一个基本性格的阴阳两面。不过,这些层面能够在多大程度上,可以出人意表地相互折射、变幻出新,以及不断的重新结合,可参照贝多芬交响曲的一个乐章:《"英雄"》第一乐章中的这些变化令不明就里的人困惑不已,而在内行人眼里,这却是可证明其基本性格之统一性的最具说服力的乐章。

由(aus Freiheit)的复制(康德也有类似的情况)。然而,这种出于自由的复制至少具有一个强烈的意识形态特征。其不真实的时刻在于,看来仍在创造之中的某物,其实早已存在(这正是我试图定义的前提与结果的关系)。由此,这也颇有些"厚颜无耻"的特性:某人标榜自由,在现实中,却是一味顺从。贝多芬作品所表现出来的必然性远超于自由,那自由总是带着些许假造的味道(仿佛是一种强颜欢笑)。在贝多芬,真实的自由只是一种"希望"。这是最重要的社会关联之一。例如,"你会得到奖赏"这句话应该和《费岱里奥》结尾彼此参照①。"喜悦的不可企及"(Unerreichbarkeit der Freude)②。〔84〕

涉及费希特(Johann Gottlieb Fichte)的段落,原文出自 Rochlitz(罗赫里兹)IV, p. 350。关于贝多芬与法国大革命的相关段落,出自罗赫里兹 III, p. 315。关于作为理想主义者的贝多芬面相,出自罗赫里兹 IV, p. 353③。与此相关,黑格尔《历史哲学》一些段落,例如谈

① 参考页 49 注②。
② 1940 年,阿多诺写 fr. 84 的时候,他对此语出处仍然记忆犹新,就是他自己前不久写的《试论瓦格纳》:

> 为了从个体化的立场(Individuation)来论证情死的正当性,《特里斯坦与伊索尔德》的形上-心理结构就必须使死亡与喜悦(Lust)视为同一。但由于肯定性的(Positivitat)喜悦意象降格到日常性。它变成了一种意欲追求日常快乐的个体"生命冲动"(élan,校者注:此处指柏格森的哲学用语),这个个体正是想要在这种欲求中参与生活,在参与中表达他对生活的赞同。因此,瓦格纳的死亡形上学(Todesmetaphysik)也是在承认喜悦的不可企及,自贝多芬以来的所有伟大的音乐皆同此理。(GS 13,页 101)

③ 此处所指的资料出处是 Friedrich Rochlitz,《给音乐之友》(*Für Freunde der Tonkunst*),卷三,莱比锡,1830,及卷四,莱比锡,1832。涉及费希特的段落如下述:

> 画中的这位男子,年约 50 许,身材中等偏矮,但十分强壮,体形魁梧,结实,骨架格外粗厚——约莫与费希特相似,只是更多肉,脸更为丰圆,颜色红润、健康。他双目躁动不安,目光如炬。当他定神凝视时,有如洞穿一切;其人不动则已,动辄匆促急躁;面容神情,既真挚又腼腆,尤其那眼神,充满了机智与活力,偶尔两者瞬间交替闪现。举止之间表现出了一位感觉敏锐的耳聋者某种特有的紧张;时而豪迈万丈,时而沉思默想。在这一切之上,旁观者自始至终都深深意识到:就是此人,他带给千百万人的只有喜悦——纯粹的、精神性的喜悦!(Rochlitz,卷四,页 350 以下)　　(转下页注)

及中国人的段落① 〔85〕

贝多芬尊敬瑟姆(Johann Gottfried Seume②);托马斯-桑-加里,《贝多芬》,页68③。 〔86〕

(接上页注)

——关于贝多芬与法国大革命:

> 在最近这个时代之前的那个时代,音乐比较难以忠于精神;在当下时代,音乐则比较难以忠于形式。〔……〕一个时代或另一个时代所以各自有其偏好:各时期之间在这方面所以有其差异与改变:这一切的首要原因在于世界的进程及其对一般人心性情的影响。这个问题说来话长:我们借用一个题目,也可以做个贴切的预示和生动的呈现。我没法相信,你更是如此……就音乐而论,贝多芬比较晚近的作品简直可以说在 40 年前问世的;或者,直话实说吧,无论此言在当下语境里得何其怪诞,那些作品简直可以是法国大革命及其对整个世界产生那么大的影响以前写的。(卷三,页 314 以下)

——罗赫里兹笔下的贝多芬的理想主义者面相:

> 舒伯特说,你如果想看他〔贝多芬〕放松不拘和心情愉快的样子,就直奔客栈请他吃饭吧,他经常到那里,目的都一样。——他就曾带我去过那儿。位子大多已经坐满:贝多芬与几个朋友围坐一桌,都是些我不认识的人。他看起来真的很快乐。〔……〕他其实不算是在交谈,而是独自滔滔不绝,天马行空。周围的人少插话,只管大笑,不然就是点头附言。他谈哲学,也谈政治,用他的独家谈法。他谈英国和英国人,说英国和英国人都是绝顶的了不起——那说法,有时听来挺怪的。然后,他讲了几个有关法国人的轶事,都是维也纳两次被占领那时候的法国人。他对法国人全无好感。他说起那些故事,肆无忌惮、毫无保留,全都用极独创、天真的见解和滑稽逗笑的异想怪念添油加醋。据我所见,他心智丰富而透辟,想象力宏肆不拘而永无歇止,像一位日渐成熟、天资绝高的后生,带着他曾有的全部体验与知识,以及他现学到的一切其他知识,被放逐到一个荒岛上,然后在此处深思、孵化那些素材,直到碎片化为整体、想象变成信念,现在终于安然、自信地向世界发出宣言。(卷四,页 352 以下)

① 参考黑格尔,《著作》〔页 10 注①〕,卷 12:《历史哲学讲演集》(*Vorlesungen über die Philosophie der Geschichte*),页 147—174。——这段文字与 Rochlitz 的贝多芬"面相"论(或贝多芬本人)的关联,在阿多诺看来并不明显。反过来说,黑格尔说中国人的性格是"凡一切精神构成物——自由的气质、道德、灵魂、内在的宗教、学术和真正的艺术——和他们均格格不入"(页 174),也就是说,这种性格和贝多芬实在是有天壤之别。

② 校者注:德国作家,拥护法国资产阶级革命。

③ "在其《西拉库斯纪行》(*Spaziergang nach Syrakus*)里,瑟姆对贝多芬初来乍到时〔1792〕的维也纳有着引人入胜的描绘。此书 1803 年出版,被文化审查机关列为禁书。所幸,我们在贝多芬的身后文件中找到一本,使我们对瑟姆的报导更感兴趣。大师还收藏了一本瑟姆的《外传》(*Apokryphen*),这本鼓吹政治自由的格言集也在禁书之列。由此可见,共和思想的贝多芬如何嗜读这位自由狂热政治分子的著作。"(托马斯-桑-加里,《贝多芬》,慕尼黑,1913,页 68)

伟大的资产阶级音乐史,至少自海顿以降,就是一种可交换——或者说是可替代——的历史:意即,没有任何个体存在是一种"自在之物"(an sich),一切都只能在整体的关系中才得以存在。其音乐的真与不真,可以从它如何解决交换性的问题上加以评判:交换性有其进步与倒退的倾向。一切音乐都面临以下的问题:一个整体存在如何避免对个别局部构成暴力?答案取决于特定时代音乐生产力的一般状态;更明确来说:音乐的生产力愈发达,作曲家面临的困难愈大。在贝多芬(及海顿)这里,其解决方式关系到素材的某种贫瘠,关系到一种合乎道德的、资产阶级式的俭省(Armut)。在这方面,贝多芬代表了一个特殊的历史契机:旋律此时尚未获得解放,个别局部却已具实质;然而这实质仍导源于整体的贫瘠。旋律只有在超越之际才能解除束缚。惟有到了这样的阶段,音乐上的"古典主义"才有可能,而且无法复制。(海顿没有此类超越性契机,他作品里也没有任何实质的人类个体性,以及哪怕是微乎其微的细节修辞。由此,海顿的音乐固然壮美,却不无狭隘、拘制的成分。这种贯穿在他音乐中的功能联接,给人一种才智过人、生机勃勃等诸如此类的范畴印象,而这些范畴不幸令人联想到了上升中的资产阶级。)札记:在晚期资本主义阶段,无所不在的交换性表现于对组织结构的热情,以及持续不断的重新布局。尤其当一切新奇感根本就已是不可能的时候,仿佛是要做到"没有一块石头留在另一块石头上"(Kein Stein auf dem anderen bleiben;译按,语出新约《马太福音》24:2①)。你所需要做得,就是看他们拿着蓝铅笔、红墨水和剪刀如何徒劳一场。 〔87〕

在贝多芬,音乐的自我生产方式代表了社会劳动的全体性。回顾海顿,他的作品往往类似于早期工厂的机械模式,每个工人都在一个大集体里各司其职——就像喷泉装置一般。在贝多芬,劳动的全体性却有一个关键层面,即,劳动首先包括了为了全体的利益而被削减的工作。这已有了剥削剩余价值的性质,亦即,从每个个别主题扣掉一点东

① 校者注:在此隐喻拆毁一切根基。

西,使之为整体服务。但接下来又将被再度否定。在莫扎特那里,音乐性关系绝无此类劳动性格:这是他异于贝多芬与海顿之处。　　〔88〕

在伟大的史诗里,在史诗及一切叙事里,其共有的某种内在真理元素,体现为某种愚痴、一种不可理解、一种不知深浅:此即传统的天真观念①完全无法充分传达之物。从最深的层次来说,这也许是对可交换性的拒绝,也许是一种对于乌托邦信念的执著,坚信它值得向世人宣扬。因为互换性拒斥原初叙事构想出的神话世界。神话毕竟是永恒不变的。神话的起源有其时代倒错的成分。吊诡的是,这愚痴正是史诗理性的前提,甚至在某种层次上就是认知本身,也是此处所述意义的经验前提;然而,巧智则有损这种知识,因而实际陷于愚蠢,落入对周遭境遇的固着执迷。在如此语境下,我们应该想到的不只是戈特赫尔夫(Jeremias Gotthelf)——他并非大智若愚,还要想到歌德、施蒂夫特(Adalbert Stifter,1805—1868)以及凯勒(Gottfried Keller,1819—1890)。例如在《马丁·萨兰德》(Martin Salander,1886)里,就能轻易看出这种认为"当今世风日下、人心不古"之态度的愚蠢所在,"而且也不难发现凯勒对危机重重的德国统一时期的经济现实实际了无所知。然而也就是这愚痴,助使凯勒写出一部叙事文学,而不只是一则关于盛期资本主义开端的报导,而且,关于可交换性,除了那个绝对真理的理论,那对奸猾的孪生律师告诉我们的比任何理论都多"②。原本在史诗能力中的无可取代却在今天已经失落的要素,也许就是这份愚痴。(今天,这愚痴本身已被可交换性接管,用来称赞所有的知识分子——即使有的人实际更像是乡巴佬,布莱希特[Bertolt Brecht]的姿态艺术[gestic art]相当于一种滥用史诗式愚痴的技巧。甚至在卡夫卡那里,这愚痴也有某种程度的作假。)不过,这个损失带领我们来到一个关于艺术的最深刻问题。

① 〔眉注:可能要移入内文;〕札记:"具体性"、盲目的直观、史诗的实证主义。
② 在写于1943年的《论史诗的天真》(Über epische Naivetät)中,阿多诺有类似说法(参考 GS 11,页36以下)。——在1942年写的 fr. 89里,他所说绝对真理的理论,自然是指马克思理论。

它关乎技术进步的暧昧本质,技术上的进步每每是宰制着自然(Naturbeherrschung)上的进步①。1941年时,我的音乐学研究在这个领域还不够深入②。对于一幅德国原始主义或早期意大利大师的画作,很容易用透视法掌握不足的说法解释其种种特征。问题在于,如果改进了透视法,还能设想这幅画的创作吗?指认画中缺乏透视法,不正是实证主义幼稚愚钝的表现吗?画中技术不够完美的布局及其表现的内容,难道不是无法分解而视的吗?或者,看看所谓关于贝多芬配器法拙劣的著名说法好了。此论据说证据确凿,譬如自然圆号(Naturhörner)与自然小号(Naturtrompete)的不足,以及由此导致的管弦乐部分的"漏洞"。的确,贝多芬的配器法可以写得更好,可如此一来,对自然的更好掌握与作曲家的体验重心之间不就形成了无比深刻的冲突吗?只须想想所谓的施特劳斯有技巧而贝多芬有内容这种可笑至极、极度肤浅的说法,就能明白以上所谈到的技术观念是何其荒唐的理性主义③。——在这里,贫乏有其重要性。——在资本主义里,永远不是太少,而是太多。——札记:瓦尔瑟(Robert Walser)。卡夫卡调用的乡村背景,落后成分。④　　　　　　〔89〕⑤

要证明贝多芬配器法上的缺陷,简直易如反掌。譬如木管类知识不足,导致某些段落过于薄弱;全奏段(tutti)过于臃肿(例如第七

① 关于美学上的进步,阿多诺在《美学理论》中谈贝多芬:

艺术的进步是不容否认的,但也不必对其大肆张扬。继贝多芬之后,没有任何一部作品可在真理性内容上堪与他后期的四重奏媲美。但其中的缘由是客观性的:从素材、精神和技法角度看,贝多芬后期创作的四重奏享有独一无二的地位,而且即便有一位与贝多芬富有同等伟大天赋的艺术家,也永远不可能复制模拟出这样的四重奏作品。(GS 7,页310)

② 他指的是后来在《新音乐的哲学》里论及勋伯格的章节(这是到1941年为止惟一完成的部分)。(参考 GS 12,页36以下;关于音乐对自然的宰制,页64以下特别值得参考。)
③ 手稿误作 Nationalistischen(国家主义;译按,编者已改正为 Rationalistischen:理性主义)。
④ 校者注:此处暗指德语小说家卡夫卡的《乡村医生》。
⑤ 原文上方:可能指贝多芬。

交响曲)而湮没了主题。但是,在他的作品里,就像在一切充满意义的艺术里那样,缺陷与实质是紧连不分的。也就是说,那些缺陷是无可救药的。《第五交响曲》末乐章尾奏部分的巴松管联合独奏(317—319小节)固然有些可笑:狂喜的巴松管失之滑稽。但若是把巴松管换成长号,那就更不成体统。这是一个重大课题,涉及如何正确诠释其"风格"(Stil)的问题。 〔90〕

交响曲里的时间压缩(Kontraktion der Zeit)原理,更深层意义上的"发展",以及"劳动"的原理,就好比是戏剧里的"结"(Knoten)。今天,在直接宰制之下,两者俱已式微。惟有精细分析,才能确定这式微究竟意味着抵抗的消解,还是无所不在。 〔91〕

音乐发展部的理论——批评最主要的关心部分——可从《齐格弗里德》第一幕的导入部加以讨论。它暗示了米梅(Mime)徒然无果的努力。该主题是交响乐发展部的一个古典模式,源自舒伯特《D小调弦乐四重奏》的谐谑曲乐章。然而,在瓦格纳手里,该模式经过精心打磨,在表现手法上出现了一种强迫性、徒劳绕圈子的性质①。在这一点上,瓦格纳揭示出了音乐发展部本身的一些本质,也就是说,扑面而来的徒劳感,实际客观内在于这类发展部。不过,这和劳动的社会本质存在关联,劳动有"生产性",它养活社会,但同时仍是徒劳的,因为盲目原地踏步(有倒退沦为纯粹复制的倾向)。如果说从贝多芬到瓦格纳发展原则的改变,反映了整个资产阶级的发展倾向,那么后面这个阶段也显示出了前一阶段的某些层面:亦即,发展从本质上就是不可能的,只能靠暂时性的吊诡来成事。——劳动必须视为贝多芬作品里一个核心观念来掌握,而且,劳动原则的交响曲客观性也反映了它的社会客观性。 〔92〕

关于:音乐发展部——劳动——资产阶级的忙碌——阴谋:《理发师》里费加罗的咏叹调,特别是愈近尾声愈显严肃,几乎与贝多芬交响曲同出一辙。 〔93〕

若以"行动"(Tun)、成就某事作为发展部原理,社会的生产过程

① 参考 GS 17,页 295 以下详细讨论舒伯特与瓦格纳之间的差异。

便终于可以归结于忙碌的本质,例如海顿的情形。其中也包含了神话:譬如各类精灵、传说中身量短小帮人干活的家神、音乐的幽灵,总之音乐最后成了一场神灵的活动。在音乐上,这相当于理想主义与神话的关系①。〔94〕

资产阶级:生气蓬勃(Lebendigkeit)＝勤快忙碌(Geschäftigkeit),一心要把事情做好。应研究"生气蓬勃"和机械元素的关系(例如《回旋曲》,Op. 12 No. 3)。〔95〕

关于贝多芬——以及其他人。在探讨以发展为基础的风格如何转变至晚期风格——或许发展在此大体不具意义——的问题中,需要再次探索其中的纠葛、计谋及其式微。发展的式微不能单纯归因于现实经验主义的契机获得优势,而是有其内在的原因。在某种意义上,音乐的发展从来就不是自然而然的,它只能产生于无法消解的阻碍和矛盾;同理,当角色充分发展并具体呈现后,计谋就显得荒唐、幼稚,竞争也由此如哈哈镜般显露出了自己的胡作妄为。一望即知,早期的席勒就是如此。譬如在《唐·卡洛斯》中,艾波莉(Eboli)和廷臣的计谋,强行打开的首饰盒、被窃的信件,菲力普和波萨的对峙,何其可笑。在《斐爱斯柯》(Fiesko)中,误杀蕾欧诺的动机何其错谬。在《阴谋与爱情》(Kabale und Liebe)里,斐迪南如若对那封写给滑稽角色的假情书存有一星半点的怀疑,或者受迫保持缄默的露易只要想办法使他知道欲盖弥彰的真相,整个乱子多么容易就能就此打住。

① 在阿多诺写完《克尔凯郭尔》(Kierkegaard)之后,理想主义与神话之间的关系成为阿多诺哲学里的核心问题(参考 GS 2,页 151 以下)。关于阿多诺——可能导源于本雅明——的神话观念,值得将《试论瓦格纳》与《启蒙辩证法》进行比较。《试论瓦格纳》一文用瓦格纳的神话倾向与贝多芬对比:

> 以令人惊异的洞见,费肖尔(Vischer)将贝多芬排除在他的神话歌剧计划之外,理由是贝多芬"太交响化"(zu symphonisch);正如在面对"O Hoffnung, lass den letzten Stern"(译按,《费岱里奥》第一幕的莱奥诺拉咏叹调,"啊,希望,请不要让疲倦者的最后一颗星星失去光辉")这种性格时,一切神话都将破灭;正如贝多芬作品每一小节都起源于自然,却超越自然并与之调和,这种而勋伯格所谓之"发展中的变奏"的交响乐形式,根本上就是反神话的。(GS 13,页 119)

这种幼稚的戏份,在弗里德里希·黑贝尔(Friedrich Hebbel)——譬如他的《尤滴》(Herodes)——这类视冲突形式为现实(札记:冲突=行动的统一)的剧作家手里,已到了无以复加的地步,甚至在易卜生晚期荒诞的象征手法里仍明显可见(譬如在《博克曼》中那个旧部下的领导与父亲的毁灭)。整个"阴谋"概念可以说是资产阶级意义上的,因为资产阶级的劳动具有阴谋(Intrige)的表征,典型的资本家——阴谋论的中介者——就像是一个恶棍。只是这个观点乃是据于一种专制主义的宫廷立场。而且,劳动在阴谋剧里,永远是追求社会阶层晋升的手段,它忽视甚至蔑视阶层结构。此为阴谋剧何以只有作为一种专制主义形式以及一种寓言仪式方才可能的缘故,它无法以充分的资产阶级个性来存在,因为这正是它意欲评判之物。17世纪和18世纪最伟大的法国戏剧必须放在这个语境里研究。歌德拒斥阴谋,斥其荒唐——他的作品里没有这类玩意儿,所以他的剧作远较席勒之作"不具戏剧性"(undramatischer),却更持久的缘故。凡此种种问题,均适用于音乐。仪式性的阴谋相当于赋格——奏鸣曲则代表充分展开,成功实现的阴谋——虽然里面也埋下了自我毁灭的种子。贝多芬的全部作品可谓是这两者的剧场——完成与瓦解(Vollbringen und Auflosung)。此处还有两个决定性的问题:

1. 从具体的技术术语来说,是什么导致瓦解?
(其答案的所有要素都唾手可得)

2. 为什么可能的是奏鸣曲而不是资产阶级悲剧?

第二个问题可能必须深入研究后才能作答① 〔96〕②

在舒伯特向贝多芬看齐的大量作品——不是晚期作品,而是大量钢琴奏鸣曲、两首钢琴三重奏的首尾乐章、《"鳟鱼"五重奏》,甚至包括那首八重奏的某些部分在内——里,不难会注意到素材不无陈腐或老套。这并不能归结于原创性的缺乏——谁还比舒伯特更富有灵

① 〔后来加注〕札记:参考我对音乐愚蠢性的评论。〔fr. 140〕。
② 文首:1945年2月1日。

感——也并非直接缘于驾驭整体结构的能力不足，而是与音乐语言某种预先给定（vorgegeben）的性格有关。该性格虽然和浪漫主义的主观自由对立，却支配着至瓦格纳套路为止的整个浪漫主义运动。甚至在舒伯特这里，音乐的商品性格也显示出了一种在商店陈列日久后的老旧、寒酸与草率的成分，而这也是他的音乐中最为贝多芬的地方。此外，这也是和小资产阶级成分的关联之处——音乐仿佛具有一种撸起袖子在露天啤酒店发表政治演说的格调。（尤其是《Eb 大调三重奏》和晚期《C 小调钢琴奏鸣曲》的开头。）此外，舒伯特有时显得格外过时和 19 世纪。作品虽然构思宏伟，音乐语言纯正，这一点殊无例外。只是这语言太流利，未与之保持足够的距离，几乎无须反思。相较之贝多芬，舒伯特在素材方面尤其表现出一种物化（Verdinglichung）的成分。贝多芬的伟大性，正是在这一点上与此有别。他的作品毫无物化之处，因为他以某种方式化解了素材的现成性（Vorgegebenheit）——不过，素材在他作品里也比在舒伯特作品里单纯。他的化解之道是将素材还原成基本形式，使之根本不再以素材的样子出现。贝多芬对待主观性、自发灵感的鲜明苦行态度，正是他的免于物化之道。贝多芬，作为乐观主义的否定性大师（Meister der positiven Negation）：能舍，而后能得。贝多芬柔板的缩减，须放在该语境里理解。《"槌子键"奏鸣曲》的终曲乐章是音乐的最后一个慢板。《第九交响曲》的慢板是变体。最后几首四重奏和奏鸣曲仅包含其变体，或者"利德"（Lieder）；也就是说，贝多芬认识到了主题——作为一个自足的旋律——与伟大形式无法相容。成熟期的勃拉姆斯对贝多芬作品里这个批判性契机有着十分敏锐的感知。〔97〕

札记：贝多芬富于批判力的作曲方法源出音乐本身的意义，而非源出心理学。〔98〕

逻辑和调性的关系，以及作品和音乐力度的关系，必须加以阐述。逻辑——始终忙于修剪与抽象——宛如一位"担保者"（Garant），力图透过自反式的工作征用调性。这是与贝多芬相关的最深层问题。〔99〕

堂吉诃德的秘密①。——如果世界的觉醒,正是本雅明所形容的灵韵被机械化②——意即,被实用主义精神(在美学上或许可以谓之喜剧精神)——所摧毁的过程,如果这觉醒可以称为资产阶级的原创性、实质性的贡献,那么梦和乌托邦同样也与作为它们反命题的实用主义精神相联系。我们其实只知道资产阶级艺术,而所谓的封建艺术——例如但丁——在精神上是资产阶级的。事实上,有多少种艺术,就说明艺术有多么不可能。因此,一切主要的艺术形式的存在都是一个悖论,小说的形式尤是如此,小说是资产阶级文类 κατ' ἐξοχήν(校注:出类拔萃)。堂吉诃德和桑丘是分不开的。 〔100〕

或许"新"(New)的观念——这个曾在我的"好恶观"(Likes and Dislikes)③里当作衡量自发艺术经验的准绳概念,实际从历史哲学的角度而言,本身就已是一种扭曲——也就是说,视自发的艺术经验为"新"的世界,已是一个已经使自发经验不可能出现的世界。"新"和事先给定的"模式"概念是对立的,贝多芬作品的新环节,仅限于他非常晚期的作品。 〔101〕

札记:贝多芬有其固定的形式语言,这个难题是无从规避的。简

① 〔正文上方:〕大概指贝多芬。
② 参考注 13。——本雅明阐述到,艺术作品在机械复制时代,导致灵韵的"式微"或"毁灭",例子可见《著作集》〔注13〕,卷一,页 478 以下;同书,页 439 以下,以及卷七,页 354 以下。
③ 1938—1941 年间,阿多诺加入了"普林斯顿电台研究课题"(Princeton Radio Research Project),主持其中所谓的"音乐研究"(Music Study),开展一项实证性社会调查工作(参考 GS 10.2,页 705 以下)。他打算就研究结果写一本书,书名最后为《音乐潮流:广播理论精要》(*Current of Music. Elements of a Radio Theory*)。他写了大批草稿,却终未成书(它们将在 *Nachgelassne Schriften* 中出版)。原本作为第五章的"论流行音乐里的好恶心理"(Likes and Dislikes in Light Popular Misic)有手稿存世;该文经过概括后以"论流行音乐"的名称发表——参考《哲学与社会科学研究》(*Studies in Philosophy and Social Science* 第九卷第一号,1941),页 17 以下。关于"新"的观念,参考"论流行音乐":

> 任何一部音乐作品的音乐意识(musical sense),的确可以界定为作品中无法单凭既有经验来掌握的那个层面。构筑这种意识的唯一途径,是自发地连结已知元素——借助一种聆听者与作曲者都具有的自发反应——来体验眼前作品的内在新颖。音乐意识就是这"新"字(the New)——它无法溯源于,也无法包含于已知元素的构型,而是从那构型里跃出,如果有聆听者出来援助的话。(页 33)

缩形式的出现,及其在非常晚期的时候僵化成寓言。这早在《F 大调钢琴奏鸣曲》(Op. 10 No. 2)第一乐章,便已有征兆。毋庸置疑,其中有贝多芬作品中鲜明的资产阶级性格在作祟。再者,他的手稿大量使用缩写符号,我在谈《"鬼魂"三重奏》〔参考 fr. 20〕时就已指出过这一事实。对此,须研究相关文献。——机械性和庄严感存在关联。比较这本札记页 8 征引的肖邦信函〔fr. 74〕。 〔102〕

《费岱里奥》的主题是忠诚而非爱情,已是众所周知。这个观点,特别是其中所涉及的反感伤成分,应该置于一种理论语境中加以理解,brio(热情、活泼)的概念,以及"音乐应使灵魂爆发出火花"的概念①,乃是反私密、反表现的。贝多芬作品的"公共"特质,甚至也存在于私密性的室内乐体裁之中。表现元素作为一个实质性的技术问题,使他与浪漫主义形成真正的对立。——根据这一语境,可以思考康德的婚姻论以及黑格尔的伦理和道德对立的观念②。 〔103〕

贝克尔关于交响曲"建构共同体的力量"(die gemeinschatfsbildende Kraft)之论③,必须重新阐述。交响曲是公共集会的美学化

① 参考页 13 注③。
② 阿多诺将《费岱里奥》与康德《道德形上学》(*Metaphysik der Sitten*)——类似于本雅明关于歌德《亲和力》的研究——24—26 所阐述的"婚姻"定义并观。本雅明的那篇研究将康德与莫扎特的《魔笛》在同一语境中拉上关系(参考本雅明《著作集》〔页 11 注②〕,卷二,页 128 以下)。——依照黑格尔在《法哲学原理》(*Grundlinien der Philosophie des Rechts*)里的辩证法,婚姻是从主观主义道德向客观—实质伦理观点的过渡,请参考 Roland Pelzer 在阿多诺指导下写成但备受忽略的博士论文《黑格尔伦理原理研究》(*Studien über Hegels ethische Theoreme*),《哲学档案》(*Archiv für Philosophie*,卷 13,第 1/2 号,1964 年 12 月),页 3 以下。
③ 阿多诺在贝克尔的演讲《交响乐:从贝多芬到马勒》(Die Sinfonie von Beethoven bis Mahler)找到这个论旨:

> 伟大交响乐艺术的判准〔……〕不寓于专业概念所强调的结构或创意之"美",也根本不寓于我们习惯在比较狭隘的意义上称为"艺术品"的任何特性里,而是寓于艺术作品用以塑造感觉共同体(Gefühlsgemeinschaft)的一种特殊力量,以及该力量塑造这感觉的程度。这力量使这件作品能从混乱乌合的群众里创造一个统一、有明确个性的实体,在聆听此作、体验艺术的刹那,这实体认识到自己是一个被同样的感觉推动、追求同样目标的统一体。这塑造共同体的能力,才是决定艺术品意义与价值的判准。因此,我认为交响乐作品的最高特质在于其塑造共同体的力量。(贝克尔,《交响乐:从贝多芬到马勒》,柏林,1918,页 17;贝克尔的《贝多芬》,页 201,有与此类似的看法;另请比较附录文本 2b,页 118)

（而且已经得以中性化）形式。其中各类范畴，诸如演说、辩论、表决（决定性要素）以及庆典，均应该获得识别。交响曲的真理和非真理均在集会/广场（Agora）中进行裁决。晚期贝多芬所拒斥的，正是这种公众表决的形式与资产阶级的仪式成分①。 〔104〕

在贝多芬，异化之物（Entfemdete）以某种准行政性、建制性的面貌出现——即一派"喧闹之象"。《贝多芬与国家》之类的书题，并非无的放矢。黑格尔主义。音乐段落的扩展延长，成为全体性的自保（das Sich-am-Leben-Erhalten des Ganzen）之道——外化（Entäusserung）即由此而来。此外，还包括军事层面和群众大会。 〔105〕

引自霍克海默和托马斯·曼 1949 年 4 月 9 日的对话②。话题涉及俄罗斯，面对我们的猛烈攻击，托马斯·曼采取了审慎的辩解立场。在涉及艺术的论辩上，他认为，艺术能否拥有完全的自由与自主，是令人怀疑的，最伟大时代的艺术也可能与更高的权威机构保持一致（他的那部浮士德小说触及这个动机）③。我没有出言反驳（虽然我认为，与贝多芬相比，就连巴赫也显出了他律成分，未能完全由主体掌握，他的"成就"尽管更大，但从历史—哲学角度来看，他仍然落在贝多芬之下），但我坚信，不应以此作为维护俄国强制性意识形态的理由。艺术是否尚未完全摆脱其神学起源，在某种程度上，与轻易受缚于艺术形式是一回事；而艺术从外部、从他律的角度屈服于一个已用自身意义求得解放的束缚，则是另一回事。在艺术的伟大宗

① 〔插入正文上方：〕修辞观念在这里有根本重要性。
② 托马斯·曼 1949 年 4 月 9 日的日记以不无沉闷的笔触记载这席话：

> 午后在霍克海默处与阿多诺相谈甚久。这场纵谈世界局势的讨论，如此引人入胜、富于雄辩，令人大费脑力。——托马斯·曼，《日记，1949—1950》（Tagebucher 1949—1950），Inge Jens 编，法兰克福，1991，页 47。

③ 这一点，Kretschmar 在其《贝多芬和赋格》（Beethoven und die Fuge）演讲里的解说阐述的最为清楚，参考托马斯·曼，《浮士德博士》〔见页 4 注①〕，页 53 以下。——在《否定的辩证法》里，阿多诺谈到贝多芬和巴赫时提到这个问题：自主的贝多芬比巴赫的秩序（ordo）更形而上学，因而也更接近真理。主观解放的经验与形上经验在人性中相遇。（GS 6，页 389）

教时代,既便是最进步的心智,也认为艺术的神学内容表征着真理——俄国官方指定的内容就其强制性而言,乃是一种退化,其性质是一种昭然若揭的反真理。托马斯·曼承认这一区别。霍克海默补充道,在最伟大的教会艺术时代,例如文艺复兴盛期,拉斐尔等艺术家的恩主们的思想也是极为自由的(譬如他们对约瑟夫年龄问题的微妙态度)。指挥艺术生产的俄国部长书记们,其心智狭隘、落后、昏暗之至——"蠢货"。 〔106〕

音乐,在资产阶级解放以前,基本上担负着纪律功能。之后,音乐变为自律的综合体,以它自身的形式法则为中心,不受效果的左右。然而两者是相辅相成的。鉴于自由的形式法则开始成为一种内在、反思的,并斩断了其直接社会目的性的纪律功能,它便主宰了音乐的全部契机,并最终限定了整体的审美属性。可以说,艺术作品的自律性起源于他律,一如主体的自由起源于领主的主权。使艺术作品自足而放弃直接外部效果的力量,正是同一个效果力量,不过改头换面而已;它联系的那个法则,也无非是它强加于其他人身上的法则①。维也纳古典主义从赋格传统承接而来的助奏风格(obbligato)可以详细说明这一点②。不过,这将导致一个决定性的后果。自律的音乐并非绝对地与影响关系一刀两断:它以自己的形式法则为中介促成了这层关系。康德所谓"崇高的震撼"(Erschütterung des Erhabenen)③,正是此意,虽然他尚未将此说应用于艺术④。

① 手稿误字。
② 手稿误字。
③ 阿多诺手稿此处用字未全依康德原文。
④ 在其《判断力批判》(*Kritik der Urteilskraft*)里,康德将"崇高"局限于自然现象,阿多诺的《美学理论》将"崇高"的定义延伸到艺术里的美(das Kunstschöne),认为艺术透过这样的美才臻于自觉:

> 康德美学最明显的历史局限可见于他的崇高论,他说崇高(das Erhabene)乃为自然所独有,而为艺术所无之物。但他的时代,也就是烙上了他哲学印记的那个时代,艺术家们有意推行"崇高"的理想,却完全不理解康德在这个问题上的立场,这种倾向的最佳例子当推之为贝多芬,这是一个黑格尔从未提到过(转下页注)

崇高变成一种全体性、内在的那一刻,就是超越的时刻。"辉煌时刻"——乔治亚迪斯(Thrasybulos Georgiades)的"节庆观"①,"使人

(接上页注)的名字。〔……〕有个很深的吊诡是,康德最接近青年歌德及资产阶级革命时期的艺术之处,莫过于他对自然之崇高境界的描写;康德同时代的年轻诗人和他一样感受自然,但他们以自己的方式表达感受的时候,却不是认为崇高属于道德,而是将崇高交与艺术。(GS 7,页 496)

《美学理论》另一处说:

康德以自然之美为根据的崇高理论,预示了艺术始能实现的那种精神化。依康德之见,自然的崇高无非精神面对感性的此在(sinnliche Dasein)无上威力时所维持的自主。这自主只有在精神化的艺术作品(vergeistigte Kunstwerk)中才获得落实。(GS 7,页 143;参考页 292 以下)

另外,可以比较 fr. 349 及页 236 注④征引的康德原文。

① 乔治亚迪斯的节庆观念可见于他那篇正式演说《音乐剧场》(Das musikalische Theater):

在取法于演说剧场(Sprechtheater)而从人(Person)的观点构思的音乐剧场里,人的分量逐渐消褪。节庆层面,由此变得更加凸显:喜爱辉煌、华丽,或用神话来增强效果,嗜好偶像崇拜。这些特征朝内发展,则表现为追求庄严、变容(Veklarung,校者注:此术语是指将一切非艺术之物变成艺术作品的过程)、救赎的倾向。虚构、幻景与超验的成分也并入其中。凡此种种,不仅可追溯自文艺复兴时代音乐节庆中的歌剧前身,音乐自身的本质也有其推助作用。〔……〕在莫扎特的音乐剧场里——贝多芬的《费岱里奥》由此亦然——我们碰到〔……〕我们在正歌剧中的所见之物里也可在作为和声的全部音乐层面寻找到;譬如,节庆(《费加罗结婚》以"来庆祝吧!"收场);快乐的结局,连同和睦、神化及变容(《魔笛》),以及局面纳入掌握。——乔治亚迪斯,《短篇文集》(Kleine Schriften),Tutzing,1977〔见《慕尼黑音乐史文丛》(Münchner Veröffentlichungen zur Musikgeschichte),卷 36〕,页 136 与 143。

——阿多诺身后文件中有这篇演讲的第一版(参考乔治亚迪斯,《音乐剧场》,1964 年 12 月 5 日、1965 年在巴伐利亚科学院对外发表的庆典演讲),虽然其出版时间比 fr. 107 晚九年。在这则札记里,阿多诺提到乔治亚迪斯以莫扎特"朱庇特"交响曲》为题的演讲,他在那年听了那场演讲,并且在 1956 年 4 月 4 日写信给乔治亚迪斯:

我对阁下的演讲〔……〕我印象十分深刻,而且——容我不揣冒昧地说——阁下深思阐述的观念与我已持续写了数十年的贝多芬一书如此不谋而合。(另见阿多诺"异化的扛鼎之作"〔附录文本 5,上文页 268〕,以及文本 2b,页 224)

的灵魂爆发出火花"①,从全体性导出一种抵抗意识,权威回复为否定:凡此都是经过中介而产生的真实的自主功能。 〔107〕②

《第三莱奥诺拉序曲》的开头,有身在囹圄却心游大海的况味。 〔108〕

文本 1:论音乐与社会之间的中介

观念史,以及音乐史,构成了某种独裁化的动机语境:一方面,它如社会法律般缔造出了各司其职的部门条款;另一方面,它又是法律总体,作为同一法律在不同领域里出现。在音乐里对于此种动机语境的具体解读是音乐社会学的一项根本任务。鉴于音乐领域的独立自主性,其客观内容的问题不能直接变成社会发生学的问题,但社会作为一个难题——其各种彼此对抗力量的总体——会转入到心智逻辑的范畴。

让我们仔细思考贝多芬。若说他是一个革命资产阶级的音乐原型,那么他同时也是一种摆脱了社会指引,在美学上充分自主,不再是仆人的音乐原型。他的作品炸碎了音乐与社会恬然相安的图景。在那图景里,由于其音调和姿态上彻头彻尾的理想主义,社会的本质——他以全体性主体的代理人身份为之发言的本质——成为音乐自身的本质。两者都只有在作品内部才可被理解,而非仅靠意象就能掌握。艺术的建构,其核心范畴可以转化为社会范畴。艺术建构与资产阶级自由主义的密切关系——动力性展开的全体性——环绕于贝多芬的音乐周遭。他的乐章不向外瞻顾,而是依照自身的法则彼此组合,去变化、否定、肯定自身和音乐整体。也正是在此种意义上,他的乐章近似那个施加力量移动它们的世界本身,而不是通过模

① 见页13注③。
② 〔写于正文上方:〕参考贝多芬?——但大体上至为重要。1956。

仿外部世界来完成组合。

在这方面,贝多芬对于社会对象的态度非常哲学——在某些关键点上接近康德,但在决定性的问题上接近黑格尔——而不是某种预兆性的镜像反射:在贝多芬的音乐里,社会是以无概念的方式加以感知的,而非如照相般的摄取。他的主题展开式作品(thematische Arbeit),可以说是各种对立命题、个体旨趣的相互磨合。控制其作品化学性质的那个全体性,那个整体,并不是一个图式化概括各类细节的概念,而是主题展开式作品及其结果(完成之作)的共同缩影。个中倾向之一,是尽可能取消作品赖以成立的自然材料特质(entqualifizieren)。各乐章的核心动机及个体性,与共相是一致的,均属于调性的分子式,被化约为无意义之物,且一如个人主义社会里的个体,被全体性所预构。发展性变奏手法——社会劳动的象征——是一种确然的否定性之否定:从一度被设定的事物里,通过摧毁被设定事物的直接性、准自然形式,不断带出新的、经过提升的事物。

然而,整体而言,这些否定——例如在始终与社会实践不一致的自由主义理论里——理应具有肯定的效果。个别细节的修剪与彼此耗蚀,受难与毁灭,形同于一种整合,矢志通过个别细节的扬弃来赋予个体细节以意义。这就可以解释,在贝多芬作品里,乍看最形式主义的残余物——那些被扬弃之物经过结构性动力而仍未动摇的重复、重返——其实不单纯只是外在、惯例之物。它的目的,是要确定整个过程乃是它自身的结果,就像是社会实践中的下意识行为一般。贝多芬某些意蕴至深的观念置于再现段的那一刻,也是同样的递归,这实非偶然。作为一个过程的结果,再现证明了先前发生的事情的合法性。令人豁然开朗之处在于,黑格尔哲学的诸类——范畴均可顺理成章运用于贝多芬音乐的每一个细节:在观念史的意义上,贝多芬不可能受过任何黑格尔的"影响"。黑格尔哲学和贝多芬的音乐一样深谙"再现"(Reprise)之道:黑格尔《精神现象学》最后一章——绝对知识——内容别无其他,正是整部著作的总结,提出主体与客体在宗教中臻于同一。

不过,在贝多芬一些最伟大的交响曲乐章里,"再现"带有粉碎一切的压制力量以及"就是这样"(So ist es)权威性的肯定口吻,以及凌驾于音乐事件之上的装饰性姿态——这是贝多芬被迫向意识形态性格敬礼。这双意识形态性格的大手甚至伸入最崇高的音乐领域,瞄准那恒久的不自由之下的自由。那自我夸大的誓言,说重返原初的就是意义所在;这内部的自我呈现,说此即是超越:这是一首藏头诗(Kryptogramm),仅仅只是一种语词组合体系的自我复制,其中所刻画的现实是无意义的。它用持续运行来取代意义。

以上的贝多芬立论源自音乐分析,其中并无草率的类比推论,而是根据确凿的社会性知识及可靠推论。社会在伟大音乐中重返:经过升华、批判及调和,当然这些层面无法像外科手术般进行切割;它既盘旋于理性自保的活动之上,也擅于惑扰这些活动。音乐是以一种动力化的全体性,而非以一连串图像成为内心世界的剧场。这点出了寻求一个社会与音乐关系的整体理论的方向。

〔……〕作曲家永远是一个政治动物(zoon politikon),他纯属音乐的声望愈强,就愈是如此。没有谁是一块白板。幼年时代,他们就要适应周遭的人事物,后来则受到了表达自我以及社会反应形态的驱动。即使是私人领域崛起时期的个人主义作曲家——如舒曼和肖邦——也不例外。资产阶级革命的喧闹声在贝多芬的音乐里隆隆作响,而且在舒曼引用了《马赛曲》中的"马赛曲"里,革命之声也挥之不散,只是力度减弱,仿如梦境。

毋庸置疑,贝多芬的音乐,其结构近似于所谓的——理由可疑——"上升中的资产阶级"的社会形态,或者,至少与该社会形态中自我意识的崛起及冲突相似。此事实是以另一个事实为前提的:反映他自身观点的基本音乐形式,本质上是由他所在 1800 年前后的社会阶级精神一手促成的。贝多芬并不是这个阶级的代言人或辩护者,尽管他不缺少这样的修辞特征,他乃是其天生的子嗣。

〔……〕贝多芬自青年时代,就有天才之名。当他以暴力的音乐姿态激烈反抗洛可可式社会风尚之时,就获得了相当广泛的社会认

可。法国大革命时代,资产阶级已经占据了经济和行政上的关键位置,随后追求政治权力;这为它自由运动①的激昂面孔加上一种表演性、虚构性的性格。相对于地主身份(Gutsbesitzer),自封"头脑的主人"(Hirnbesitzer)的贝多芬,也未能幸免于这样的性格。

　　这位优秀的资产阶级是贵族的宠儿,该事实和歌德传记所载他奚落王公贵胄的场面一样符合他作品的社会性格。根据有关贝多芬人格方面的文献,他的反传统本性——一种无裤党精神和费希特式自炫的结合体——几无可疑,并在他人性中的平民习性里重返。他的人性在受苦,在抗议。这个人性感觉到自己孤寂的裂伤。解放了的个人在一个仍是专制时代习风的社会里将被边缘化,与那些习风相连的,是自我定位的主体性所据以衡量自己的风格②。〔……〕所谓助奏风格(obligaten Stil),早在17世纪即已现端倪,此风格包含一个目的论诉求,要求一种类似于哲学的系统性结构(systematische Komposition)。它的理想是视音乐为一种演绎单位;凡是不被单位容纳之物,就是无关系的、琐碎之物,就可自我界定为伪劣品、缺陷。这就是韦伯(Max Weber)音乐社会学的根本命题——进步的理性——的美学面貌。

　　无论贝多芬自知与否,客观上他都是上述观念的追随者。他以动力性(Dynamisierung)的方式,缔造了助奏风格的整体单位。各个元素不再以离散数列(diskreter Folge)的方式串连,而是透过从自身启动的完整连续过程化入理性的统一。观念可以说已经在那里,体现于海顿和莫扎特在奏鸣曲形式上提供给贝多芬的问题的状态之

① 比较霍克海默,《利己主义与自由运动》(Egoismus und Freiheitbewegung),《社会研究期刊》(Zeitschrift für Sozialforschung)5(1936),页161以下。
② 《美学理论》说得更为简扼透辟:

　　　　对贝多芬的主观艺术有本质决定作用的(konstitutiv),是彻底动力性的奏鸣曲形式,以及与此连带的,后期一专制主义式的维也纳古典主义风格,这风格至贝多芬而淋漓尽致。这种事如今已不复可能,因为风格已被清算。(GS 7,页307)

中。多样性在形式中被磨平了,形成了统一,但仍然不断有分歧产生,形式则继续抽象地笼罩于多样性之上。贝多芬的成就,其天才、其不可化约性,或许可从他最超越时代的作品中瞥见,另外两位维也纳古典主义者的杰作也同样可以看出他们如何自我超越并企望完美的新境界。贝多芬正是动力性地处理曲体难题和重复,竭力在整体的流变中唤起静态的不变。他维持重复,同时深知重复的棘手之处。客观的形式规范已毫无作为;他寻求拯救,犹如康德拯救了范畴:其解决之道,是再一次从被解放了的主体性进行演绎。重复由动力过程肇引,同时也如事后回溯般,证明此过程即是它的结果。照此观点,过程中已出现的事物不断跨越自身继续前行。

　　动力过程与静态元素之间的平局(Einstand)状态,实与一个阶级的历史性时刻彼此映照。这个阶级取消了静态秩序,但是,社会如果毫无束缚地听凭自身的动力,就会导致自身的取消。贝多芬时代的伟大社会观念,黑格尔的法律哲学与孔德(Auguste Comte)的实证主义,道出了这个事实。而资产阶级社会被自己的内在动力炸毁,已铭刻于贝多芬的音乐——崇高的音乐——之中,成为非真理的一个审美特征(Zug asthetischer Unwahrheit);他成功的艺术作品将一个现实的失败塑造成真实的成功,而这反过来又影响了艺术作品的雄辩时刻。在真理内容上,或者,在真理内容的缺席上,审美与社会批判是一致的。音乐与社会的关系不大能够被叠加到一个模糊、琐屑的时代精神上,认定两者同具这种时代精神。在社会层面,音乐也是愈远离官方的时代精神,就愈近真理,愈具实质:贝多芬时代的时代精神是由罗西尼(Gioacchino Rossini)表征的,而非贝多芬自己。社会面是事物本身的客观性,而不是它对社会主流愿景的亲和性;在这一点上,艺术和认知达成了共识。

　　〔……〕

　　音乐和社会的关联性在技术上体现的十分明显。它的展开过程是上层建筑和下层建筑之间的"中间比较项"(tertium comparations[①])。

[①] 校者注:拉丁语,意为两种事物在比较中所体现出来的共同特质。

〔……〕就好比在个体心理学中,一种把技术当作社会理想自我(Ichideal)来认同的机制会引起阻力,但惟有阻力能够成就原创性。原创性是完全需要它自身以外的因素来助成的。贝多芬曾以当之无愧、意义无穷的一句话表述了这个真理:"我们归因于一位作曲家天才独创的事情,实际很多应归功于他对于减七和弦的娴熟运用。"

自发的主体对于固有技术的运用,最能显露出这些技术的不足。作曲家若欲修正这些不足,并以一种精确的技术形式提出问题,则解决方式的新颖与独创将使他成为社会潮流的引领者。此潮流早已在那些技术问题里静候已久,等待有人粉碎现存物的躯壳。个人的音乐生产力实现了一种客观的潜能。哈尔姆(August Halm)——他在今天受到了极大的忽视——所提出的作为客观精神形式的音乐曲式理论,几乎是惟一对此有所洞见的观点,当然他关于赋格和奏鸣曲式的静态原理还有待商榷。①。动力性的奏鸣曲式,在自身中即召唤着其主体性的实现,即使在图式构造(tektonisches Schema)的过程中饱受阻碍时亦是如此。贝多芬的技术天赋实现了各项对立原则的统一,使之能够彼此辖制。身为这形式化客体的助产医师,他为主体的社会解放发言,或者追根究底,是为一个行动可自主的社会发言。在一幅由合法自由人绘制的美学图景中,贝多芬超越了资产阶级社会。艺术本来唤起于社会现实的苦难、缺憾,而作为表象的艺术可能被呈现于自身的社会现实所揭穿,如此反而被允许超越于此现实。

<div style="text-align:center;">摘自《音乐社会学导论》(全集,卷 14.3,法兰克福,a. M. 1990,页 410 以下)——写于 1962 年。</div>

① 阿多诺基本上想的是哈尔姆的《两种音乐文化》(*Von zwei Kulturen der Musik*),他的藏书里有此作的第一版(慕尼黑 1913)。

〔1945年剪报〕

> **Beethoven's Birthplace In Bonn Now in Ruins**
>
> By The Associated Press.
>
> BONN, Germany, March 10— The birthplace of the composer Ludwig van Beethoven, the opening notes of whose Fifth Symphony have been used by the Allies as a symbol for victory, was virtually destroyed in the fight for this old university city.
>
> The university area, too, was hard hit from the searing artillery duels of the final battle and the mighty air blows that had preceded

〔109〕

贝多芬的波恩故居
如今已成废墟
美联社

波恩,德国,3月10日——

作曲家贝多芬诞生地(盟军将他的《第五交响曲》开头几个音符作为胜利的象征),曾在这座古老大学城的争夺战中毁于一旦。最后战役的激烈炮袭以及此前的强力空袭,令校区严重受损。

第四章 调 性

贝多芬出于主体的自由去复制调性意义①。

——《新音乐的哲学》

关于调性的史前史,舒曼曾有妙论,《著作》I,Simon 编②,页 36:"一个三和弦＝三个时段。第三音有如当下,成为过去与未来的中介。——尤瑟比乌斯(Eusebius③)。"此句下方是他的批注:"大胆的比较！罕见。" 〔110〕

谈贝多芬的调性理论,首先要记住,音乐与集体的沟通是以既存的调性形式呈现的,集体透过调性的普适性而内在于他的作品之中。一切探讨均以此为基础。 〔111〕

理解贝多芬,就是理解调性。调性是他音乐的根本,亦即,调性不

① 参考《新音乐的哲学》,页 69。
② 完整资料如下:舒曼,《音乐与音乐家论集》(*Gesammelte Schriften uber Musik und Musiker*),Heinrich Simon 编,卷一,莱比锡(未著出版年代)〔约 1888〕。
③ 校者注:舒曼音乐中用以象征梦幻、沉思性格的人物。

仅是音乐的"材料",也是它的原则和本质。他的音乐吐露了调性的秘密;调性所具有的限制亦是他自己的限制——同时也是其生产力的助力。(札记:贝多芬旋律之"无意义",可以表示为调性之无意义。)在贝多芬,内聚性(Zusammenhang)素来是通过给定的形式元素达成与表征出调性,而推动细节超越自身的动力,则永远是调性下一步想要完成的欲求。形式依循此理,圈圈越来越广,但同时,调性及其表现也规定了贝多芬音乐的社会内容。整部作品只能根据调性来产生。

〔112〕

正如调性在历史上与资产阶级时代一致,在此意义上,调性也是资产阶级的音乐语言。该意义的范畴必须详细说明,例如:

1. 以一个由社会产生的,靠强制性合理化的制度取代"自然"。
2. 创造均衡(或许,等价交换是终止式形式的基础)。
3.①证明特殊、个别亦是普遍的,亦即,个人主义的社会原则。这意味着,个别的和声事件永远表征了整体图式,一如"经济人"(homo oeconomicus)是价值法则的代理者。
4. 调性动力与社会生产的对应性,是非本真的(uneigentlich),因为这种对应性建立了均衡。也许和声进行本身就是一种交换过程,和声上你来我往的互让、妥协。
5. 和声模进的抽象时间。

凡此种种,都必须详细追究。 〔113〕

究竟什么是调性②?它必然是一种令音乐服从于推理逻辑与普遍概念的尝试。言下之意,就是相同和弦之间的关系对于任何和弦的意义永远一样。那是一种机遇性表述(okkasionelle Ausdrücke)的逻辑。新音乐的整个历史就是尝试"实现"音乐上的这种数学比例逻辑。贝多芬代表着一个从音乐本身导出音乐内容,用调性发展所有音乐意义的尝试。——札记:认为十二音音乐能够取代调性,乃是

① 手稿误漏号码 1—3,由编者标示。
② 〔写在札记上方:〕初稿。

无稽之谈(Unsinn),虽然十二音音乐扬弃了调性关系的普遍性和涵摄力量。　　　　　　　　　　　　　　　　　　　　　　　〔114〕

贝多芬所出版的带编号的最早作品——作于波恩——是几首使用了全部调号的前奏曲(Op. 39,作于 1789 年)。它们是最纯粹的关于调性建构的例子(辩证的环节;转调中运用延留音以创造平衡)。贝多芬将之收入作品集,可能意在为某段十分重要的经验存证。　　　　　　　　　　　　　　　　　　　　　　　〔115〕

有两件事一定要说明:贝多芬有的作品有主题,有的则没有。——陈词滥调(das Banale),也就是说,纯属调性结构的音乐段落,他和舒伯特一样多。但若是将《钢琴三重奏》(Op. 97)第一乐章过渡音群三和弦周围的三连音,与舒伯特《A 小调四重奏》第一乐章表面相似的过渡比较,便可见出以下差异:贝多芬深具动力(Dynamik),瞄准目标,并且反映出接近目标的努力。因此,那些重音是超越自己,指向整体;舒伯特的重音则始终故我。在贝多芬的音乐里,以重音、切分音(需要切分音理论)等形式出现的纯粹自然若是像舒伯特般维持不变,便会沦为商品,否定自己。贝多芬的过程是一个持续不断地否定所有限制,否定纯然只是存在物(bloss Seienden)的过程。他的音乐里处处铭刻着这句话:"哦,朋友们,不是这样的声音①!"　　　　　　　　　　　　　　　　　〔116〕

分析贝多芬的旋律,必须阐明三度音程与二度音程之间的对立,以及由此产生的"无意义"(Nichtige)。　　　　　　　　　〔117〕

在上述诠释〔参考 fr. 267〕中,说"神秘"乃是对一个本身无形的、"非形象化的"主题的有形关系,便构成了下述观察的一环:贝多芬强迫素材承认其本质。因为,我所指的无形的主题元素,或者说,纯粹功能在于"言说"的元素——无非是一种纯粹的素材:三度音程及其他的和声、对位形式。　　　　　　　　　　　　　　　　〔118〕

① 比较在《第九交响曲》的席勒《快乐颂》之前,贝多芬为男中音独唱所写的歌词:"啊,朋友们,不是这些声音! 让我们用更加愉悦和欢乐的曲调代替它。"(第 216—36 小节)——参考 fr.183、339;按照阿多诺的诠释,贝多芬不要的乃是神秘命运的声音。

二度音程和三度音程是调性原理所借以自我实现的模式。三度音程就是调性自身,也就是说,纯属自然(blosse Natur);二度音程是被赋予生命的自然形式,也就是歌曲(Gesang)。可以说,三度音程是调性的客观环节,二度音程是主观环节。我认为这非常合乎贝多芬——根据辛德勒(Anton Schindler)传记——所说的反抗(亦即陌生化)与恳求原则(参考托马斯-桑-加里,《贝多芬》,页115,以及我就该页文字所作札记①)。只有它的统一才构成调性系统,并造就整体的肯定(同前书)②。

但是,这种形式下的主题太欠缺辩证性。在整体调性内部关系里,尤其在极端的情况下,诸契机环节将复归各自的对立面。主体性会呈现出反抗者的表情。这正是技术层面的魔性所在。一旦接近它,主体性便将落入不幸。《"热情"钢琴奏鸣曲》里的小二度仿佛在苦苦欲求(wollen)经历由那超出人类范围之外的调性所施加的痛苦。〔119〕

在贝多芬这里,魔性原则(das Prinzip des Dämonischen)是随机状态里的主体性。——唯有经由辩证法,才可能诠释调性,只是调性的诸契机环节不能如此界定。表现魔性的小二度似乎以十足的反抗

① 在阿多诺提到的段落里,托马斯-桑-加里引述辛德勒谈到的钢琴奏鸣曲(Op. 14):

> 这两首奏鸣曲〔……〕都是以男女或情人间的对话为内容。在《G大调奏鸣曲》中,这对话形式及其内容较为简明扼要,两个主要声部(或原则)的对立亮相时十分鲜明。这两个原则,贝多芬日为"恳求"(bittende)与"抗拒"(widerstrebende)。开头几小节的相反运动(《G大调奏鸣曲》),就已显示两者的对立。第八小节有一个温存、平静的过渡,当肃穆变得轻柔,恳求原则出现,音乐恳请、讨好,一直到C大调第二乐章,两个原则在此处又彼此对立,但不再像开始那般严肃。抗拒性元素已变得服帖,让第一个声部不受打扰地从头至尾完整演奏。

对这段引文,阿多诺手写的批注说:这表示那些从三和弦导出的宽广音程是为"抗拒",来自歌唱声部的二度音程是为"恳求",则,它属于(起初)主体性。

② 参考辛德勒谈《G大调钢琴奏鸣曲》,Op. 14 No. 2:"抗拒原则在这件作品收尾之处(末乐章的最后五小节)明确点头'许可!'(Ja!)之后,双方才达到令人满意的一致"(托马斯·桑·加里,《贝多芬》,页115)。在他那本托马斯-桑-加里的《贝多芬》里,阿多诺在这行句子底下用笔划了几条线以示强调,并加眉批"肯定的环节"一语。

力量鼓舞命运——地狱的笑声即主体的客观性——反过来说,能表现纯粹主体性——与二度音程相疏离的主体性——的正是大跨度音程(札记:这与欣德米特的理论恰好相反①)。不过,这在贝多芬之后很久才发生。

在贝多芬,大于八度的音程本质上似仅见于他最后的阶段,而且他总是倾向于过度强调支撑音乐的主体性原则,以至于只能透过自我超越来获得客观性。复调结构常见这样的情况,诸如:

1. "亿万人民,来拥抱吧"里的九度音程。
2. 《"槌子键"奏鸣曲》赋格段的十度音程。
3. 伟大的《B^b 大调"大赋格"》〔Op. 133〕里的十度音程,《"庄严"弥撒》。

凡此种种,均暗含有八度音程是极限的默认;可以说,八度音程超越了它自己。 〔120〕

就在贝多芬作品中的每个乐章、部分,都助使调性建构的同时,推动音乐前进的否定性,却总是出自一股对于前一时刻的构成物所具有的"未完成性"意识。我特别想到了 Op. 111 的引子部分。——贝多芬所有的结尾都"令人心满意足",即便是悲剧性的结尾亦不例外。在他那里,没有以疑问作结的收尾(不过,札记:《E 小调奏鸣曲》,Op. 90,收尾实在古怪),没有逐渐淡出的结尾,只有极少作品结尾的确昏沉黯淡(《G 小调钢琴奏鸣曲》〔Op. 49 No. 1〕第一乐章)。

① 参考欣德米特(Paul Hindemith),《作曲技法要领-理论篇》(*Unterweisung im Tonsatz. Theoretischer Teil*,校者注:中译本名称《作曲理论-欣德米特作曲技法》,罗忠镕译,上海音乐出版社,2002 年),Mainz 1937。在讨论二度音程的章节,他写说:"上升音程激发演奏者的力量;空间与物质上有待克服的抗拒会激发演奏者的潜能,并且有促使聆听者全神贯注和身心畅爽的功用。音程跨度越大,这功用愈强〔……〕。"(页 213)阿多诺对欣德米特的观点批评如下:

> 一旦〔必〕不得不处理和弦,甚至只是处理音程,欣德米特就变成激烈的理性主义者。在和弦与音程之中,实际积淀着历史体验,而这些体验携带有历史的痛苦轨迹。即使它们持日巩固的社会性已经到了成为第二自然,无需通过法则进行验证的程度,他却一定要不计代价,断然从纯粹的法则出发论证和弦与音程。(GS 17,页 230)

若说贝多芬作品中有黑暗降临,那也应是夜深时分(Nacht),绝不可能是黄昏(Dämmerung)。 〔121〕

贝多芬的乐谱速记,他在巧妙运用减七和弦方面的观点看法〔参考 fr. 197〕,以及与鲁迪〔Rudolf Kolisch〕涉及节拍器的引用文字①,三者应该并观。

问题在于:《C 小调钢琴奏鸣曲》(Op. 111)拥有多段变奏的"小咏叹调"(Airetta)乐章何以形成如此扣人心弦的效果,尽管它只是贝多芬严格依照数字低音所做的释义性改写。

变奏结尾的 C♯〔170 小节以下〕(一个"人性的变体"、"人性化的星星")。特奥多尔·多布勒(Theodor Däubler②)《沉默的朋友》(Der stummer Freund),载于《星光灿烂之路》(Der sternhelle Weg, Leipzig 1919),页 34③。

在贝多芬,最小的细节,透过其素朴性,变成如此至关重要。例如,《D 小调钢琴奏鸣曲》〔Op. 31 No. 2〕回旋曲最后一个再现部里,主题上面那个女高音声部〔350 小节以下〕的 A 音,或《"月光"奏鸣曲》第一乐章里偏离大二度和小二度的增二度〔第 19 小节、32 小节等〕。

贝多芬作品的调性必须以完全的辩证方式呈现,它呈现为"合理化"(Rationalisierung),此言有双重意思:其一,有了调性,建构才成为可能,不可否认建构原则根本就是它提供的;其二,调性控制了建构,并以某种压制性、强迫式的性格出现。在这个语境中,应该提到所有调性音乐里的"多余"之处,即,为了和声与调性的理由,强迫症似地重复本来只需陈述一次的事情。批判再现部。在再现部里,调性确实是贝多芬作品中具有约制性原则——即,界限。 〔122〕

我这项研究所深为关切之事,是要解释贝多芬音乐语言的一连串奇特之处。其中就包括有突强(sforzati)。在所有情况里,它们都

① 参考页 6 注②;科利希文章开头援引贝多芬关于节拍器之语。——fr. 122 写于 1943 年 2 月,科利希此文 1943 年 4—7 月才发表,阿多诺可能先接触到原稿。
② 校者注:德国表现主义诗人。
③ 参考 fr. 353,以及页 238 注②所引多布勒诗作。

标志着音乐意义对整个调性坡度（Gefalle der Tonalität）的抗拒，同时又和这坡度形成辩证的关系。也就是说，它们经常是从和声事件中浮现，例如 Op. 30 No. 1 的变奏主题，突强在第四小节主音慢一个四分音符出现时冒出。与此相应的是，在长时间的绷紧度之后，突强不啻于是一种"决断"，亦即，仿佛为了补偿似的，小节里的强拍部分被过度强化（同前作，6、7 小节）。此外，贝多芬有个习惯，喜欢以一个弱音将一段渐强结束于主和弦 I，也就是高潮点（这可谓众所周知）。或许作为一种连结的手段，在等级秩序模糊及有限的动力性范畴中，这始终是一件非常困难的事情。因为它不是一件事情在结束后便（零碎地）呈现新事物，而是结束被 p（弱音）所否定——可以说这是一种动力上的三段论——终止式的坡度也同时受到抵抗。——或许晚期风格就是由这类奇特之处所塑造——用古典主义的术语来说，可谓为"矫饰主义"（Manierismus）——几首小提琴奏鸣曲里这样的奇特之处不胜枚举。〔123〕

必须就贝多芬的突强提出一个理论。显然，这些突强构成了辩证的各个节点（Knotenpunkt）。在这些节点里，调性的节奏坡度与过程中的构思发生冲突。后者是对固定图式的坚决否定。之所以坚定不移，乃是因为只有在与图式争衡时，才能产生意义。这也是新音乐的问题所在。〔124〕

最迟在 Op. 30 中，贝多芬就系统地发展了突强，这不就带来一种"震惊"（shocks[①]）吗？它们表现一种异化于自我的存在力量（或者说，一种异化于形式，因此而异化于它自身的主体性力量）。但无论如何，它们还并未表现出一种根本的异化以及体验的丧失。即使柏辽兹意图在这个实践领域超越贝多芬，那么也是在目的论上内在于前辈作曲家之中的[②]。不过，整个问题的关键，是必须说明贝多芬如何使这些"震惊"内化，使之变成形式和表现的契机。这与黑格尔《逻辑学》第三

[①] 校者注：此处指的是本雅明用以界定现代艺术审美体验的术语。

[②] 参考 fr. 66。

部分的理论精确相应:论证应该将对手的力量纳为己用①。总的说来,贝多芬作品里相当多这种做法。〔125〕②

调性音乐的实质在于图式的偏离,该理论或许可从巴赫的器乐作品中获得最佳印证,因为在器乐音乐中,图示的客观性尤为晰可见。《C 小调小提琴奏鸣曲》(有西西里舞曲的那首)第一乐章(特别是第二乐章),几乎没有一个音符不是"反常合道"(gegen den Strich),异于原先酝酿的预期,令人错愕不已,可是作品的力量也就在这里。音程的运用尤值一提。〔126〕

在浪漫主义时代,或者在此之前的贝多芬,旋律性与和声性元素之间已经有了明确的比例。和声不仅支撑旋律(melos),旋律更是和声的一个功能,绝非自主自律,从来不是真正的"歌曲"。钢琴之所以在瓦格纳以前的 19 世纪如此至关重要,可能是它最契合于旋律与和声之间的这种均衡性。舒伯特和舒曼,以及贝多芬某些作品(Op. 59 No. 1 的 *Adagio*,以及钢琴的慢板乐章)的"内声部"(innere Stimmen)——仿如漏印的旋律——也与此相关。浪漫主义音乐中那些隐藏的、缺席的因素亦与此有关。旋律永远不是完全完整在场(例如一段有伴奏的小提琴旋律),而是一种深度的和声维度向远方投射。这可视为哲学上的无限(Unendlichkeit)范畴在技术层面的对等物。施纳贝尔(Artur Schnabel)的钢琴风格③,以其过度绚烂的"歌唱"旋

① 参考黑格尔,《著作》〔见页 10 注①〕,卷六:《逻辑学(下)》(*Wissenschaft der Logik II*),页 250:

> 此外,反驳不可来自外在,也就是说,它不能以系统之外,与此系统了不相应的假设为根据。〔……〕真正的反驳必须借敌手之力,在他的力量范围内使力:从他外面攻击他,在他不在之处证明你有理,无益于你的主张。

(阿多诺在 GS 5,页 14 引用这段话来形容真正的内在批评应该具此特征。)

② 札记尾端附日期:1949 年 4 月 4 日。

③ 钢琴家施纳贝尔(1882—1951;1933 年移民)是首屈一指的贝多芬音乐演绎者,他编订了贝多芬的钢琴奏鸣曲,并于 20 世纪 30 年代为留声机录音。——根据 Ernst Krenek 在其 1938 年 4 月 26 日的日记所载,施纳贝尔与阿多诺似乎关系不好,Krenek 如此描述施纳贝尔:"说来奇怪,他对阿多诺怀有一股明显的憎恨情结。 (转下页注)

律的演绎,恰好摧毁这个要素,使之变得太过实证主义。晚期浪漫主义的作品也有同样的情况出现;柴可夫斯基与舒曼旋律的对立处,在于后者绝不会夸张的说:"这就是我们的方式"(Mir-san-Mir)(譬如《C大调幻想曲》第二乐章进行曲主题的持续)。 〔127〕

关于主题的虚妄以及浪漫主义式的可交换性,在贝多芬的《"悲怆"》发展部的开头〔第一乐章,133小节以下〕便已有预兆。在这里,我们发现了两种元素:暴力的行动,以及幻象。 〔128〕

诠释贝多芬的主要难题之一:将快速跑动的乐句(16分音符)当作旋律弹奏却不放慢节拍。在贝多芬的作品里,几乎不存在"无结构意义的要素"(Passage-work);一切都是旋律性的,而且必须如此弹奏——即,具有一个抵抗的内在契机。Op. 111第一乐章的情形特别引人注意。 〔129〕

调性是"调"之所以可能的根本基础原则。 〔130〕

调性——一种预先规定,但又可自由展衍的系统——在作曲中如何运转,或许可用《"华德斯坦"奏鸣曲》的音乐开篇加以说明。调性的先定(vorgegebene)、"抽象"方面包含于第一小节中的C大调的Ⅰ级和弦①。然而同时,在自我反思的过程中,亦即透过运动(所有音乐元素,包括节奏与和声,在功能上都是彼此相关的),借助主题前行和上行的倾向,该和声表明自己不是C大调的Ⅰ级和弦,而是G大调的IV级和弦(G IV)。由此,它导向C大调的主和弦,然而由于第一小节的暧昧性,G大调的调性也有些模棱两可:所以其中才出现了六度。随后的B♭〔第五小节〕因此不只是"下行的半音化低音",而是否定之否定。它属于下属调性区域,暗示出属音并非终局(它其实只是又一个自我反思,一个G大调和弦的可能性面向,而不是"新"

(接上页注)真令人不解。"——Ernst Krenek,《美国日记,1937—1942。流亡文件》(*Die amerikanischen Tagebücher 1937—1942. Dokumente aus dem Exit*),Claubia Maurer Zenck编,维也纳等地出版,1992),页50。阿多诺本人在其《音乐复制理论》(Theorie der musikalischen Reproducktion)中,视施纳贝尔为令人恐惧的钢琴家典型。

① 校者注:书中简写为C I。

的东西。不过,由于它不像开头那样,亦即它不是以自我反思的形式来显现自身,而是显现为某个被设定物以及一种带来根本改变的特质,因此它受到了结构性的强调,即一方面强调节拍〔"半节乐段的第一个音"〕,一方面强调它的和声分立)。重属音于是被否定了,而且回顾之下,开头也被否定了:G 大调的 IV 级和弦,以及 F 大调上的 V 级和弦,二者都遭到否定。然而,只有透过这双重否定,它才真正变回最初的模样,亦即 C 大调。同时,那看似新的特质,以半音化的低音线条,被当成一个既成的原则,一直保留到 G 大调的开始,也就是 C 大调的真正属音 G。此外,带着变化音级的 B^b,亦即那个新的事物,也可精确证明它只是旧事物的自我反思。因为,半音音程 B—B^b,在旋律上只是模仿它前面的自然半音 C-B 而已。带有自由延长记号的 G 音〔fermata,第 13 小节〕,在自己还不是 C 大调的"结果"时,透过 C 小调的介入而超越了自己。但后者只是它前面低声部半音进行的降 A 的影子①。根本而言,这是贝多芬的法则。——尤其引人注意,且有必要加以诠释的,是 G 音和弦原本所属的相邻音级的缺失(Nebenstufen)。

第二主题在 E 大调上,因为回到 C 大调的转调过程中——在整个呈示部过程里,它从未抵达一个完全的终止式——所需要的几个最邻近的关系调已经用尽。那是主要主题的自由反转:即,在一个五度范围内的各种二度音程的反转。〔131〕

从大调变成小调十分少见,这是浪漫主义酿造的表现模式,但具有极好的效果,例如《"华德斯坦"奏鸣曲》的回旋曲主题,以及《G 大调钢琴奏鸣曲》〔Op. 31 No. 1〕第一乐章的收尾。最后的《第十小提琴奏鸣曲》〔Op. 96〕的收尾也是。〔132〕

贝克尔的致命错误,就是以他可笑的音乐调性美学掩盖了调性的建构意义("贝多芬最后的 F 大调作品原本想写给钢琴"②)。他原

① 校译者注:此处指第一乐章第 7 至第 10 小节左手声部的最低音。
② 实际上,贝克尔所言更为夸张(《贝多芬》,页 163):"这是贝多芬的 F 大调遗嘱。"

本接近了洞见,却因调性表现方面的浪漫主义信仰坏了事。参考我在《第二夜曲》(Zweite Nachtmusic)中关于调性美学的批判①。

〔133〕

《C♯小调钢琴奏鸣曲》〔Op. 27 No. 2〕的已经与肖邦一样,远离 C 大调的常规。这里要纳入一个用调理论。——《C♯小调四重奏》〔Op. 131〕则十分不同。它和 B♯ 及增三度相关。其模型可能取自《平均律钢琴曲集》首卷的 C♯ 小调赋格。一种古老的 C♯ 小调,仿佛一个管风琴调子。它何以有此效果,令人费解(札记:只有前后乐章是如此)。〔134〕

贝克尔认为曲调在贝多芬作品中占有决定性的地位,此说不无荒谬,但此说还是有些意思:特定的曲调,以一定程度的刻板性,导致相同的音符形态,且几乎像是由钢琴琴键的排列造成的。例如在不同时期里的 D 小调:

谱例 4

〔比较 Op. 31 No. 第一乐章的 139—141 小节,以及《第九交响曲》第一乐章 25—27 小节的第一小提琴声部。〕如果有一位音乐史家着手记录贝多芬的所有配置,可追踪到的原创类型其数有限(鲁迪〔Rudolf Kolisch〕的节奏研究朝这个方向走出了几步)②。但这绝不是要证明这种做法的可行度,而且我本人也不会做如此尝试。若真有人实施这种兽性,那么我希望它能够使自己的这项研究更具有人性。"这就是人生③!"(Such is Life)
〔135〕

① 参考阿多诺以此为题的文本(GS 18,页 47 以下),他一方面认为,调(Tonart)的刻画是弄不出什么名堂来的,但另一方面又说,我们甚至可以向保罗·贝克尔承认,贝多芬使用 D 小调、F 小调和 E♭ 大调的时候,根本是选错了调。(页 47)

② 见页 6 注②。

③ 校者注:此为法国作家巴尔扎克对贝多芬精神的评价,盛赞其顽强奋进的精神是一个民族前进的动力之源。

贝多芬作品中的形式生产手段何其微妙。《第八交响曲》的主题包含一个前句和一个后句(都是四小节)。后句(Nachsatz)的重复导向"进入",这"进入"马上又处理成一个过渡。这个极为缺乏和声运动的段落(几乎只有 I 与 V;"进入"之后才有明确的 IV),难处是继起乐句的处理,继起乐句赋予"进入"以形式意义,亦即一个进一步前导的意义。以旋律来说,做法如下〔比较第七小节以下,第一竖笛〕:

谱例 5

此句在主音上结束,但上行的 G—A 音程如此微弱,以至于后继乐句的到来仿佛是大势所趋,否则就没有结论了。在接下来的重复中获得的完整收束,同时(早一小节)又像进入部的开始,其节拍上的暧昧性在整个乐章中具有持续性的功效,赋予此乐章更深远的动力性。之所以如此,完全因为某处用 A 音取代了 F 音之故(顺便一提,依照和声规则,三度音程的主音通常认为比八度音弱)。但是,一个关系系统必须在何种程度上像语言所有的赋值那样精确塑形、彻底组织,才能使形式整体决定于这么微妙的一个特征!〔136〕

要充分了解最后阶段的贝多芬反对交替(antiphon)的冲动缘由,必须看看 19 世纪这类作品的一个反面例子,例如舒曼《钢琴五重奏》最后乐章。主题的薄弱结合。贝多芬必定是反对这样的音乐语言。比较我有关愚笨音乐事件的札记〔参考 fr. 140〕。〔137〕

音乐里的表现(Ausdruck),在其"系统"内部有效,而且很少不须中介(unvermittelt)即直接自行成立。贝多芬音乐里,不谐和音的非凡表现力(减七和弦与其解决之间的半音冲突)只在这个调性组合内部、只有以这样的和弦排列才有效。再增加半音阶,其表现力势必弄巧成拙。表现须以语言及其历史的发展阶段为中介。如此,整体就包含于贝多芬的各个和弦之中。个体元素在晚期风格里所以获得

最终的解放,全在此故。　　　　　　　　　　　〔138〕

"假方言"(Schemeckert)这个范畴,十分适用于马勒研究①。这是个特异性习语——意义(Sinne)以它们自己的方言娓娓道来,摆脱了马勒的语言倾向。马勒音乐的平庸性,可以说是一种缔造了伟大的外星音乐语言,在式微之际如母亲般对我们亲切改语。这种"假方言"是一种远离所有意义的亲密感。——此类习语不是往往和有机语言的解体相关联吗?——想想舒伯特"没有土壤的方言"(Dialekt ohne Erde)②。马勒写了很多使用施瓦本方言(schwabisch)的歌曲。　　　　　　　　　　　　　　〔139〕

音乐上有一种愚蠢的元素(这是从首要词意,而不是从心理学的意思而言),例如独奏小提琴华彩段里的某些重复音型,或者一个音符而非一段持续旋律的某些重复,比如《少女的祈祷》③。这是一个奇特的契机环节,必须在一个更广大的脉络——亦即调性本身——中才能阐明。贝多芬的工作恰恰就是要竭力在调性之内克服这个环节——即这种"乔装的天真",他原本就对此类套式极其过敏④。它

① Schmeckert 这个字,至少一般常用字典未收入,阿多诺在他的马勒专论中加以释义:

　　马勒的大小调方式有其自身的功用。〔……〕它以方言破坏了规定性的音乐语言。马勒的语调带有奥地利人以 *schmeckert* 这个字形容雷司令葡萄酒(Rieslingtraube)时所说的风味。那种香味有酸性,且易挥发,可在转瞬即逝中促进身心的净化。(GS 13,页 171)

② 阿多诺本人在 1928 年所写的一篇舒伯特文章里说:

　　此处所谈的舒伯特的语言乃是一种方言:不过,它是一种没有土壤的方言。它有故乡的实在性;但这故乡并不在存在于当下,而是存在于记忆之中。然而,对于舒伯特而言,真正的乡土要比记忆更加遥不可及,援引故土时。(GS 17,页 33)

③ 《少女的祈祷》(*La Priere d'une Vierge*),是一首为钢琴而写的沙龙作品,波兰作曲家巴达诺弗斯卡(Tekla Badarzewska-Baranowska)18 岁所作。

④ 认为音乐与重复(Wiederholung)敌对,并且视重复是一种与神话深相牵连的行为,乃是阿多诺思想中成果最丰富的观点之一。哈格(Karl Heinz Haag)——阿多诺的《黑格尔研究三篇》(*Drei Studien zu Hegel*)题赠给他——曾说阿多诺此论与"否定辩证法"的哲学观有关,他还提到这种哲学与贝多芬的具体关联,其阐述或许(转下页注)

们仅见于贝多芬最后的作品之中,并且是以破损的形式出现的。舒伯特则对"乔装的天真"无动于衷:他的变奏乐章——经常是主题的进一步发展——中有大量诸如此类的套式,(札记:在这层关系上,瓦格纳作品的特异元素与反瓦格纳的特异元素。)——这是贝多芬和《新音乐的哲学》之间的缺失环节。也就是说,新音乐不只是一种已经改变的精神状态的表现,一种对新颖的追寻,其实也代表了对调性的批判,对调性之虚妄的否定,因此它的确具有一种瓦解的效果,而且这也是它最有意义的特质(勋伯格的追随者对此矢口否认,其实十分失策,反动派还高明一点)。此观念必须和贝多芬作品里的客观之伪相联系。

〔140〕①

我们的音乐和维也纳古典主义之间的真正差异在于,后者是在一个大致预先给定、约束性的结构材料内部,通过各类音调、色彩的微妙变化,以及突出最小程度上的个体细微差异而获得决定性意义;而我们的新音乐,语言本身便始终就是一个难题,而非遣词用句。就此而言,我们的音乐可以说十分粗糙,甚至甚为贫困。其中可以推导

(接上页注)比自己的老师更为透辟:

> 无法重复之物(das Unwieholbare)自我呈现为某种不能为任何普遍性所统摄的特殊性,或者应该说,它是一旦被普遍性包含,就会消失的东西。事物的独一无二性(Einzigkeit)独立于概念的程度又更低一点。这独一无二性不是一种自己存在的特质,而是只有作为普遍性的对立面而存在,普遍性也只将之视为非概念性的东西(als Nichtbegriffliches)而容忍之。音乐是不知概念,也不知名称的,但音乐——特别是其最高级的产品——被期望能够呈现无法重复的东西。然而,正如哲学反思只能透过其中介而以折射的方式呈现直接性(das Unmittelbare),音乐也是如此,音乐所知的直接性是它自身的变体。乐思的辩证性不亚于哲思。贝多芬的音乐是想要重复不可重复性的某种最强烈尝试,在他的音乐里,乐思只能够唤起自我与自然在异化中的失落之物。两者的结合,黑格尔以为可得于绝对理念之中的结合,就是不可重复之物,是主体对立于时间、对立于可能性与现实的分离(Chorismos)的极致。人真正克服可重复性,才会成为一个以重复为基础的世界的意识形态已经宣告他们会成为的东西:独一无二的个体。——哈格,《不可重复性》(Das Unwiederholbare),《见证:阿多诺六十岁祝寿文集》(Zeugnisse. Theodor W. Adorno zum sechzigsten Geburtstag,霍克海默编,法兰克福,1963),页160以下。

① 文末附注:1944年9月。

出一些根本要义:在调性方面,在以 C 大调拿坡里六和弦构成的终止式里,D♭-B 音程感觉上是减三和弦,带有明确的三度音性格——我们可能只把它听成二度音程,因为它必须指涉调性系统才变成三度音。浪漫主义乃是音乐语言式微并被"材料"(Material)所取代的历史。调性失去约束力;它的语言性质,导致一切形式的超越都只能在狭隘的局部发生,而且几乎总是导致超越的取消;它还禁止表现:凡此种种,均属于同一情况的不同层面。然而,如果表现的冲动最后转首抵制表现本身的可能性,我们该如何是好? 〔141〕

第五章　形式与形式的重建

　　诠释贝多芬,关键之处,是要了解他的形式是预先给定的图式与单个作品自身特殊形式理念结合的产物。其形式是一个真正的综合体。图式不只是一个具体形式观念得以在其"内部"实现的抽象架构,因为作品的具体形式观念产生于创作行为与预设图示之间的碰撞。它既来自图式,又"扬弃"(hebt es auf)了图式。在这个精确意义上,贝多芬是辩证的。最明确的例子可见于《"热情"奏鸣曲》第一乐章。通过发展部对于呈示部两个主题群的联接,以及 coda(尾声)的扩展(同样也是按照两个主题群进行分化,并且增加了一个 coda(尾声),又在其中不动声色地整合了两个主题群形式)。如此,当一个全新的形式从双主题奏鸣曲中浮现出来的同时,又精确地保存了图式。这个全新形式是从那二元图式发展而来,却戏剧性地重铸其功能。之所以是戏剧性——尽管这件作品具有"分节歌"(Strophe)的特质——而不是史诗性,乃是因为两个主题有其同一性。也正是因为此同一性——作为最严格的统一契机,虽然重铸成为可谓之为"幕"〔Akte〕的戏剧性阶段,但它在图式中是全新的关系——这意味着,那些看似极致的创新本身就是从图式中浮视的。

〔142〕

从历史哲学的观点看，莫扎特的独特之处在于，音乐的仪式性、宫廷性、"专制主义"性格与资产阶级的主体性不谋而合。这或许可以解释莫扎特音乐的成功之处①。莫扎特与歌德（《威廉·麦斯特》）的一种密切关系。相形之下，贝多芬的音乐则是为了自由的目的而重构传统形式②。　　　　　　　　　　　　　　　　〔143〕

可研究他最早做如此大胆尝试的作品③及其关键意义：《C小调奏鸣曲》(Op. 30 No. 2)、《D小调奏鸣曲》(Op. 31 No. 2)、《"克莱采"奏鸣曲》，以及《"英雄"交响曲》（后两者同时创作）。后面的几部作品：涉及绝对精神维度的问题。在此后的创作中，这个维度被抛至一边。——札记：《"克莱采"奏鸣曲》(Op. 47)变奏的结论。　　　〔144〕

瓦格纳有一段文字曾说，贝多芬完整保留了既有形式，而非引进"新"的形式。这段文字的出处何在？④　　　　　　　　〔145〕

① 在其《美学理论》中，阿多诺从历史哲学的观点，根据莫扎特与贝多芬对作为形式要素的"统一"问题上的态度差异，来界定二者的不同之处：

〔莫扎特〕继承的是一个比较古老的传统，对他而言，形式统一的观念仍然不可动摇，且能够承受极端的压力。贝多芬则目睹了统一性在唯名论的攻击之下已丧失了实质性，故而必须将统一性线路拉得更长：助使各个契机先验地行使其功能，以便能够更辉煌地驯服它们。(GS 7，页212)

② 参考《美学理论》中更为详细的定义：

贝多芬的音乐受唯名论影响之深，不亚于黑格尔哲学。其无与伦比的成就在于，他在解决形式难题所必不可少的干预行为（Eingriff）中，注入了一个越来越具自我意识的主体的自主和自由。如此，从一件自足艺术作品的视角来看不无强制性的做法，他却可以根据立意将之合理化。(GS 7，页329)

③ 编者此处，将"如此"(es)一词指涉贝多芬出于自由而重构传统形式。
④ 阿多诺所指文字，可追溯到的唯一出处是《关于戏剧音乐的功能》(*Über die Anwendung der Musik auf das Drama*. 校者注：此篇为瓦格纳1879年的论文)里的这段话：

交响曲的乐章结构由海顿奠定，贝多芬并未做任何改变。他也无从改变，正如一名建筑师不能任意移栋建筑的柱子，也不能把水平支撑与垂直支撑混同一物使用。〔……〕已经有人指出，贝多芬创新之处大多体现于节奏领域，而不在和声转调。——瓦格纳，《论文与文学创作全集》(*Gesammelte Schriften und Dichtungen*，第二版，卷十，莱比锡，1888年)页177以下。

直到《现代音乐的哲学》的写作为止,我始终坚持一个貌似片面而笼统的观点:作曲家和传统形式之间存在一种主—客辩证关系(Subjekt-Objekt-Dialektik)①。事实上,伟大的传统音乐形式始终在塑造着这种辩证,它留给主体某种中空的空间(就历史哲学而言,这和非常晚期的贝多芬有着最大程度上的关联性,此时的他正是将这中空性朝外翻展)。包含了多个部分的奏鸣曲图式——主题与发展部分——已经瞄准主体,而且能够容纳个体(即,主题部和发展部)及其他部分,在这些环节中,传统的普遍特征凭借图式凸显而出,仿如悲剧中的死亡,或喜剧中的婚礼般稀松平常。它们既是矛盾张力的场域(如《小夜曲》第一乐章的过渡段),也是消解矛盾的场域,譬如莫扎特式的呈示部总是以属颤音结束。不过,在音乐中,主体与客体之间的辩证性,来自图式各形式契机之间的关系。作曲家恰恰必须以非图式的方式来填充传统留下来可供发挥的空间,才能恰如其分地处理图示。同时,他在主题方面的构思,必须使主题契合客观性的预设形式②——由此,古典主义要求所创造的角色不能彼此分得太远。反过来说——在形式的内部史中,这就是贝多芬所独有的成就,并且超越了莫扎特——他的处理必须把那些"已确认"的,或者说预先规定的场域,转变为失去外在的、惯例性的、物化的以及主体性的异化环节——瓦格纳说在莫扎特的音乐③中,可以听到王公贵族桌上杯盘刀叉的碰撞声——却又不丧失其客观性,而是令客观性从主体中重生(贝多芬的哥白尼革命④)。这个情况可以最终解释,奏鸣曲模

① 对此观点予以最明确表达的著作,或许就是《现代音乐的哲学》,页54以下。
② 手稿语法有误。
③ 见页54注②从《瓦格纳百科词典》援引的"未来音乐"段落。
④ 这个比喻——阿多诺多次引用——是康德用来形容自己在哲学领域的"认识论革命":这个革命洞察到了主体性的客观认识能力:

> 故我们必须尝试〔……〕,假定对象必须与我们的知识一致,我们是否能在形而上学方面有更大成就。本人的事业恰好与哥白尼的基本假设相同。哥白尼假定"一切天体围绕观察者旋转",当这个假定无法解释天体运动之后,他又尝试假定观察者旋转,星球静止不动,以试验其是否较易成功。(《纯粹理性批判》,页22,B VVI)

式何以能在作为主观主义者的贝多芬处理后维持完好？但想要调和这些需求——在面对客观性包含于形式内部的矛盾之时——最后还得扬弃先天根据。所以说,音乐中的主体—客体关系是最严格意义的辩证——并非主体和客体各居一端,而是脱离了诸如此类的形式逻辑的客观辩证。作为一种内在于主题的概念的实际运动,它需要的主体是一个为了自由才服从于必然性的代理者(也只有自由的主体能履行这个功能)。这在最高的程度上印证了本人的观点,即,音乐过程是客观导向的。　　　　　　　　　　　　　　　　〔146〕

　　在贝多芬的音乐进行里,可以察觉到黑格尔哲学最深奥的特征,诸如"精神"(Geist)在《精神现象学》里作为主体和客体的双重地位。作为后者,"精神"的运动只是被"观察";作为前者,"精神"透过观察,产生运动①。贝多芬一些最本真的发展部可以看到与之极其相似之物,诸如《"热情"奏鸣曲》与《第九交响曲》,《"华德斯坦"奏鸣曲》亦是如此。发展部的主题是"精神",亦即自我根据他者认知自己。"他者"(das Andere),即主题,一种产生自灵感的理念,起初在发展部里自行施为,被审视,建立起自身的运动。直到后来,待"强音"进入,主体才出面干预,仿佛预示一种尚未圆满的同一性。凭借一个决断创造了实际发展部模型的就是该主体的"干预",也就是说,惟有精神的主观环节到来,才可赋予其客观运动(发展部的实际内容)。故而,主体—客体的辩证要在发展部里追溯。这里的主体,究其所指,更切近的定义可见于关于发展部的幻想性格那则札记〔参考 fr. 148〕。　　〔147〕

　　在音乐术语的英文表述中,development(发展部)显然有另外一个更早用法的名称:fantasia section(幻想部)。此事实必须详加研究。形式既有其"约束力"、整合力的部分,也有其至为偶然、即兴、幻想、"个体性"(off-limits)的成分,二者存在明确的关联。在这个关联

① 《精神现象学》的序言有言:科学,也就是黑格尔所理解的哲学,是"一种狡狯,在看似克制而无行动之中观察某种已被决定的东西及其具体生命,这东西以为自己在追求自保和自己的特殊利益,其实正好相反,它是在解决自己,把自己变成整体的一个环节"(《黑格尔全集》〔见页 10 注①〕,卷三,页 53 以下)。

中,甚至连不可替代的发展部也可能是可替代的——事实上,它在莫扎特那里就是可替代的。如此视之,发展部存在两极:终止式与赋格。实际上,奏鸣曲式中的发展部,的确是唯一"自由"(frei)的部分,不受制于支配性的主题、转调、和声续进等诸如此类的规则。如此,围绕一个模型塑造发展部的方式,不仅赋予了贝多芬作品的发展部真正的严肃性,也因为"模型的幻想性"而带有几分游戏、自由的况味。也正是借助这个机制,形式的客观性,能够在贝多芬作品的主体性中得以明确体现。贝多芬的发展部,或许也最接近他为现代钢琴(pianoforte)所写的自由幻想曲。接下来有待研究的,就是贝多芬作品里那些特别接近即兴演奏的发展部,譬如《E 大调奏鸣曲》(Op. 14)中简短的发展部;随后,还要在大型的发展部——譬如《"华德斯坦"奏鸣曲》——中寻找它的踪迹。——有理由相信,在大型奏鸣曲作品中,奏鸣曲与戏剧之类比(戏剧的"冲突"与发展部相对应)的适用程度,并不比"主题二元论"更高。就此而言,古典规范中的《"英雄"》交响曲构成了一个悖论——它既是高峰,也是例外,实际上,该作品乃是最大程度上的偏离之作。 〔148〕

发展部的二元性质——先是一个幻想部,然后果断树立一个模型——最早可见于《C 大调奏鸣曲》(Op. 2 No. 3)。 〔149〕

发展部的二元结构——一个是自由无拘的幻想部,另一个部分则是由终止式带出的,严格以动机为基础,且通常出现在模进之后——在莫扎特笔下已具雏形。不过,在莫扎特,后面这个部分通常有着再转型的功能(从核心主题的主要动机导出)。对于这个问题,可从历史的角度继续加以研究。 〔150〕

发展部与尾声之间,存在一种奇特的关系。后者的重要性,乃是随着前者重要性程度的增加而增加。它还与发展部的音乐内容具有关联。这不仅可见于《"英雄"交响曲》与《第九交响曲》这类典范作品,甚至在篇幅短小的《A 小调小提琴奏鸣曲》〔Op. 23〕中,尾声(coda)也是对于一个生动独立的发展部的再现。在"扩展的强度"(extensive intensitat)方面,在《"克莱采"奏鸣曲》这部最接近于《"英雄"

交响曲》的作品中,引进一个新主题的乃是尾声部分,而不是发展部〔参见第一乐章,547 小节以下〕。

谱例 6

不过,这个主题——与《"英雄"交响曲》的陈述模式不同——有着一种结束,或者说终曲(Abgesang)的形式性格。——用理论用语来说,发展部与尾声的关系,极好地对应于辩证法中的过程与结果的"非同一的同一"(nichtidentische Identitat)。 〔151〕

荷尔德林(Friedrich Hölderlin)提出过悲剧"可计算的法则"(kalkulable Gesetz)①。该法则的预设对象极有可能是贝多芬那种交响乐类型的发展部。在那些具有决定性意义的作品中,其发展部的曲线大抵是一样的。这种曲线形态肇始于 18 世纪所谓的假再现(*fausse reprise*)手法——即,在展开中途突然在主调中出现起始主题或动机,仿佛再现段已经开始。在首次上行之后,一段下行曲线接踵而至,它通常伴随着某种程度上的消解。随后出现之物类似于荷尔德林的停顿(Zasur)概念②。这正是主体性出面干预形式结构的时刻。从表现范畴来看,这就是决断的时刻(最后一首四重奏的题词"艰难地下定决心"〔Op. 135;第四乐章开头乐段的题词〕,在技巧上具有一个贯穿贝多芬全部作品的前历史)。发展部的实际模型,也是通过这个时刻得以建立。这个决断时刻经常标注了强奏记号(*forte*),且往往带有一种果敢、严肃的性格。在《"华德斯坦"奏鸣曲》中,决定意义的时刻位于三连音模型建立之时〔第

① 比较荷尔德林,《全集》(*Sämtliche Werke*),Kleine Stuttgart 版,卷五:《翻译》(*Übersetzungen*),Friedrich Beissner 编,斯图加特,1954 年,页 213 以下,"俄狄浦斯译疏"(Anmerkungen zun Oedipus)。
② 同上。校者注:此概念对立于康德关于历史时间的线性连续发展概念。

一乐章,第 110 小节以下〕。在《"热情"奏鸣曲》中,这个时刻出现在主题的 E 小调在十六分音符运动中的引入("引入部分")〔第一乐章,第 78 小节〕;在《第九交响曲》中,这一时刻位于主题的结束动机以 C 小调进入之时〔第一乐章,第 217 小节〕。《"英雄"交响曲》其全新发展部的问题也由此得以解决,它的进入精确标识出了这个决定的时刻。鉴于乐章规模的庞大,亦或者是为了赋予发展部的"停顿"原则某种纯粹的表现,贝多芬在此采取了极端手法,通过引入一个出乎意料的新事物来界定这个新的时刻。对于《"英雄"交响曲》发展部的界定,不能采取与一般发展部相类比的方式,也不能采取揭露潜在主题关系的方式。恰恰相反,贝多芬其发展部的原理必须从这个极端来读取。只有如此,一个核心问题才会浮出水面,即,交响曲逻辑里的"中介"(Vermittlung)是否具有正当性。唯有解决这个问题,才有望成功诠释贝多芬的曲体形式。特别奇特且寓意深刻的是《第九交响曲》的发展部。其结束动机的处理和加强,不像结构类似的其他作品那般直接导向高潮及再现部的开始,而是逐渐消退,进入第二个解决表达式,甚至要重新导入第二主题的材料。接着,音乐猛地一抖,重拾发展部的核心部分,且行色匆忙,仿佛刻不容缓〔,〕数页总谱翻过就到了高潮。此处的音乐就像哈姆雷特,经过没完没了的延迟和"发展部"的准备,直到最后一刻,才为情势所逼,不得以一种漫无目标、敷衍了事的方式,结束了原本无法在"发展部"中完成的事情。这是一种"戈尔迪之结"(gordischen Knoten①)的形式图式。　　　　　　　　〔152〕

　　此外,从《第九交响曲》浮现出的一个难题,弥漫在瓦格纳与布鲁克纳的全部音乐中:即,重要、寓意性的、不变的核心主题和乐章功能融合的关系问题。贝多芬的解决之道,表现出了一种歌德式的老练(Takt)。《第九交响曲》发展部的开头极为吊诡:无变中的变化(der Variation des Invarianten)。一切处于悬宕。这必须用最精确的技

① 校者注:来自古希腊神话,意喻快刀斩乱麻,大刀阔斧处理棘手之事。

术范畴予以探索。然后,尽可能参照这一难题,对变化低音上的最后尾奏加以说明。 〔153〕

贝多芬作品里的停顿与转换,迅速有力。譬如《第三莱奥诺拉序曲》(1806 年)的小号(272 小节以下),更宏伟的是 Op. 59 No. 1 慢板乐章(*Adagio*)转换〔比较文本 8,页 182〕。 〔154〕

《"槌子键"奏鸣曲》第一乐章发展部的转折点,处于 B 段经过句之后,核心主题以低音 F♯ 爆发的时刻〔第 212 小节〕。这是贝多芬最为壮观的经过句之一,有气吞宇宙之势——临此气势,个体肉身的比例意识将彻底悬置①。 〔155〕

札记:贝多芬最后几部作品,发展部分具有一种十足的延伸性;例如,《"槌子键"奏鸣曲》慢板乐章第二主题进入之前,音乐停留在属音以及一个总体的停顿之上〔第 27 小节〕。 〔156〕

那些大型发展部的二元结构,例如《"热情"奏鸣曲》、《"华德斯坦"奏鸣曲》、《"克莱采"奏鸣曲》、《"英雄"交响曲》、Op. 59 No. 1、《第九交响曲》等作品,其特征如下:第一个部分较为犹豫、梦幻,第二个部分的模型结构单一,表现坚定、客观,带有一种决断性的意志行动性格,仿佛到了一个转折点,疾呼必须如此。此环节十分接近黑格尔的观念,认为真理的主观环节即为自身的客观条件。在贝多芬,一种类似于理论与实践的辩证显现于此——发展部的第二部分是"实践的"(praktisch),是理论的应用,兼为其逻辑前提。整体、存有,只能作为主体的行动,亦即,只能作为自由而存在。此原则在《"英雄"交响曲》的新主题中提升至自觉的层次,将形式炸散来实现形式(既是资产阶级整体的实现,也是对这整体的批判)。贝多芬在这里强迫性地引进新主题,其中寓含了晚期风格的玄机。也就是说,整体的内在性所要求的行动已不复为内在所属。这很可能就是新主题的理论根据所在②。 〔157〕

① 比较关于同一节文字的讨论,fr. 42。
② 后来,阿多诺谈到马勒"有将新主题引入其交响曲乐章"的倾向,并提出这个理论:

据说普鲁斯特曾指出,在音乐里,新的主题有时候像小说里一直(转下页注)

第五章 形式与形式的重建

在贝多芬的音乐中，复调在某种程度上始终外在于结构，并未为和声原则所统摄①，此时，他所面临的作曲问题，大致在于如何保持结构的平衡与适度。《第一交响曲》行板乐章（Andante）再现核心主题时的对位法运用，极好地阐明了这一点。它从真正的旋律声部开始，渐渐地——且手法至为高明——从第五小节变成和声伴奏（同时，它在八分音符上维持着一个旋律核心，该核心后被十六分音符分解成和弦）转变，然后结束。在此种方式下，经过"中介"的对位，便与那种"异于"它的作品理路构成对立。这对于勋伯格和巴赫而言如此不可思议之事，在这里却呈现出一股精确的形式感以及矛盾性。〔158〕

《"英雄"交响曲》第一乐章享有十分重要的地位。它是真正贝多芬式的作品，是辩证原则最纯粹的体现，是最精雕细琢之作，是贝多芬此前所有作品未能企及的珠峰。或许贝多芬最根本的创作冲动之一，就是避免重复此作。对此可以增加有关艺术之"完美性"（Vollendung）的辩证反思。〔159〕

贝多芬作品最令人惊异的特征之一，就是不存在任何定型、固着、重复之物，每件作品的构思在酝酿之初就是独一无二。连作为一种原型的《"英雄"交响曲》，这个卓越的模范，也不会被重复。贝克尔

（接上页注）默默无闻的次要角色那样进入核心位置。新主题的形式范畴，吊诡地导源于所有交响曲中这首最富戏剧性之作。然而，也正是《"英雄"交响曲》的独特凸显出了马勒的形式意图。在贝多芬那里，新主题的出现，是为了协助一个有意过度延伸的发展部，这发展部仿佛已经无法清楚记得过去很久的呈示部。不过，新主题其实绝非突如其来，而是酝酿已久，是已知之物；分析家们绞尽脑汁，意欲在呈示部里寻找它的源头，这并非偶然。古典主义的交响曲观念认定交响曲有一种明确、封闭的多样性，就好比亚里士多德的诗学把三一律视为理所当然之物那般。一个主题如果是绝对全新之物，势必冲犯作品的简练原则，后者总是将所有事件化约为数目最少的基设，完整的音乐对于完整性公理（Vollständigkeitsaxiom）的重视，一如笛卡儿《方法论》以来的知识系统。不可预知的主题成分破坏了音乐这种纯粹的演绎组织，一切发生的事情均出于明确必然性的虚构假定。（GS 13, 页 220）

① 手稿有误：sich nicht mit dem harmonischen Prinzip sich（译按：第一个 sich 多余）。

所谓的"诗质理念"(poetische Idee)①,并不能充分说明贝多芬的这个层面。然则此物究是何物?如果每部作品都是一个宇宙,每部作品都是一个整体——作品之间的差异是否从此中来?凡此问题,可以研究《小提琴协奏曲》与《C大调钢琴协奏曲》的关联性。唯一例外的是最后几首四重奏。然而,在这几首作品里,不同作品之间的界线被丢弃;它们已经不是作品,而是隐蔽的音乐碎片。 〔160〕

关于《致远方的爱人》的草稿:音乐灵感的本质寓于对灵感之虚无性的领悟之中。如此灵感观念是一种批判的具体化。它是贯穿于贝多芬音乐逻辑内部的那个辩证客观性的主观维度。 〔161〕

关于音乐习语(das Idiomatisch)——一种外延广泛的观念,包括从预先存在的音乐语言至其各类形式——与特定作品之间的关联。譬如《"英雄"交响曲》的末乐章,若欲了解直到核心主题引入为止的乐段构思,惟一的办法,是要首先聆听低声部主题(最初隐而不发),同时须以一种超越性的乐章洞见,前瞻式地预听那令人期待的低声部主题。否则,低音本身,尤其在双小节线之后,将意义全无。音乐的意义需要一种对于前景的展望,此见无法由作品本身产生,只能通过音乐习语的积淀而成。 〔162〕

有必要在正文阐明音乐发展部的观念。"发展"之意,并非与变奏同一,而是更狭义化。它的核心环节是时间的不可逆转性。发展部是一种变奏,其中后来的元素总是以前一个元素为前提,而非反过来。总的说来,音乐逻辑不单纯是"非同一的同一性",而是一个有意义的环节系列;也就是说,何者为先,何者为后,必须本身即构成意义,或者,构成了意义的结果。当然,音乐的逻辑有种种不同的可能

① 贝克尔书中,"诗质理念"乃是第二部分第一章的标题,第二部分本身标题是"贝多芬:音响诗人"。贝克尔固然能取用贝多芬的夫子自道来支持"诗质理念"这个术语,但也致命地将贝多芬的音乐与标题音乐混为一谈。在其马勒专论的开篇《马勒:一份音乐心智分析》,第3页),阿多诺批评"诗的理念"是一个"语焉不详"的术语。他的批评与汉斯·普菲茨纳(Hans Pfitzner,校注,1869—1949,在当时极富声威的德国作曲家)在其《新音乐的贫弱美学》(Neue Asthetic der musikalischen Impotenz)里的说法有着惊人的一致(比较页159注①)。

性,譬如:饱和起于稀薄,复杂起于单纯;但这个轨迹(从简单到复杂)绝无法界定出"展开"的概念。它也可能以单纯的元素——"主题"——为结果;能将复杂单纯化,解除封闭,诸此等等。诸如此类的例子不胜枚举。不过,具体结构可决定逻辑的先后顺序。而这种先后顺序究竟是否具有某种通则?这是音乐美学最核心的问题之一①。〔163〕

下列这些相互关联是成立的:

封闭的主题——开放的形式(回旋曲)

开放的主题——封闭的形式(奏鸣曲)② 〔164〕

《G小调为钢琴而写的幻想曲》(Op.77)特别引人入胜,因为可以将它设想成关于钢琴随想演奏的回溯性记谱(或许是应布伦斯维克之请而记③)。不过,有两个关键要点浮现而出。其一,一个在本质上内在于幻想曲的形式,它原则上放弃发展部的持续;相同的形式

① 关于这个问题,比较《新音乐的老化》:

> 贝多芬最有力的形式效果在于,一个反复的元素,原先只是一个主题,现在成为结果,并且因而生产完全不同的意义。前行过程的意义经常靠这些重返的元素始得确立。一个再现部的开头能赋予早先出现过的东西某种巨大之感,虽然那东西初现之时并无什么巨大之处。(GS 14,页152)

② 由阿多诺1926年2月10日致耶姆尼兹(Sándor Jemnitz)的信,可以见得他已思考这个问题多久:

> 关于回旋曲与变奏形式之间的混淆,相信一定不必提醒你,这两种形式的关系远比图式化的分类原则所承认的要密切。一个局部、自足主题要素的变换游走是两者的共通之处:自贝多芬以降,回旋曲就在排斥静态的主题发展观念影响下,对再现部做了日益根本的变化,〔……〕,变奏则由于不再满足于主题,而日益走向了"功能化",走向奏鸣曲那种开放性趋势,因此而朝回旋曲的方向上自我超越,回旋曲有如在变奏和奏鸣曲之间担任中介。——引自Vera Lampert,《勋伯格、贝格、阿多诺给耶姆尼兹的信》(Schoenbergs, Bergs und Adornos Briefe an Sándor〔Alexander〕Jemnitz),《音乐学研究》(Studia musicologica),卷十五,复制1.4:布达佩斯,1973,页366。

③ 幻想曲Op.77题献给布伦斯维克伯爵(Count Franz von Brunswik),此人为贝多芬的朋友。

可见于莫扎特的作品,其结构是由几个部分组合而成,这些部分固然内在统一,但只是一种结构的并置,次序较为随意而武断(无连贯性)。其二,这个幻想曲的形式本质上是静态的。只因新事件接续而至,无终无止,导致在根本上毫无进展。没有可以发展的同一核心。然而,无此同一,即无彼非同一,故而也就亦无音乐的时间可言。这一点精确地反映于"幻想曲"与"前奏曲"曾毫无差别的术语用法之中(可以说,两者仿佛都是音乐时间连续体的剩余物)。据此而言,始终没有主题的音乐原则上是无时间性的,十二音音乐的静态特质则只会表明绝对音乐唯名论的本质特性:绵绵不绝的新事物,最终造成了进展、经验以及新事物的取消。——使贝多芬有别于这静态条件的门槛,明显在于音乐的书写形式——精确地说,音乐的物化(Verdinglichung)。所以,固定性有多少,力度也就有多少——客观性有多少,主体性也只能有多少。　　　　　　　　　　〔165〕①

非常重要的短小作品《A 小调奏鸣曲》(Op. 23),其终曲乐章近乎于为《"克莱采"奏鸣曲》而写的习作。——乐章结构极为松散,是一首主要主题以惊人的频率恒定反复的回旋曲,副部乐思以一种互不联系的方式与主题构成对立,几近于一种空隙的填充。结构的组织原则深藏不露,因此第一个副部乐思(A 大调)〔第 74 小节以下〕与第二个副部乐思(F 大调)〔第 114 小节以下〕形成主题和变奏的关联,只是不太明显(两个副部乐思的和声都超过一个小节):

谱例 7　　　　　　　　　　谱例 8

乐章仿佛是在幕后得以秘密统合。不过,正是在这松散的累积中,贝多芬最后得以揭示两个附属乐思的身份(即,将之确立为结果)。他在一个巨大的休止之后展开行动,其方法如下:首先只用八

① 文末附注日期:1948 年 6 月 18 日。

小节暗示出第一个副部乐思,然后第二个副部乐思接踵而至〔第 268 小节以下〕。这是一个彰显贝多芬绝佳形式感的范例:形构愈是松散,其内在必须愈发简约。　　　　　　　　　　　　　　〔166〕

　　关于贝多芬的变奏曲式(*Variation Form*)理论:用最少的作曲手法,达成最多样的性格。主题的处理是释义性的(paraphrase-nähnlich),而不是直接干预:因为低音线条贯穿始终(当然,以上所言并非全部适用于《"迪亚贝利"变奏曲》)。但是,这给人留下的印象,绝非只是像换衣服那般简单。因为,除了各个变奏轮廓都显得极为清晰之外,最重要的是,始终保持稳定的和声模进并不是"围着"旋律打转,确切而言,每个与和声运动相一致的"角落音符"(Ecktöne①)都得以旋律性的保留,和声线条本身则并不保存这些音符。通常,在面对一个抒情的旋律性主题之时,变奏段将以一种交响化的力度方式,进行节奏性的强化,主题往往含有一个性格非常独特的元素(例如 Op. 96 终曲乐章转入 B 大调的瞬间移调〔23 小节以下〕),这个转调在随后继续延续,以一种相当醒目的方式组织结构。除此之外,形式的处理出奇地松散,想必是倚重了主题的凝聚力,才能够使得关联松散的元素彼此并列。在快板(*allegro*)收尾前,每每都先是一个慢板(*adagio*)变奏。在 Op. 96②中,主题上的独创性主要在于:终曲快板(*Allegro*)上的 G 大调赋格段(*fugato*)(第 217 小节以下)来自主题音符,但是经过节奏变奏(根据串连原理)之后却难以辨识。——变奏形式特别适合中一晚期的"史诗"风格。伟大的《B♭ 大调三重奏"大公"》〔Op. 97〕无与伦比的变奏乐章。一直到 Op. 111,这项原则都未曾失效。　〔167〕

　　大型变奏曲式乐章的终曲(*Abgesang*)形式,诸如《B♭ 大调三重奏"大公"》〔Op. 97〕与 Op. 111;以及较早的《C 小调主题及三十二段变奏曲》〔WoO. 80③〕的尾奏段(*coda*),其深层意义何在? 答案或许

① 校译者注:此处是指非骨干的、不重要的音符。
② 校译者注:即《G 大调小提琴奏鸣曲》,属于贝多芬第二创作期最后阶段的作品,题献给鲁道夫大公。
③ 校者注:贝多芬的"未编号作品"的标记。

是要扬弃没完没了的雷同变奏。〔168〕

《第五交响曲》第一乐章的尾声段里,有一个类似于《"克莱采"奏鸣曲》的终曲主题:音乐在实现意欲的同时,又意识到如今已泥足深陷、欲罢不能。此姿势可谓之悲剧。参见"口袋总谱"(Kl〔leine〕Part〔itur〕)①第 37 页以下②,小提琴声部的四分音符。〔169〕

关于贝多芬作品的一些特性;特别是结尾乐段:《第一钢琴三重奏》(Op. 1)终曲。音乐纵逸恣肆,活泼抖擞。就像原地踏步后的"稍息"口令,音乐上的"稍息",是用以释放所有对称结构内部普遍都有的静态成分。这是从内在克服音乐的构造原则:或许这就是终曲的理念所在。它造就了贝多芬主题的生动之象。

《"田园"交响曲》第一乐章尾声段,关乎贝多芬的幽默理论。朴实无华的"主啊,我们感谢您"(Herr, wir danken Dir③),散发着客栈小厮的味道。幽默,作为一种负面性的悬置,在此处相当深入。自我假定之物那种滑稽的狭隘愚浅;虚假的"健康",自认"一切很好",这些真切之物,在整体的映照下立刻显出虚妄,甚至于沦为滑稽,很像有人装腔作势地说"真好吃"。具有决定性的不仅是贝多芬——作为一名"荷兰人"——具有这种成分,而是在于他将之处理为扬弃与积极否定之物的事实。

札记:凡是饮食,都有喜剧的成分,部分原因在于饮食从来不是幸福本身,而是一个经过自我中介的本我(ein durchs Ich *vermitteltes Es*)〔170〕

在贝多芬的音乐中,有些表现结构(Konfiguration)附带有某些音乐象征——或者应该说,寓意(它们在晚期风格变为化石)。这些象征,究竟从何处获得了无限的骇人力量可以在实践中传达如此表现?这将是最核心的问题之一。此时此刻,我能想到的答案是,在贝

① 校译者注:"口袋总谱"是贝多芬所特有的创作方式,为了便于记录随时随地产生的灵感,他将宽大的五线谱裁成小张,随身放在口袋之中,故称之为"口袋乐谱"。
② 此处及下文所指"口袋总谱"(Kleine Partitur),特指艾伦柏格出版的《口袋版总谱》(*Taschenpartituren*)。
③ 校译者注:贝多芬在草稿上曾写下这句感恩的话语。

多芬的音乐里,意义的来源寓于纯音乐功能,而这些功能沉淀于在当时各类零散的技术之中,并最终聚合成为一种表达。当然——这些功能本身难道不能从表达追本溯源吗? 〔171〕

贝多芬最杰出的形式手法之一,便是倒影(Schatten)。《"热情"奏鸣曲》行板乐章(Andante)的开始,仿佛是在第一乐章的重压之下不堪负荷,并且一蹶不振:或许是这股形式意识把"可爱的行板"(Andante favori)从《"华德斯坦"奏鸣曲》剔出,用回旋曲取而代之,这个回旋曲的导入部令人屏息。——不过,《C小调钢琴奏鸣曲》(Op. 111)小咏叹调乐章中(Arietta)的第一变奏也隐匿在倒影之中。当强有力的主题现身后的一刻起,原本生机勃勃的声部即刻俯首称臣。此处乃是"压迫"(Beklemmung)的环节——其表情记号在《Bb大调弦乐四重奏》的咏叹调(Arioso)〔正名:柔板(Adagio)〕中出现〔Op. 130,谣唱曲〔Cavatina〕,第42小节〕,但也适用于Op. 110的咏叹调,以及小咏叹调变奏的Eb大调乐段〔第119小节以下〕。贝多芬作品中的"压迫"环节,是主体性对于一个异于自身的"存在"(Being)的"占用"(ergreifen)。"不待你们肉体抓住这星辰"①,压迫势力大胜凯旋。——《费岱里奥》里的四重唱②。 〔172〕

《第七交响曲》的小快板(Allegretto)乐章需要非常详细的诠释。过去经常有人说它也保留着一种舞蹈的性格。不过,此说不足以尽述此乐章理念的妙不可言,实际上,它所包含的僵硬的客观性与主体性力度的辩证。主题起初有些刻板僵硬,维持着一种帕萨卡利亚舞曲(Passacaglia)样式,同时又极为主观,甚至神秘莫测。(札记:在主题内部为主体和客体担任中介范畴的,是命运的范畴。主体的秘密

① Eh ihr den leib ergreift auf diesem sterne/Erfind ich euch den traum bei ewigen sternen〔不待你们肉体抓住这星辰/我就为你们发明永恒星辰里的梦〕——格奥尔格(Stefan George)咏贝多芬出生地的诗《波昂的房子》(Haus in Bonn),见诗集《第七环》(Siebenten Ring)。参考《作品全集・定版》(Gesamt-Ausgabe der Werke. Endgültige Fassung),卷六/七,柏林,未具署出版年代〔1931〕,页202。
② 〔眉注:〕《"热情"奏鸣曲》的变奏乐章并未十分脱离其余乐章。透过它与终曲的关联,以及它的简短,它带有一些导入部的性质。

正是客体的厄运。)它体现了贝多芬的浪漫主义性格,令人想起舒伯特,尤其是对位法(参照 Op. 59 No. 3 的慢板乐章,以及《F 小调四重奏》〔Op. 95〕的慢板乐章,对位法还令人想到阴郁的抒情与复调在小快板乐章中的关系)。客观的僵硬性质并不来自主题自身,而是源于一成不变的变奏。接下来的三重奏(Trio)开头,那人性的声音,俨然寒冬融化,在个体发生史的层面上重演了海顿与莫扎特以来整体的音乐演变轨迹。赋格曲(Fugato),作为一种客观意图的回复(?),然后导致负面客观性格的胜利。结尾时,主观性仍在坚持,却已是粉身碎骨。凡此种种,仍然非常隐晦。 〔173〕

贝多芬作品里古典主义手势的意义,譬如,《C 小调小提琴奏鸣曲》〔Op. 30 No. 2〕开头的"朱庇特(Jupiter)翻滚他的雷霆和闪电"。这种性格取自古典主义。有必要提出贝多芬基本素材的现象学/类型学理论,而且还要据此提问:这姿态是模仿性的吗?其他诸如此类的性格:眉头紧缩、咆哮等等。但这一切都扬弃于作品之中。〔174〕

世上既有音乐上的愚蠢这回事,在那么我就不得不承认在贝多芬的个案中——例如《"英雄"交响曲》——还存在音乐上的才智一说,不论是程序本身,还是在表现上,无不传达了某种伶俐、机敏、精明。例如,《"英雄"交响曲》第一乐章发展部首段里的插部,该手法的模型初见于第 23 页①。此处需要研究一番。札记:此处的歌剧化(operatic)倾向,也频频见于《费岱里奥》。它表现出继续前行的意图。"才智"(Intelligenz),作为一种主体性环节介入其中,意欲取消目标的引力——即,物质本身的静态特性。"智慧"。它与娱乐法则、交谈法则,乃至谦恭法则之间的近似性。 〔175〕

音乐的实质内容被转译成句法性(syntaktisch)范畴。例如,《"英雄"交响曲》的戏剧性时刻——减七和弦上的 16 分音符主题〔第一乐章,65 小节以下〕——是第二主题群的中断,中断后再度恢

① 此处指阿多诺编订的《艾伦柏格的口袋版管弦乐总谱》(Eulenberg's Kleine Orchester-Partitur-Ausgabe),莱比锡,未着出版年代。

复,这种联接形式类似于一种从属性、让步性(Konzessionssatz)的句法结构。这类手法在音乐语境关系的建构上扮演着决定性的角色。〔176〕

贝多芬经常通过让形式"继续行进"来达成整合,例如以外部干预的手段令渐退渐逝的音响继续前进,但其做法,总是让干预表现为一种客观必然性的性格,例如《"英雄"交响曲》第一乐章,页 16,变化低音在转入 A^bV 之处推动乐句前进。〔177〕

关于主题关系的外显(manifest)与内潜(latent)——或"皮下组织"(勋伯格语)——两个方面的差异必须明确区分。由于这个差异有其主观的维度,因此自然也是相对性的,也就是说,对主题关系的感知取决于专注力、个人素养,等等。然而,在客观上,明显的主题功能以及结构功能,还是应该认出的,譬如《"华德斯坦"奏鸣曲》的第一主题和第二主题。有些主题介乎外显与内潜之间,例如 Op. 59 No. 2 第一乐章收尾乐段的主题。这个方法论原则非常关键,因为它能使我们避免"一切皆有主题性"的笼统之词(Grau-in-Grau)。

贝多芬形式结构上的延迟环节,意即,筑起一道拦截整体形式流动(和声的细节经常有此情形)的堤坝,以便在进入终结之域时赋予其更大的动力。例如 Op. 59 No. 2 第一乐章,第 55—56 小节。贝多芬的音乐经常赋予此类音型这种特殊的持续性格。接下来的乐句或尾奏,往往带着难以言喻的平静表情,例如 Op. 59 No. 2 慢板乐章第 48—51 小节。〔178〕

交响曲的谐谑曲乐章(*scherzi*),其作曲结构上的成就,基本取决于节拍,尤其"皮下"(subkutanen)层次的节拍,例如《第四交响曲》里隐藏的 3/2 拍子,或者,在主题并列上的不对称(《"英雄"交响曲》)。〔179〕

关于前瞻性与回顾性的形式意图,《第二交响曲》发展部中的经过句(艾伦柏格口袋本总谱第 22 页),非常具有启示性。一个总休止之后,第二主题群的主题进入。起初,这个进入在形式上是"错误"的,反高潮的,狂想曲性质的,首要原因是形式与听者的形式意

识相抵触,因为发展部理应放弃已有的陈述,可结果却是几个主要角色仍然以呈示部中的相同序列出现。前句貌似忠于句式,但预期中的后句并没有出现,却来了一个"残余物",且这"残余物"被当成一个新的发展部模型来处理,并导出了一个异常自由、看似"新"的第二主题(进行曲)变体(页23底下)。不过,通过后句的省略,前句遂遭到"否定",进入(不论是真情还是伪装)的错误由此得到修正。此类关系既可谓是音乐形式的本质部分,也是一种沉淀的内容:在这个例子中,这个内容关乎嘲弄、戏仿。可对照"假再现"这个术语。总之,通过这个经过句的例子,既可以证明音乐形式的辩证性、非线性性质,也可证明我所提出的关于"形式套语是意图性内容的一种物化"的观点。 〔180〕

分析 Op. 59 No. 2 第一乐章。整个乐章就是第一小节与第三小节的关系史,意即,二者之同一性的历史。同一性在尾奏环节方才实现,意即开端只能从尾奏的观点加以理解。可见,所谓贝多芬作品中的目的论,也就是一种在时间里回溯既往的力量。 〔181〕

在《"克莱采"奏鸣曲》中,所有的共时瞬间(Simultane)都极为素朴、精纯——其密度寓于时间的展开。这部作品的运动如此迅疾,导致依次出现的元素仿佛同时并出。 〔182〕

那句"啊,朋友,不要这样的声音"①,乃是贝多芬全部作品的形式法则的精粹。它在《第九交响曲》中的位置,有如《哈姆雷特》中的那些演员。尤其适用于《第五交响曲》。参照第 79 页〔与 fr. 339〕②。 〔183〕

舒伯特和舒曼作品中元气的衰减(Erlahmen),乃是为企图超越形式而付出的代价。形式之为物,欲多反而不及。元气的衰减——在舒伯特体现于作品的未完成性,在舒曼则体现为机械性成分——是作为一种客观语言的音乐步入衰落的先兆。这语言上气不接下气

① 比较页 78 注①。
② "参照第 79 页"明显是事后所加。此处数字是页码,指札记本 12,里面的 fr. 183 在页 28,fr. 339 在页 79。

地跟在调用的音乐环节之后,或者说,这语言变成了空壳。 〔184〕

关于音乐的形式和内容的辩证关系:如果就结构的丰富性而言,贝多芬高于瓦格纳;因为他的结构关系具体而充实,绝不是抽象地以雷同的行进单位填充时间,可见他不只是在"技术"上优于较为原始的瓦格纳,还在内容上——充实与具体(Fülle und Konkretheit)——优于瓦格纳的空洞。 〔185〕

形式把握的无比得体的勃拉姆斯,面临着主观性驰日增加的后果(因为这种主观性对大型曲式影响颇深)。在这点上,关键还在于终曲。(札记:或许关键点向来都在于终曲:"大团圆的结局",历来给人留下捉襟见肘的感觉。贝多芬伟大的终曲乐章在性格上总体现为一个吊诡——也许,就像当下周遭①这个充满敌对的世界里,音乐绝无可能善终。可比较马勒《第五交响曲》和《第七交响曲》结束乐章的失败。)在这里,勃拉姆斯表现出一种庄美的顺命(resigniert);他最好的终曲乐章都返回至艺术歌曲(Lied),仿佛是音乐回归于童年的乡土一般。例如《C小调三重奏》的终曲乐章,大调上的终结尤其特别,犹如一首旋律最后的歌行。另外一个例子是《A大调小提琴奏鸣曲》抒情至极的终乐章。以《雨之歌》(Regenlied)为主题乐思的《G大调奏鸣曲》,其终曲乐章有如一把钥匙。——这个可能性已粗见于贝多芬,例如他的《E小调钢琴奏鸣曲》〔Op. 90〕的回旋曲,以及在相当程度上,Op. 109尾声的变奏,甚至(请注意!)Op. 111以及Op. 127(?)的终曲乐章亦属此列②。 〔186〕

① 校译者注:阿多诺此处暗指二战与纳粹统治。
② 〔正文抬头〕关于贝多芬研究。

第六章　批　判

　　如果说再现部的专制性乃是阻挡整个古典主义——尤其是其中的贝多芬(就其强大的动力性而言)——的真正藩篱,如此便有必要对这种专制性的历史来源做一番追溯。它起源于晚近。在巴赫的时代还尚不可见。或者应该说,未见?因为,若将巴赫这位在贝多芬出生前20年就已去世,且基本上属于18世纪的作曲家,视为一位心无旁骛执守传统的、手工艺式的、前资产阶级乐派的大师,可谓荒谬至极。我们有充分的理由相信,所有与当下相关的形式难题都已明确、自觉地具呈于贝多芬的作品之中,因此他的古代特征体现为一种坚定地折返(Rückgriff)。(至1800年,巴赫已完全被遗忘,这是音乐史最重大的事实。若没有贝多芬,一切的音乐史,包括"古典主义",都将改写。不过,巴赫并非过时,而是太艰深。巴赫之所以被遗忘,与资产阶级的闲暇时光、消遣娱乐等等有关。整个"古典主义"的"先决条件",在于"彬彬举止"的荣光胜过"饱学博识"。)也可以说,在巴赫的时代,再现部的优先地位并非尚未发展,而是被否定或者规避。巴赫必定知道再现部这回事,却并不将之当作先验的形式要素来处理,而是当成一个艺术手法,一种机杼要领:有时当作回旋曲里的迭

句,当作韵脚(例如《意大利协奏曲》的结尾乐章,以及《G小调英国组曲》的前奏曲),有时用来标识一个清晰可见的,具有肯定意味的到达(《意大利协奏曲》第一乐章)。贝多芬只有最成功凯旋而至的再现部才可见到类似用法。故此,巴赫虽完全谙熟再现部的功用,却仍以最严格的批判性对其加以限制。另外尤须注意的一点是,巴赫的再现部并非多主题的复合体,而是仅含有命题(Thesis)。而且,它们属于协奏风格:再现部的全奏性格(tutti)。尤为发人深省的是,规避再现部,不仅是拟古赋格形式的一环,也是八小节对称分段的组曲之"彬彬有礼"这个现代性格的一环。在此方面,最完美的表现当推阿勒曼德舞曲和萨拉班德舞曲;某些接近19世纪的风格之作,譬如《G大调法国组曲》中的加沃特舞曲(Gavotte),也堪称完美。在这些作品里,形式的均衡臻于完美,没有丝毫a—b—a三段体结构的僵化痕迹,这或许是巴赫在结构掌握上的最大成就。就此而言,巴赫要比古典作曲家那种直率的主观主义更敏感、更灵活、更复杂。在巴赫去世后的50年里,这种能力完全为世人所遗忘。就此而言,整个古典主义,包括贝多芬,相比于巴赫都是一种退步,就像从建构的观点来看,瓦格纳比贝多芬更为退步。这倒退和机械论的成分存在关联,机械成分在资产阶级音乐里散播的愈广,其恶魔般的力量甚至终将笼罩于勋伯格之上。〔187〕

补充:在弹奏巴赫某些比较接近于奏鸣曲的作品之时(例如《意大利协奏曲》最后乐章),立刻能感觉到,主题的二元性、灵活的转调等等仍属于一种"受保护的身份"(statu pupillari),其发音不够清晰,发展尚未完善。若随后马上弹奏一首莫扎特的钢琴奏鸣曲,却又会发现音乐的形式、主题的独立性等方面显得出奇的"粗糙",仿佛专门为粗浊的耳朵而设。这涉及审美进步的辩证性问题。或者应该说:在艺术里,我们可以确切读出一切进步的暧昧性。——巴赫的音乐,虽有着更多外在、惯例的拘制要素,在深层上却比古典作曲家们享有更多的"自由"。这个问题,涉及到巴赫音乐宗教成分的实质意义。因为拘制的要素已然代表着人性,且无论怎么看,都不再完好无损。

（基督教艺术的真理将位于何处?）可将帕斯卡尔（Pascal）与巴赫进行比较。极有可能,《教会历书》(ordo)在巴赫这里,其实只是一个机械理性主义环节。〔188〕

所谓自豪感的表现,在于某人躬逢其盛,成为某个盛会或盛举的见证人。例如,《E♭大调钢琴协奏曲》及《"英雄"交响曲》第一乐章。"欣喜若狂"（Hochgefühl）。这在多大程度归功于结构本身的效果——即,一股将听者的注意力聚焦在辩证逻辑上的狂喜——以及狂喜的幻觉在多大程度是由表现创造而来,均微妙难测。表现是大众文化的预兆,预兆着这种文化在庆祝自己的胜利。此为贝多芬在"素材掌控"上的否定环节,也是他的"夸耀"（Ostentation）环节。这也正是批判可以切入的要点。〔189〕

至于对贝多芬的批判：如果有人仔细聆听其惯用语法,就会感觉他的音乐偶尔表现出了刻意、计算的效果,这就像在画室作画,或者特殊的场面造型一般,表演太过火反而弄巧成拙。这是"素材掌控"上的反面案例,经常可见于最具天才手气的乐段,例如《"英雄"交响曲》葬礼进行曲的收尾（此作整体上未免过度修饰,也许这是作品预设的效果,属于一种"模仿性"的表现类型）。惟有晚期风格毫无这种负面性。究竟是什么导致了这种情况的存在？〔190〕

贝多芬的造反风格（Rebellentum）,在某些方面预示了瓦格纳的妥协主义：我所说的是贝多芬的狂妄姿态。此种狂妄,曾体现在卡尔斯巴德（Karlsbad）的场景①,关于 Van 这个贵族姓氏的争讼以及"做自己头脑的主人"事件中②。造反风格在音乐上往往可追溯至某些

① 校译者注：此处指的是贝多芬与歌德的首次相遇,但因性格不合,话不投缘。
② "卡尔斯巴德那个场面",1812 年这件事据说并非发生于卡尔斯巴德,而是波西米亚的浴场特普利兹（Teplitz）。事见贝多芬给 Bettina von Arnim 的一封（伪造的）信：

〔……〕我和歌德在一块儿的时候,王公贵族必须留意"伟大"对于我们这种人究竟意味着什么。昨天散步归来途中,我们远远看见浩浩荡荡的皇室人马迎面而来,歌德挣脱了我的胳臂,想要侧身让路,不管我怎么说,就是没法说动他继续前行。于是,我把头上的帽子戴得更紧,扣好大衣,双手环胸,从拥（转下页注）

中断环节（例如《G 大调钢琴奏鸣曲》[Op. 31]慢板乐章），原意是要缔造出壮美的虚无意境。甚至《第二交响曲》的小广板（Larghetto）也不乏此类时刻。海顿口中的"大人物"（Grossmogul）①。——贝多芬某些辉煌之作，尤其序曲，远远听来，不过是劈啪作响的碰撞声。

〔191〕

关于"浮夸"的成分②：*Plaudite, amici, comoedia est finita.*（朋友

（接上页注）挤的皇室仪仗里穿过去。那些王公侯臣纷纷夹道退让，鲁道夫大公举帽致礼，皇后先和我打招呼。——那些王公贵族们认得我。——皇室阵仗经过歌德时，他立即肃立，摘下帽子，深深弯腰原处静候，看到这一幕，我觉得太可笑了。——接下来，我好好教训了他，毫不客气，彻底数落了他的过错〔……〕。——贝多芬，《书信集》〔页 13 注③〕，页 227 以下。

关于这封信的真实性，请看页 13 注③。——关于"Van"的争讼则实为子虚乌有，而是贝多芬侄子卡尔的母亲所提诉讼，事关地方政府所颁布的一条只适用于贵族的监护权法律。1818 年，地方机关根据此法，让贝多芬将诉讼

转交负责平民事物民事法庭。如果辛德勒所言可信——那些对话本似乎证明它的真实性——则此事对作曲家的打击是毁灭性的。〔……〕他受伤极深，恨不得离开这个国家。（所罗门，《贝多芬》〔页 15 注②〕，页 110、279 以下）

——"脑主"（Hirnbesitzer）一事，贝克尔记载如下：

他〔贝多芬胞弟〕约翰（Nikolaus Johann）后来成为格尼森多夫（Gneixendorf）的所有人，寄了一张署名"约翰·范·贝多芬，地主（Gutsbesitzer）"的卡片给哥哥，结果收到的答复上写着"路德维希·范·贝多芬，脑主"。两人给各自的封号，是他们之间差异的贴切写照。（贝克尔，《贝多芬》，页 371）。

① 贝多芬"〔逐渐〕息交绝游，也'越来越少'探望病重的海顿。老海顿想念贝多芬。据塞弗里德（Ignaz von Seyfried）所言，海顿经常问起贝多芬：'我们那位大人物在忙些什么？'他这么问，知道塞弗里德会转告他的朋友，说海顿在关心他的近况"（所罗门，《贝多芬》〔注 25〕，页 98）。——比较 GS 7，页 295，以及 GS 14，页 281（即文本 2a，页 173）。

② 就浮夸（das Bombastische）与巨大（das Titanische）的结合而言，《美学理论》有一段话或可比较："也许在那巨大的手势——他的首要效果——被柏辽兹这类后辈作曲家们更粗暴的效果超越之后，我们才能把贝多芬视为一名作曲家去聆听。"（GS 7，页 291）

们,鼓掌吧,喜剧结束了。)① 〔192〕

希特勒与《第九交响曲》:我们拥抱吧,亿万生民②。 〔193〕

贝多芬有些乐段似乎在睥睨众生,例如《Eb 大调三重奏》(Op. 70)第一乐章发展部的开头。 〔194〕

在贝多芬的音乐里,愤怒(Wut)是与整体先于部分的原则绑在一起的。它仿佛是一种对于限制、有限的拒绝。旋律之所以愤怒咆哮,是因为它从来不是全体。这是对于音乐本身之有限性的愤怒。每个主题都是"丢失的一便士"③。 〔195〕

局部和整体的关系,局部在整体里的消灭,以及局部的自身有限性运动与无限的关系,乃是一种形上超越的表征,只不过该表征并非是此类关联性的"意象",而是真正缔定了这种关联性,不过这个缔定只是局部性的成功——或者说掌握?——因为最终还需要人类的演出。这是技术与形而上学——无论这个阶段的表述还多么不完备——的关联所在。贝多芬的艺术获得了形而上学的实质性,因为他运用技术实现超越。这既是他音乐中的普罗米修斯、唯意志论、费希特成分的最深层意义,也是作为非真理的最深层含义:对超越的操纵、强制、暴力。这很可能是迄今为止我关于贝多芬最深的洞识。这与作为表象的艺术本质深相关联。因为,无论超越在艺术里的呈现如何具体,如何非表征化,艺术仍然不是超越,而是制造品,一种人工之物,或者根本而言:一种人工的自然。审美的表象永远意指:自然作为超自然的表象而存在。在这层关系上,参考与麦克斯〔霍克海默〕合著的那本书的 IA3,以及《新音

① 这是贝多芬在死前三天所言;据托马斯-桑-加里之说,一般误传为贝多芬接受临终圣礼之言(比较《贝多芬》页434)。
② 关于这个双关语的内涵,比较《美学理论》:

《第九交响曲》具有一种诱哄力(Suggestion):它们结构上的力量被转化为左右人的权利。在贝多芬之后,作品的哄诱力,这种最初借鉴自社会的要素,又弹回至社会,成为一种具有煽动性的意识形态物。(GS 7,页364)

③ 校者注:此处暗示贝多芬的 Op. 129《G 大调随想回旋曲"丢失一便士的愤怒"》。

乐的哲学》,第 55 页,脚注①。　　　　　　　〔196〕②③

关于前面那则札记,参考贝克尔征引贝多芬的这句话:"老兄,那些许多人归因于作曲家天才的惊人效果,往往只是正确运用和解决减七和弦的结果。"有一点必须指出:根据前面那则札记,"天才"正体现于此中。比较绿皮书中 1941 年 11 月到 1942 年 1 月所做关于音

① 手稿如此。——"与麦克斯合著的那本书",无疑是指《启蒙的辩证法》;IA3 究何所指,则无法十分确定。1942 年 4 月,霍克海默着笔第一章《启蒙的概念》(Begriff der Aufklärung);6 月或 7 月,也可能 8 月,阿多诺转向《文化工业》(Kulturindustrie),但他似乎到 1943 年初才开始写附录《奥德修斯神话与启蒙》(Odysseus oder Mythos und Aufklarung)。由于 Fr. 196 写于 1942 年 7 月 10 日,这个指示的对象只可能是《启蒙的概念》。因此,我们不能排除阿多诺这个令人疑惑的简写指的是以下这样的段落:

〔启蒙运动〕向来认为神话的基本原理是人神同形同性论,也就是神话是主体对自然的投射。据此观点,超自然、灵、魔只是人的镜像,人让自己被自然现象所惊吓。因此,神话角色大多可以通约,化为人这个主体。(GS 3,页 22 以下)

——第二个指涉是《新音乐的哲学》勋伯格章节的打字稿(保存于阿多诺身后文件之中)。其脚注如下:

本雅明所提出的"有灵韵"(auratische)艺术品的概念,大致与密封的作品概念相对应。作品中的"灵韵"是部分与整体之间没有断隙的共鸣,一同构成形式完密的艺术品。本雅明的理论强调场域的气息如何从历史哲学的角度显示成现象;形式完密的艺术品的"灵韵"内容,则突出显示为审美视角。但是,这样的概念所推导出的结果,历史哲学未必支持。灵韵的消失或形式完密的艺术品式微的结果如何,取决于灵韵的式微和认识论的关系。如果式微的产生是盲目的、无意识的,结果将沦为机械复制的大众艺术。灵韵的残余依然贯穿于大众艺术,并非单纯是外部命运使然,而是结构的一种盲目固执的表现。毋庸置疑,这种盲目的固执,缘于这些结构受到了当下支配关系的压制。但是,艺术品作为感知的工具,已变得富有批判性、碎片化。今天,但凡有存留可能的艺术品,譬如勋伯格与毕加索、乔伊斯与卡夫卡,乃至普鲁斯特的作品,皆是这种批判性、碎片性的艺术品。由这一点回头看去,将容许历史哲学上的进一步思辨。形式完密的艺术品属于资产阶级,机械性的作品属于法西斯主义,而碎片化的作品,以其完全否定的状态,属于乌托邦。(GS 12,页 119 以下,页 22 注①)。

② 〔正文上方:〕关于贝多芬,非常重要的一点。
③ 文末附年代:1942 年 7 月 10 日。

乐哲学的那些札记①。〔197〕

音乐会序曲,相对于交响曲风格而言,往往表现出更进一步的"简化"倾向。在贝多芬的音乐中,诗质成分没有获得丰富、详尽的阐发;恰恰相反,以牺牲中介性角色为代价,诗质成分遭到极端的化约,牺牲了中介角色。"素朴"的反命题——最明显的呈现于贝多芬的古典主义成分之处,莫过于此。《克里奥兰》(*Coriolan*)与《艾格蒙特》(*Egmont*)这两首序曲,仿佛是为儿童所写的交响乐篇章。《威廉·退尔》(*Wilhelm Tell*)亦近似于此。职是之故,尽管音乐效果精彩绝伦,甚至某些地方臻于完美,在此处却成了弱点。因此,在理解贝多芬关键环节的问题方面,这些作品有如一把钥匙。亨德尔式的粗略、对细节的漫不经心,以及由此而来的空洞。(《艾格蒙特》序曲特征明晰,但反过来说,也正是因为这种明晰,导致无法满足聆听预期。)在这里,由于缺乏可用的材料,强大的交响曲因素于是催生出了一种粗暴的、德意志的、炫耀的德行。断然与夸张、帝国主义的僭越因素,冒出头来。特别是《艾格蒙特》的 F 大调

① 在阿多诺称为"绿皮书"的札记本里,我们发现在此处所指时间写的两则音乐哲学札记:

> 音乐有几个向度,在其中一个向度里,音乐必须划归自然美的领域,而非艺术美的领域。一个脉脉如水的黄昏,以及深夜、黎明所难以言喻的特质——它们无不和音乐的非语义性关联至深。它们是一种未被纳入意义领域的美的显现。

以及:

> 音乐里的野蛮成分:在传统音乐中,我经常情不自禁地思索,一种效果在多大程度上要归因于某个特定和弦或和声连结——作为一种预先给定之物、第二天性——以及在多大程度上是作品结构本身使然。例如,雷格(Max Reger)的作品总是令人觉得前者代替了后者。实际的和弦回响甚深,带着意义的灵光,其实这件事应该由作品的结构来做。当一个孩童敲下个 B 小调低音和弦,就以为这和弦就是音乐,而一切音乐,特别是浪漫主义音乐,都散发出这种味道。现代音乐最深层的动力,也许就源于无法忍受自然材料能自己说话这个谎言。只有到了现在,自然材料实际只成为一个元素而已。(绿—褐皮书〔札记本一〕,页 50 以下)

4/4 段落〔灿烂的快板；艾伦柏格，口袋版总谱，页 34 以下〕，简化造成了是铜号大作的粗糙。再者：这是一种未经冲突就获得的胜利。这类尾声本应以一种更辩证的发展部为前提，此处却仅以暗示了事。〔198〕

关于对英雄古典主义的批判：

> 资产阶级社会完全埋头于财富的创造与和平竞争，竟忘记了古罗马的幽灵曾经守护过它的摇篮。但是，不管资产阶级社会怎样缺少英雄气概，它的诞生却是需要英雄行为、自我牺牲、恐怖、内战和民族战斗。在罗马共和国的高度严格的传统中，资产阶级社会的斗士们找到了为了不让自己看见自己的斗争的资产阶级狭隘内容、为了要把自己的热情保持在伟大历史悲剧的高度上所必需的理想、艺术形式和幻想。例如，在一百年前，在另一发展阶段上，克伦威尔和英国人民为了他们的资产阶级革命，就借用过旧约全书中的语言、热情和幻想。当真正的目的已经达到，当英国社会的资产阶级改造已经实现时，洛克就排挤了哈巴谷。（马克思，《路易·波拿巴的雾月十八日》，斯图加特，1914，页 8）①

这段文字的含意无比深远，不只是对英雄姿态的批判，更是对全体性的自身范畴——贝多芬、黑格尔皆属此列——的批判。因为全体性范畴将纯粹的存在变容美化（Verklärung）。据此观点，正如黑格尔进入整体的所有过渡阶段都是可疑的观点那样，认为"客观的"贝多芬的主观性优于较为"私密性"与"经验主义"的舒伯特的看法，也是可疑的。前者无论有何其多的真理，就有多少非真理。作为真理的整体，亦是一个永远的谎言。不过，罗马共和国"高度严格"的传

① 校者注：此处译文转引自中共中央马克思恩格斯列宁斯大林著作编译局所译版本，人民出版社，2001。

统本身不就已经是谎言了吗？——罗马人化装成资产阶级。卡托(Cato)如此，西塞罗岂能例外？在这段历史的建构上，马克思难道不是过于天真吗？参考《新音乐的哲学》①。 〔199〕②

依照这则札记的观点，必须如下陈述晚期贝多芬的问题：艺术如何摆脱全体性的"自欺"（古典英雄主义的化身），却又不因此沉湎于经验主义、偶然性(Kontingenz)和心理主义？贝多芬最后的作品就是关于这个客观问题的客观答案③。 〔200〕

贝多芬的苏格拉底式面孔。——对动物缺乏感觉。托马斯-桑-加里〔《贝多芬》，页 98。 〔201〕

关于贝多芬——我发现在康德的伦理学里，以自律之名所确立起来的人的"尊严"如此可疑④。康德把一种道德的自决能力，作为一种绝对优越性赋予人类——作为一种道德的利润——的同时，却又秘密赋予道德法则一种"合法化的主导性"——即，凌驾于自然之上。所谓人有立法支配自然的超验名份，其真正的面貌在此。康德所说的伦理尊严是一种针对人与动物的差异界定。言下之意，人作为一种自然的例外存在物，导致人性随时有骤变成非人之虞。此说并非有意博取同情(Mitleid)。康德主义者最憎恶之事，莫过于想起人与禽兽(Tierähnlichkeit)的相似性。当一位唯心论者痛斥唯物论

① 《新音乐的哲学》谈勋伯格的部分在 1949 年中期已经写好，但阿多诺写 fr. 199 时很可能联想到（早先）这段勋伯格论的结尾。他这么写传统音乐：

> 就它肯定自身为本体论上超越社会矛盾的"自在的存在"(Ansichsein)而言，音乐是一种意识形态。甚至贝多芬的音乐——资产阶级音乐的高峰——也是资产阶级英雄年代那些喧嚣和理想的回响，就像柔浅的晨梦是喧嚣白昼的回响一般。确定伟大音乐的社会实质的，并非实际感官的聆听，而是对于音乐元素及其构型的概念性中介。〔……〕直到今天，音乐依然作为资产阶级的产物而存在，无论这个产物的构型是完密的，还是碎片化的，都是这个社会的体现，并成为它的美学记录。(GS 12，页 123)

② 文末日期：1949 年 6 月 30 日。
③ 关于贝多芬的古典主义，比较《美学理论》中的说法：贝多芬的晚期作品，标志着一位最有力的古典主义艺术家对虚假的古典主义原则的反叛。(1984 年版，页 414)
④ 〔此行上方：〕有关这方面，参考"狂妄"，绿皮书〔fr. 191〕。

者的时候，无一不是这个禁忌在作祟。禽兽之于唯心主义体系，实如犹太人之于法西斯主义。痛斥人无异于禽兽——这是如假包换的唯心主义。无条件、不计代价地否认动物也有得救的可能性，乃是唯心主义形而上学不容商量的底线。——贝多芬那些阴暗的特征与此确有关联①。 〔202〕

① 关于从道德哲学的观点看贝多芬与康德，比较阿多诺早在1930年就写的这段话：

> 席勒实际上是贝多芬与康德的交汇点；不过，这个交汇点不单纯只是共同戴着形式的伦理理想主义这顶大帽子，而是有其更为特殊之处。在"欢乐颂"里，贝多芬的作品结构特别强调康德的实践理性基设。在"muss ein lieber Vater wohnen"〔必定有一位父住着〕句中，他强调 Muss(必定)这个字。对康德而言，上帝成为纯属自主的自我(das autonomen Ich)的一个要求，这个要求就是呼唤远在星空之上的，某种似乎并不完全为道德法则所包含的东西。但欢乐未能应许呼唤，它成了自我无力地选择，而不是像一颗星辰那般在他头顶冉冉升起。(GS 16, 页 271)

第七章　早期与"古典"阶段

青年贝多芬的音乐,其令人难以抗拒之处在于表现了这个可能性:一切难关都将顺利度过。

《否定辩证法》

在青年贝多芬的作品里,Op. 18 占有关键性地位,故而对于贝多芬早期阶段探讨应以此为前提。　　　　　　　　　　〔203〕

《C小调小提琴奏鸣曲》(Op. 30 No. 2)的第一乐章符合奏鸣曲的童年意象:一场战役打响,里面各路力量角逐,随后的正面冲突导致一场毁灭性的灾难。可以说,此意象潜藏在贝多芬大量的音乐作品中,只是较少明确表现。通常情况下(这符合我的理论),没有外在的主题冲突,动力寓含于主题的内在历史之中。它们走向自我毁灭(《"热情"奏鸣曲》)。这个观点如何运用到《第三交响曲"英雄"》的研究中去?——札记:在这个语境上,发展部的两个部分,可以视为幻想部分与续进成型部分①。　　　　　　　　　　　　　　　〔204〕

① 比较 fr. 148—150。

早期贝多芬的发展，是从讲究修辞装饰开始，后经过浪漫主义步入悲剧性。各阶段的代表作如下：《"悲怆"奏鸣曲》第一乐章，《"月光"奏鸣曲》终曲乐章，《C小调小提琴奏鸣曲》(Op. 30 No. 2)第一乐章（该作品与后期作品存在相当多的共同之处，尤其是发展段落的转调），Op. 31 No. 1（既具浪漫主义，又富有悲剧性），及至于作为一部纯悲剧性交响乐类型的《"克莱采"小提琴奏鸣曲》。〔205〕

愈是接近所谓贝多芬第一阶段的尾声，浪漫主义成分就愈加强烈[《"春天"奏鸣曲》〔Op. 24〕，浪漫主义艺术歌曲(Lied)，《"月光"奏鸣曲》，《第二交响曲》的小广板乐章(Larghetto)等等]。造就中期风格转型阶段的因素，主要有两个方面：一边是主观—浪漫主义元素的运用，另一边则又以客观化(objectification)克服这种主观元素。《D小调钢琴奏鸣曲》〔Op. 31 No. 2〕在其中具有关键性的意义。〔206〕

贝多芬作品中的浪漫主义运动包括《"暴风雨"奏鸣曲》(Op. 31 No. 2)终曲乐章(舒曼)。〔207〕

浪漫主义作品包括了《第九弦乐四重奏"英雄"》(Op. 59 No. 3)行板乐章(Andante)，此作预示了舒伯特，尤其是十六分音符的结构（比较舒伯特《A小调四重奏》谐谑曲[Scherzo]乐章〔或指"中速的快板"乐章而言〕，也预示了他的三全音运用手法。在此处若研究差异——论证浪漫主义环节在全体性里的保存和泯灭——成果势必斐然。——接下来：《"竖琴"四重奏》〔Op. 74〕，是一部特别重要的独特之作，意义却大大被低估了。导奏部的和弦连结，甚至隐含着舒曼《诗人说话了》(Der Dichter spricht①)最细节化的乐思②。慢板乐章则指向晚期舒伯特的譬如六和弦的使用手法等技术细节，仿佛这是一个全新的、截然不同的阶段。此外，整首《"英

① 校者注：此曲为舒曼《童年情景》第13首。
② 比较 Op. 15《童年情景》(Kinderszenen)终曲。

雄"》四重奏有如贝多芬最后风格的先声。慢板的一个经过句援引了后来的咏叙调(Arioso)①。 〔208〕②

有一章(谈"古典"阶段)的卷首题词或许可以这么写:"我从来不会像在聆听贝多芬的这首交响曲那般,领会到歌德此语应用在音乐上的尽善尽美:'生命是有价值的,前提是它有一个结果。'"卡鲁斯(Carl Gustav Carus)著,《论伟大的艺术》(*Gedanken über grosse Kunst*),Stocklein编,Insel Verlag出版公司,1947,页50③。 〔209〕

同前书,第52页上的一个观念我很早就注意到了,记在绿皮札

① 阿多诺指的大概是Op. 110《A^b大调钢琴奏鸣曲》第三乐章的"哀缓的咏叙调"(*Arioso dolente*);比较第9小节以下。《"竖琴"四重奏》找不到与阿多诺所说完全相符的援引,但他想的可能是艾伦柏格口袋版第14页上方的一个经过句。

② 在1958年的《古典、浪漫、新音乐》(Klassik, Romantik, Neue Musik)一文中,阿多诺详细讨论古典主义与浪漫主义的关系:

> 严格而论,浪漫是古典的一个先验基设。正如威廉·麦斯特(Wilhelm Meister)的演化之路,如果没有迷娘(Mignon)这个角色的对照,势必缺少力量;又如黑格尔现象学自身包含浪漫主义意识,却同时批评谢林(Schelling)的浪漫主义意识;伟大的音乐,特别是贝多芬的音乐,亦是如此。最明确(且不说意义最重大)的例子,当推有"月光奏鸣曲"之名的《C^\sharp小调钢琴奏鸣曲》第一乐章。它一劳永逸地界定了晚期肖邦夜曲的性格。然而这个环节以较为微妙、较为升华的形式渗透于贝多芬的全部作品之中。譬如诺尔(Ludwig Nohl)这些瓦格纳时代的贝多芬传记作者等人,不遗余力地批评他音乐中的短小样式,例如指责伟大的《B^b大调弦乐四重奏》的"谣唱曲"(Cavatina),不过是诸如无词歌之类的典型浪漫主义作品。这当然是热心过头的党同伐异者的误解。不过,如果说《第三C大调弦乐四重奏》(Op. 59 No. 3)的"流畅的行板,近似小快板"(*Andante con moto quasi allegretto*)乐章最具特色的那个经过句,呈现出了一个听来有如舒伯特乐思的主题音型,倒是一语中的。总的说来,这类乐句,在那些四重奏的具有私密性的中间乐章——以及Op. 74的慢板乐章——数量尤其丰富。此外,钢琴作品的抒情味道,类如《A大调奏鸣曲》(Op. 101)的第一乐章,甚至《E小调/大调奏鸣曲》(Op. 90)的回旋章(校者注:该乐章也许是贝多芬创作的篇幅中最长的歌唱性回旋曲),如果满足于抒情,如果不是被纳入整体形式从主体产生出来的客观性,也会特具一种浪漫主义格调。声乐套曲《致远方的恋人》贯穿了从浪漫主义歌曲到交响曲基本元素的整条道路。(GS 16,页130以下)

③ 卡鲁斯讨论《第五交响曲》;歌德引文,参考《作品》,汉堡版〔注89〕,卷十:《自传文字,二》(*Autobiographische Schriften II*),页413——《宾根的圣罗克斯节》(Sankt-Rochus-Fest zu Bingen)。

记本里,"这样的一部作品,应比大自然更受尊敬";要引用此语①。——卡鲁斯喜爱弗里德里希(Caspar David Friedrich)的画;《致远方的恋人》来自此类风景画,Op. 90 到 Op. 101 之间的许多作品亦是如此。 〔210〕

关于贝多芬最后一首小提琴奏鸣曲〔Op. 96〕(和《致远方的恋人》),弗里德里希那幅画,以及卡鲁斯谈艺术的书信②。——《渴望》(Sehnsucht)〔Op. 82 No. 2〕也是。 〔211〕

不仅是"古典主义"环节,有必要在整体上详加探讨(既要有批判性研究,又要视其为一个真理环节)——同时,也必须彰显贝多芬与同时代其他作曲家和钢琴家(韦伯和舒伯特不算)所能够达到的最高古典主义水平之间的差异。唯有如此,对贝多芬的意义和构思才能获得决定性的洞见。札记:爱德华·施托尔曼(Eduard Steuermann)深谙此类钢琴作品。 〔212〕

关于《"热情"奏鸣曲》:记谱法(Orthographie)在贝多芬作品中意义深刻③。他原本可以这么写:

谱例 9

① 卡鲁斯写道:"在 1835 年棕枝主日聆听到贝多芬的《第五交响曲》":

> 这首交响曲的第一部分,不就像一大朵颜色绚丽并且投下大片影子的雷雨云?层云奇异地交叠,被闪电错落析裂,阵阵遥远的隆隆雷声时而传入耳际;但是接着,慢板浮现,有如一道澄明的月光在夜幕降临时分,穿透错落的云层。在感受并反思这一切之后,我们所敬慕的,不只因为它是自然的造物,我们的聆听虽然不无省思,但再多的思考也无法真正穷尽此作,而且也不愿有穷其底蕴之时。——关于阿多诺"非常早",在 1941 年底或 1942 年初就记下的想法,可以比较页 116 注①。

② 此处指的是卡鲁斯《风景画九札》(Neun Briefe über Landschaftsmalerei),莱比锡,1831。阿多诺似乎根据 Paul Stocklein 所编的选集而知道卡鲁斯(比较 fr. 209);其中包括出自《风景画九札》的"未来的浪漫主义风景画观念",以及一则警句,取自《风景画家弗利德利希——纪念文丛及其遗文残篇》(Friedrich der Landschaftsmaler. Zu seinem Gedächtniss nebst Fragmenten aus seinen nachgelassenen Papieren,穗勒欺登,1841)。

③ 〔眉注〕札记:这里最应该注意到音符意象的表情。

但却故意写成：

谱例 10

〔第一乐章，1 小节〕，这表示第一个音符必须拉长。同时，十六分音符绝不可以遗漏。在秩序井然的宁静中，出现了辩证性的骚动。最后一个音符不予加强①。

作曲方式也有一层意义。行板乐章（con moto，因此不是祈祷风格）里，主题的第二部分，旋律到了中声部，高声部像是一层"盖在上面的透明纸"（Deckblatt）。意即：这个声部不应该过于凸出（像勋伯格有个中声部带着 H̄ 的标示），而是要获得犹如面纱遮掩的朦胧效果。反对施纳贝尔的诠释风格。在第一乐章，严格的奏鸣曲形式是要发言的，而且整体上充满戏剧用意。达成目标的途径除了动机的统一（两个基本动机，在两个主题群里都各有所属），最重要的是，发展部先后将两个主题视为"模型"处理，其处理序列如同呈示部，故而整个发展部可以看成呈示部巨大的第二部分（札记：不是重复），看成完整结构重复，解放原有二元主题的力度的意义。这样，尾奏就是第四节，但两个主题综结倒过来，因此持有最后结论权的乃是悲剧性的第一个主题综结，亦即标示 piu allegro（更快）者。一个潜藏的第二、自由、"诗"质〔形式〕也就和外显、外在、奏鸣曲般的形式镕铸为一。本体论层次最终从主体的自发性中浮现而出，这是整个形式理论的解钥。

第一乐章尾奏里的灾难（Katastrophe）如何发生。G♭〔243 小

① 阿多诺有一札记，至今尚未出版，《音乐复制理论札记》（Aufzeichnungen zu einer Theorie der musikalischen Reproduktion），其中谈《热情》开头数小节：从某个反思阶段起，乐谱超越有量记谱法（mensural）与纽姆记谱法（neumisch）环节，想要自己说些话，作为主体的意图，演奏者的任务是解读那意图。在《热情》里，

之间的差异决定此作的性格。（布质书背的黑色札记本〔＝札记本 6〕，页 109）

节〕是虚假的行进，它宛如高一级的法院切断和声流动，和声反复的抗议屡遭"驳回"，直到 G♭ 第二度露面〔246 节〕，最后才似乎获得了集体的支持①。

关于慢板乐章，克尔(Kerr)有以下惊人之论：无信仰者的圣咏曲②。(论《第七交响曲》的 *Allegretto* 乐章。)

此外，最后乐章的急板尾奏以一个否定性转折，散发出了《第七交响曲》终乐章的况味。"军事"气味——麦尔(Meyer)《百科全书》(*Konversationslexikon*)里的俄罗斯制服就是这幅面孔。整个终曲，实际上是一个精心建构的 F 终止式(其中带有建立在二级音上的拿坡里六和弦)。

人们应竭力解释终曲切分音主题难以言喻的性格。

发展部的决定性特征在于，决断性的主要主题此刻也引入运动之中，因此也进入到了内在的形式。通过这主题的内部运动，终于产生了压倒性的效果。〔213〕

值得花力气探讨一下，贝多芬如何从内、外两个维度建构规模如此庞大的第一乐章——贝克尔曾愚蠢低估的《"克莱采"奏鸣曲》的首乐章③。首先：结构极端单纯，钢琴写得十分贫乏。因为，如此庞大

① 关于此点，比较《美学理论》：

> 贝多芬 Op.57《"热情"奏鸣曲》第一乐章尾奏主题的和声变形，以其减七和弦结局的悲剧意味而论，其幻想性程度不亚于乐章开头那个沉思性的三和弦主题；至于其产生，有一点不能排除，那就是，贝多芬先想出那个对整个乐章有决定作用的变形，主题原形是后来回顾式地由此变形导出。(GS 7, 页 259)。

② 比较克尔(Aflred Kerr)，《亲爱的德国·诗集》(*Liebes Deutschland. Gedichte*)，Thomas Koebner 编，柏林 1991，页 353："Beethoven. Der Wirbel schweigt. Die Totenuhr/tickt stumm den Takt der Kreatur;/ein Tupfen nach dem Tosen. /Das Sterbe-Scherzo der A-Dur:/Choral der Glaubenslosen"〔贝多芬。漩涡静止。丧钟/喑哑地滴答着生物的节拍;/怒号之后的一声轻敲。/A 大调死亡诙谐曲:/无信仰者的圣咏曲〕。阿多诺引用此语，令人讶异，因此语取自克尔，一位受克劳斯谴责，阿多诺评价也不高的作者。

③ 贝克尔，《贝多芬》，页 441 以下，谈《"克莱采"奏鸣曲》：

> 虽然继之而来的《第九号钢琴和小提琴 A 大调奏鸣曲》的诗意性逊色于《C 小调奏鸣曲》〔Op. 30 No.2〕，却由于它的精彩炫技，而在大众之间享有盛名，而且公认为贝多芬二重奏的冠冕之作。这个评价或许不无道理，因为这首（转下页注）

的作品规模,音乐的续进将成为首当其冲的问题,共时性的重要程度降到最低。其次:三个主要主题——作为贝多芬设置的三个角色——彼此相隔甚远,而且构成极端对比,尤其在节奏上。第一个主题是四分音符,第二主题是全音符,第三主题基本上是符点音符。然而,三者均以小二度开始,第一、第三个均在弱拍上(故而显而易见),第三个在 G#—A 上。第三个主题在贝多芬作品里属于罕见的例外,它不只是收尾段落而已,更是一个自足的主题,或者可以说是这个乐章里最明确有力的"旋律"。一个二度音程为第二和第三主题提供了极丰富的关系连结。不过,维系该乐章的主要是中段的八分音符,这些音程虽然内容有别,效果却是同一(主要是透过这些音符布局、八度指法的意义)。第二主题(慢板—延长)之后,第一个过渡乐段直接重现,小提琴负责第一主题开头动机的节奏。与此相应,第三主题之后,作为真正的结束乐段,直接出现一个与第一过渡乐段相连接的环节,做法是引用后者的开头。呈示部故此得以维系。第二主题是一段赞美诗,仿佛仍位于治外之地,尚未获得接纳(甚至仍在发展部外面):一个重要的发音(Artikulation)方式。——发展部有三个部分。第一部分,即 F 小调进入前的部分,是衍释第三主题,交响曲常见此法。这 F 小调的段落以极为逻辑的方式包含主要的发展部模型,作为第一、第三主题共有的减七动机的核心。这乐章的临界点位于抵达 D♭ 大调之时,因为在这里,乐章的加速度动力延伸到通常的发展部末端以外,却仍有所求(在形式上,这个经过句相当于《英雄》发展部里新主题进入的乐段;OP. 59 No. 1 也有类似情形)。第三主题又出现,只是这回没有进一步经营,而是如法压缩。再度抵达

(接上页注)《A 大调奏鸣曲》代表了最纯粹的音乐会二重奏类型,而且其演奏效果充分发挥了两种乐器的专长,遂成为最得二重奏名家宠爱的杰作。〔……〕如果说诗意成分在这〔第一〕部分面对协奏层面而坚持到底,接下来的两个部分可说是完全以炫技为目的。变奏乐章其单纯、歌唱般的行板主题在装饰上极尽炫技艺术之能事,实则其意义只不过是华彩演绎。塔兰泰拉舞曲(Tarantella)般的终曲亦然,〔……〕尽管表明上来看属于贝多芬迄今最精彩的音乐会作品之一,其首要目标却是要缔造一种火山般的激动效果。

F 小调时，发展部实际上的第三部分开始。它的模型以第二、第三主题间的连接乐段的动机为基础，实言之，是根据那些负责"连结"的八度音的核心而来。准备句令人想起《"悲怆"》里的同类架构，这个在《"悲怆"》里始终维持着一个姿势的结构因素，此刻似乎充满、控驭了整个乐章（贝多芬作品里一个甚具特色的发展部形式）。再现部〔324 小节〕前面那个非同寻常的 G 小调经过句（或者 D 小调 IV）。〔诠释。顺带一提，这是一个完形现象（Gestaltphänomen），如同《"热情"奏鸣曲》再现部开头。〕再现部巨大的和声动力不容许只是简单进入 A 小调的再现部——在这无比寻常的力度形式之后，音乐必须以再现部结果的面貌出现。是故：

D 小调——F 小调——D 小调——A 小调，

后者看起来要像只是个延续。将尾声华彩乐段序列化的主题发展手法，类似于《第九交响曲》。再现部的形式颇为规律化，似乎是要弥补它在乐章中的偏离性。尾声精练之至，终曲仿如一个全新主题，其实只是一个解决，并非自足之物。

贝多芬没有采纳首乐章的形式惯例，此举令人费解。托尔斯泰已注意到这一点①。第二乐章有个精彩的主题，但第一变奏的诠释略显冗长，第二变奏绝对可笑，第三变奏回归宏伟（勃拉姆斯），第四变奏则再度落入沉闷（这玩意儿看多了！）；尾声却是天才手笔，尤其那无比动人的 F 持续音经过句〔205 小节以下〕。——终曲可谓为卓越、耀眼之作——其多变的转调和某些旋律的性格遥指舒伯特——但偏偏缺乏

① 请参考（阿多诺藏书中的 Insel-Verlag 版德文译本）这个段落：

急版（第一乐章）之后，他们演奏那美丽但平凡、了无新意，变奏不无平庸的行板，以及十分薄弱的终曲。〔……〕这些都很不错，可是给我的印象不及我从第一件作品〔《"克莱采"奏鸣曲》第一乐章〕所得印象的百分之一。那第一部作品的印象成为我听到的这一切的衡量尺度。——托尔斯泰，《故事全集》（*Sämtliche Erzählungen*），卷二，法兰克福，1961，页 777。

足够的内在张力平衡第一乐章。它的模型大概是 Op. 31 No. 3 的终乐章,特别是愈见狂放的舞蹈方面。或许是《第七交响曲》的首次孕思,然其乐思仍甚为初级,仿如插曲一般。——很难道明,这究竟是向炫技让步,还是最后一次畏缩不敢示人以贝多芬本色。我想应是后者。我已经从贝多芬那里学会一点:只要有任何觉得不对劲、荒谬或薄弱之处,我都该敬他三分,往自己身上找问题。〔214〕

关于其他几首小提琴奏鸣曲:

Op. 12 No. 1。第一乐章是整体构思的标准范例:全曲几乎没有"乐思",除了主要主题的动机和终曲乐章的和声音型,但整个形式如此富有活力,足以挟一股清新之气飞越虚空。整体与各环节之间的内在关系始终未能解决。——第二乐章的主题非常迷人,却予人一种十分突兀的印象,究其缘由,或许在于变奏过少,抑或许是尾奏固然深沉却缺乏平衡的缘故。这是少数给人失败印象的乐章之一。同时,令人颇感兴趣的一点是,小调变奏充满晚期风格那种时而可见的插入式渐强。那是晚期风格在回顾作曲家青年时期的手势吗?终乐章对自己的定位颇为自谦,但在这架构之内却颇具无大师之风,预示了某些协奏曲(小提琴协奏曲)的回旋曲形态。主题节奏的精彩,幅度宽广的音程,出色的尾奏,这一切都令人印象深刻。

Op. 12 No. 2。第一乐章突出,因为整个第一主题是从由两个音符构成的动机发展出来,这一点遥指中期贝多芬手法之简约(Ökonomie)。和声方面,第二主题群颇具透视风格,与延伸性的 A 大调形成对比。再现部通过修正连接句接手了发展部的任务,尤其意味深长的是,发展部的回响似乎超越其形式局限之外,这在莫扎特那里偶有可见。尾声的开头兴味盎然。整个乐章颇为成功。——鉴于这首作品略显原始粗糙,我要将第二、第三乐章的写作时间往回推到贝多芬青年时期,或许追溯到波恩时期。慢板乐章委实有些薄弱。相形之下,末乐章妙不可言,因为它体现了舒伯特的可能性①(他的

① 原稿有误。

《"大二重奏"》,即《C大调四手联弹钢琴奏鸣曲》,D. 812,可能直接导源于这个乐章)多么接近青年贝多芬。我说的接近,不仅指大调—小调成分,也非特指中间乐章的格调,甚至亦非指主题内部的移调,而是指不以力度见长、结构松弛的形式。它不是一个"圆整的"(integral)乐章。在贝多芬的音乐里,系统和全体性是从一个抒情主题被逼出来的,抒情主题本身并无维系统合之意。"本真性"(Authentizität)只是结果之一。

Op. 12 No. 3。我毫不犹豫将《E♭大调小提琴奏鸣曲》纳入杰作之列,而且不只是早期杰作。第一乐章给出了更为丰富的速度标记(*allegro con spirito* 一词只可能意指迅速的快板,虽然用的是四分音符),它很难被描述,表现出了贝多芬作品里几乎闻所未闻的五彩缤纷,大片丰富满盈的音型,由整体气势博大的深湛造诣融合统一。第二主题群的旋律,以及结尾乐段的费岱里奥风格,犹如歌剧重唱打散开来一般,无限生动的主题,个个分外美丽。一切都具有完美的结构头绪,且兼具内在对比(主题的前句和后句),没有任何漫不经心的应付之处。以一个全新乐思,一个远关系调(C♭大调)做结的发展部,更是天才手笔。主题素材多彩缤纷,直线式的发展部无法涵纳,必须另外横生巧思(一个十分浪漫主义的插部,随即便又融入整体之中)。——慢板乐章异常稳健、优美,但属于自青年贝多芬以来早已熟见的类型(钢琴奏鸣曲!)。相形之下,回旋曲式的运用已经炉火纯青。与第一乐章构成鲜明至极的对照(与该第一乐章最相应之作,可见于《G大调协奏曲》第一乐章):臻于极致的精确和简洁。其中完全没有一个多余的音符。主题虽因 *allegro molto*(很快的快板)而加速,却更像一首轮唱曲,宛如歌德写的"众乐歌"(Geselligs Lied)①。这里,呈示部、主题代表客观性;主体,而且是个没好气的主体,仿佛不得不义务性地被迫前行(并因此产生诙谐的效果)。六度上面有一

① 在他搜集自己诗作准备 1815 年和 1827 年的最后两版作品全集时,歌德将第二部分取名 Gesellige Lieder(众乐歌)。

个别具特色、军事性的第二主题,标示着 sf(突强),且富含相邻音级(和主题相反)。发展部以两个对比主题为基础,逐节衍进而来:主题的歌曲性格可能反映于这诗节性结构(Strophenbau)之中。最后,甚至在真正的尾声以前,乐章以一种非常贝多芬的方式扩充至接近交响曲的规模。"突强"在其中扮演了重大角色,却不是像中期贝多芬那样以对比重音的形式出现,而是直接发动。此外,结构手法精湛至极。〔215〕

《G 大调钢琴协奏曲》、《小提琴协奏曲》,以及某种程度上的《"田园"奏鸣曲》〔Op.28〕,皆属于同一个整体范畴。它们均通过运动来表现宁静。该理念在我已多次分析的中晚期"史诗型"作品中意义重大。这些作品具有某种女性元素,宛如神灵现身时的绚丽云彩(Schechinah)①②。顺便一提,在交响曲的范畴内,《"田园"交响曲》

① 校者注:希伯文"居留"之意,表示上帝的临在。
② "舍金纳(Schechinah),也就是说〔……〕上帝'内在于'或'现临于'世界的拟人化或实体化",是一个两千年来"以许多种分支"和"同样多种变形"陪伴犹太民族精神生活的观念——肖勒姆(Gerschom Scholem),《神的神秘形态・卡巴拉基本概念研究》(Von der mystischen Gestalt der Gottheit. Studien zu Grundbegriffen der Kabbala,苏黎世,1962,页 136)。"神的'居住'",他依照字面来理解的舍金纳,意指〔……〕他在一个地方的有形或隐藏存在,他的临在"(同书,页 143)。舍金纳的概念原本绝非等同于女性元素,但卡巴拉给了这概念一个"全新的转折":"无论塔木德(Talmud)和解经书(Midraschim)如何谈舍金纳〔……〕,舍金纳从来不曾出现为神的女性成分。也从没有寓言将它说成一种女性形象";这类形象在谈到以色列人这个团体及其与神的关系时的确经常用到,不过,对这些作者,以色列这个团体还不是神自身内里一种力量的神秘实体,只是历史的以色列的拟人化。从来无人将舍金纳视为女性元素,与作为神里的男性元素的"颂赞至圣的他"对照。这个观念的引进是卡巴拉最具影响、最重要的创革。——肖勒姆,《犹太教神秘主义的主流》(Die judische Mystik in ihren Hauptströmungen,苏黎世,1957,页 249 以下)。
　　——阿多诺 1942 年写 fr.216 之时,从两方面得知舍金纳观念,一是肖勒姆所著犹太教神秘主义史英文首版 Major Trends in Jewish Mysticism(《犹太教神秘主义的主流》,耶路撒冷 1941),作者将此书题献给阿多诺,题献页标明日期为 1942 年 4 月 1 日,二是萧勒姆从注释摩西五经的光辉之书(Zohar)中翻译《摩西五经之秘》(Sitre Tora)——请参考《摩西五经之秘・取自 G. Sholem 所编光辉之书一章》(Die Geheimnisse der Tora. Ein Kapitel aus dem Sohar von G. Scholem,柏林,1936〔Schocken 自费出版品第三号〕),特别是其中之跋,页 123 以下。阿多诺 1939 年 4 月写信感谢肖勒姆翻译此作:比较 fr.370 及页 247 注④。

第一乐章或许应属于这一类型,它能透过动机的静态重复(质言之,如"史诗型"作品一般,缺乏真正的发展部,但结构仍然扎实紧绷),将"史诗型"与浓缩的交响曲式的时间合二为一。或许,这就是此作舞蹈性格之由来?因此,《第七交响曲》可否纳入中晚期代表作之列,成为纯粹的交响曲原则(《第五交响曲"英雄"》,Op. 47、53、57)与史诗原则之间的中立点或综合点呢?这是否意味着,我所说的时间整合这一真正的交响曲理念,成了贝多芬的难题,而且是在相当早的阶段就成为他的难题(如果没有《第九交响曲》,则 Op. 59 大概是其最后的纯粹表现?)所谓的难题,是在虚幻(scheinhaft)的意义上而言,亦即当时对贝多芬具有可能性的唯一音乐经验类型已经无法满足;而且这种技术的脆弱感,在贝多芬手中已转化为批判范畴。例如:与实质性构成矛盾的虚假素朴,可见于真正交响曲类型中的薄弱之作,尤其序曲类的作品(《艾格蒙特》,或许《克里奥兰》亦属此列)。或者,这是否与壮美庄严有关?若连《第七交响曲》的狂喜意境也没有庄严之感可言,就更不用提《第八交响曲》了?在这里,我们碰触到贝多芬作品最内在的动力法则,即,强行使用晚期风格。贝克尔曾谈到过 *Largo*(广板)的消失,表明他对这类问题已有感觉,只是没有察觉出其范围和影响①。据我所见,Op. 59 No. 1 与 No. 2 之后,贝多芬只再写过两个如此分量的,尤其是具有奏鸣曲般密度的慢板乐章:《"鬼魂"三重奏》的最缓板乐章,以及《"槌子键"奏鸣曲》的慢板乐章。Op. 97 与《第九交响曲》慢板乐章则是另一种不同的类型:后者属于 19 世纪的风格。最后几首四重奏慢乐章的简缩性,或者某些独立的细节对比造成的结构松散,均值得高度注意,这些细节几乎很难再视为"主题"(《A 小调四重奏》〔Op. 132〕,以及《第九交响曲》),其手法更接近于逐渐形成变奏(或直接就是变奏),譬如 Op. 97 和 Op. 127,以及《升 C 小调四重奏》〔Op. 131〕的情形。不过,在一种二元性的层

① 贝克尔(《贝多芬》,页 254)谈第七和第八交响曲:"这些新交响曲的特征是不见慢板乐章。"

面上,贝多芬的柔板(adagio)体验,可能与他最严格交响曲理念上的经验彼此关连。　　　　　　　　　　　　　　　　　　　〔216〕

贝多芬的"史诗"类型或许导源于《"田园"交响曲》。此作并没有出现交响曲式的缩约(Kontraktion),而是一种非常奇特的反复手法,并其一种放松、悠然的意境,仿佛每一次的呼吸吐纳都带着幸福的表情(类似某种紧张性精神症状态?)。其中可见某些现代性的发展部,以及斯特拉文斯基式的动机①。在贝多芬最后几部作品里,这个元素获得解放,仿佛脱离了形式的禁锢,显露出神秘特征。《F大调四重奏》(Op. 135)中谐谑曲乐章的关键地位。以上极为重要。
　　　　　　　　　　　　　　　　　　　　　　　　　〔217〕

因此,"格言"(Sprüche)也极为重要②:"格言"是一种经过浓缩提炼而不厌使用的智慧。　　　　　　　　　　　　　　　　　　　〔218〕

必须提出一个关于贝多芬的心理类型(types)及性格的理论。这些类型大致上独立于形式类型。大致有内凝型(intensive)和外延型(extensive),二者——在音乐和时间的关系里——有其根本不同旨向的追求。"内凝型"瞄准时间的缩约,这是真正的交响曲类型,我曾在《第二夜曲》("II Nachtmusik")里尝试给予定义③。"内凝型"是

① 关于斯特拉文斯基作品里的重复,比较《新音乐的哲学》里谈"紧张症"(Katatonik)的章节。
② 关于贝多芬的"格言"或箴言范畴,比较注40。
③ 比较1937年《第二夜曲》的最后一则警句:

　　海顿与贝多芬异于一切嬉游(*Divertimento*)风格音乐的地方,在于从动机所代表的时间差异(Zeitdifferential)来处理长时段(Zeitraum)的方面来看,他们的技巧不是时间的填塞,而是将时间聚焦;不是消磨时间,而是征服时间。他们也关心线性时间,这种时间代替了赋格的动机技法创造的那种"逗留性"时间,在那里,进入(Einsatz)的时间位置大致上是可交换的,或者,并非受制于时间的行进,而是受制于均衡关系。但交响曲走得更远,它有自己的时间行进轨迹,只是在它的时间概念中稍纵即逝而已。〔……〕吊诡的是,流逝中的时间,或者说在音乐形式的续进中流逝的时间,被同一、本身没有时间性的动机所切分开来,并且由于后者升高的张力而被缩短到几近停滞的地步。同时,动机本身有轮唱上的交互作用(antiphonische Motivspiel),这种移置换位使动机的重复不再流于单调乏味。当然,动机作为一种施法与被施法的环节(bannender und gebannter Moment) (转下页注)

真正的古典类型。"外延型"特别属于中晚期,但也包括了古典阶段。代表作有:Op. 59 No. 1 的第一乐章(Op. 59 No. 2 的第一乐章则是"内凝型"的标准范例,与《"热情"》第一乐章关系密切);《钢琴三重奏》(Op. 97)的第一乐章、最后一首《小提琴奏鸣曲》〔Op. 96〕第一乐章。"外延型"极难判定。它表面上近似于浪漫主义的形式经验,尤其舒伯特的形式经验(这首《钢琴三重奏》与舒伯特的《B♭ 大调三重奏》,便是不言而喻的例子),实则两者大相径庭。当然,时间获得了解放:音乐需要更多的时间。然而,即便如此,它也不是在填补时间,而是控制着时间。我们也许可以说,这里面有一种时间的几何学——而非动力性——关系。其中几乎没有任何的中介(mediation)(这里体现了某些晚期风格的层面),透过和声转换完成转调的手法占据了极大的分量(Op. 97,《致远方的恋人》以及《"槌子键"奏鸣曲》第一乐章)。在这些作品中,他与舒伯特的性格差异更大。不过,其中有一种在整体形式的分割中而获得的整一性(unity)。外延形式的组织原则,实际上依然令人费解①。外延形式含有某种断念(Entsagung)的环节,

(接上页注)而带来的反复之频率的增减,都起到了延长时间的作用。不过,它通过轮唱而始终新意迭出,并且在它的变形中服从历时性时间流逝的要求,但它的同一性实际上却悬置了这个时间的要求。就是这个吊诡支配着第五和第七交响曲的第一乐章,以及《"热情"奏鸣曲》的第一乐章:后者数百个小节恍如一个小节,颇有童话中的山中七年人间一日之感,而且甚至在瓦格纳的作品里,洛伦兹(Alfred Lorenz)也察觉到了这类痕迹,他体验到整套《尼伯龙根的指环》不过是一瞬之事。然而,严格而论,交响曲时间(symphonische Zeit)实为贝多芬所独有,并且是他作品的形式具备足为范式的纯粹性,力量过人的原因。(GS 18,页 51 以下)

① 以下取自《新音乐的哲学》最后部分的这段话,可以看见阿多诺尝试解决这个疑难,他提出两种聆听类型,一种是表现-动力型,一种是节奏-空间型:

　　伟大音乐的观念寓于两种聆听方式的相互渗透,以及与它们相契合的作曲范畴之中。奏鸣曲的构思之中即存在着严格与自由的统一。它从舞蹈中汲取了整合的规律性,以及有关整体的意图;它从艺术歌曲中,汲取了那股与它对立、否定它,但从其自身结果里又产生一个整体的情感悸动。奏鸣曲以此实现了坚持这个认同原则的形式,而不是名副其实照搬拍子或速度,而且在形式的实现上运用了极其多样的节奏—旋律音型和轮廓,以至于"数学"上的,在客(转下页注)

亦即放弃在矛盾中对于平衡的寻求,因此导致了裂隙的出现,只是尚未像晚期风格那般密码化,而是促成了一种偶成性(Kontingenz),意即,赋予抽象时间环节较大分量,形式建构的分量则变小。但此时间环节本身是主题环节,或许就像小说里的情形,是一个主体,而非用来填充时间的"突生之念"(Einfall)(此类突生之念在此也退让不显)。在时间面前退让,以及形塑这退让,构成外延型的实质。尤为重要的是,偏爱非常大的时间面(Op. 59 No. 1 与 Op. 97 皆然)。就某个层次而言,《第九交响曲》是将内凝与外延两种类型交叉相迭的一个尝试。晚期风格兼含两型:它完全是外延型所代表的解体过程的结果,但又依循内凝原则,掌握着解体过程中散离出来的碎片。协奏曲形式对外延型的贡献甚大,贝多芬处理协奏曲的方式可能是一把打开外延风格的钥匙。最伟大也最成功的例子或许当推《G 大调协奏曲》第一乐章。——缺乏光滑平顺的轮廓,乃是外延型一大特色。(札记:勿将此局限于这些类型。)贝多芬的性格大致上独立于这些类型,不过,依照鲁迪〔Rudolf Kolisch〕的理论[①],各类性格有自己的绝对速度。性格可能只是一些原始意象,在晚期风格里获得了释放。对它们的分析必须精确。什么是"性格"?　　〔219〕

贝多芬最后几部作品应该做一番历史的诠释,意即,必须证明,他的那些貌似属于"个人"的特点、嗜好,其实都源于意图解决某些矛

(接上页注)观上被视为具有倾向性的准空间时间(quasi-raumliche Zeit)与主观的体验时间融汇于刹那的圆满平衡之中。这音乐上的主-客观念是从现实上主体和客体的分离强取而来,因此这观念里自始至终都带着一个吊诡的成分。据此观念视之,贝多芬比较接近黑格尔而非康德,只有在形式精神上提出最非比寻常的安排,才能企及他在《第七交响曲》达到的音乐综合。在他的晚期阶段,又多了一种吊诡的统一,好让这两个范畴其未经调和的状态以赤裸而雄辩的模样示人,并成为音乐的最高真理。如果贝多芬以后的音乐史,包括浪漫主义的音乐和本质上已属于现代的音乐,出现了一种与资产阶级的衰落相同步的征兆,而且这个衰落的意义不仅限于理想主义关于优美的措辞,那么,这个衰落的肇引应是无力解决这冲突使然。(GS 12,页 180 以下)

① 参考注 7。——此则札记写于科利希著作出版之前,但书中的理论无疑曾透过交谈而为阿多诺所熟知;此外,阿多诺似乎在此书出版前看过原稿。(比较页 81 注①)

盾的结果。外延型的理论应该如此理解:既是一种对于古典贝多芬的批判,也是一种肇引了贝多芬晚期阶段的结构批判。"晚期贝多芬的起源。"
〔220〕

贝多芬中期末的作品风格——十分独树一格,其代表作,当推最后一首《小提琴奏鸣曲》〔Op. 96〕以及伟大的《Bb 大调三重奏》〔Op. 97〕——这两部作品的最大特色,在于放弃了对于交响曲的时间掌控。这些作品的手势,尤其就第一乐章及三重奏的变奏乐章而言,是这样的:音乐仿佛长舒了一口气,还时间以自由,却又仿佛无法在交响曲式的矛盾尖峰上徘徊逗留。时间坚持自己的权利;因此,时间的长度维度引人注目。唯有以这些作品为背景,方能了解那首卓绝的交响曲(也就是《第七交响曲》)。不过,也正是这个笼罩在作曲家头顶上的史诗环节,建立起了他和舒伯特的关系。《G 大调小提琴奏鸣曲》〔Op. 96〕第一乐章的收尾乐段,在大一小调的变换之处,以及音流的淡隐淡出,均预示了舒伯特的作风;《致远方的恋人》是唯一能与舒伯特平分秋色的艺术套曲;稍快板乐章的主题,尤其在对位的维持方面,简直与舒伯特《第七交响曲》如出一辙。话又说回来,舒伯特在此的确以贝多芬《Bb 大调三重奏》的第一乐章为范式。
〔221〕①

① 在其马勒专论中,阿多诺在谈及马勒交响曲的史诗性格的文字中,也提到过内凝与外延两种风格类型:

> 他的(马勒的)音乐世界观完全不缺乏传统,在他努力塑造的表层轮廓中潜伏着一种准叙事的广阔暗流。在贝多芬那里,交响曲式的浓缩实际上代替了时间,且再三与他另外一些作品彼此呼应,这些作品是一种充满喜悦、生动活泼且又安顿于其自身的生命。贝多芬的交响曲中,最自然表现了这种旨趣的作品乃是《田园》;这类乐章之最重要者,则包括《F 大调四重奏》(Op. 59 No. 1)。在所谓贝多芬的中期,愈近尾声,这类型对其作品愈具根本重要性,诸如伟大的《Bb 大调三重奏》(Op. 97)第一乐章,以及最后一首《小提琴奏鸣曲》,两者皆为至高伟大之作。贝多芬本人,在外延式的广阔度(extensive Fulle)以及在多样性中发现统一性的可能性(即使是被动的发现)方面颇具信心,而且这种信心制衡着音乐应由主动的主体来创造的悲剧一古典观念。由于这种观念在舒伯特心中已趋淡薄,由此愈加心仪贝多芬的史诗风格。(GS 13,页 213 以下)

关于《钢琴三重奏》(Op. 97):外延型理论的各要素

1. 性格与主题呈现之间的对比——辩证性的矛盾。主题在其导向与设定上(使用超强臂力、突强)呈现为一种强力性格,流露出某种史诗性、肯定的宽广气魄,但须以 piano dolce(轻灵温柔)演奏(此矛盾已指向晚期风格)。仿佛有人低声吟诵荷马史诗给自己听。各动机的中介性"阐述",在此处取代了解决主题与纯粹外在表现之间矛盾的任务。此矛盾始终如故,未曾获得中介的化解①。

2. 大提琴的 F 音在第八、九小节的延长(整个第一段,直到主题以 tutti 进入,结构都不规则,第 13 小节则带着一种平淡的、反舞蹈特质)。B^b—F 来自第一与第二小节(札记:第二小节似乎是第一个强拍,整个第一小节属于弱拍性质)。在标明"如歌的"(cantabile)延长经过句里,"突强"凯旋而至,就此高声宣告,自己已冰释前嫌。延伸经过句里的三个关键音符,F—A—E(以及持续而与之相应的 E^b—G—D),是后面跟上来的主题的起始音程。由此做法,以及钢琴的八度加强,主题达到无比密集的凝结。但是同时,延伸表现出了一种解体性格,因此,形式的内在性,主题的进展,也告消解。作品趋近咏叹调的性格。发展与统一被悬置,而主题的统一仍然严格维持(以纯正的辩证方式)。形式深深吸了一口气。这个中断是真正的史诗瞬间,也是音乐自我省思的当口——它游目四顾。在外延型方面,贝多芬的音乐已企及自我静观(Selbstbesinnung)的境界。它超越了自身之存在(Bei-sich-selber-Sein):超越那种天真,那种圆成而封闭的杰作里暗藏的天真,说是自己创造自己,而不是"他造"(gemacht)之物。一部艺术作品的完美可谓一种幻觉,外延型的自我静观与此幻觉对立。"其实,我根本不是全体性。"不过,这游目四顾正是用全

① 〔事后补入:〕或者:主题在它自己内部获得中介:它的出现因而有偶然性。

体性的手法达成的：音乐超越了它自己。

3. 有些低音久按不放，但不是以持续低音的方式（orgelpunkthaft）。绵长的波流。不是张力，而是流连。音乐想"逗留此处"。这是贝多芬中后期整体风格的一大特色，不过第七、第八交响曲除外。稍早一点的张力，由于纯粹在迤长的乐段中得以分配与持续，反而失去张力的性格，转变为一种表现价值（这是走向晚期风格的决定性环节）。证据：在"引子"之后的经过句，可类比于宣叙调。此处，与第一次的情形不同，宣叙调的性格被规避了，维持着一股运动感，宣叙调的"言说"功能转化为一种和声价值。经过句的表情记号 *pp*（极弱）渲染出微妙细致的韵味；到达 B♭ 大调的纯四度之后，一个渐强（*cresc.*）才尾随而至。

4. 在由此而来的主题乐句里，在字母 A 处〔29 小节〕①，表现出的某种单纯性——纯粹性，这也是晚期贝多芬的典型特质。该特色的标记是四六和弦②。仿佛华彩乐段的性质只能如此呈现似的，亦即抽象地呈现；见以上③。表情呈现出一派安抚、劝慰之象——也就是事后的安慰。外延风格解放时间的最深理由，或应在此寻之。时间——不再是一个被掌握而是一个被刻画的对象——成为一种慰藉，安慰音乐中的痛苦表征。晚期贝多芬方才发现音乐里的时间奥秘。

5. 过渡模型，下行三连音三和弦，其动力并不出自主题，而是由波音（Mordent）"插入"。须概括晚期作品插入成分的范畴。参考那篇探讨晚期风格的文章④。这里要检视和舒伯特的对比，例如《A 小调四重奏》第一乐章的三连音经过句。——处理贝多芬作品里插入

① 贝多芬《为钢琴、小提琴与大提琴的三重奏》，Ferdinand David 编，莱比锡，C. F. Peters 出版社，阿多诺用的是这个版本的第一卷（保存于他身后文件之中）。
② 〔眉注：〕比较最后一首小提琴奏鸣曲〔作品 96〕慢板乐章的四六和弦。
③ "见以上"，指的似乎是作品，而非阿多诺的札记。
④ 阿多诺的《贝多芬的晚期风格》（Spätstil Beethovens）写于 1934 年，首次发表是 1937 年；参考本者所附文本 3，页 225 以下。——此文原题《论晚期风格·最后阶段的贝多芬》（Über Spätstil. Zum letzten Beethoven）。

元素的范畴,必须极尽细致。它牵涉到的绝不只是装饰或镶嵌,或者任何单纯与不纯正地外在于素材之物。而是内外差异成为问题和主题。该经过句说:上行三和弦完全未经"中介"、无遮掩的外在性与抽象性,素材变成空壳的方式,使主体性对艺术作品行其不经中介的、表现性的干预。整个"关于晚期风格"的观点必须在这里得到证实。

6. 转换(Rückung)——而非移调:过渡群,从 B♭ 大调到 D 大调。《"锤子键"奏鸣曲》与《致远方的恋人》极为相似。转调过程似乎略显繁文缛节(札记:伟大作曲家实际很少使用转调,和声老师和雷格[Reger]之流才做这种事。瓦格纳用之甚为俭省,勋伯格则是将各种不相容的调式类型"合并"[Einbau]。正确的转调每每带有学院味——例如勃拉姆斯《第四交响曲》第一乐章结尾);转调的繁琐似乎特别形成一种掩蔽,该倾向受到稍成熟的贝多芬批评。和声透视法的改变(突然的转换),直接预示了舒伯特。在贝多芬,这个改变可能出自《费岱里奥》所用技巧的戏剧性冲动。

7. 在第二主题开始前九小节插入的 G 大调经过句。首先,一个逗留,步履闲适,旅途即是目标,但却是作为一个插曲,而非过程。然后是这个经过句的漂浮、悬宕,它既不前行,亦非浮现,而是"静伫"(在切分音的连结之下,重音被搁置)。整个经过句没有主题轮廓,像个罩子,音乐在底下持续。这是一种极为重要的形式设计。

8. 慢条斯理(Sich-Zeit-lassen):意即一种不将主题写满,而是留下诸多小节空空如也的倾向。这些小节与其说是制造张力,毋宁是取消张力:没有迫人行色匆忙之事。真正的第二主题(在外延风格的作品里非常显而易见)进入之前的三小节,就是如此。这是一个始终如一的手法原则。例如,它在主要的发展部模型进入以前三小节,在字母 D 处(第 234 页〔104 小节〕)重返。以有意超出常规规模的准备段进入再现部,亦属此类,需要另文分析(与 Op. 59 No. 1 的真正关联在这里)。此准备段是一个自具模型的第二发展部,主题的第二动机。有必要根据语境,指出发展部多久之后才进入高潮,在其模型已经确定之后的第八小节,也就是在 E♭ 大调进入处,第 235 页,第二行

五线谱(第 132 小节)。反过来说,一个准备句的性质业已形成,至少在第 236 页,在那个钢琴保持在 D 大调上的地方〔第 132 小节〕就是如此,虽然真正的连接部在第 237 页的字母 F 处〔第 143 小节〕才到达。硕大的发展部其实只有 17 小节,其余都是导入部和连接部,意即:(包括部分的第二结束句)导入部 19 小节,以及 60 小节(!)连接部。后者是第二发展部模型确定之后的延伸,但给人的印象是一个过渡,也就是说,一个从 B^b 大调开始的巨大终止式,形式是 CV-CI=B^b II=E^bVI(转调至 E^b:为了突出连接部终止式的效果,将 B^b 上的四度扩大成一个副调;和声上的均衡需要一个厚重的下属音域),E^bI=BIV;由此而字母 G〔168 小节〕上的 B^bV,到再现部进入;在那之前,一个简短的 B^b 调 I 级和弦上的经过句,以及短暂转调至 F 大调。——该经过句只在和声上是终止式,但之后变成(协奏曲)华彩段性质。如此处理发展部,将导致以下结果:首先,发展部的动力特质拿掉,张力取消,动力性的中段被化约成插部。发展部的力量其实是以回顾的方式,运用漫长的准备段来建立:你必定是在迢迢远处,回程才需要这般不辞辛劳。这是贝多芬作品从量变转为质变的范例。发展部有一种吊诡特质,一种对贝多芬此阶段的形式意图具有决定性的特质:它其实根本没有发展,也就是说,它没有力量释出,既没有"产生"统一,也没有变成插曲式的要素。获得此种效果的途径,是将主体元素最小化,在这同时,先于主体元素的部分看似是它的准备阶段,后于它的部分则望之如其终曲。外延型其实没有发展部,因为它位于贝多芬式的发展观念——时间的缩约——之外。然而,它并未抛弃统一性。外延风格的吊诡之处在于,时间获得了解放,变成统一性的缔造手段。换言之,《"英雄"交响曲》或《"热情"奏鸣曲》的"古典型"发展部受到批判,然而同时,单以乐章的规模而论,一个实际从未出现的发展部的效果就已经获得重建——不过,这是回顾式地重建。"在历尽沧桑之后,有多少往事仍历历在目。"——贝多芬之外延型的整个导向是回忆:音乐不像一部"古典"作品那样,在缩约了的当下、此刻之内获得意义,而是只像一件往事那样显示意义。这音

乐之所以具有史诗性格,真正的原因全在于此。

9. 据此可见,外延型的真正关键环节及其"问题",就是再现部的进入,而这也是贝多芬最关心的环节。再现部不能是"终极性"的反复(Mündungs reprise)(如第五和第九交响曲),也不能是一种暗示性再现的"构造"。它不能是高潮,也不能只是一种平衡因素。归根结底,在史诗型风格中,你根本不晓得,所谓再度从头开始,应该如何做法,因为每一个再现部都是绝技(tour de force)。*diminuendo*(渐弱)甚具特色(例如,在 Op. 97 中,与 Op. 96 一样,再现部用极弱奏 *pp* 记号标识)。再现不能显得唐突,因为没有动力化的续进加以引导;它必须有几分不受约束的特质(unverbindlichkeit),却又必须无懈可击,否则这异常暴露的形式类型势必瓦解、无可挽回。例如 Op. 97,(极为大胆的)主音在再现部开始〔190 小节〕前一小节出现,理由有二:再现部能天衣无缝地跟上,因为它不是来充当高潮,以及维持默默无闻的状态,因为主要的和声事件已在解决过的终止式里先其而至。主题弱奏进入,气质颇为矜默(bescheiden),既维持着与内凝型的再现部之间的联系,又构成了某种对立——因为它是从头开始,好像是一个深呼吸——仿佛这整个风格(见上文第 2 点)都带着深呼吸的况味。这是叙事者在漫长而连贯的回忆中所做的暂停。在此风格里,再现部"回想到"了某件事,仿如一种悬念。此外,再现部之前的最后一小节和《"英雄"交响曲》那个著名的例子相关。它不单纯是主音,而是主音与属音相间错综,因此,虽然被密密地织入结构之中,再现部仍能呼吸,却不是作为完结或某种新事物,而是作为一种净化(Reinigung),作为主音的显现。主音已经到达,只是处于掩抑状态,此时终于脱了身,便如追溯前由一般,说:没错,就是那样,再来一次。这是贝多芬艺术最高明也最脆弱易碎的乐段之一。——Op. 96 也有一段绝技:开头动机,利用其充分的惊叹特质以及游戏性的自由颤音,而赋予其一种遗世独立的状态,可尽管是如此,仍表现出一副事不关己的模样,但随后还是作为一个诠释的开端,再一次返回至作品中。这里微妙的欺骗(Betrug)点出了外延型的困境,而

这个困境又强制性地导向晚期风格。

10. 第二主题非常遥远——以我的形式意识而论，应该说遥不可及。总的来说，我意欲强调的是外延型的疑难、冒险、暴露特质。其中的风险与问题的深度成正比。此外，第二主题又具有钢琴协奏曲里的独奏效果。我觉得，外延风格貌似在这里有些不自量力，虽然广阔、邈远——史诗般的辽远行踪(das Reisehafte im Epischen)构成了它的本质。一触即发的表现，就是反应上的某种不确定与僵硬——简直就像贝多芬试图以一个学究式的赝品来冒充(此点可以详细证明)。第二与第四小节的对称性以及支撑的均匀度，尤其大提琴开始模态化逐字逐句(wörtlich)重复时的机械感，凡此种种，无不令人心烦意乱。小提琴所提供的变化调剂是糊上去的，明显劳而无功。八小节主题之后，贝多芬才重新掌控了这个乐章，方法是创造主题关系：大提琴的温柔主题(配合钢琴的十六分音符)由主题的结尾构成，又一个八小节后出现的新音型则是第二主题的变体。——尾奏般的结束乐段前面来一个大胆的休止(配合一个"镶嵌"进去的渐慢)，颇具特色。外延型的一个必备特征是，在竭力维持紧张度之余还容许困倦、软化、喘息。在贝多芬作品里，这个特征被纳入外延的全体性之中，而在浪漫主义中，主体的困乏——而非主体的活力——却是主体性用来炸破形式的手段。在某种意义上，浪漫主义所意味的并非主体性的增加，而是减少。它是一种让步。贝多芬作品的外延型可以理解为一种在形式构筑中呈现这一经验的尝试。——顺带一提，此处可能应该举出巨大的准备段，作为对第一乐章批判环节：既对之批判，也为之圆说。札记：序列化的模型，一如中期贝多芬的整个发展部技巧，可能源自赋格及其对中间乐章主题的运用。发展部(Durchfuhrung)这个术语，乃为赋格与奏鸣曲这两种圆整形式(integral form)所共有。

11. 关于乐章尾奏，必须指出它非常简省的和声化运用。和声化并未完成，失之琐屑，而且流于逻辑的套用。晚期风格里和声逐渐萎缩(Absterben)的倾向，在此已有预兆。同时，任由和声不加修饰的抽象性浮现出来的倾向亦始见于此。它与 Op. 59 No. 1 的尾奏对

照,尾奏的和声化既新颖又得体。(这算是对于此作主题未能充分和声化的一种平衡。)——在呈示部与再现部均隐而未发——两者情况各异——的开头主题的强奏性格(forte)——在这里却直抒胸臆措辞简洁且直截了当(umstandslos)。之所以如此,是因为这主题是内在的强奏(intrinsically forte),只在引号里标记为弱奏(piano),以致无需为其强奏性格的出现做预备,否则便会沦于繁冗堆砌。强奏性格无需中介,这是形式敏悟的一种极致表现。 〔222〕

建构一个贝多芬理论

1.《第九交响曲》不属于晚期作品①,而是古典贝多芬的重建(除了最后乐章的某些部分以及——尤其重要——第三乐章的某些部分)。第一乐章的诗节性结构,发展部与尾奏的相互平衡,可能根植于《"热情"奏鸣曲》。换言之:贝多芬的晚期风格——其他地方完全弃之不用——本质上是批判性的。其批判的意图显示于贝多芬还有"有能力"以早先的方式作曲——无论早期方式本身对理解晚期风格而言,多么无关紧要。

2. 第一乐章最令人惊异的特征,或许是在此乐章里,主导整个浪漫主义的史诗式交响曲理念,吊诡地与形式圆整的交响曲理念两相调和,如我在《第二夜曲》②和"电台之声"(Radio Voice)里所描述③。贝多芬作品中的史诗环节正是批判性动机,也就是说,它对已圆满、已"完成"的全体性表达心有不满,易言之,那是一种领悟,领悟

① 〔边注〕札记:或谓第一主题可以溯源至1809年。
② 阿多诺《第二夜曲》,写于1937年;参考页132注③。
③ 《音乐潮流》(Current of Music)一书未曾出版的第二章,以残稿存世(见注106)。此文有个节缩版,叫《电台交响乐:一个理论实验》(Radio Symphony. An Experiment in Theory),收入 Paul F. Lazarsfeld 与 Frank N. Stanton 合编的《电台研究 1941》(Radio Research 1941),纽约,1941,页110以下。此文有一个德文版,成为《忠实的钢琴排练师》的最后一章(GS 13,页369以下;见附录文本2b,页219以下)。

到了时间比它的审美节点更有力。但这个领悟是被组织于《第九交响曲》内部的。不可思议的是,例如,在自足的——准布鲁克纳式的——第一(D 小调)诗节之后,降 B 大调的诗节接踵而至(而且并不只是一种纯粹的衔接);最令人称奇的是,他能将主题史诗般的雄伟收尾写得持续不辍,并成为之后发展部的主要模型。乐章的最后尾奏,反复使用了低音部的半音化进行。

3. 关于《Eb 大调三重奏》Op. 70。第一乐章里有精彩的"中介"例子①:动机先在两个弦乐声部次第出现,然后换到钢琴声部上。后者的机械性格被用来传达辩证的意义。在这里,钢琴客观上以微弱的声音将各主题作为结果——即,某种已企及之物——加以呈现。——此作的"超然态度"②:没有任何东西是直接以原貌呈现的。这种"超然"(Distanziertheit)、非语义性(Nicht-Buchstäblichkeit)的特质,大抵是贝多芬全体作品的决定性特征。——关于第三乐章的呈现:"插入式"的动力势必加以夸张。——最后乐章发展部里的卡农乐段,钢琴声部的模式被一个休止打断,被弦乐声部所凌越,最终以极简扼的细节建立了内聚性(和弦起初是两个声部,然后变成三个,构成富有暗示意味的渐强[crescendo])。这里可能应该思考表演问题。〔223〕

《Eb 大调三重奏》〔Op. 70 No. 2〕终乐章双小节线后的段落,此处十六分音符运动的中断〔第 116 小节〕,营造了一种此地无声胜有声的幕后感。一种"内在的交错"(Innere Überschneidung)。〔224〕

必须解答这个问题:尽管在和声绝对贫乏且转调相对贫乏的情况下,音乐却何以从未导致和声的单调乃至凝滞之感? 此即贝多芬的绝技。总的来说,他的音乐总体现出吊诡的性质。在广阔的古典主义全体性里,存在某种狭隘、近乎怪癖之物,然而这正是作品力量的基础。这一点极为重要。〔225〕

① 〔边注〕札记:主题的"进程"与"旋律"是为一物。因此,这进程是"经过中介"、宕开一层距离的。

② 〔边注〕必须精确界定。

尤其值得注意的是"晚期风格的乔装"(verkappter Spätstil),这是在早期与中期的贝多芬那里,具有一种确凿无疑的喜剧性格,且相对少见的类型。主要例子:《G大调小提琴奏鸣曲》(Op. 30 No. 3)终曲("熊之舞"),以及《F♯大调钢琴奏鸣曲》〔Op. 78〕末乐章。第二主题的缺失,仿佛是这些乐章的典型特征。在结构上,它们是单主题乐章。这赋予它们一种顽固、执拗、狭隘的性格,只是这种性格最终得以扬弃,因为它在如此夸张的方式中获得自我肯定。《丢失一便士的愤怒》(Wut um den Verlorenen Groschen)便是此种类型的典范。这些乐章所表征的是,沉溺于主体之偶然层面的"突来奇想"导致了对主体的否定。〔226〕

关于建构的决定性要点在于,要在中期作品的完美性中指出否定的环节,而这个环节驱使音乐超越这完美①。〔227〕

中期贝多芬有些交响曲段落要特别留意,例如《第四交响曲》第一乐章发展部,以及《"英雄"》的一些段落,音乐好似被"悬置"(aufgehängt)于空中摇荡。这些段落迥异于浪漫主义里的"漂流"(schweben),这不难从这些段落的指挥手势中辨认出来。在这些环节中,他会化身进入音乐悬置之处,高举双手将之托住,而非意图插手干预。它们可能预示了贝多芬最后几部作品通过摧毁传统而来的类似段落。不过,在交响曲里,这类段落的产生看来仍是自发性的。我有意将之形容为"物化"环节。这些段落的游戏特性,其由来在于内部的主观产物正要在动力驱动下展开之时,却似乎戛然挣脱了自己的本源。这一主体性的力量就在"生产过程"里,以音乐术语来说,即在转调的过程里,主体变成了疏离于自身的异己,变成了一种非人的客观性与之对峙。就是在这些乐段里,交响曲的时间仿佛得以停顿:音乐摇来荡去,化作时间本身的钟摆。交响曲的时间转换直接关联于主体性产物的物化,这或许是康德与贝多芬最深刻的契合之处。不过,这些段落无与伦比的魅力,源自这样一个事实:甚至在异化疏

① 〔后来补入正文下方〕见1949年6月30日札记〔fr. 199〕。

离的状态之中,主体性仍在产物里微笑,且没有忘却自我。"游戏"这个术语在贝多芬这里意指,甚至在最异己的产物里,依然存活着人的记忆;在这层最核心的意义上,一切物化都不是那么严重,一切皆是表象,之后魔咒被打破,它终于又可以被唤回生命世界。 〔228〕

最高等艺术作品区别于其他作品之处,不在成功(Gelingen)——它们哪里谈得上成功?——而在其如何失败(Misslingen)。它们内部的难题,包括内在的美学问题和社会难题(在深处,这两种难题是重迭的),其设定方式使解决它们的尝试必定失败,次要作品的失败则是偶然的,纯属主体无能所致。一件艺术作品的失败如果表现出二律背反的矛盾,这作品反而愈显伟大。那就是它的真理,它的"成功"所在:它冲撞它自己的局限。反之,凡是由于没有到达自己的局限而成功者,皆属失败之作。这个理论,阐明了一条对于从"古典"到晚期贝多芬的转变具有决定意义的形式法则。换言之,原本客观地潜藏于前者的失败被后者揭示,并提升到自觉层次,由此,在成功的表象得以澄清之后,失败又被提升为哲学意义上的成功。 〔229〕

第八章　交响曲试析

《"英雄"》这部贝多芬最为"古典"的交响曲，在某种意义上，其第一乐章亦是最浪漫主义的。它的呈示部结束于一个不协和音程上〔150—154 小节〕，一如 Op. 31 No. 1 的慢板乐章（*Adagio*）。——舒伯特式的变化和弦（$G^b B^b C\ E$）及在转调中具有肯定功能的相关形式。在发展部里，新主题进入前的不协和音程以及 C^\sharp 后的转调，差不多就位于发展部的开始〔第 181—184 小节〕。最重要的是，以非功能性的 E^b-D^b-C〔555 小节以下〕平行下降开始的尾奏，具有布鲁克纳的柏拉图理念。"史诗"与交响曲之间的关系，这个对《第九交响曲》第一乐章，以及对整个历史性趋势利害攸关的关系，已包含在此乐章之中。对此一定要详细阐明。——顺便一提，我在《第九交响曲》第一乐章里观察到的回溯倾向[①]，也适用于《第一交响曲》，正如莱赫登屈利特（Leichtentritt）所正确指出的那样[②]，这部作品缺乏一种早期作品所常见的冒进大胆。 〔230〕

① 阿多诺可能指的是他以赞同的语气所援引的一个贝克尔的观点：参考 fr. 271。
② 莱赫登屈利特（Hugo Leichtentritt,1874—1951），德国音乐学家兼作曲家，曾出版贝多芬的管弦乐作品（纽约,1938）。阿多诺此语不可考。

关于《"英雄"》第一乐章。其内在句法需要最精微的分析。观念包括：

1. 导奏和弦是图式性的（重音和弦位于呈示部结尾）。

2. 呈示部音型异常丰富，根据彼此之间的相互关联性来控制（要详细说明）。

3. 由于规模庞大，某些导入和弦变成建造关联的手段，这几乎是贝多芬的作品中独一无二的现象。例如，属四三和弦上的转调，以及各种带有小二度或小九度和大七度相互冲撞的和弦形式。这种音型，例如呈示部结尾〔第150小节〕，在发展部"新"主题进入前的极度张力里彰显于全部的意义。再现部〔第382小节以下〕开始处众所周知的二度冲突，可能导源于此(?)。

4. 呈示部〔第150小节以下〕结尾的 C^b 经过句，与笔记中那则关于"平静的"(friedlich)尾奏所描述的技术情况两相呼应〔fr. 178〕，只是表情截然不同。（"黄昏"[Abend]。这色调总是令我想起马蒂亚斯·克劳狄乌斯[Matthias Claudius①]。）

5. 以拣起"悬置的"连结音来引导音乐前进，这在音乐的呼吸上具有决定性意义。在这层关系上，要特别分析〔艾伦柏格〕口袋总谱第16页切分和弦之后的演变。中提琴与大提琴强奏导入的音型具有终结性的尾声性格（收尾乐段已在第13页强奏进入），但旋即又被连结音与 A^b 转调抽回并融入动力洪流之中。内在于形式、全体性的要求在此高于一切；一个音型如果由于发音法而显得过于突出，就必须撤回，"被否认"(dementiert)，也就是说，它只能是动力洪流里的一个环节。

6. 若要理解此乐章，唯一途径是判定各个音型的角色及其在句法结构里的功能（包括多义性，例如关于第二主题起始处的疑虑，那主题本身就是一个创造动态张力的手段）。

7. 贝多芬作品里有一种动力上的 *pp*（极弱）——这个音被直接置

① 校者注：18世纪杰出的德国抒情诗人，感伤主义的重要代表。

入,指示即将出现一个渐强。这是一种从内在完成中介的直接性(die in sich vermittelte Unmittelbarkeit)。比较:第 12 页小调属九和弦的进入(动力要素在不协和音程里,渐强则在第六小节后才开始)。 〔231〕

关于《"英雄"》的进一步札记〔第一乐章〕:

1. 关于上文第 6 点的迫切需要:依照转调图式,第二主题群在第 7 页到达,主题从 B♭ 大调的主音开始(顺便一提,其较低的声部与发展部"新"主题的较低声部是关系声部)。不过,该主题 a)一直巧妙避免负担任何责任(unverbindlich),感觉上似乎是一个次要音型;b)相当简短,仅有八小节,因此,比照这部作品的巨大规模,该主题"毫无分量";c)透过 F♯ 上的减七和弦,被一个更具特色的音型中断(这是本乐章真正的戏剧性——反命题环节)。第 11 页也回到了 B♭ 大调,此处开始连续使用的四分音符新音型,同第 7 页那个音型相比,不仅在旋律与和声方面都更具可塑性,在音色上"更丰满"(erfullender),更明确地从乐章里脱颖而出,而且其长度是那个音型的两倍。但是,由于其间发生了太多事情,它具有了一种"事后性"[①]——这是一个后置句(Nachsatz)。所以,第二主题群里只有一个形式手势"指示"某个方向(特别比较一下第 7 页上的弱奏 < > ;第二主题的唯一暗示是诠释,而不是主题本身),然后是后置句——"主题"被省略,或者,被发展部的戏剧环节取代。不过,第 11 页以后的形式处理有回顾的效果,那主题仿佛根本就会在那里——是一个不存在的前句的后置句,但这个前句倒是未书而意会的(此乃形式的功能性格)。整体的目的在于,即便以深刻的方式运用传统图式进行衔接,也不容许流变(Werden)面前有独立的存有(Sein),一如辩证法不容许有这个存有。辩证家贝多芬与笼统意义上的"主题二元性"毫无干系。

2. 第 12 页上在极弱的(*pianissimo*)引入部之前的四个小节,乃

① 校者注:此处引用了弗洛伊德的心理学概念,指原初的震惊感是储存在无意识中的,它的作用要延迟到数年之后才会发生。

是最关键的乐句。它是乐章的句逗,一种唯有在回顾中方可消除的拖沓与坍塌。一切取决于对这类乐句的洞察。只是对这四个小节的诠释困难之极。

3. 发展部的"新"主题或许必须理解为出自纯粹、内在的要求,一旦这些要求被提升到无以复加的程度,便需要一个不同的新特质予以满足。这样的内在形式缔造了对形式的超越。第二主题群不做承诺的性质便有了可发挥的余地。所谓的新主题就是那被省略和规避的歌曲主题。作为命题,它变成禁忌——作为结果,它却应势而起(gefordert),且同时被按照先前搁置的图式加以追补。相应地,主题现在也被内在形式所吸纳,也就是说,在整个乐章的庞大尾奏内部,它有自己的再现部(页 67 以下)。不过,这里也有一个独特的情况,是形式的要求现在被预先搁置,亦即过渡段向尾奏做了不具功能的平行突降(如后来布鲁克纳的情形),页 64 以下,$E^b I, D^b I, CI$。

4. 正是以上环节指向《英雄》既肯定又否定的浪漫主义元素。贝多芬作品很少有像此作的发展部这样接近舒伯特——譬如舒伯特的《丰收神颂》(An Schwager Kronos)、《C 大调交响曲》的谐谑曲乐章,以及《弦乐五重奏》的谐谑曲乐章。特别比较第 21 页 C^\sharp 小调的进入与持续。这些段落可能都为了伟大的尾奏铺路。显然,由于该乐章极大的混杂性,形式意识需要一个"精练"的平衡力量与之对抗,以便透视性的打开整体,恢复直接性。〔232〕①

① 关于《"英雄"》第一乐章发展部之于呈示部的关系,参考《美学理论》:

> 所谓的层进演替的形态(Sukzessivgestalt)之说,不足以诠释贝多芬《"英雄"》第一乐章发展部与呈示部之间的玄奥关系,以及引进新主题后所形成的极端对比:这首作品本质上是智性之作,它无畏、亦不惮于对总体性的干预。(GS 7,页 151)

关于一般的发展部:

> 一个同样令人印象深刻的想象力成就在于〔比起《热情》》第一乐章尾奏主题的和声变化〕,《"英雄"》第一乐章漫长的发展部接近尾声的部分,仿佛已经精疲力竭,无力勉强维持,于是径直转变成简洁的和声性乐段。(同上,页 260)

关于《"英雄"》第一乐章的进一步札记:

1. 第一乐章结束之际,第二主题群的原本理念——曾被中断——得以重现,作品乐章的最后主题事件(也就是和弦切分之外的主题事件)。这理念仿佛获得了拯救和平反。须比较勋伯格的必要缩约概念①。——此外,这主题已经含有后置句动机的核心——重复四分音符,后置句在呈示部戏剧性的中断之后,接踵而来。

2. 由于这部作品规模庞大,贝多芬需要以非常手段来维系统一性——在导入和弦及转调之外,他经常使用切分性的以及形成假小节(Pseudotakt)的和弦。这些和弦有其双重功能:其一,它们形成了与真正的主题乐段相对立的"溶解场域"(Auflösungs felder),其二,它们以时断时续的重音将张力往前拉,或者如发展部中段的情况那样,把张力推到顶点。

3. 发展部新主题所造成的混杂性,将由下述做法来平衡,即发展部的第二段将新主题的展开留在复对位里,本身的建构则被简化,与第一段相比,堪称"精练"。(如主题在 C 进入,页 36 以下。)一个走向八度的倾向,一种简扼的处理。这预示了伟大尾奏起始处剧烈的下行和声进行。

4. 奏鸣曲图式的处理堪称天才手笔。其中蕴藏了十分深奥的游戏,也就是说,呈示部具有丰富的音型,而且毫无图式之意,却又突出图式之用,仿佛是为了指引方向而设计的角色,例如页 5,最后小节:"我

① 比较勋伯格,《风格与观念》〔见页 32 注②〕,页 67:

> 莫扎特首先必须视为一个戏剧性的作曲家(a dramaticcomposer)。能够使音乐统摄心境与行动的一切变化(无论是物理上还是心理上的变化),可以说是歌剧作曲家必须精通的最基本问题。不具备这方面的能力,便可能造成结构的紊乱失统——或者更糟糕的烦闷无聊。宣叙技巧避开动机与和声上的责任及其结果,也就规避了这个危险。

阿多诺在《试论瓦格纳》中评论说:勋伯格此论颇合逻辑,而且对作曲过程的严肃性,〔……〕以及作品的充分发展所必须满足的动机与和声责任等方面,均提出了精彩的洞见。(GS 13,页 113)

是个过渡模型";页 7:"你以为我是一个第二主题!";页 13,强奏:现在是收尾乐段——所以呢,没什么好诠释的。你如果专心浸淫于第一乐章,会感觉到其形式意图好像满含着一种奇特的幽默。 〔233〕

《"英雄"》慢板乐章真正精彩的层面是,再现部被充分纳入发展部的动态之中。其中,有必要彰显贝多芬作品里的形式真谛。《"热情"奏鸣曲》第一乐章亦然。 〔234〕

《"英雄"》谐谑曲乐章最具特色之处,我认为是在开始的第六小节处,也就是主要主题进入——通过增加一倍的双簧管编制加以强调——之前。此处有必要——这是诠释的先决条件——尝试尽可能对实际情况予以精确描述。这六个小节并非"导入部"。乐章"以它们开始"。(札记:主音!)它们也不只是一种调性的设计,用以充当衬托主题的背景——那样的话,就变成了浪漫主义,而绝不是贝多芬(unbeethovenisch);那性格太简单,乃至于过于旋律化。最后一点是,音乐的主题也不是(像《第九交响曲》开头那样)从这六小节"发展"而来:主题一出现,就已是形完气足(geprägt)——实际上,它形成了一种对照。这是一种"毫无立场"的暧昧性格,其"亮相"先于随后出现的"约束性"或恪尽职守的性格,而且通过属音之后的转调获得了调性。性格的变换更迭主导了整个乐章,受约束的性格维度经常插入自由随性的性格,因此整体充满了飘浮悬宕之感。对于形式的理解在此处至为重要。因为,到了晚期风格,这类细腻微妙和暧昧多义(Doppeldeutigkeit)主宰了一切。那是一种对根深蒂固的形式语言的造反——甚至连最小的细节、个别性格的意义也不放过。〔235〕

我觉得上则札记所说的特性打开了《"英雄"》的整个谐谑曲乐章,也就是说,一个主题某部分"缺乏立场"的方面所能够容许的变化长度,以及连带着得到容许的游戏。依贝克尔之见,末乐章的问题可谓众所周知①,然而问题何在? 答案一望便知(Sie liegt auf der

① 贝克尔(《贝多芬》,页 223)说,《"英雄"》第四乐章是"一个争议颇多且经常受低估的乐章"。

Hand)：例如，(高音声部)主题首次陈述之后的繁冗填塞。(贝克尔没有留意到，低音与主题提供了主要素材。他在一般性技术问题上常有的无稽之谈，例如他曾妄言，贝多芬的第二到第四交响曲都没有连接性主题，而实际上《"英雄"》第一乐章就有范例。)令人感兴趣的事情是：终曲(Finale)为什么遭遇失败？贝多芬明显有心仿效发展部的手法，插入赋格成分，借此使刻板的变奏形式流动起来(后来他将此法用于《第七交响曲》的小快板［*Allegretto*］乐章，大获成功)，结果却受困于外部关系的纠缠之中，一筹莫展。　　〔236〕

在从事贝多芬的批判工作中，无疑首先必须建构他给自己设定的难题。在"葬礼进行曲"和终曲乐章中〔《第三交响曲》〕，他明显有意平衡第一乐章，其做法是将充分发展的、封闭的形式与松散、开放的形式加以综合。此法在"葬礼进行曲"中的运用极为成功，但在终曲乐章却事与愿违，其失败的原因只是因为他对自己要求过于苛刻。这里的意思是对位法。发展性的段落，究竟是已被充分的挖掘，还是依赖布局的外部轮廓继续衍进，在"葬礼进行曲"中已成疑问。在终曲乐章，变奏与对位段交替出现，构思虽精巧、不落窠臼，但还有欠火候；不过，此法在这里的失败，并非作品的失败，而是就以贝多芬为自己所设的难题而言，它失败了(《庄严弥撒》的情形是否与之相似？)。不妨举例说明。当真正的主部主题转入使用低音部主题的第一插部(Episode)的经过句时，裂痕变得十分明显(参见口袋本总谱，页176—177)。诸如此般杂烩补丁(Flickstelle)般的片段，一直迟至《第九交响曲》的终曲乐章才始见端倪。当然，贝多芬在手法上更为"熟巧"。如今他乞灵于这类手段，其理由，可以先验地从根本的形式难题所包含的二律背反中推导出来：开放与封闭原则互不相容。这个事实非常重要。——B小调的进入(页185)，可谓是天才手笔，G小调变奏的性格亦是(页190)。——比例问题在这个乐章中非常棘手(与主要难题不无关联)。在我看来，行板(*andante*)段落失之过长，Presto(急板)则失之太短。——该乐章的弱点似乎应是路人皆知，但首当其冲的是要

对此给出解释。参考勋伯格谈这一点的伟大论文①。〔237〕②

再论《"英雄"》终曲乐章:他之所以寻求独树一帜的综合,是为了在深层的形式意义上与第一乐章建立对比;此外,他还希望拿出一个在功能上不亚于第一乐章的东西来。然而"市民风格"(der Citoyen)与"帝国风格"③无法相容:资产阶级意识形态与现实境况存在矛盾④。卢卡奇(Lukacs)关于唯心主义和现实主义的说法,对此不无裨益:可参见他那本谈歌德的书⑤。(证据!) 〔238〕

略论《第四交响曲》,这是一部辉煌而备受低估之作。关于它的和声与形式:极为精确且手法简约的导奏(与第一、第二交响曲相比较),G^{\flat}重新诠释为F^{\sharp}(B小调)乃是关键所在。反之,发展部的转

① 可能指《勋伯格:1874—1951》(Arnold Schoenberg, 1874—1951)一文。该文较此则札记早写一年,阿多诺将之收入《棱镜》。他可能想的是勋伯格关于复调的讨论,勋伯格洞悉了维也纳乐派的古典主义许下而未实现的承诺;勋伯格

> 重提巴赫的挑战,这是古典主义——包括贝多芬在内——所回避的挑战。古典主义出于历史的必然性而忽略了巴赫。由于音乐主体的自律性优先于其他一切考虑,导致批判性地排除传统的客观化形态〔……〕。时至今日,当主体的实现取决于社会整体的时候,主体的直接性已不再是支配一切的至高范畴,贝多芬通过扩张主体来统摄整体的解决办法,由此显其不足。这个甚至在中期贝多芬,或者说在《"英雄"交响曲》里也还是"戏剧性"而未彻底发展的发展部,直到勋伯格的复调,得以使主体的旋律冲动才辩证地化解成客观的多声组织。(GS 10.1,页161以下)

② 文首附日期:1953。
③ 阿多诺手稿作 emprisischer Stil,他的原意应是 Empire-Stil。
④ 阿多诺在《美学理论》里有较为概括的说法:

> 在其深奥的化学机理(Chemismus)上,贝多芬的交响曲既是资产阶级生产过程的一部分,也是该过程带来的循环不息的灾难的表现,但它们也透过音乐的姿态,成为一种对社会事实的悲剧性肯定:仿佛在说,现实如此,即当如此,因此它是好的。贝多芬的音乐既是资产阶级革命解放过程的一部分,又预示着对此过程的辩解。(GS 7,页358)

⑤ 参考卢卡奇(Georg Lukacs),《歌德及其时代》(Goethe und seine Zeit)第一版,波昂,1947;二版,柏林,1953。——卢卡奇讨论"古典主义里的唯心论和现实主义",见《席勒的近代文学理论》(Schillers Theorie der modernen Literatur)一文(柏林,1953年版,页111以下,特别是页124—129)。

折点将 F# 诠释为 G♭,作为前往 B♭ 的准备句。导入部的紧张性到此处才获得解决:即"功能和声"(funktionelle Harmonie)的出现。——贝多芬的构思如此不拘规制:最后四小节是转向第二主题群的连接部(口袋本总谱,页 14);旋即而至的第二主题群自身的主题以及后来的旋律乐思(竖笛与巴松上的卡农段)(第 17 页),三者"过于相似"(尤其后两者),然而也确实迷人。切分音本身在这个乐章作为主题连结元素加以运用,与《英雄》第一乐章不和拍的和弦重音运用相近似(比较页 13,以及页 21 的结尾段落)。(贝多芬作品中的括弧都一样,即使内容非常多样。重要。)——发展部的精彩处理,这发展部(令人想起《英雄》?)出现了一个准新主题,虽然仍是对位的形式,却因此备整个吸入乐章的内在音流里。此发展部每每令我想到黑格尔的《现象学》。仿佛音乐的客观展开全由主体驾驭,仿佛是主体平衡了音乐。页 27 底行,交响曲阐述手法的原型。二分音符经过句之后的动机简缩(页 16),堪为神来之笔("闪电般的意图")。关于慢板乐章,我在总谱的阅读中所获甚少,但听过富特文格勒(Furtwängler)固然不太理想的录音版本(太慢且过度感伤)之后,却有了完全不同的感觉。尤其是页 70 以下那个简短的,类似发展部的段落。我无法想象 B♭ 低音声部的力量,以及最后乐章的力度对比(如页 125 等等)。读谱的危险(Gefahr des Lesens)。相形之下,我毫不费力就能想到那些最长乐段的和声比例。 〔239〕①

① (十分经验主义式的)"阅读的危险"与表演的危险(Gefahr des Aufführung)彼此呼应,阿多诺曾有对于音乐表演的批判之论,见 fr.2。另外,可参考以下这段承袭了勋伯格晚年观念的文字:

> 成熟的音乐对有形的声响是持疑的。同理,"皮下"层次一旦实现,音乐诠释的末日即可想见。无声、想象的音乐阅读能使有声的演奏变的多余,就像对于书面文字的阅读使说话变成多余,而且这样的实践能将音乐从今天几乎每一场演出对作曲内容的戕害中拯救出来。无声的倾向,形塑着韦伯恩(Webern)歌词每个音调的韵味,此倾向与勋伯格所肇引的趋势息息相关。不过,它的终极结果只可能是艺术上那种不但取消感官表现,并且连同艺术本身也一并取消的成熟和精神化。(GS 10.1,页 177)

1.《第五交响曲》第一乐章亟需分析的是节拍（metrics）。该乐章在旋律、对位、和声方面至为单纯。如果节奏的处理（每小节只有一拍）不引进最大的多样性，乐章势必沦于原始粗糙。我的分析必须着重于以下方面：

不规律性有其纯属音乐方面的理由。（具有延长符号的主题不算——所有的不规律性都立基于此。它不是从弱拍开始！）

制造不规律性的技术（轭式搭配法，一个乐句的结尾具有不断与另一乐句的开头相重叠的倾向）。

不规律性的功能：屏住呼息（尤其是发展部里二分音符和弦与 *ff* 力度演奏的插入句的交替）。

不规律性与表现的关系。乐章的表现理念创造了"堵塞效应"，反之亦然。

2.《第五交响曲》的慢板乐章在贝多芬批判问题上是为核心要项。它有着最美丽的主题（因为这一点？），亦是最令人困惑的作品之一。

主部主题后面的分句结构过于长大，而且不够精确。

进行曲未能持续充当附属乐思，纯粹以转调来代替（薄弱性＝表现元素的浮夸）。

音型变奏之所以繁冗不堪，在于释义（Paraphrase）没有与之对应的发展部。精练沦为臃肿僵硬。

终曲（*coda*）倒退成释义。

木管三度经过句的反向运动流于偶然、未经中介、缺乏关联，虽然乐思本身非常精彩〔131 小节以下〕。

速度渐快（*accelerando*）的经过句流于琐屑（205 小节）。

可疑的雄伟。从第二主题群低沉有力的 C 音上开始的主题〔32—7 小节〕。

札记：《第五交响曲》的终曲乐章可能也含有某种颇为可疑的特征。

3. 与贝多芬的变奏形式相关的面相学，譬如下面谱例中的经过

句,值得研究①:

谱例 11

在贝多芬的变奏里,装饰(Ornament)——音乐中最远离人性的事物——变成音乐人性化的承载者。〔240〕

《第五交响曲》的慢板乐章果真尽善尽美吗?面对如此习惯成自然的看法(zweite Natur),此问题似乎无从提起。然而我始终对此心存疑虑。相较于美妙丰富的主题,那些通过连续不断的运动瓦解主题的变奏令人失望——天真的耳朵会感知到主题残缺不全。而且那些变奏始终过分接近只是被演绎、意译的主题,并未真正触及本质。——一个音响绚丽的主题,需要与之匹配的总体结构:主题与形式之间的矛盾②。进行曲般的木管合奏,落入凡庸。——没有能力挣脱 A^b。这里有诸多值得商榷之处,例如,乐章雄伟的真实性来自过程的极度原始粗糙。勋伯格曾对爱德华〔Steuermann〕说:"音乐是给你听的,不是给你批评的。"然而,此言难道不是暗含着一种优越感?那些附庸风雅的平庸之辈难道不就惯作此谈吗?贝多芬宏伟、精练的风格里难道就没有它的真理性难题吗?他牺牲了古典主义,难道不是职是之故?——最后的乐章,尤其是它的发展部,我觉得精彩之至。但第二主题群的进入不无异常,这也许是因为先行主题过于丰富,但是,除非我的耳朵欺骗了我,否则转调手法与功能和声,也有些不正常。再来,对于一位孩童而言,最令人难忘的是谐谑曲乐章——其中难道没有任何的文学(literarisch)效果吗?难道就没有一点作品自身之处的效果吗?重复出

① 阿多诺明显没有明说这则谱例取自《第五交响曲》。这个谱例来自《第五钢琴协奏曲》,E^b 大调,Op. 73:比较第一乐章第 97 小节以后及诸如此类处。

② 〔页边〕主题大有可观之处是重点的配置。

现的插段,我觉得便是一例。该插段在发展部之后,势必变得全无必要。 〔241〕①

将一个不引人注意的伴奏动机变成一个决定性的发展部动机,此类手法已见于《第五交响曲》的终曲乐章〔比较46—8小节〕。

谱例 12

〔242〕

① 《论流行音乐》(On Popular Music)中对于《第五交响曲》第三乐章,也就是谐谑曲乐章的讨论:

> 根据当前的形式主义观点,贝多芬《第五交响曲》的谐谑曲乐章可视为高度风格化的小步舞曲。在这个谐谑曲乐章里,贝多芬对于传统小步舞曲图式的借鉴之处,表现在小调上的小步舞曲与大调上的三重奏之间的露骨对比,以及小调小步舞曲的反复;另外还有一些特征,诸如强调三四拍的节奏,经常强调第一个四分音符,以及小节与乐段序列大致带着舞蹈式的对称。但是,作为一种具体的全体性,谐谑曲乐章特殊的形式观念对所借鉴的小步舞曲图式给出了价值的重估。为了创造巨大的张力,整个乐章是将之作为终曲的导奏来构思的,创造张力的手段不只在于使用带着威胁性、预兆性的表现手法,更在于其处理形式发展的手法。
>
> 在古典的小步舞曲图式中,要求主要主题在首次呈现之后引入第二部分,而第二部分可能导向较为遥远的调性区域——从形式主义的角度来说,这近似今天流行音乐里的"桥段"(bridge)——末尾是对原初部分的反复。这一切均可见于贝多芬的作品。他在谐谑乐章的内部采用主题的二元观念。但是,他强迫传统小步舞曲里一个缄默的、无意义的游戏规则说有意义的话。他在形式结构及其特殊内容之间达成完全的连贯,也就是说,主题的阐述。这个谐谑曲乐章的整个谐谑部分(意即,直到三声中部开头深沉的 C 大调弦乐进入之前的部分),包含了两个二元性的主题,悄悄逼近的弦乐音型,以及管乐上的"客观的"、有如石化的回答。这二元结构的发展并不拘泥于图式,亦即并非先由弦乐句出题,管乐回答,然后弦乐主题作机械性重复;而是先出现法国号吹奏的第二主题,然后两个基本元素以对话的方式轮替往复,最后,标示该谐部分结束的并不是第一主题,而是已压倒了第一个乐句的第二主题。
>
> 此外,三声中部后反复的谐谑曲,格外特别,以至于听来仿佛仅仅只是一道谐谑曲的影子,带着深刻的追思性格,直至在终曲主题以肯定之姿进入,这种性格方告消失。事实上,不仅仅只是这个主题,甚至连音乐形式本身也受到了一股张力的支配:这张力原先已显现于第一主题由问和答组成的双重结构之内,然后更明确地显现于两个主题交织的脉络之内。整个图式都变成以此特殊乐章的内在要求是瞻。——《哲学与社会科学研究》(Studies in Philosophy and Social Science),卷九,1号,1941,页 20 以下。

关于《"田园"交响曲》：全作虽然受田园生活理想及其所对应之技术手法——单纯化——的主导，却并未牺牲复杂性：此作虽主要是静态（zustandlich）音乐，却充满了淋漓尽致的交响曲张力。一切存有都必须转化生成（Was ist, muss *werden*）：反复到来的喜悦提升至狂喜之境。我注意到了以下几点：第二主题群（口袋本总谱，页5），其旋律与和声单纯之至，却通过复对位及对位卡农的进入（在结尾重复，而且结构缩窄，不是完全复制），变得大气磅礴。（札记：何谓主题、何谓对位，悬而未决，音乐遂表现出愉悦且不确定的特质。）——附加声部节奏上的不规则性，乃是贝多芬的匠心独造，何处三拍，何处四拍，变幻莫测。——整体具有一种独特的和谐感，有趋近下属音的倾向（比较三声中部），和声层次的转换代替了和声续进；"无功能性"。结尾乐段，"家仆"进入作品。幸福与冷漠之间的深刻幽默，成为呈示部的结尾。——主部主题的表述：克制的冲动，以及沉思默想、圣咏曲般的后置句（其性格近于终曲）。——发展部的诗节式结构：变化代替了实际的转调。发展部复调极度节缩，变成了一个纯粹的连结元素（札记：亦即，不具复调义务）；发展部尾声部分并没有继续往前滑动（页17）（模型：圣咏式的分句）至再现部开始。呈示部结束段里的木管动机，只是一种"填充性声部"（Füllstimme），旋即作为残渣遭到弃掷。——在结束部中，就内在形式而言，我不能"理解"收尾段落主题的三连音变奏的功能。我发现该段落模糊不清。想要理解此处音乐的深层逻辑，何其困难？这一切与"单纯"（Einfachheit，第29页）又有多少关系？然而，相形之下，在它之前主题的和声化何其卓越；它不得不加速赶上。甚至非和声化的、静态的部分，也赋予了逐层思考其音乐的义务，但要采取排除一切破坏性逻辑的方式。天才的盖世之作，也许当推结束部的单簧管主题（页32）。该主题形成自它前句的收尾元素，但仍然面容清新，位于滴答作响的巴松管上方：时间即是幸福。整个乐章，结构与表现之间具有一种难以名状的深层交织。最后的忧喜参半（selige Melancholie）的状态，此刻已经荡然无存。

慢板乐章几乎与德彪西的情形如出一辙,其主题由一系列简约至极的音符构成。印象主义无法容忍主题概念:伴奏、背景方为正业。在贝多芬这里就有其技巧原型,只是在随后的音乐中处理掉了。仅有迭句般的、反复的、主观地反映的主题凸显而出("温柔",表情指示),页37底。普菲茨纳(Pfitzner)有音乐"如此美妙"(wie schone)之说,贝尔格(Alban Berg)对此不无嘲讽,我倒不认为此说毫无益处。① ——此乐章漫无目标、无时间性的、潺潺流水般的特质——也是印象主义式的②,例如页39回归主调,第42页巴松管上反复的三连音动机,绵延起伏、持续不断,然后是在第44、45页,"重复性"主题(refrain theme③)(包括终止式)突如袭来。——当然,一种更为精确的分析,能够从表现与主体的双重角度阐明该乐章如何发挥交响曲的动力性,以及主体如何沉浸其中、悠然忘我,并在音乐的洪流中推动静态的情感元素与之俱行。(札记:贝多芬音乐的基本特征之一,即在于发展中的交响曲之客体性所施加的力量永远来自主体的冲动。一般而言,此理不仅适用于形式的生产或再生产,也专门适用于说明客体

① 在《无用的新音乐美学・一个腐化的症候?》(Die neue Ästhetik der musikalischen Impotenz. Ein Verwesungs symptom? 慕尼黑,1920,页64以下)里,普菲茨纳写道:

> 当我们站在一个无法理解、无法解释的事物面前时,很容易放松缜密的思想秩序,抛弃理智,整个人弃械投降,任凭感觉摆布。于是乎,在聆听真正富于灵感的音乐时,我们只能感叹:"多美啊!"〔……〕聆听此等旋律,有的人如飘然凌空。音乐的特质只能意会,不可言传,借助于智性手段无法对此达成共识。你可以欣然分享音乐的快感,也可以仅仅只是沉醉其中,什么都不做。而当面对那些完全对音乐无动于衷的人们所发出的抨击,有利的一点是,你可以完全不必出言辩驳,而只需要弹奏这支旋律,说:"多美啊!"言下之意的深刻与直白,亦如真理的神秘与显白。

普菲茨纳之论,虽然基本是针对贝克尔那本谈贝多芬的书,但此处所引这段文字所指并非贝多芬。——阿尔班・贝尔格有一篇文章《普菲茨纳"新美学"音乐的无能》(Die musikalische Impotenz der "Neuen Ästhetik" Hans Pfitzners),曾尖锐地批评过这类"狂热"。(参考音乐杂志 Musikblätter des Anbruch 卷二,第11—12,1920年6月)。
② 〔页边:〕就像印象主义那样,该乐章结合了动力的松弛和无目标的静态特质。
③ 校者注:在乐章中的每一个重要节点之后出现的"重复性"主题,可是说是贝多芬个人风格的表征之一。

元素在发展部中的贡献。涉及贝多芬的辩证逻辑。)——对于啁啾鸟鸣的模仿稍显机械,经过反复之后,尤为更甚——在他的构思中怎会有如此之败笔,实在令人不解——"让步"(Konzession)之害在这里已经开始。但这个缺陷表现的一派天真烂漫,令人欲加批评却无从启齿。

谐谑曲无疑是布鲁克纳取法的模型。札记:精心设计的调性关系。三声中部(Trio)位于主调,或者降 E 大调(混合利底亚调式)上。——直到终曲才履行转调的"义务"。——谐谑曲本身存在两个未经中介的元素,这种形式在贝多芬的作品中非常罕见①,也就是说,这段以切分节奏闻名的漫画式舞蹈,实际上是以三声中部的形式独立于谐谑曲乐章的,而且使用了同一种调性。该乐章是独立自足的,仿佛是一个由三首舞蹈构成的组曲。

甚至《"田园"》的标题(Programm)也被精神化。通过自我的异化(Selbstentfremdung)和物化(第三乐章的"幽默"所针对的对象乃是"错误的"传统惯例),以及一股经过扬弃惯例后爆发出来的自然力等方式,使得发自天真的性灵升华为感恩与人性。作为一种精神现象学意义上的"假日"概念。〔243〕②

《"田园"》,第一乐章。其反复酿造出了放松、释怀之感,而不是斯特拉文斯基式的强迫症。闲适的乐趣。作为乌托邦的"闲逛"③。〔244〕

《"田园"》的慢板乐章:恬然的归隐。进入到"物我两忘"(Amorphe)的浑然之境;破坏性的怨怼冲动一扫而空。这一切如何成为可能? 〔245〕

在海尔布伦宫(Hellbrunn)④一处人工洞穴中:设计有水力驱动

① 原稿 in einer bei Beethoven sehr seltnen zweites zweigliedrigunvermittelt 有误。译按,zweites 一字多余。
② 文首附注:洛杉矶,1953 年 1 月 11 日。
③ 校者注:此处可与本雅明的"闲逛者"概念进行对照理解。
④ 校者注:位于萨尔茨堡城郊,又名"亮泉宫"。

的机械鸟,其中有一只杜鹃。它们最后的踪迹在《"田园"》慢板乐章的结尾依稀可见。〔246〕

贝多芬如何做到以下事情:如何在对立环节根本缺席的前提下——例如《"田园"》终曲乐章——也照样呈现出交响曲的张力性?答案是采取过渡到共相(Das Allgemeine)的方式。这过渡的确发生了,而且是透过主体意志的行动来实现的〔第 32 小节以下〕:

谱例 13

等等。

其中也有出现了断裂,亦即那隐而未显的否定。〔247〕

《"田园"》:末乐章结束部管风琴式的经过句〔第 225 小节以下〕,具有一种难以言喻的扩张效果:不仅直到低音 C(六级音)之前,尤其还到了建立在 F 音上的第九个和弦,这在贝多芬作品里非常罕见。但是,这个乐句——就如常见的贝多芬式的爆发情形——在渐弱力度(Diminuendo)的回顾之下变得愈发深沉动人。在贝多芬式的曲体中,当下创造了过去。〔248〕

关于《第八交响曲》:此作其回顾性、风格化、摘引性等层面已备受关注,而且关于它的庄严性也没有异议。这两点如何达成调和?依我之见:时间视域——意即,对于 18 世纪(dix-huitieme)的召唤——乃是表现此作(作为《第七交响曲》的姊妹篇)之先驱、超越、狂喜、迷醉层面的方法,如此也更能强调这些层面正是这"时间视域"的结果与否定。从小步舞曲似的第一乐章中巨人的崛起——这巨人的大小并非绝对(因为在贝多芬的作品中,奏鸣曲风格的内在性依然根深蒂固,故而不会有此"绝对"),而是相对而言:意即,就其体裁规模而言,它看似为庞然巨物。与此密切相关的是,在两个体裁相似但玄奥难测的中间乐章之后,终曲占据了音乐的中心。《第八交响曲》的分析应该从这个辩证视角切入。比较关于《第二交响曲》小广板(Larghetto)里马车与

月光的札记〔fr.330〕——让·保尔(Jean Paul①)！！！ 〔249〕

关于《第八交响曲》那则札记〔fr.249〕，必须加上 1952 年我在法兰克福观看《魔弹射手》(*Freischütz*)的体验②。在这部歌剧里，魔性的表现只要变成比德迈风格(Biedermeier③)的狭隘模样，便获得了巨大的成功；圆舞曲，卡斯帕尔(Kaspar)精彩无比的饮酒歌(Lied vom Jammertal)，还有阿嘉莎(Agatha)的咏叹调，新娘的花环④，凡此种种，如若音乐并没有指向比德迈式的图景世界便直趋魔性层次，譬如是像卡斯帕尔那段伟大的咏叹调，或者触及仁慈悲悯的表现之际(譬如隐士现身阻止的那一幕)，则音乐灵感全无，尽是浮腔滥调。这些智慧构成《第八交响曲》的理念——而且，贝多芬最伟大的环节从不源于物自体，而是永远来自关系(Relation)。基于最深刻的建构理由，他的辩证意象也永远少不了比德迈尔。

〔250〕

屹立不动(Standhalten)的姿势，最雄伟之处莫过于《第九交响曲》柔板乐章(*Adagio*)12/8 拍的段落，整个乐队在此处高奏凯歌，第一小提琴声部单独回答，但却是以 *Forte*（强奏）来回答〔第 151 小节〕。这几把柔弱的乐器挺身面对压倒性的力量，仿佛命运在人类面前也是有所不能之事，而人类的声音就是那几把小提琴。贝多芬音乐的整体气质如若第一小提琴声部的六和弦——甚至就是那个 B^b。而这或许也是贝多芬协奏曲的形而上学，又或许，这就是协奏曲一直以来的形而上学。

《第九交响曲》第一乐章再现部的开头，为了企及超越性，一再被

① 校者注：德国小说家。

② 《魔弹射手》1952 年以新制作在法兰克福歌剧院演出，首演是 7 月 18 日。指挥是 Bruno Vendenhoff，舞台指导 Wolfgang Nufer，舞台设计 Frank Schultz；主唱是 Lore Wissemann(阿嘉莎)、Ailla Oppel(Annchen)、Otto Rohr(卡斯帕尔)，& Heinrich Bensing (Max)。

③ 校者注：该词最早是对于 18 世纪德国中产阶级贪图安逸形象的贬义，所谓"比德迈时期"则指 1815 年维也纳公约签订到 1848 年资产阶级革命开始，现多指文化史上的中产阶级艺术时期。

④ 校者注：指第三幕第一场中伴娘们以新娘花环为主题所唱的一首民谣风歌曲。

改写，但它也代表了超越性之根本的内在性，勃拉姆斯、布鲁克纳、马勒对此也束手无策。虽然表现性和它完全格格不入，但这个再现部的开头其实是严格地从呈示部主题的原生小节（Entstehungs takte）发展而来——的确，超越性本身就是从原生理念充分发展而来的。音乐被化约为纯粹的"转变过程"；这造成了断裂。甚至这乐段的新元素也到处可见。

在屹立不动中①我们切身感受命运。伸展肢体（Sichrecken）兼含两个意思：一是接受命运时的类似身体姿态，二是意味着抽身而出。在醒来的时刻，我们舒展四肢。贝多芬音乐书写的身体姿势史前史。〔251〕

《第九交响曲》的主题是静态的。我观察到一处天才手笔（也就是那记绝招），在最后两小节透过简单的序列化，硬是将静态主题拉入动力之流中去。但贝多芬完美无缺的形式意识使其在第一乐章结尾妥善补救（体内平衡 Homöostase！）。此乐章的结束恰好与主题真正的结束节点吻合。〔252〕

Op. 30 No. 2 第一乐章用来作为过渡模型的重音和弦，与《第九交响曲》主要主题的持续原理相似。〔253〕

《第九交响曲》第一乐章再现部的进入，通过明暗对照法（Chiaroscuro）的运用，一举成为音乐层次最为丰富的经过句之一。瓦格纳、布鲁克纳、马勒。在浪漫主义环节的建构方面，这是最伟大的范例。就此而言：

1. 导奏的"治外法权"（Extraterritorialitat）层面同时获得了保留与抛弃。所谓保留，是说导奏的反复，主题得以再度以原生状态（statu nascendi）呈现。（札记：主题本身的静态特质呼应它在呈示部里的形成：它本身就是个结果。）空洞的声音"色彩"与 F♯ 的色彩相呼应：有如火光与苍白的反照。最初的导奏，此刻变成了高潮。这样，F♯ 名副其实"填补"了空五度。"先于"交响曲时间的存在物，

① 原稿作 in dem。

最终变成了交响曲时间的静止。人们几乎可以说：假设得以证实了。

2. 在小节(第 324〔小节〕)的弱拍上，F^\sharp 成为 F；A^b—A 的关系强化(平衡?)了 F^\sharp—F 的关系。

3. 第 317 小节主部主题的对位取自结束部；取自第 320 小节，取自第 25 小节主部主题的延续。在这样的处理方式下，早先所提出的"吊诡"的延续问题，便有了不一样的解决(那吊诡不能重复)：第 21—23 小节的"绝技"在低声部的对位脉冲中瓦解，经由开头主题结尾动机的反复而消失(这个主题动机乃是发展部的主要模式)；第 25 小节的主题一旦出现在第 329 小节，它也就在回应低声部的过程中具有了动态性格。由小提琴接手的低音对位上的十六分音符三连音便是明确的表征，木管随之加以模仿。

4. 为求有容乃大，为了内在形式的胜利，音乐放弃了史诗性的诗节形式。主题在自身内部获得了动力性地扩张，却仅实施了一次①。随之而来的，是对于呈示部第二主要主题至关重要的 B^b 大调，并成为一个绵延不断的主题群组的成分，此举堪为天才之笔。行至此处，即使主题停了下来，音乐也"无法收尾"。洞见、超越这类内在性环节层面，可作为一种全体性加以体察。这是令人不寒而栗的敬畏(Schauer)观念。　　　　　　　　　　　　　　　　　　　〔254〕

(《第九交响曲》)整个再现部，都维持着第一主题的模仿性持续并"窄化"的倾向。连贯性。　　　　　　　　　　　　　　　〔255〕

关于《第九交响曲》：在漫长的发展部之后，也就是第 288〔小节〕再现部进入之前，音乐呈现出一种莽撞前行(Ubersturzte)的特质：几近《哈姆雷特》的结尾。时间关系不再是机械性的，而是由意义决定。非常重要。　　　　　　　　　　　　　　　　　　　　　〔256〕

《第九交响曲》第一乐章的庞大、复杂，其实只是为了再现部起始的几个小节进行铺垫，以便揭示广袤无垠(Ungeheures)并不能脱离

① 校译者注：此处是指第一乐章呈示部之后，贝多芬首次没有标记重复记号的事实。

乐章整体而独存——高明的散文皆当如此。　　　　　〔257〕①

《第九交响曲》的第一乐章，规模如此庞大，手法却如此简约，令人动容②。　　　　　　　　　　　　　　　　　　　　　〔258〕

《第九交响曲》的第一乐章，流露出了一种意义不明的配器风格迹象，音乐分解成了若干独奏声部。这些迹象在贝多芬作品中相当罕见，并可见于发展部的起始以及伟大的终曲部分。　　〔259〕

关于《第九交响曲》的史诗性格，可参见贝克尔，页280③。〔260〕

或许，让音乐言说的渴望——在前文〔fr. 68〕界定的意义上——是《第九号交响曲》以合唱作为终曲的真正原因；而这渴望的矛盾性，则是末乐章某些技术问题的根本肇因。　　　　　　　　〔261〕

批判：贝多芬的复调，难题重重，例如《第九交响曲》发展部起始的经过句（第180小节）。问题出在第一小提琴和独奏巴松管的声部关系上。它们以八度音程进入，巴松管与小提琴两个声部随后在G大调上汇合，然后两个声部各自朝相反的方向行进（另外一个八度音程杂糅的例子，可见于Op. 59 No. 1终曲第二主题中的卡农经过句）④。在二者中间做出选择势不可免：要么双八度，要么声部彼此独立。不过，事情并不那么简单。因为，悬宕于静止与发展之间的经

① 不过，比较《美学理论》中的说法：

　　贝多芬音乐中的许多情境都精彩至极（a scène à faire），但并非完美无缺。在《第九交响曲》中，重复句一开始就把歌颂原初的主题乐思和交响性的发展部过程合而为一。这种赞扬声就像是压倒一切的"本该如此"的回响。所以说，主体性震撼是对惧怕被压倒淹没的一种反应。虽然这音乐大体上是肯定性的，但也揭示出非真理之物。(GS 7, 页363)

　　——另外可以比较注33所引《音乐与语言》的文字。
② 〔此行下方：〕（形式刻意疏简，与譬如Op. 106，或《B♭大调四重奏》〔Op. 130〕这类作品不同。）
③ "在《第九交响曲》中，贝多芬以刻画心理的交响史诗取代了交响戏剧"（贝克尔，《贝多芬》，页280）；阿多诺在这句底下画线标记。
④ 1939年一则札记有类似说法：贝多芬作品上的不纯粹之处（Unreinheiten）之处，如Op. 59 No. 1终曲第二主题群（八度音程）及Op. 130的主题（快板〔第一乐章，28小节〕确定进入之后第四小节的五度音）。（札记本12，页13）

过句，其暧昧摇摆的性格正有赖于"驳杂不纯"（Unreinheit）——亦即其技术性的模棱两可——而得以凸显。贝多芬式的内容，本身就具有技术上的离题功能——然而，客观而论，这种不连贯性始终挥之不散。如果要阐明贝多芬的真相，就必须揭示出这整个辩证。——在第219小节进入的主干模型（发展部主要主题第二次的陈述，贝多芬的作品每每如此布局），带有决断的性格，实现了一个突然的主观性变换。可这决断也并不是主体的表现，而是更加意欲正视客观世界的决心："让我们勇敢面对。"这是一种外化（Entausserung）的性格——一种剧烈转向客观化的主观性。它无疑是贝多芬辩证法的决定性转折点。〔262〕

交响曲与舞蹈之间的关系可以如此界定：如果说舞蹈乃是诉诸人的身体运动，则交响曲就是让音乐自身变为身体。交响曲是音乐的身体——交响曲目的论的特殊本质由此而来，但并不以此为"目标"：确切而言，音乐在交响曲续进中作为一具身体来呈现。交响曲"自"运、"自"动，它的停驻、前行，及其姿势的全体性（die Totalität ihrer Gesten）皆为身体无意识的再现。交响曲的身体性与卡夫卡小说《在流放地》（*Strafkolonie*）中的杀人刑具之间的关系。交响曲的身体性质就是它的社会属性：巨大的身体、社会的集体体格处于辩证法的各个社会环节之中。对此可用《第九交响曲》第一乐章予以探究。例如，出现在呈示部十六分音符齐奏的经过句〔第15小节以下、49小节以下〕上的音乐延伸，或说"舒展四肢"；音乐"起身屹立"，倒下；凡此种种，均被标题音乐全盘采纳与歪曲表达——标题音乐使音乐成为身体的表征，而非音乐就是身体本身。

后来的"交响诗"之所以不能视为标题音乐，而《"田园"》却可被视为标题音乐，与我所提出的交响曲之身体性密切相关。作为一种身体，《"田园"》仍可被体验。但这能力在柏辽兹那里已经失落。终曲奔逸不息的乐段，暗示出了车马行进的动态，交响曲的身体能够在自身内部感受到这一动态。马车挟音乐一并前行。奥涅格（Honeg-

ger)则必须模仿火车头的轰鸣声①,因为音乐已不复可在自身内部感知火车头运动的可能性。

通过内凝型与外延型的对比,或许能解释贝多芬音乐其众所周知的二重性(Duplizität)。《第五交响曲》与《第六交响曲》的第一乐章可以说是这两个类型最纯粹的例子之一。晚期风格则是这两个类型彼此倾轧的产物。因此,了解晚期贝多芬的前提,就是要懂得这两个类型之间的歧异所在。易言之:在结构完整的(ingegral)作品里,在第三、第五、第九交响曲第一乐章,在《"热情"奏鸣曲》,在整部《第七交响曲》里,贝多芬遗漏了什么?此问题将把我们带到贝多芬秘密的门前。其中需要回答的问题是,在通往胜利的前进道路上何以丢弃了理想主义?马勒的作品在整体上就是要尝试回答这个问题。《"田园"》和他最亲近。

关于何为交响曲的独属特质——勋伯格否认这个事实,他无疑错了——理查德·施特劳斯曾根据柏辽兹的配器理论,建议研究贝多芬四重奏的弦乐复调(它与贝多芬的交响曲相反),并认为其交响曲的弦乐写作不甚粗糙②。

田园风透过其自我超越而产生了混乱分裂,这个一再发生的主题必须作为一个问题加以诠释。除了已经指出的证据,另外还有:

《致远方的恋人》声乐套曲结尾(参考早期德国浪漫主义绘画,弗里德利希与龙格〔Runge〕)。

《"田园"》终曲乐章(……芦笛[chalumeau]如何被交响化?)

当然,还有《第八交响曲》第一乐章。 〔263〕

① 阿多诺想的是《太平洋231》,也就是奥涅格(Arthur Honegger)1923年的《运动交响曲》(Mouvement symphonique),阿多诺曾在1926年一则音乐会笔记中批评此作:"就音乐而言,此作乏善可陈,它对自然对象的模仿完全缺乏一种梦幻特质,过分清晰的再现可能造成事物之超现实性的丧失。〔……〕火车头好一点。"(GS 19,页65)

② 阿多诺指的是柏辽兹著作的序言部分,施特劳斯在序中谈到"古典弦乐四重奏里四个地位相等的旋律媒介构成美丽的线条,并且在贝多芬最后十首四重奏里发展出了一种与巴赫的复调合唱等量齐观的自由——他的九首交响曲没有一首能够流露出类似的一种自由"。——柏辽兹,《配器法》(Instrumentenlehre),理查德·施特劳斯加以扩充与修订,第一部分,莱比锡,未著出版年代〔约1904〕,页II。

关于贝多芬和交响曲理论,谢林(Schelling)在《艺术哲学》(*Philosophie der Kunst*)里的节奏观念①。　　　　　　　〔264〕②

文本 2a:贝多芬的交响曲

贝多芬的交响曲原则上较其室内乐单纯,虽然前者配置更为盛大,而且也单纯地呈现出了聆听者在其形式巨厦内部所听到的效果。这当然和迎合市场没有任何关系,至多也就关乎贝多芬要"在人的灵魂里撞出火花"的用意。客观而论,他的交响曲是向全人类发表的演说(Volksrede),通过论证人类的生活法则使之下意识领悟到,隐藏在人类每一个个体碎片化的存在背后的全体性。室内乐与交响曲是相辅相成的。前者大致上避开了慷慨激昂的姿态和意识形态,帮助呈现资产阶级精神的自我解放,但并不直接对社会说话;交响曲则承担了这一责任后果,宣告全体性的观念一旦和现实的全体性脱节,在美学上就沦为虚无。不过,交响曲也发展出了装饰性和原始性的成分,鞭策主体必须做出建设性的批评。人性是不容威吓的。海顿,这位古典主义大师里最伟大的天才之一,可能有感于此,才不无嘲弄地称贝多芬为"那位大蒙

① 谢林的节奏理论,见其《艺术哲学》(Philosophie der Kunst),页 77 以下;以阿多诺所用版本,则在第 142 页以下——《谢林著作。Manfred Schroter 根据原版整理》(*Schellings Werke. Nach der Originalausgabe in neuer Anordnung herg. von Manfred Schroter*),增补第三卷,慕尼黑,1959。

② 关于贝多芬的交响曲观念,参考 1962 年《幻想曲风》(*Quasi una fantasia*)里谈斯特拉文斯基的文章:

> 贝多芬的交响曲和他的室内乐不一样,是透过两个颇难调和的元素的统一而获得了特殊性。他的成功,在相当程度上,是因为有能力使这两种元素相互制衡抵消。一方面,他仍然信奉维也纳古典主义的主要观念,信奉对于主题发展的有效性,因此连带也信奉过程在时间中展开的必要性。另一方面,他的交响曲显示一种独特的重音辩证结构(Schlags truktur)。他既压缩又摹仿时间的展开,由此导致时间既有如被取消,又如栖悬并凝聚于空间之中。向来仿佛立足于柏拉图式境域里的交响观念,实际可以在这两种元素的紧张关系中寻得。在 19 世纪,它们分崩离析,就像哲学上的唯心论体系那样。(GS 16,页 400 以下)

古佬"(The Grand Mogul)。相似人群之间的不相容性,可谓是发达资产阶级社会里共相与殊相水火不容的一种反映,其方式之激烈,几乎没有任何理论可彻述。在一部贝多芬交响曲中,细节的工作,内在形式与音型所隐在的丰富性,为节奏的脉冲所掩盖;自始至终,这些交响曲都期待世人听出其中的时间进程与时间组织,以及其垂直性、共时性、声音层次的完整无缺。唯一的例外,就是《"英雄"》第一乐章的丰富动机——在某些方面,此作应当是贝多芬全部作品的珠峰。

不过,倘若说贝多芬的室内乐就是复调音乐,交响曲就是主调音乐(homophon),此言有欠公允。复调和主调在室内乐里也可交相为用。在最后几首室内乐作品中,主调音乐倾向于赤裸的齐奏,牺牲了第五、第七交响曲这类高度古典化交响曲中占据了主宰地位的和声理想。但是,贝多芬的交响曲和他的室内乐合一的程度究竟有多小,只要在《第九交响曲》与最后几首四重奏——甚至与最后几首钢琴奏鸣曲——之间做一番最粗浅的比较,便可不言自明。与上述这些作品相比较,《第九交响曲》是要回归,并以中期古典主义交响曲类型为取向,拒绝晚期风格的分离趋势。一个把观众唤作"朋友们",想要与民共唱"更为快乐的歌曲"的人,势必心怀此般意向。

> 摘自《音乐社会学导论》(*Einleitung in die Musiksoziologie*),全集,卷14,法兰克福1990,页281以下。写于1962年。

文本 2b:电台与交响曲曲体的解构①

有一种粗糙的现实主义艺术作品观,认为艺术品作为一种传世

① 1968年,在《在美国的科学经验》(Wissenschaftliche Erfahrungen in Amerika)里,阿多诺曾谈到这篇1941年本来以英文写成的论文,以下段落摘自该文20年后问世的德文版:

> 我的论点是,严肃交响乐作为广播在电台播放时,显然与现场演奏截然不同,因此那种所谓电台工业把严肃音乐推广给民众的说法还有待商榷。 (转下页注)

之物,与它纯感官层面的投影有着明显差别。只有这样的看法,才会对无线电广播复制贝多芬交响曲的事实无动于衷。诚如贝克尔首先所强调的那样,交响曲形式并不是管弦乐版的奏鸣曲,后者很容易被孤立地视为一种抽象图式①。奏鸣曲式有着特定的强度与密度。它产生自一种紧密、简练、具体可感的迫切需求:亟须动机与主题运作方面的技术。构造性的精简绝非出于偶然,整体是以虚拟的方式从至微至细的单元演绎而来,今天的序列技术(Reihentechnik)所严格遵守的,亦是此法。然而,同一性元素之间并不只是做静态的重复,而是像勋伯格所发明的这个术语那样,构成"变化的发展"(entwickelnd variiert)。交响曲在时间中从素材里编织出非同一性(das Nichtidentische),一如它从本身充满异质和分歧的素材中对于同一性的揭示与肯定。在结构上——如格欧吉亚德斯所强调的那样:一个古典交响曲乐章,你只有听完最后一小节,才能听出第一个小节,因为最后一节是第一小节誓言的兑现。时间产生了凝滞不动的错觉,《第五交响曲》与《第七交响曲》的第一乐章,甚至于过度扩张的《"英雄"》第一乐章,只要演奏得当,仿佛须臾之间,这种错觉就从结构中油然产生,正如拒绝接纳聆听者的强迫感也是如此产生的那样:交响曲的权威性乃是意义的内在属性,而聆听者通过交响曲所理解到的内在属性,乃是一个不断演化的整体之内被个体所仪式般接受的内在属性。交响曲结构在审美上的整合样式,同时也是社会性的整合样式。贝克尔自阐述过自贝多芬到马勒的交响曲之后,就以为自己在交响曲的"社会性肇发力量"(gesellschaftsbildenden Kraft)

(接上页注)〔……〕我将这项工作的核心收入《忠实的钢琴排练师》最后一章,"电台的音乐运用"(Über die musikalische Verwendung des Radios)。其中的确有个中心观念证明过时:之所以说电台广播的交响曲不再是交响曲,我是有着技术上理由的,确切而言,当时电台在复制音乐上的局限性造成了声音的改变,现在有了高传真和立体声音响,这些局限已经消除。但是我相信,原子化的聆听(atomistische Horen)理论以及广播音乐特有的图像化性格(Bildcharakter)都留存下来,未受影响。(GS 10.2,页717)

① 贝克尔,《交响曲:从贝多芬到马勒》,柏林:1918,页8以下。

中寻找到体裁的本质。他的理论在音乐上当然会失手，因为音乐一旦以任何方式被合理化、规定化之后，就不再是一种直接的声音，而是须在功能上遵照社会条件加以调适。总而言之，艺术从内部自身构筑的并不是一个真实的社会形式。音乐没有太多的社会基因，它是从个体诱导出人类彼此相连的意识形态，并强化着个体对于它的认同感，以及强化着个体彼此之间的认同感。合理化（rationalisiert），乃是柏拉图与圣奥古斯丁就已感受到的律令支持。交响曲颂扬富于实干、反抗精神的资产阶级社会，盛赞它是一个由诸多单子（Monade）组成的统一体，并且尤为讴歌其所带来的社会效益。维也纳古典主义乐派——几乎与工业革命同步形成——秉持这种时代精神去整合碎片化的个体，意欲从全体性的社会关系中提炼出一个和谐的整体。同时，审美表象本身，亦即作品的自律性，同时也是实践意图领域内部的一种手段。事实上，生命的全体性，实际上是在彼此独立、彼此矛盾之中复制了自身。这个真相确保了美学上的成功；欺骗（Trug）存在于个体的认同之中。人一旦在音乐中获得认同，兴奋感便油然而生。交响曲如此竭力包容音乐的细枝末节和个体聆听者，乃至于湮没了格格不入的知觉意识。幻觉被电台所驱散；电台以伟大音乐作为一种其内在本有的意识形态，实施了一场报复。没有任何身在私人住处的资产阶级，在独自聆听交响乐的情境中会误以为自己的肉身处于共同体的拥抱环护之中；就此而论，电台对于交响乐的解构，其实也是真相的渐次展开。交响曲被分解了：从扬声器里传出来的交响曲将与交响曲本质构成对立。交响曲本质上是一种在对立之中无论何其痛苦也要坚持的生命，那个生命的记忆如今被取代，换成一个浇铸品，个体在其中不再认得自己的冲动，也不复觉知到自己的解放。它至多只会造成聆听者的他律心态（heteronom），满足权力和荣耀之需，一言蔽之，亦即满足他的消费者心理。一种原本作为社会需要的表象，现在变成了个体在社会操纵下产生的伪自我意识和伪整体意识，意识形态成了纯粹的谎言。

这一点最简单的呈现，就是交响曲的绝对力度，亦即音量维度。

桌子尺寸大小的天主教堂模型，与建筑实物的差异，不仅仅只是量度上的，还有意义层面上的：如果观赏者身体的比例被改变了，大教堂（Kathedrale）一词的光辉度（Leuchtkraft）亦将消失。同理，一首贝多芬交响曲的统摄性力量，至少部分上取决于音量。唯有借助于盖过一切个体之声的宏大音量，他才可能通过声音之门，抵达音乐内部。不过，协助促成交响音响之可塑性、生动性者，除了音量，还有从极强 Fortissimo（极强）到 Pianissimo（极弱）的变化幅度：其幅度愈窄，可塑性、生动性愈是岌岌可危，支撑交响乐的空间体验随之瓦解。没有任何技术上的进步能够遮掩电台广播在这方面的损失。一个私密房间的聆听空间无法容纳音乐厅规模的宏大音响。如果想要体验一部属于宏大管弦乐范畴的作品所特有的音响品质，譬如勋伯格的《古雷之歌》（Gurrelieder），就必须远离人群，坐进一辆配备扬声器的汽车，才能体会到作品意欲表达的境界，但即使如此，大概也不免失真。毋庸置疑，如果电台广播不迁就聆听的声学条件与社会条件，如果它坚持在私密性房间里释放音响的原真力度，那么它甚至到今天也还能够突破中性化。可若是如此，音乐马上就会变成疯狂的抗议、野蛮的咆哮。这不但粗暴地干扰了四周环境，迫使左邻右舍报警抗议，而且也和音乐的原初形式格格不入，仿佛原初形式在此成了一棵室内盆栽植物。没有任何方式可以避开中性化。就算是立体声音响，也难以修复音乐的空间涵盖功能。交响曲变成室内交响曲，仿佛"世界精神"绞尽脑汁想要确定，室内交响乐和室内管弦乐团都已步入机械复制的时代。电台广播交响乐在感官层次上的改变，亦对交响乐结构造成了致命的伤害。

贝多芬中期以降，古典型交响曲产生了一种无中创有（einer Schöpfung aus dem Nichts）的理想化创造意象，但前提是，最初动机的特性，作为三和弦的衍生物，在遭到极大程度的消除同时又在演奏中被强调，这导致动机本身微不足道，却对于后续音乐形成了无比重大的意义。《第五交响曲》的第一小节，倘若演奏无误，必然提出了一个命题（Stezung）的性格，仿佛它们是一种不受约束的行动，凌驾于

一切素材之上。在技术上,这需要极大的力度:在这里,响度不只是感官属性,而是造就某种精神境界、结构性意义的条件。除非第一小节的虚无(das Nichts)立即被领悟到这是整个乐章的全部意义所在,否则此乐章的理念还尚未获得真正陈述,音乐便已过去。当音乐结构被化约为无关紧要之物,就没有了张力的累积。但是,聆听者——特别是那些由喧嚣浮夸的广播引入音乐文化的聆听者——对尚未被破坏的作品所知愈少,愈是完全受到广播里的声音摆布,他们就愈会不知不觉、愈无力地任由中性化的效果左右。记忆曾经给予过的良性支持,现在变成敌人,也就是无记忆的知觉。广播交响乐的结构两极分化成了彼此对立的成分,即,平庸与浪漫:此成分在广播交响乐的趋势中很容易变成轻音乐的结合。贝多芬作品的原始细胞本身并无意义,只是调性语法的浓缩,全赖交响曲赋予它们声音。若是把声音从自身语境里拆离出来,它们就会变成空洞的陈腔滥调,譬如《第五交响曲》的起始动机,就已被国际-爱国主义(international-patriotisch)利用殆尽;扣人心弦的强烈对比以及旋律特性鲜明的第二主题乐思,成为煽情的样板或不无自负的美丽片段。交响曲的强烈调性松懈了,成为遵照时间顺序进行排列的插曲。交响乐的强度大概是永远无法剔除殆尽的,个别细节朝整体而行的超越性也无法完全抹光。但它们已中了毒。其残骸望之如一座在语境中缺席或遭受彻底破坏的废墟。一言以蔽之:莫若是一种摘引。因此之故,只有音乐的图画层面得以留存。传入耳际的不是贝多芬的《第五交响曲》,而是冠有《第五交响曲》之名的各种旋律的杂烩集锦——至多只算是关于此作的音乐资讯,就像是有人在欣赏了《威廉·退尔》之后,抱怨完整的戏剧被化约成一堆格言警句那般。将本质上极不浪漫主义的贝多芬音乐浪漫主义化,将其音乐翻译成通俗的音乐传记①,也是一般电台广播在播出传统音乐时声称保存完好的灵韵。音乐在科技时代

① 比较阿多诺,《论音乐的拜物性格与聆乐的倒退》(Über den Fetischcharakter in der Musik und die Regression des Hörens),收于《不谐和音》(*Dissonanzen*),Göttingen,1958,页9以下〔今见 GS 14,页14以下〕。

到来之前所代表的特殊状态,也因魅力的滥用而降格,接近于无聊乏味的日常状态。节庆的境界遭到瓦解,在格欧吉亚德斯谈莫扎特《"朱庇特"交响曲》的文字中,曾形容节庆境界是维也纳古典主义的本质要素。或许,在那时候,它就已经是一种主观的演出,希望拯救一个客观上正在消失的事物。

〔……〕没有哪首贝多芬交响曲能免于变质堕落。但此言其实是说,作品本身不是自足的,并非漠然无感于时代。皆因它们历史地在时间中自我转化、展开和萎谢,因为它们本身的真理内容是具有历史性的,并非一种纯粹的本质:唯其如此,它们才格外容易受外在影响。这一点验证了音乐内在的事态:逐渐逼近的沉寂。广播现象是一个普遍趋势的指标,是传统作品本身的式微的指标,以及大众所认可的音乐文化指标。分崩离析的作品只能以劫后余生的阴魂形貌存活。

摘自《忠实的钢琴演奏者》(GS 15,页 375 以下),写于 1941/62

第九章 晚期风格(一)

文本 3：贝多芬的晚期风格

重要艺术家晚期作品的成熟(Reife)不同于果实之熟。这些作品通常并不圆美(rund)，而是沟纹处处，甚至布满褶皱。它们注定不够甜美，令品尝者感到酸涩难当。它们也完全不具有古典主义美学对于艺术作品要求的和谐(Harmonie)①，显示历史痕迹多于发展性

① 阿多诺研究贝多芬的起因之一，乃是意识到和声概念不足以说明贝多芬较晚期的作品；一直到《美学理论》，这个认识都很重要：

> 无此提醒，无此矛盾与非同一性，和声在美学上便会无关紧要，正如黑格尔早年所论述的关于谢林与费希特之同一性体系的差异性的著作，唯有在与非同一性的关联中才能获得理解。艺术作品愈深深专注于和谐的观念，或者致力于本质呈现的观念，就愈是在这些观念中无法获得满足。过度宽泛或者滥用的历史哲学，实际上无法说明譬如米开朗基罗、晚期伦勃朗、晚期贝多芬其多元化的反和谐姿态，何以肇因于和谐概念的内在发展以及现有分析理论在此方面的匮乏。不和谐的概念无关于这些艺术家们的主观痛苦和苦难遭遇。和谐的真理在于不和谐。(GS 7,页 168)

方向。流俗之见认为,这是步入晚期后的主体性表现甚或者是"个性"的决绝宣言,因而在表现自我的过程中打破了形式的圆融,以哀伤扞格之音取代了调和圆谐,以超然的意志解放了备受鄙弃的感官魅力。晚期作品因此被放逐到艺术的边缘,几乎沦于一种毫无艺术性的文献纪录。事实上,对于贝多芬生平命运的探讨极少忽略他的晚期作品。仿佛,在死亡的尊严面前,艺术理论也不得不在现实面前作出让步。

如此也就解释了流俗之见何以有欠公允,却几乎从未有人提出严肃的质疑。一旦有人专注于作品本身,而非心理始源,这种流俗之见将立刻暴露出不足。研究者的要务是对于作品形式法则的洞察,唯有如此方能避开进入到文献的领域——从文献的角度来看,毋庸置疑,任何一则贝多芬谈话记录的重要性都高于《C♯小调四重奏》。不过,揆度晚期诸作的性质,并不能以"表现"(Ausdruck)一词以蔽之。晚期贝多芬有些极"无表现"(ausdruckslose)、疏离之作;批评家因而喜欢说他的晚期风格是一种全新的复调化客观建构,而另外有些批评家则相信,晚期贝多芬步入了一种从心所欲彰显自我的境界。他内心的分裂骚动,实际上充满迷思,并非总是可与自绝的意愿或魔性的幽默拉上关系;有些作品纵然安详静谧,甚至带有田园气息,其意义实际却十分深奥难解。这个心灵不重感官享受,却又不避忌 Cantabile e compiacevole(如歌且令人愉悦)、Andante amable(和蔼可亲)之类的表情记号。他的态度无论如何,也不能直接以"主观主义"的陈腔滥调加以概括。在贝多芬的全部音乐作品里,其主体性与康德口中的主体性完全一致,其功用原本并非是要使形式解体,而是要建构形式。《"热情"奏鸣曲》可为一例:较之于最后几首四重奏,此作在结构上更浓密、完备(geschlossener),也更"圆谐",但因此也更为主观、自主与自发。然而,就其迷样特质而论,这最后的几首作品在神秘度上要多于《"热情"奏鸣曲》,其原因何在?

要修正关于晚期风格的种种俗成流行之见,唯有技术上的研究可以奏效。我的研究,首先将指向当前流行之见所刻意忽视的一个特性:

惯例(Konvention)的职责。惯例在老歌德和老施蒂夫特(Stifter①)作品里的贡献，可谓路人皆知；然而，对于作为极端个人主义典型的贝多芬而言，传统惯例在他作品里具有同等的重要性。此问题有待进一步的探讨。无法忍耐惯例，甚至在惯例不可回避的情况下，也要遵照表现冲动对其加以重铸，可谓是一切"主观主义"程序的首要要求。中期贝多芬即是如此。通过使用潜藏的中声部、节奏、张力以及一切其他的手段，他在自己的主观动力之中汲取了传统的养份，并且依照自己的意图进行转化。在有些地方——譬如《第五交响曲》第一乐章——他甚至根据主题实质本身来发展传统，然后借助主题实质的独特性，将之带离传统。晚期贝多芬则迥异于此。在他的形式语言里，甚至在最后五首钢琴奏鸣曲的独特句法里，传统的套式与语法俯拾即是，随处可见装饰性的颤音、终止式与花饰；这些套式与语法每每赤身裸体、了无遮掩，不加转化：Op. 110 奏鸣曲第一主题所使用的异常素朴的十六分音符伴奏音型，中期风格大抵是难以容忍的；《音乐小品》(*Bagatellen*) 最后数段导奏和结尾小节有如歌剧咏叹调怅惘失措的前奏——凡此一切，不是夹在多声部风景无比坚硬的岩层里，就是藏匿在一种慎独的抒情主义不无克制的冲动之中。诠释贝多芬，或者，诠释任何晚期风格，如果只就习俗惯例的解体提供心理动机方面的解释，而不顾实际现象，其诠释都不可能是充分的。艺术的内容永远只寓于现象。如果晚期作品的确不只是圣人遗骨的动人表征，那么成俗惯例与主体性的关系必须理解为晚期作品内容本源所在的形式法则。

然而，这种形式法则唯有在思考死亡之际才会凸显出来。如果说艺术的合法性在死亡的现实面前也将被彻底摧毁，那么死亡势必也无法直接被艺术作品同化为艺术的"主体"(subject)。必有一死的是创造者，而非他的作品(Gebilde)，由此，死亡是以一种折射的形式——或者说，作为一种寓言(Allegorie)呈现于艺术。心理诠释未能洞察到这个事实。它宣称晚期作品的实质在于具有必死性的主体性，希望借此

① 校译者注：此处是指德国作家阿达尔贝特·施蒂夫特。

从艺术作品之中直接获得死亡意识：这始终是形而上学之欺骗性的顶点。当然，这套诠释法则感知到了主体性对于晚期艺术作品的破坏性。但是，它寻找这股破坏力量的方向与这力量的运作方向背道而驰（它是往主体性本身的表现里寻找）。主体性，作为终有一死之物，以死亡之名，实际上从艺术作品中消失了。在晚期作品里，主体性力量就是它离开作品时的暴躁姿态（auffahrende Geste）。它炸碎了作品，却不是为了表现自己，而是为了无表现地扔掉艺术的形骸。它只留下了作品的碎片，只透过自己暴烈离去的空间，密码般与自我沟通。经过死亡的点化，大师之笔解放了已被定型的材料；斑斑的裂痕和罅隙就是那绝笔，见证了"自我"在实存（Seiend）面前的有限与无力。此即《浮士德》第二部与《威廉·麦斯特的漫游时代》素材过剩之故。因为在这两部著作中，传统惯例不再由主体性灌注与驾驭，而是被原封不动地套用。主体性挣脱作品之际，传统即被震碎。作为碎片、废料与弃置之物，传统自身成为表现，但不再是孤立"自我"的表现，而是创造物的神秘本性（mythischen Artung）及其覆灭的表现。晚期作品象征性地标识了步入覆灭的各个阶段，仿佛是过程中的一段段煞尾。

借此方式，在晚期贝多芬的作品里，传统赤裸裸地呈现自身，成为表现。而助使表现达成的——正如经常有论者指出——是贝多芬在风格上的简缩（Verkurzung）：简缩之用意，并不是要剔除音乐语言里的空洞语句，而是要把这些语句从主体控制的幻觉中解放出来：解放后的句子脱离了动力音流，自行言说。可这一刻，只发生在主体性在逃逸过程中以其意图猛然照亮传统的那一刻。之所以在贝多芬最后的作品里，渐强和渐弱貌似独立于音乐结构之外，却经常撼动整个结构根基，其缘由就在在此。

他（晚期贝多芬）不再将如今已被弃置、疏离的碎片风景凝聚在同一意象之中，而是在忠于动力理念的前提下，用个人主体性在穿越作品内壁时撞击出来的四溅火焰来照亮那风景。他的晚期作品仍存在指定的进程，但不再是发展性的，而是在两极之间点火，拒绝走安全的和谐路线。所谓的"极端"，在最严格的技术意义上，一方面是指

无意义的空洞乐句的巨大齐奏;另一方面指复调在齐奏之上未经中介的崛起。主体性将这些极端要素逼入环节内部,将张力灌注于经过压缩的复调,令其在齐奏中瓦解与逃逸,仅在身后留下赤裸的音符。空洞的乐句就地竖立为一座纪念碑:主体性石化(versteint Subjektivität)之碑。但那些休止——最晚期的贝多芬其最鲜明特征所在的那些突兀停顿——就是主体性冲破藩篱的刹那;作品也随着主体性的逃逸而失语,空洞变得外露。这时,下一个碎片才进入,遵照那奔逸而去的主体性所下达的命令就位,并与前行的碎片共存亡,因为它们所共享的秘密咒语,只能用它们共同构成的音型进行祛除。至此,最后的贝多芬其所谓的既主观又客观的矛盾,终于可以获得阐明。所谓的客观,指的是那碎裂的风景;所谓的主观,指的是那唯一可照亮的火光。晚期贝多芬并没有谋求主-客之间彼此和谐综合。他,作为一股分裂的力量,将二者在时间中撕开,以便能将它们存储于永恒之中。在艺术史上,晚期作品无异于灾难[①]。

<p style="text-align:right">录自《音乐瞬间》(Moments musicaux),
GS 17,页 13 以下。写于 1934 年</p>

我练习 Op. 101 之后。——第一乐章是不是《特里斯坦》(Tristan)前奏曲的模型?音乐绝不相似,仿佛(无比浓缩)奏鸣曲形式变成了一首抒情诗,完全主观化、精神化、拿掉了构造。但是,其原因不仅在八分音符和 6/8 拍子,也缘于变化半音音阶(导源于第一小节的变化属和弦)在结构上的重要性,以及一个难以掌握的元素——渴望的模进(Sequenzen der Sehnsucht)——尤其是 F♯ 小调进入〔第 41 小节〕之

① 托马斯・曼 1945 年撰写《浮士德博士》第八章时,接触到了阿多诺写于 1934 年的《贝多芬的晚期风格》;曼提到克雷契玛尔(Wendell Kretschmar)关于贝多芬钢琴奏鸣曲 Op. 111 的讲座中,多处借用了阿多诺的文字,论者已一再考据证实。——参考 Hansjorg Dorr,《托马斯・曼与阿多诺:协助"浮士德博士"成书的一项助力》(Thomas Mann und Adorno. Ein Beitrag zur Entstehung des "Doktor Faustus"),见《戈理斯协会文学研究年报》(Literaturwissenschaftliches Jahrbuch der Gorres-Gesellschaft,新系列,卷二,1970),页 285 以下,尤其页 312 以下。

后的发展。——第二乐章与《A 小调四重奏》终曲导奏部分完全性格同一(在速度上!)〔Op. 132;第四乐章:进行曲风,相当快速〕。在 D♭ 上中断的那个不寻常的,勋伯格式的经过句〔比较 19 至 30 小节〕(极难演奏,十分神秘难解)。卡农式二声部三重奏与之相似。要以非常激动(bewegt)的方式处理,以期产生意义,无论如何——尽管存在这样的诱惑——都切勿减慢。要以八分音符处理慢板的导奏。与《"华德斯坦"奏鸣曲》终曲同样的张力,只是更为深潜、沉思,预示《"槌子键"奏鸣曲》的慢板乐章。——第一乐章的回忆带有文学特质,不是奏鸣曲形式内在本有的特质,而是"诗质",如同《第九交响曲》终曲导入部的引子。——终曲乐章是晚期风格的原型,一种原始的现象。它有:

复调的倾向(呈示部始终使用复对位,为赋格做准备)。

一种光裸(das Kahle)的特质。二声部,八度音程。单纯的和弦(导源于第一主题)导向结尾乐段的主题。

这个主题庸俗,有如流行小调,同时随着音域的改变而分裂。由"博学"(Gelehrt)与"骑士风度"(Galant)结合而成的维也纳古典主义仿佛被两极化,回归各自的基本元素:精神化的对位,以及未升华、未消化的"民俗味"。

非比寻常的艺术,使发展部看起来不同于学究气的赋格(札记:对主题的不规则回应:a,c,d,a),但又留在形式之内。

特别令人感兴趣的是尾声。第一主题的中段在再现部被省略,它在尾奏里出现的时候〔325 小节以下〕,有如某个过去已久、已被遗忘、离当下极邈远的事物,因此无限感人——颇似《浮士德》结尾场景那段"Ach neige"词儿①。音乐的当下(Prasenz)如此变幻莫测,这在

① Ach neige 出于"Ach neige,/Du Schmerzenreiche,/Dein Antlitz gnadig meiner Not!"〔啊,多苦多忧的圣母,/请您慈颜俯鉴,/垂怜我的悲苦〕,第一部结束前的地牢场景(《浮士德》第一部,3587 行以下);不过,阿多诺在此处比较的是第二部的结尾。在这里,一个"忏悔者,原名格丽卿(Gretchen),依偎着"发言,词句承第一部那段独白而来:"Neige,neige,/Du Ohnegleiche,/Du Strahlenreiche,/Dein Antlitz gnadig meinem Gluck!"〔无与伦比的,/光辉盈满的圣母,/请您慈颜俯佑,俯佑/我的幸福!〕(《浮士德》第二部,12069 行以下)

贝多芬以前闻所未闻。直到后来的瓦格纳以剧场手法，在《尼伯龙根的指环》，以及尤其在《诸神的黄昏》里运用了这些效果。

再现部进入前巨大力量的累积（类似《"槌子键"奏鸣曲》第一乐章的情况），有一种阴郁且来者不善的性质。

结尾〔第 350 小节以下〕使用低音 D〔正确：低音 E〕，一种形而上的风笛效果。

整首奏鸣曲非常黑格尔（Hegelisch）。第一乐章是主体，第二乐章是"外化"或"疏离"（客观，同时错乱），第三乐章是——如果夸张的说——综合，这综合源自客观性力量，客观性在过程中证明自己与主体（抒情的核心）同一。〔265〕①

尝试理解晚期贝多芬的旋律结构，《"槌子键"奏鸣曲》的慢板乐章。

1. 其旋律，根据传统概念来判断，缺乏可塑性（unplastisch）；也就是说，它的轮廓不够清晰可见，这与教堂音乐所排斥的世俗音乐中的"发明物"（inventions）极为一致。原因：表面的清晰度（Oberflachenartikulation）消失了（没有休止，没有尖锐的节奏对比，没有"动机"，尤其重要的是，和声与基本调性框架始终在整个主题的贯穿中保持一致）。音符的重复乃是另一个主导性倾向，经常重复三次，甚至四次。旋律在长大的拱门上延伸，且有一种饱受压抑之感。

2. 第一个效果就是旋律失去了逗留直接性，一开始就是以经过中介的，甚至于"富有意义的"面貌出现。故而，你所看到的不是旋律本身，而是旋律的意义。它根本不能作为"旋律"加以聆听与理解，而是一个意义的复合体。它也没有真正续进，而是逗留在那里，绕着自己打圈圈，没有任何发展（只有后置句的性格清晰可见）。可以说，F♯ 在这里并未进行充分挖掘，倒是不厌其烦地呈现这个调的各种奇异特性。这不是调性的实现，而是调性的刻画。

3. 发展部被调性领域的自我超越所取代：一个根据拿波里六和

① 文末附日期：1948 年 6 月 14 日。

弦所制定的调性领域。

4. 主题形式极为简单：如歌的旋律分成两个部分，主题 b 被反复，带有由两小节构成的后置句。不过，由于牢牢抓住了两个主题的合并以及主题 a 的动态变化展现，这主题形式从外部看并不明显。一切同时出现，然而经过了秘密的设计。

5. 重复的音符，连同其他元素，造就了主题奇特的演说性格。在非常晚期的贝多芬这里，旋律之间的衔接脱节了，音乐按照演说的逻辑进行发展。这一点必须作精确的观察。这在 Op. 110、Op. 111 以及《B♭ 大调四重奏》〔Op. 133〕的如歌旋律中已有暗示。〔266〕

关于非常晚期的贝多芬作品中的各种旋律结构(Op. 106)

1. 重复的音符有助于和声的重新诠释，它们经常在不同和弦——尤其是在第 I 与 V 级和弦之间——之间奇特摆荡。这与悬宕的效果有关，特别是其中与联结①三和弦的对比，仿佛具有了一种纯粹、自足的意义。判定调性素材僵化成一种惯例，只是认识到了一半真相。它与过程及同一性相疏离，茕茕然独立，有如一块岩石。它在主观维度上是"无表现"的，但在技术上却是一种客观而隐喻性的表现。"调性自己说话。"②这是三和弦被刻画的意思。

（关于"无表现的表现"的关系必须精确说明。）例子：《"槌子键"奏鸣曲》慢板乐章呈示部的尾声，从 B 小调进入到三个升号〔69—73 小节〕，尤其里面的 D 大调和弦。

2. 关于"神秘性"表现与技术的同一性。为贝多芬晚期作品所使用、唤起、援引的无可塑性与无特性的动机（比较 Op. 106 柔板乐章呈示部的相同尾奏）。尽管其动机模式模糊不清，但不难感知两者之间的关系。而这就是神秘感的表现。这一点甚为关键。注意贝多

① 原文拼字有误，写成 gebunden，应为 gebundene。
② 巴洛克诗人切尔明(Andreas Tscherming)诗题"Melancholey redet selber"〔忧郁自己会说话〕，阿多诺取用而易一字。他从本雅明的《德国悲剧的起源》(Ursprung des deutschen Trauerspiels，校者注：此书已有中译本，陈勇国译，文化艺术出版社，2001 年) 得知此诗(本雅明，《著作集》〔页 11 注②〕，卷一，页 325)。

芬那句关于天才和减七和弦的名言。"老兄,很多人归因于作曲家天才的那些惊奇效果,往往只是正确运用和解决减七和弦的结果。"贝克尔〔《贝多芬》〕,页189。对于了解贝多芬的做法,此语至为重要。

3. 有些持续反复的、奇特的和声公式刻意中断公式表面的清晰度,这些公式特别包括了减七和弦在低声部的预期解决。

4. 关于晚期贝多芬作品中和声的枯萎问题,应有更为辩证的理解方式。这是一种两极化的对立(Polarisierung)。和声在此中的确逐渐消失了(Op. 135或许最为明显),但同时又赤裸裸地显露出来。而"赤裸"(Nacktheit)正是这旋律样式发生改变的功能因素。也就是说,旋律线条在这里只是和声其纯粹而内在的本质产生的效果,因此也是非真实的(uneigentlich)。就此而论,晚期贝多芬的风格与复调背道而驰。但话又说回来,一切复调旋律,亦即基于真实性关系所构思的复调旋律,多少都带有这种"非真实"的性质。

5. 然而,和声即使呈露,它与充分发展的调性、审美上的和声观念也毫无干系。严格而论,调性萎缩至光秃秃的和弦,其实质性从整体转入单一和弦,并以此"指涉"调性;单一的和弦变成了寓言(allegory),取代了作为过程的音调(Tonart)。为无调性而新造的"非功能性和声"(functionless harmony)一词,在某方面也适用于贝多芬。在和声的来回摆荡之中,和声的转变既不属于过程的一部分,也不会导向"结果"。要提一下当代的和声① 〔267〕

文本4:贝多芬:六首钢琴小品,Op. 126

在人生末旅,离群索居的贝多芬在"家庭音乐"②的创作上绝不

① 阿多诺以"相辅相成的和声"(komplementaren Harmonik)概念形容十二音音乐的垂直性向度特征(参考《新音乐的哲学》,页81以下)。
② 校者注:这个术语是19世纪文化史家威廉·海因里希·里尔1855年为《德国诗人50首诗歌精选》这本集子所取的名字,后来具有了意识形态的含义,在音乐中特指迎合市民精神的艺术体裁及风格。

妥协。业余小提琴家面对最后的几首四重奏,一如业余钢琴家面对五首晚期奏鸣曲及《"迪亚贝利"变奏曲》,往往感到一筹莫展。对于这些作品,无论是演奏还是聆听,都是勉为其难之事。没有舒适的坦途可通向这片石化的风景。但是当贝多芬拿起斧凿,意图在雕刻造型而使岩石说话的过程中,碎片飞溅,煞是撼人。就如地质学家可根据细小、零散的物质微粒,便可发现整个地层的真实构造特性那样,这些碎片也包含了自己所来自的那片风景的见证:其结晶物是一样的。贝多芬自称这些碎片为小曲(Bagatelle)。它们不只是音乐生产过程中最具份量的碎片和纪录,还以令人惊异的精简形成揭示出了一种奇特的节缩以及无机(anorganisch)倾向。这或许不但指向贝多芬,也是指向一切伟大晚期风格最深邃的秘密。这些小曲虽然在一般的贝多芬"钢琴曲集"中不难接触到,却远远不如奏鸣曲那样广为人知。因为在这些小曲的氛围中,仿佛连呼吸都变得十分困难。但这些作品将以无比广阔的视界补偿艰深的难度。钢琴家应该勇于弹奏第二套晚期小曲集①②,只要洞悉其中的音乐奥义,这些作品的钢琴技法便可获得完美的掌握。

第一首小曲,其结构布局遵循三段式艺术歌曲图式。歌曲般的旋律,起始即具备独立的对位,配置于八小节上,以越来越丰富的动态重复:中段主题带着非常理所当然的姿态从属调展开。仿佛有一只巨手伸入这平和的结构,从中段主题的第四小节拣起一个动机,随其法则而调整节奏,并将之析裂为越来越小的值数。蓦地,它忽然变成一个纯粹的终止式:巨人只是在游戏,再现部就由终止式的结束部分开始:主题在低音声部,高音声部则由终止式的结尾形成。然后,随着对位扩大,主题出现在高音部,终止乐段趋近 G 大调:再现部节缩成八小节。尾奏由中段主题的一个动机转位形成,完全是复调性质,有一系列彼此粗暴相对的二度:声部彼此分开,露出之间的深渊。

① 校者注:此处应指贝多芬在 1820 至 1822 年间作创作的 Op. 119。
② 《弗斯报》(*Vossische Zeitung*)1934 年刊出"我们推荐的家庭音乐"系列文章,阿多诺为之撰文;该报被禁,阿多诺此文未能刊出。

终了,是第一部分是怯生生且姗姗来迟的平静。——第二首小曲的形式殊为奇特:起始部分没有获得重返或重复。开头是一个单声部的、前奏性的十六分音符运动,流畅的八分音符旋律与之形成对比,两者都被重复。第三度进入时,低音声部一个 fp(强后突弱)扼制住了动势;然后,八分音符步入极端音域,突然流露出一个神秘的表情;终止式与简洁的半终止式。结尾动机带出一个 *cantabile*(如歌的)中段,经过不规则的重复之后,随即打住。如同第一曲,这是一个休止而非沉思:开头的动机仿佛隔着几座深渊一般的间隔出现,压缩,转入 G 小调。暴风雨般的动态:突如其来的突强延留音似乎以 F^\sharp 小调威胁 G 小调,然后以 D^\flat 大调逼近 C 小调。一个新的四分音符动机挣脱十六分音符运动,在三连音伴奏之下,面貌逐渐清晰,卒至独立自足:典出自《"槌子键"奏鸣曲》第一乐章。终点采取了来自呈示段的结尾动机,加上复调修饰,以动力性的颤音贯穿,最后寂灭如灯。——第三首小曲是一首十分简单的三段式歌曲,以"和声复调"(in harmonischer Polyphonie)谱成。第一部分重复,第二部分展开,带出一个小小的华彩乐段。再现部包括开头乐段及以音型变奏构成的重复。尾奏取用呈示部的收尾节奏,维持三十二分音符运动;结束的四小节由旋律的开头音符构成。——第四曲,*presto*(急板),几个动机与 Op. 109 的某个变奏有着密切关联,调性明显指向最后几首四重奏。它可以说是这套曲集中最重要的一首。复调(复对位、密接应和)与自然无饰、近乎单声的素朴形成极强烈的对照。起头是绷紧的复调;八度以狂肆的重音回应。中段主题以起头的复对位开始,轻盈地分解为八分音符;然后,配合八度音,重复的开头 F^\sharp 横加介入。一个新的开始:仍是 F^\sharp。接着,密接应和(Engfuhrung[①])里一个收束,随后是主题在直截了当的四分音符和弦伴奏上出现,直接引向第一部分的重复。结尾八度音扩大,形成终止式。三声中部(Trio):B^\flat 大调,在空前原始的风笛效果伴奏上,还有一个同样单纯的主题;不

[①] 校者注:音乐术语,特质赋格音乐中的一种主题进入方式。

过,这是一种骗人的、骇人的单纯,在从外面射入的一个渐强和一个渐弱的刺目强光映照之下,显得过于明晰,犹如乡间道路在黄昏的斜晖之中,凹辙和凸起纤悉毕现。随后,庄严的全音符唤出最后几首弦乐四重奏都曾出现过的一个动机:小九和弦(这个最尖锐的不谐和音,还曾见于那惊心动魄的《"田园"交响曲》)。谐谑曲乐章(Scherzo)的忠实复现,延长了四个小节:休止。整个三声中部从头至尾重复一次;但休止之后,重复的只是幻影(Phantasmagorie)。大调作结。——第五曲圆熟却无惊人之处。充满温柔、抒情的复调,与《C#小调四重奏》第二乐章同出一辙;中段流畅如歌——中声部创造了美妙的不谐和音;但其中——就像贝多芬的抒情乐段常见的情形——暗藏了交响曲的元气,并由一段宏大铺展的渐强音释放出来。结尾动机对第一部分形成一种关系;再现部大为缩短。——最后一曲,起始与结束所俱用六小节的急板小节——有些段落来自《C#小调四重奏》的变奏——可列入晚期贝多芬至谜至奇之作:称它们为"以器乐表达的手势"(instrumentale Geste),对这样一位大师而言,还无法令人满意。这里只提一点:谜题寓于它们的惯例特质(das Konventionell)。此曲具有抒情性质,其曲风令人想起《致远方的恋人》。第一主题欲语还休,由碎片性动机构成;转调之后,旋律质地更加致密,呈示部结尾缀以细腻的装饰性三连音动机。中段导源于此,反复部分着力于三连音伴奏。它延长了六个"自由"小节,第二部分回到主调。尾奏,如同中段,继续以三连音动机发展,似乎想要让这个动机占据所有声部。再一次,回旋曲一般欲语又止的主题再次出现。最终,急板小节冲破了抒情的外壳。从他那有力的双手,大师洒出了一些碎片。他的曲体本身具有断章(Fragment)倾向。

(GS 18,页 185 以下)——写于 1934 年

相对于室内乐,钢琴和管弦乐作品构成了一个统一体。〔268〕
关于《A 小调弦乐四重奏》第一乐章〔Op. 132〕。它在形式及其和声关系方面有着杰出的处理。发展部是一种暗示而非宣告。第

第九章　晚期风格(一)　187

一部分呼应主题,具有导奏的成分。在整体休止后,第二种声调(中提琴＋大提琴,八度)〔92 小节以下〕是从一个导源于主题的模型开始的,并表现出进一步的阐述迹象,但实际却是如原先那般结束,继之引出导奏与第一主题,过渡到反复。透过华彩段之前的隐伏主题(但主要由于它出现在属音而非主音上),发展部表现出了一种不置可否的暧昧特质,唯其走势大致符合规律。潜含的转调张力与发展部的不确定性,深深影响了长达 70 小节的尾奏。主调至此方始恢复。但它终究必须结束,于是选择了第二次再现部①宣告的结束,以便将三个主要音型加以压缩,但又能再度呈现原来的序列,而且此时(主题在大提琴的 F 延留音上再进入时〔第 195 小节〕)才真正转入尾奏,使其能够强化对主题的也在明确发展了。这一切得以完成,得益于不规则因素出神入化的运用。——导奏就此融入乐章之中,但并非像引文般置入乐章脉络,而是(以长大的众赞歌音符和二度音程)令人"浑然不觉"的提供粘着剂,仿佛它自己就是那粘着剂一般,统摄整个乐章(这与洛伦兹指出的那个《特里斯坦》主题功能同出一辙)②。

　　关于晚期风格;主题由大提琴首次进入时〔第 11 小节〕,有如享有治外法权,有如的"箴言"(Motto);直到第一小提琴出现,它才进

① 校者注:或者说"真实的"再现部。
② 参考 Alfred Lorenz《瓦格纳作品形式的奥秘》(*Das Geheimnis der Form bei Richard Wagner*)卷二;《瓦格纳"特里斯坦与伊索尔德"的音乐结构》(*Der musikalische Aufbau von Richard Wagners "Tristan und Isolde"*),柏林,1926,第 179 页以下:

　　　　我们如果能在欣赏此剧时高度全神贯注,以至于到了逐字逐句的地步,就能够将全剧首尾的千头万绪梳理出一个中心意象,我们将领悟到,整部《特里斯坦》实际就是一个巨大的弗里吉亚终止式(phrygische Kadenz)。S-D

　　　　存有(Sein)那种渴望、下属音的原始根基(Urgrund)没有明确在 E 大调主音里解决,而是径自跃向属音的狂喜。〔……〕在这部长大四小时的鸿篇巨制里,E 大调主音作为一种未曾言表但完全彻底的释放〔……〕,将会潜入意识,不过,这只有那些有能力对这部巨作进行高度概括得人才能感知到。

入作品"之中"〔第13小节〕,同时又深藏不露,也就是说,它看来只是咏叹调旋律的延续,而不是进入(比较晚期贝多芬在I级和弦上避用主音的倾向!)。——主题重复时〔第23小节〕,第二小提琴与大提琴的空八度。第一小提琴在二度上为第二主题群提供的分解伴奏〔49小节以下〕。音乐有被打碎之感,加上反复部〔第227小节以下〕乐段近乎中国风的效果(die fast chinesische Wirkung),此处第二主题群在大提琴上开始,第一小提琴,乍看似模仿,但三小节后变成只是大提琴声部的复制,仿佛贝多芬认为再聪明的模仿也极端愚蠢,仿佛他在实际只有一种事物存在的地方羞于表现出多样性(参考关于晚期贝多芬概念层面的札记〔fr. 27〕)。——变化半音的表情在第二主题群得以保留,显得十分病态,既哀怨又空洞。——发展部第二次再现之时,采取了素净的二部式结构。对于这个乐章的分析,引导我对晚期贝多芬风格的"省净"(Kahlheit)提出技术上的解释,并试图继之以哲学上的诠释。所谓"主题性作品"(thematische Arbeit),例如贝多芬在Op. 18所建立的形成,通常是将一个统一的东西——旋律——分开、撕裂。它不是真正的复调,而是在和声—单声结构内部形成复调的表象。晚期的贝多芬似乎认为此做法不够精简,过于繁琐。如果只有一物,如果本质就是一个旋律,那么,唯一应该呈现的就是一个旋律,不必顾虑和声的平衡。晚期贝多芬,堪为有史以来对装饰的第一次伟大反抗,反抗那并非纯属本质所需之物。他可以说是直取二部复调音乐(diaphonische)作品有意呈现的本质:二部复调的本来用意是,二部是现象,本质另有所在。贝多芬直拈本质,绝不"拐弯抹角"(Keine Umstände machen)。这样,由于直取音乐自身的本质概念,那些"古典"成分,譬如完满、充分、圆融,就此遗失。晚期风格,将音乐分裂成单声和复调,实际内在于古典的贝多芬之中。就其本质而言,就其毫无修饰的"古典"而言,古典性(Klassizität)被炸成了碎片。这乃是我的诠释的决定性信条。〔269〕①

① 文末附日期:9. XI. 48。

札记:《A 小调弦乐四重奏》的末乐章不是晚期的贝多芬。源自《第九交响曲》与《第十交响曲》的草稿。　　　　　　　　　〔270〕

晚期弦乐四重奏的风格与《A 小调弦乐四重奏》末乐章存在明显分歧,窃以为可作如下解释:末乐章主题属于《第九交响曲》及《第十交响曲》的复合体,而且贝多芬有意识地使交响曲风格从晚期风格的批判属性中豁免出来。就此意义而论,贝克尔所持《第九交响曲》具有"回顾性格"之说(〔《贝多芬》〕,页 271),可以成立。贝克尔还看出了《第九交响曲》具有史诗性格(〔同书〕,页 280)①。　〔271〕

晚期的贝多芬,"和声节奏"(Piston)被打乱,也就是说,和声的重点和节奏的重点极大错位。这不同于勃拉姆斯式的节奏移位与节奏切分(例如,勃拉姆斯借用 Op. 103 中的晚期贝多芬元素,但却将之柔软淡化为"有机"因素),而是有意为之的断裂:重音大致与拍子并行,和声则与之逆行。对 I 级上的主调音心有反感。此做法初萌于中晚期,可谓是调性撕裂的最重要现象之一。　　　　〔272〕

关于晚期风格里节奏与和声的重点彼此分离②:《"槌子键"奏鸣曲》的三声部赋格避用和声终止式,整个和声元素都悬置未用(多用 III 音上的六四和弦),节奏—旋律过程则暗示了终止式。一种刻意为之的意译式撕裂。此外:从三声部赋格开始的谐谑曲乐章直接取代了乐句的反复下行,变成一种叠句。Op. 109 的 *Prestissimo*(最急板)乐章有类似手法。　　　　　　　　　　　　　　　〔273〕

晚期贝多芬音域扩大的重要性。　　　　　　　　　〔274〕

在 Op. 111 中有着"基本形态"(Grundgestalt)。下列动机彼此关系非常密切:G C Eb B〔第一乐章,19 小节以下〕、G C B C F Eb C〔同前,36 小节以下〕,及第二主题群的 Ab 大调动机〔同前,50 小节以下〕。处处是三和弦和二度相邻音,但"轮替运用"。(〔呈示部〕结尾亦然;同一作品,64 小节以下。)

① 另见 fr. 260,及页 165 注③所引贝克尔说法。
② 原稿 Ad Trennung der Trennung 有误。(译按,后两字多余。)

谱例 14 〔275〕

札记:关于晚期贝多芬的八度音程。贝多芬有些仿若蹒跚而行的句子,类如伟大的《B♭ 大调弦乐四重奏》第一乐章结尾乐段〔Op. 130,第一乐章,第 183 小节以下〕,

谱例 15

Op. 101 与 Op. 111 的发展部亦然。其意义何在?和贝多芬的影子相关联。甚至早期作品也是如此,例如《D 大调钢琴奏鸣曲》(Op. 10)的尾奏〔第 94 小节以下〕。(札记:这些段落的性质是附加性的,而不是宣谕性的。) 〔276〕

中期贝多芬的切分音与增强(Akzentuierung)原则,在晚期作品里汇集成了一股洪流,冲破传统惯例。 〔277〕

在晚期贝多芬这里,有一种看似具有民俗意味的主题,我格外想将之比作童谣,譬如 Knusper, knusper Knauschen, wer knuspert an mei'm Hauschen("啃呀,啃呀小老鼠,谁啃我的小屋屋")。《C♯ 小调弦乐四重奏》的谐谑曲乐章中有个例子〔Op. 131;141—4 小节,等等〕①。

谱例 16

① 不过,第一小提琴主题,贝多芬的谱子是:

(《C♯ 小调弦乐四重奏》,Op. 131,第五乐章,急板,艾伦柏格口袋本,页 20)

特别是《F 大调弦乐四重奏》最后乐章〔Op. 135〕。以上这些段落都带有几分食人妖(Menschenfresser)的气息。 〔278〕

晚期贝多芬作品里的忧虑环节,例如 Op. 130 第二乐章三声中部之后。——以及,以粗鲁的幽默作为形式的超越之道:"打破一切。"食人妖①。 〔279〕

晚期贝多芬作品里的套式类同于"我爷爷常说"。 〔280〕

贝多芬 1825 年所说的这句话(类似于祈祷文),和他晚期某些主题具有关联:Doktor sperrt das Tor dem Tod. Note hilft auch aus der Not(大夫把死神挡在门外。音乐帮人将忧苦置之度外)。托马斯-桑-加里,《贝多芬》,页 402。 〔281〕

要提出一个关于非常晚期的贝多芬的理论,必须首先从确定明确的分期界限着手:到了晚期,没有任何事物是直接呈现的,一切都经过了折射、寓含意义、退离表象,并在某种意义上成为表象的反命题(参见本人刊登在 Der Auftakt 上的文章)②。经过中介,未必即成表现,虽然表现对于晚期的贝多芬至关重要。真正的难题,在于如何解释这种寓意成分。这个意义复合体③先于一切技术与风格问题,且后者必须参照此意义复合体,方可得以确定并解决。晚期的贝多芬难解如谜,同时又极为显豁。——标志了我所说的这条界线的,可确定是《钢琴奏鸣曲》(Op. 101),这是一部尽善尽美之作。 〔282〕

使素材变得可有可无、从现象退离,诸如此类的晚期风格特征④

① 校者注:这在西语中乃是形容某人可怕的幽默说法。
② 参考文本 3,第 180 页以下;初次发表于 Der Auftakt(布拉格)17(1937),页 65 以下(卷 5/6)。
③ 校者注:意指晚期风格的隐喻性问题。
④ 比较《新音乐的哲学》:

 歌德老年之言——逐渐从现象退离,在艺术概念上可以称为物质的无关紧要化(Vergleichgultigung des Materials)。在贝多芬最后那批作品里,赤裸的传统——作品结构之流从中局促地流过——所扮演的角色,近似于十二音作曲体系在最晚期的勋伯格作品中所扮演的角色。(GS 12,页 114 以下)。

 ——此处所引歌德之言,取自《格言与反思》(Maximen und Reflexionen):(转下页注)

很早就可见于室内乐——而且仅见于室内乐。《弦乐四重奏》(Op. 18)的六首作品,作为一种杰作和范式,原本是模仿莫扎特献给海顿的姊妹篇(参考他写给阿曼达的信),这几部作品比起完全属于古典贝多芬的 Op.59,已是"技法更加纯熟的弦乐四重奏"①,各类乐器更能发挥所长,主题的声部布局更好,它们经常棱角分明,未经雕琢打磨,迥异于那种令感官愉悦的平衡性(第三首与其说是弦乐四重奏,不如说是四重奏团的炫技之作)。这项观察有助于我的另一项研究:即,《第九交响曲》在晚期风格的范畴之外(*ausgenommen*)(比较 fr.223)。贝多芬的范畴有严格区分,这与勋伯格观点相左。〔283〕

欲了解晚期风格,可以观察晚期贝多芬认为他较早作品里何为多余之物。不妨以 Op.18 和最后几首弦乐四重奏作一番比较。在后者,不仅空洞的乐句消失了,甚至诸如"镂花织法"(durchbrochene Arbeit)(即,一个主题分散穿插于不同乐器声部)所呈现的范畴,在深沉目光的凝视中,也成了应被抹除的装饰、多余之物。若以揭示本质为要务,本质本身反将沦于非本质。这个道理非常重要。札记:远离喧嚣(Geschaftigkeit)。视"圆满"(Vollbringen)为虚妄。〔284〕

晚期的贝多芬不再有任何"编织"(Gewebe)。单纯的旋律分割代替了"镂花织法",例如 Op.135 第一乐章。占据首位的不再是动力的全体性(dynamische Totalität),而是碎片化。〔285〕

(接上页注)"老年:一步步退出现象。"《作品、书信、对话纪念版》(*Gedenkausgabe der Werke, Briefe und Gespräche*),Ernst Beutler 编,卷九,第二版,苏黎世,1962,页 669。

① 参考 1801 年 6 月 1 日给卡尔·阿曼达(Carl Amenda)的信:"那首四重奏〔Op.18 No.1,手稿题献给阿曼达〕,切勿传给别人看,因为整部作品已经做过了大量的修订,我已经学会如何创作弦乐四重奏了,你看到便自能知晓。"贝多芬,《书信集》〔见页 13 注③〕,页 44。

第十章　不具晚期风格的晚期作品

对于《庄严弥撒》这部作品而言，即使只是想要获得简单的理解，也是极为困难之事，但这不应当打消我们诠释此作的念头。贝多芬自认这是自己最好的作品（das beste seiner werke）[①]。他对大公大可对以外交辞令，但既出此言，绝不是空口无凭。——让我们首先注意到的是，《庄严弥撒》在贝多芬全部作品中都可谓自成一格。此作与他的其余作品，甚至包括晚期作品，几乎没有任何关联——无论形式、主题、性格，甚或者是音乐外部因素（Flache）的处理（就其结构本身而言），均是如此。唯一的例外，或许是——本身极为晦涩难解——Op. 127 的变奏乐章，令人想起"降福经"（Benedictus）——但它本身在《庄严弥撒》中就是一个例外，属于全作最浅显易解的部分，也是唯一具备传统"性格"的部分，在某种程度上，它可以说是《庄严弥撒》与纯音乐之间的中介。《庄严弥撒》在贝多芬的创作中如此自成一格，显然应追溯到此作所运用的教会风格。正是通过教会风格

[①] 参考 1824 年 10 月 3 日给 Verlag Schott 的信"虽然谈自己不容易，但我认为这〔弥撒曲〕是我的绝顶之作（mein grösstes werk）"（贝多芬，《书信全集》，页 706）。

的运用,使这部作品从根本上排除了以往作为贝多芬风格本质要素的动力-辩证性格(das dynamischdialektische Wesen)。在莫扎特的笔下,宗教音乐与世俗音乐的分离程度同样不可估量(巴赫则不然)。然而,一个疑问始终挥之不散:晚期贝多芬无疑已远离了有组织的宗教,却为何在他最成熟的阶段为一部宗教音乐作品呕心沥血,并且还在他进入极端的主体解放时刻,运用此种具有严格约制性的风格进行实验。在我看来,其答案与贝多芬对"古典"交响曲理想的批判同出一辙。这种束缚性风格,可以帮助他获得在器乐音乐领域不可能达成的一种发展:

1. 没有成形的"主题"——故而也没有发展部。

2. 整个音乐以非动力(undynamisch),但并非前古典(vorklassisch)的音乐外观来构思。其组织原理有待探讨。

3. 这种音乐在本质上既不是复调性的,也不是旋律性的。其风格有一种奇特的中立性。

4. 与奏鸣曲彻底对立,但又并非传统意义上的宗教音乐。

5. 迂回、避让(das Vermiedene)的成分,以及透过避让显露意义。以省略(das Weglassen)作为风格与表现的手段。

6. 与宗教音乐的关系经过折射,"风格化"。近似于《第八交响曲》及之前几首交响曲风格的关系。完全看不到巴赫的影响,或者纯正对位法的影响。

7. 表现的性格。"信经"(Credo,无疑是全作的中心)里虽有重大爆发,但也不无迂回、抑制、保留的性质。最为奇特是"羔羊经"(Agnus)。

以上是《庄严弥撒》之难题的首次提出。在敬畏与不解的混合之下,这些难题历来隐而不见。须防止给出不假思索的答案(从我所提到的全体概念推导出来)。《庄严弥撒》的形式法则问题,在其中占据核心地位。——札记:这法则缺乏所有确定无疑的贝多芬特征。仿佛他把自我给消灭了。〔286〕

格雷特(Gretel)曾问,《庄严弥撒》的真正难解之处何在? 我立

即想到的一个最直接的答案就是：任何对这部作品毫无所知的人在聆听之时，都不可能听出是贝多芬的作品。〔287〕

思考《庄严弥撒》何以难解的问题之时，最好看看贝多芬所写的其他相关音乐类型的作品。非常奇怪的是，这些作品均已完全为世人所遗忘；甚至于，我曾想要找到一份《基督在橄榄山》（Christus am Olberge）抄本亦无从所获。但我曾详细浏览过《C大调弥撒曲》。此作与《庄严弥撒》均具备一种不为人知的风格——无人能想到这出自贝多芬的手笔。温驯无比的"慈悲经"（Kyrie）近似于柔弱的门德尔松。性格与之相似的插曲被分解成碎片化的细节。整体上来看，它是一件讨人喜欢却毫无灵气（ganz uninspirierte）的作品，贝多芬极力煽情的手法使之进入到了一个与之完全格格不入的体裁领域，结果——从他的荣誉而言——没有成功。若非这些特征在极具雄心的《庄严弥撒》中再度出现（这十分引人深思），原本大可置之不论。——对《庄严弥撒》具有决定性的一点，大概要数一切发展原则的省略（无疑是刻意为之）；音乐纯由形式元素相续构成，加上无休止的简单重复。连"降福经"也是如此。可与 Op. 127 的变奏相对照。——鲁迪（Rudolf Kolisch）认为"Dona nobis pacem"（请赐予我们和平）非常重要。〔288〕

关于《庄严弥撒》。此作避免形象生动、可塑性的主题，以及对于否定性的回避，音乐不太重视"慈悲经"与"受难十字架"（Crucifixus）。这与"请赐予我们和平"形成对比。〔289〕

《庄严弥撒》。一种抑制表现的手段。透过拟古主义（archaism）进行表现；情态动词（Modales）。〔290〕

分割成短小区段。形式的建构来自平衡而不是发展。〔291〕

此作没有动力结构，而是由区段构成，其形式原理完全不同于贝多芬其他作品。透过声部的进入、动机成分的反复，来完成形式分割（Formgliederung）。一种不同的画法（peinture）。〔292〕

和声音阶被磨平，甚至和声行进也避用力度。〔293〕

《庄严弥撒》之难解，并不在于其复杂性。全作大部分在表面上是简单的。甚至在表述精神的赋格段也是齐唱式的，"Et vitam ven-

turi"(来世的生命)除外。("信经"可能是关键所在。) 〔294〕

外在的难处纯属声部之难,高声部暴露无饰,没有太多复杂化的形成。 〔295〕

喜好壮丽浮华(Prunk),铜管声部配置加倍。 〔296〕

刻意为之的含混主题。 〔297〕

人性化与风格化。神圣向人性让步。因此在"属人"(Homo)的"慈悲经"(Kyrie)中,其重心在未来以及"赐予我们和平"的观念。——《庄严弥撒》的美学难题是否在于将弥赛亚(Nivellierung)调平至普适人性?调性即标尺。 〔298〕

和声的拟古特征在贝多芬作品中独一无二,与形式的拟古主义相呼应。 〔299〕

弥撒曲续(论)。关于规模扩大、主题手笔新颖之谈,皆是空泛之言。 〔300〕

经过以上论述,我们貌似对于《庄严弥撒》已有了解。不过,识得晦涩之所以然,未必就是知其然;以上所提诸项特征或许能在聆听中获得印证,但无法使我们进行正确的聆听。 〔301〕①

札记:没有动机上的阐述,只有拼图般的程序。串列、重新组合〔,〕动机却并无变化。 〔302〕

《庄严弥撒》虽然表面完闭无罅,但结构在美学上存在大量的断裂,与最后几首弦乐四重奏结构上的裂缝相映照。 〔303〕

所有伟大作曲家的晚期都具有的回归(Ruckgriff)趋势=资产阶级心灵的局限? 〔304〕

曲中一再重复 Credo(我信)一词,好像若非如此就无法说服自己去相信。 〔305〕②

① 文首附日期:19. X. 57。
② Fr. 289 至 305 是为《异化的扛鼎之作》而写的研究草纲:此处使用了撰写诸则札记的先后次序。——在包含这几则文字的札记本 C 中,末则札记(fr. 305)后面接着一段文字,在阿多诺颇不寻常:1957 年 10 月 19 与 20 日口授文章第一次草稿。谢天谢地,我总算做了(札记本 C,页 83)。

第十章 不具晚期风格的晚期作品 197

文本5：异化的扛鼎之作：论《庄严弥撒》①

　　文化的中性化（Neutralisierung②）——此语带有哲学概念的气息，或多或少是指对一项事实的全盘性省思：思维公式已失去约束力，因为它们从一切可能的社会实践关系种抽离出来，成了反思性评价中的美学存在物的回溯性评价———一种纯粹的直观对象，仅供静观之物。最终，音乐作品如此丧失了自身的内在性、审美的严肃性；而一旦与现实的关系不再对立，艺术的真理内涵也就随之瓦解。艺术变成了文化商品（Kulturguter），陈列在世俗的万神殿里以供展览。在万神殿内，各类相互矛盾、彼此厮杀的存在-作品各得其位，在一派虚假的和平里共处一堂：康德与尼采、俾斯麦和马克思、布伦塔诺（Clemens Brentano）和布赫纳（Buchner）。这座伟人蜡像馆最终承认，在每座博物馆不计其数的画像雕塑之中，在重锁深扣的书柜中，自己空有经典之名，实际却寂寞万古。不过，此认识无论何其广为流播，也很难解释其中缘由：如果撇开为每位王后建造肖像壁龛的传记风尚不谈。因为再浮夸矫饰的鲁本斯（Rubens），都不会缺少赞美其画作肌理丰富的鉴赏行家；反观之下，科塔（Cotta）出版社目录里所有超越自身时代的诗人都在等待着复活。然而在有的时候，我们仍然可以指出一部作品中存在着确凿无疑的文化中性化。甚至在

① 《异化的扛鼎之作》1957年12月16日在汉堡"北德广播电台"播出；文章首次刊行是1959年1月在《新德国杂志》（*Neue Deutsche Hefte*）。阿多诺1964年将该文收入《乐兴之时》，他在该书《前言》说：

　　1937年以来计划写一组从哲学角度谈论贝多芬的文章，《异化的扛鼎之作》〔……〕属于其中一部分。计划迄今未成，主要因为这篇谈论《庄严弥撒》的写作计划再三搁浅。但他至少尝试说明屡遇阻碍的理由，并明确陈述问题，不敢妄称已解决问题。（GS 17，页12）

② 校者注：即指文化的构成不再与外部社会常规存在任何关系。

一部作品享有至高声誉，以及无可争议的保留曲目地位，且无论它如何玄奥如迷、不可理解，都无法有效证明其盛誉的合理性。贝多芬的《庄严弥撒》便是这类作品。借用布莱希特（Brecht）的说法，若欲严肃谈论此作，首当其冲的是要与之疏离、陌生化，以便打破历来围绕此作之上的空洞尊崇，获得真实的聆听体验，扬弃文化圈中令人丧失思考力的颂扬之声。这项尝试必然要以批判（Kritik）为媒介，传统意识在未经评判的情况下归咎于《庄严弥撒》的种种特质必须进行检验，以助于理解此作内涵。毋庸置疑的是，至今仍无人进行过相关尝试。不过，此项工作的用意不是要"揭穿"（debunking）什么，更不是为了颠覆之快而推翻世所公认的伟大。对于幻想的打破之举，虽是就盛名而发，却对盛名并无不敬之意。批判——尤其是面对这部内涵如此丰富并在贝多芬全部作品中意义重大的作品——在此别无它意，不过是一种诠释的手段，以便切实履行对这位大师所应有的责任，而不是幸灾乐祸，讥讽世界又少了一件世人必恭必敬的偶像之作。这一点有必要酌加说明。因为，在中性化的文化里，不仅对于作品的认识缺乏原创性，而且还将作品视为社会所认可的消费品，甚至连作者之名也是不可触碰的禁忌。对作品的省思一旦触及个人权威，涛天公愤势必自动涌现。

如果对这位享有无上地位，拥有着惟有黑格尔可与之相提并论的力量，而且在产生这种力量的历史前提已一去不返的时代里仍丝毫不减其伟大性的作曲家，若要提出一些形同异端的见解，就首先有必要祛除这种抗拒性的心理反应。然而，贝多芬的力量之源正是人性和祛魅（Entmythologisierung），这本身就要求我们摧毁神秘的禁忌。更何况，对于《庄严弥撒》的批判性反思，在音乐家中间本就是一个十分活跃的地下传统。就像他们向来懂得亨德尔与巴赫的不同之处，以及格鲁克（Gluck）作为一名作曲家所存在的问题，他们也知晓《庄严弥撒》的情况有其离奇之处，只是碍于大众之见而保持缄默。由此，鞭辟入里的批评文章可谓凤毛麟角。常见的批评，大多满足于所谓"不朽杰作"（chef d'oeuvre）之类的泛泛颂言，至于伟大性究竟

何在，却惟有窘言以对；而此类措辞，只是一种对于作为商品的《庄严弥撒》的中性化反映，而不是中性化的破除。克雷契玛尔（Hermann Kretschermar），这位生活在一个19世纪经验尚未受到抑制的音乐史家，最早公然指出了《庄严弥撒》的异化迹象。根据他的研究可知，这部作品的早期表演，也就是在它正式抬入万神殿之前的表演，并未留下令人难以磨灭的印象。他认为，最大的困难主要在于"荣耀经"（Gloria）和"信经"，而且这是因为充溢其中的碎片化音乐意象，必须依靠聆听者自己进行整合。克雷契玛尔至少指出了《庄严弥撒》两个使人难以亲近的特征之一，只是忽略了该特征和整部作品基本特质的关联，并由此顺理成章地以为，只要聆听者根据这两个音乐章节的核心主题统摄全作，即足以克服一切困难。此种做法，也正是聆听者面对贝多芬伟大交响曲时的聆听之道，即，试图在每个环节都集中心力生动地想象（vergegenwartigen）之前的聆听内容，据此追寻逐渐从各类层面浮现而出的统一。然而，《庄严弥撒》的统一，相比《"英雄"交响曲》及《第九交响曲》那种产生于"生产性想象力"（productive imagination）的统一，类型上截然不同。如果只是怀疑这种统一性能否被彻底理解，这其实不算什么滔天罪行。

《庄严弥撒》的历史命运令人好奇。贝多芬在世之日，此作据说只上演过两次，第一次是在1824年的维也纳，与《第九交响曲》共同演出，但并非完整版；后一次，是同年在圣彼得堡的完整版演出。直到19世纪60年代初，此作上演仍是寥寥可数。直到作曲家过世三十多年之后，这部作品才获致今天这种地位。诠释上的难度——声部处理的确存在一定难度，但全作在音乐上大致没有特别复杂之处——对此很难解释得通。从各个方面看，其音乐更是朴实无华，而技法更为严苛的最后几首弦乐四重奏——和轶闻传说相反——从一开始就获得了恰当的欣赏。另外，此作全然迥异于贝多芬的惯用手法，直接赋予了《庄严弥撒》的权威性。因为在征求订购的时候，贝多芬声称此作为"l'oeuvre le plus accompli"（他的"扛鼎之作"），并且在"慈悲经"（Kyrie）的开头部分写下了"从心灵中来——但愿再次——

回到心灵"("Von Herzen——möge es wieder——zu Herzen gehen！")的题词。这样的告白，在贝多芬所有作品中可谓史无前例。我们固然不应低估他对此作的肯定态度，但也不宜盲目认同。他的题词包含了一种劝诫的（beschworend）口吻：仿佛贝多芬察觉到了《庄严弥撒》其深不可测、难以捉摸的谜样特质，于是绞尽脑汁运用他的意志力量——意即，那股塑造了其音乐风格的内在力量，在此竭力从外部铸造自己力所不逮的作品。毋庸置疑，如果这部作品没有包含某个秘密，导致贝多芬自信可以如此合理干预其体裁史，那么实在令人不可思议。然而，一旦作品获得了真正的认可（durchsetzen），贝多芬不容置否的作曲家声望势必推波助澜。这部宗教音乐大作重演皇帝新装的模式，世人誉之为《第九交响曲》的姊妹作，无人敢高声质疑，害怕无端被反指自己缺乏深度。

倘若《庄严弥撒》——比如，像《特里斯坦》那样——是以难度惊吓世人，恐怕也难以传世。但《庄严弥撒》并无此情形。如果忽视偶尔出现的对于歌唱声部的反常要求，亦即《第九交响曲》中的相同要求，则这部作品很少有跳出传统音乐语言范围的成分。作品中大段地只使用了单声部，赋格和赋格段也在毫无摩擦的语境中融入了所有低音图式。和声的续进，以及连带的外部聚合力（Oberflachenzusammenhang），也很难说构成了难题；《庄严弥撒》在作曲结构上的违悖常理之处，要远远少于最后几部弦乐四重奏或《迪亚贝利》变奏曲》。此作根本不在晚期贝多芬的风格范畴之内，也就是说，它不同于那些四重奏与变奏曲、最后五首钢琴奏鸣曲及晚期小品的风格。《庄严弥撒》的独特之处，在于和声上的仿古手法，它更近于教会语调，而不像《大赋格》（Gross Fuge）那样的激进技巧。贝多芬不但在音乐类型之间保持着超乎想象的严格区分，而且还在音乐类型内部清晰呈现了他整体作品的不同时间阶段。他的交响曲在配器上固然丰富，但反过来看，也正是因为这种丰富性，反而在许多方面要比他的伟大室内乐更为单纯，如此，《第九交响曲》完全落在了晚期风格之外，因为它回顾性地返回到了古典交响乐的贝多芬，缺乏最后几首弦

乐四重奏的棱角和裂隙。在他的晚期,不再如世人所想当然的那样盲目追随自己内在耳朵的指令,也没有强迫性地漠视音乐的感官层面,而是炉火纯青地运用自己在作曲历程中不断生长出来的所有可能性,抽去感官层面(Entsinnlichung)只是其中的可能性之一而已。同最后几首四重奏相比,《庄严弥撒》亦存在偶尔的爆发时刻,也存在着连接段的省略,除此以外,二者的共通性寥寥无几。大体而论,此作的感官面貌与精神化的晚期风格正好相反,体现出了一种追求宏大壮丽和纪念碑性的音响倾向,而这在贝多芬晚期作品里往往是缺席的。从技巧上看,这个层面体现于《第九交响曲》中特别用以表现狂喜的环节:铜管声部配置加倍,尤其由长号(trombones)与圆号引领旋律。频频出现的简洁八度与深沉的和声效果相耦合,其用意与之类似。上述特征的典型表现是著名的"Die Himmel ruhmen des Ewigen Ehre"(诸天称颂神的荣耀)众赞歌①,此外在《第九交响曲》的"Ihr sturzt nieder"(你们下跪吧)这句唱词中有着更具决定性的呈现,后来又成为布鲁克纳作品中的一个重要成分。《庄严弥撒》之所以享有无上权威,并且使聆听者无视自己的迷惑不解,其对于感官以及压倒性音效的强调与喜好所起到的效用,断然是不容忽视的。

《庄严弥撒》的迷惑难解,乃是一种更高层次上的难解,其中涉及内容及音乐的意义。要回答这个问题,最容易窥得堂奥的办法,便是询问一位不知情的聆听者能否识别出这是贝多芬的作品。在一无所知的聆听者面前演奏此作,并请他们推测其作者,必然会得出许多出乎意料的答案。一位作曲家的笔迹(Handschrift),固然构不成一条核心标准,但若笔迹缺失,也似乎有些蹊跷。如果进一步追问这个问题,只要浏览一下贝多芬的其他宗教音乐作品,便会再次发现笔迹的缺失问题。这揭示了此类作品在今天为世人所遗忘的程度,譬如要寻找一本《基督在橄榄山》的抄本,或根本不算早期作品的《C大调弥撒曲》,将是极为困难之事。后者异于《庄严弥撒》之处,在于就连个

① 校者注:此处引用的是海顿《创世纪》中的 C 大调合唱曲段落。

别乐段或乐句也很难归于贝多芬名下。温驯至极的《垂怜经》至多令人想到柔弱的门德尔松。而更多的特征，实际在更具抱负与精心设计的《庄严弥撒》中重现：作品分解成简短的而且随后没有以交响乐手法加以统合的碎片结构，缺乏贝多芬其他作品在主题上的鲜明"创意"，也看不见绵长、动力的旋律陈述。《C大调弥撒曲》读来，仿佛看见贝多芬在进入一个格格不入的音乐类型之前举棋不定，仿佛他的人文主义在反抗传统礼拜经文的他律性，于是将结构指派给缺乏天才创意的俗成惯例去处理。我们如果要尝试解决《庄严弥撒》的谜思，一定要注意贝多芬早期宗教音乐的这个层面。它的确成了一个贝多芬日后为之殚精竭虑的难题。不过，确定《庄严弥撒》的祈祷性质，仍然不无裨益。祈祷特质与贝多芬居然写弥撒曲的吊诡意图息息相关。惟有知晓他的写作意图，才能真正理解《庄严弥撒》。

一个司空见惯的观点认为，这部作品远远超越了传统弥撒曲形式，布满了世俗性的元素。甚至在《费舍尔百科词典》(Fischer-Lexikon)的音乐卷——新近由鲁道夫·史蒂芬(Rudolf Stephan)主编的音乐卷——中，虽然抛弃了大量的约定俗成之见，却仍盛赞此作有着"极具创意的主题运作"。如果此言切中肯綮，那么贝多芬在《庄严弥撒》中所使用的就是他所独有的非凡手法，亦即将像万花筒般把内容打散，然后重新组合。动机并没有在作品的动力洪流里发生变化——因为此作根本没有动力洪流——而是时时在不断变换的采光角度里重新出现，而本身实际并未改变。形式的解体现象至多只适用于外在层次。贝多芬在考量这部作品的在音乐会演出情境时，必曾对此有所考虑。然而，《庄严弥撒》并未以主体的动力(subjektive Dynamik)突破预先给定的图式客观性，也没有以交响曲的精神从其自身内在——精确地说，从主题层面——产生全体性。《庄严弥撒》放弃了以上种种方式，导致它与贝多芬的其余作品脱离关联——较早的宗教音乐作品除外。这部作品从内在进行整体(die innere Zusammensetzung)的建构，其生成方式有别于任何带有贝多芬风格印记的作品，呈现为一种形式层面的拟古性(archaistisch)。它的形

式塑成之道不在于核心动机的演进变化，而是从彼此模仿的音乐区段中渐次积聚而成，此做法类似于15世纪中叶的荷兰作曲家，虽然尚难确定贝多芬对他们的了解程度。整体的形式组织不是一种具备自身冲力动势的过程，也不是辩证性的，而是从个体区段的平衡中寻求，最终从对位性的锁扣中里引导而出。这部作品的全部疏离难解的特征，盖出于此。贝多芬何以在《庄严弥撒》中没有使用贝多芬式的主题——他的任何交响曲，或《费岱里奥》都有可以摘出来哼唱的片段，但有谁能哼唱一点《庄严弥撒》？——这可以根据发展原则的摒弃来解释：惟有当一个明确清晰的主题获得发展，而且该主题在发展变化之中仍具辨识性的时候，作品才需要一个可塑形式（plastic form）。可塑形式的理念和《庄严弥撒》以及中世纪音乐形同陌路。只要比较巴赫和贝多芬的"慈悲经"（Kyrie），便可见一斑：在巴赫的赋格中，往往存在一条朗朗上口的旋律，仿佛暗示着在莫大负担之下蹒跚前进的人性；贝多芬则是用几乎没有任何旋律轮廓的音乐复合体来呈现和声，并以纪念碑性的姿态摒除表情。一个真正的吊诡，从这个比较中浮现而出。根据一个不无可疑但流行的说法，巴赫总结了中世纪封闭、客观的音乐世界，如果不能说他创造了赋格，至少也给予了赋格一种纯粹、原真的形式。赋格是他的产物，一如他是其精神的产物。他与赋格有着一种直接的关联。这正是他所写的赋格主题（或许除了思辨性的晚期作品），何以具备一种在后来的主观作曲家如歌（cantabile）创意中才有的清新与自发性。在贝多芬所身处的历史时刻，那种音乐秩序已成为过去，它的光芒曾为巴赫的作品提供了先验的基础（a priori basis），从而促成了音乐主体与形式之间的和谐。席勒意义上的"素朴"（Naivetät[①]）由此成为可能。而在贝多芬，音乐形式的客观性在《庄严弥撒》中的运作是间接的、可疑的，是一种反思性主体。"慈悲经"第一部分运用了贝多芬式的主观性和声

[①] 校者注：参席勒美学文论《论素朴的诗与感伤的诗》，所谓"素朴"，指的是纯朴的自然状态，人与自然和谐统一。

观点,但很快就被移入客观性的神圣境界之内,由此产生了一种从音乐的自发性抽离出来的中介化性格:即,风格化。职是之故,《庄严弥撒》开始乐段的素朴和声更显遥远,比起巴赫渊博的对位法,要少了几分动人辞采。《庄严弥撒》的赋格主题与赋格段,更是如此。它们具有一种奇特的引言性质,类似于一种遵照模型浇筑而成的东西。如果借用古代盛行的文学惯例术语而言,便是所谓修辞学上的"惯用语句"(topoi)之意,亦即根据潜在模式去处理音乐环节,以便巩固作品的客观要求。如此手法造就了这些赋格主题难以捉摸的奇异特质,导致它们既基本上无法实现,也影响了自身的发展。《庄严弥撒》的第一个赋格乐段,B小调的"Christe eleison"(基督慈悲),是该手法及其古代腔调的例子。

这部作品既远离一切主观性的动力,也完全与表现保持距离。"信经"(Credo)似乎匆匆掠过"耶稣受难"——而在巴赫,这是一个重要的表现部分——尽管以极为醒目的节奏加以修饰。惟有在"Et sepultus est"(而被埋葬),也就是受难的结束时刻,才出现了一个表现上的重点强调,仿佛是为了表述人性之脆弱的看法,才把目光拉回至基督的受难,然而紧接下来的"Et resurrexit"(而复活),却并没有赋予音乐类如巴赫式的哀婉悲情。惟有"受赞颂"(Benedictus)的一个片段构成例外——由此它成为全作最著名的段落——即,它的主旋律暂停了风格化,其前奏曲的和声比例有一种深度,惟有《迪亚贝利》变奏曲》的第二十变奏堪与之媲美。然而,世人之所以称赞"受赞颂"旋律本身的丰富灵感,可谓事出有因,因为它听来近似《E^b大调四重奏》(Op. 127)的变奏主题。整个"受赞颂"令人想起中世纪晚期艺术家的一个习惯:他们将自己的肖像留在神龛上,以便能够声名不朽。然而,甚至连"受赞颂"也忠于作品的整体风格。就像贝多芬的其他作品一样,"受赞颂"的断句、"语调"(Intonation)以及并不纯正的复调,仅仅只是将和弦加以释义(paraphrase)。这又与主题在作曲手法中刻意扮演次要角色的手法存在关联,此法便于主题的模仿式的处理,但有待从和声的角度进行重点构思,以便适应贝多芬及其

时代的主调音乐意识:古法风格必须适应贝多芬所可能面对的音乐经验界线。根据贝克尔的深刻洞见,"信经"中"来世的生命"当属伟大的例外,此处是整体的核心,其作为一个充分发展的复调赋格,它的细节及和声变换,以及大张旗鼓的以发展为目标的做法,甚至可与《"槌子键"奏鸣曲》的终曲形成关联。由此,它在方法上十分明确,强度与力度也提到了最高点,甚至还可能是唯一打破全作整体模式的地方,故而无论是复杂性还是实际表演,它都是最困难的部分。不过,由于音乐效果的直接性,它和"受赞颂"又均属全作最易理解的部分。

《庄严弥撒》里的超越环节无关"圣餐仪式"(Transsubstantiation①)的神秘层面,而是关联于人类永生之希望,其缘由并非偶然。《庄严弥撒》所提出的谜题源自一个僵局:一边是需要无情牺牲贝多芬个人技巧成就的古法程序,一边是貌似对这些古法充满嘲弄的人性音调。这个谜题——意即把人性理念与忧郁而厌恶的表情彼此连接——或许有个解码之道,即,假定《庄严弥撒》日后显著的接受禁忌,实际上在作品创作之时就已经先知先觉。此禁忌关系涉及"此在的否定性"(die Negativität des Daseins)。这是贝多芬充满绝望的拯救欲求能让我们得出的唯一推论。《庄严弥撒》凡是处理救赎之处,凡是直接祈求得救之处,无不充满了表现;而表现的中断,主要是在弥撒经文与邪恶与死亡相关的文字处,透过缄默无言,见证了否定性的撼人力量,那是一种以无声的否定性所表达的绝望。"请赐予我们和平"(Dona nobis pacem)就这样接过"耶稣受难"的担子。表现的手段顺势被收回。传达表现的并非不谐和音,或者,极少出现的不谐和音,"圣哉经"(Sanctus)里"Pleni sunt coeli"(充满天地)的快板(*allegro*)进入是个例子;表现依附在古体原则之上,确切而言,依附于古老教会音乐特有的层级序列(*Stufenfolgen*)之上,呈现出一种对方才之事感到不寒而栗的表情,仿佛要把受难挪到过去;《庄严弥撒》里的表现并非现代意义上的,而是非常古老的。它肯定人性理念的惟一方式,正如晚年

① 校者注:即圣餐变为圣体,用面包和葡萄酒作为基督的肉身与鲜血奉献。

歌德那样,就是对于神秘深渊的绝望作神秘的否定。它求助于实证宗教(die positive Religion),仿佛寂寞的主体不复自信可倚恃其作为纯粹的人类存在,来平息人支配自然、自然继而反抗而逐渐高涨的混沌。意欲阐明高度解放、相信人定胜天的贝多芬何以被传统形式所吸引,单凭他的主观虔敬还不足为据;相反,也有人在空洞的观点中寻找答案,认为在这部高度遵从礼拜仪式的虔敬之作里,贝多芬扩大的宗教冲动,最终超越了教条,达到一种普适虔诚的境界,还认为这是一部写给唯一神论者(Unitarier①)的弥撒曲。然而,面对基督论(Christologie),这部作品实际抑制了主观虔敬的言行。根据施托尔曼(Steuermann)的明确观察,就在礼拜仪式坚定地唱出"我信"(Credo)之令的段落,贝多芬却流露该确定性的反面,在赋格主题里反复 credo(信)这个字,似乎这个孤寂之人必须以反复祈祷以示自己是真的"信"。《庄严弥撒》的宗教信仰虔敬性性——如果可以直接使用这一术语的话——并不是指某人在信仰中获得的皈依感,也不是一种无需信任何事物的理想主义特质下的世界性宗教。借用当下术语而言,贝多芬的问题在于:本体论,或者说"存在"(Being)的客观精神秩序,从根本上是否仍有可能? 他的用意,与康德乞灵于上帝、自由与不朽等理念同出一辙,是要在主观主义的状态中以音乐来拯救本体论,并求助于礼拜仪式加以实现。根据自己的美学形式,这部作品意欲追问,在表示对于绝对事物(Absolute)的绝对虔诚时该唱"什么"以及"如何"歌唱? 由此产生的收缩性质,在作品中显得格格不入,甚至完全无法理解。或许,这也是因为音乐也不易对此提出简明答案的缘故。主体在它的有限性中,依然是一名流亡者;而客观宇宙则已不再可被想象成一个具有约束力的权威。于是,《庄严弥撒》在一个指向虚无的中立点(Indifferenzpunkt)上获得了平衡。

这部作品的人文主义层面,可通过"慈悲经"的丰富和声加以界定。这些和声一直延伸到了结尾段落("羔羊经")的建构,"羔羊经"

① 校者注:反对三位一体说。

以"请赐予我们和平"这句经文的设计为基础,正如贝多芬再度以德文在乐谱上写的"请赐予我们内在和外在的安宁"(die Bitte um inneren und äusseren Frieden)题词那样,当定音鼓与小号宣告战争的威胁解除之后,这句话再度突破而出。在之前的"Et homo factus est"(生成为人)句子上,音乐重复生命的气息。但这些都是例外:不管经过怎样的风格化,大多数的风格和语调都从某种无表现、未定义的倾向中抽离出来。这种由作品的内部矛盾力量所造成的结果层面,可能构成了理解的最大障碍。《庄严弥撒》的构思,虽然是基于不同的静态区域,却并非在前古典的"平台"(Terrasse)上清晰呈现,而是不断使轮廓变得模糊;短小的插入段往往既游离于整体,亦非兀然独立,而是根据自己与其他局部的比例灵活调整。此作风格与奏鸣曲的精神相反,但传统性的教会成分又不如世俗成分那么浓重,仿佛是一种深藏在记忆中的最初级的教会习语。作品和这种教会习语的关系是折射性的,其程度一如此作与贝多芬个人风格的关系,亦可推及至《第八交响曲》与海顿、莫扎特之间的对比。除了"来世的生命"(Et vitam venturi)的赋格段之外,此作的赋格段也并非纯正的复调,但也完全没有使用19世纪式的主调旋律。全体性范畴在贝多芬作品里每每占得先机,否则,那种产生于个别环节的内在动力,在《庄严弥撒》中则需要付出消除一切个性的代价才能得以维持。全作无所不在的风格化原则无法容忍丝毫的真正特殊性,它要求将一切性格削平磨光,使之严格符合规则(schulmassig);这些动机与主题如此也就失去了力量。辩证化的对比全然消失,代之以封闭区段之间的单纯对立,由此也难免弱化了全体性。这在各区段的结束部分体现的最为明显。由于无路可走,也因为没有特殊性起身反抗,专横武断的痕迹于是移转到了整体,而那些局部区段,也由于不再导向对于特殊性的追求目标,每每黯淡退场,在虚无的终结中一蹶不振。凡此种种,尽管外表活力充沛,却实际造成了某种经过中介的印象,既远离了礼拜仪式的约束,又无从发挥自由的想象,而且有时还形成了——例如"羔羊经"(Agnus)里的简短快板(*allegro*)和急板(*pres-to*)经过

句——一种几近荒谬的谜样特质。

根据上述对于《庄严弥撒》各奇特之处的阐述,我们终于可以界定此作性质。只是,仅感知到了黑暗,黑暗并不会因此而照亮。了解到自己的无知,乃是获得了解的第一步,而非为了解本身。上文指出的那些特征,既可在聆听中印证,也可预防错误的聆听取向,却仍不足以使耳朵在自发地聆听中洞察到音乐的意义——如果真有此种意义存在的话,那也是在对于自发性的否定中构成的。至少,我们可以确信,这位自律自主的作曲家,由于选择了一种和他的倾向性与想象力相距甚远的他律形式,导致了这部作品挥之不散的疏离性。贝多芬明显没有像音乐史的某些情况那样,在他最典型的作品之外,以一种不合常规的音乐体裁来构建《庄严弥撒》的正当地位,但同时也没有对这种体裁类型提出特殊的要求。确切而言,这部作品的每一个小节,以及非比寻常的漫长作曲过程,都见证了作曲家的矢志不渝。不过,这份矢志不渝,并不是为了确证自己的主观意图(就像他的其他作品那样),而是在于主观意图的摒弃(Aussparung)。《庄严弥撒》是一部省略之作,一部永久的弃绝之作。它已经构成了后来资产阶级精神成就的一部分,不再希望在个别的人物与关系的具体形式中实现普遍人性的构思及表现,而是通过抽象化,通过切除偶然性,以及紧紧抓住在对殊相的调和中变得错乱的共相方式。在这部作品里,形而上的真理变成了一种剩余物[①],极似于"我思"(Ich denke)那种无内容的纯粹性在康德哲学里变成的剩余物。真理的这种剩余物性格,放弃了对于殊相的洞察,却迫使《庄严弥撒》落入神秘,亦在最高的意义上,显出了一丝无能——这不是这位伟大作曲家的无能,而是他的精神在某种历史状态中的无能,它不再或者无法在此处说出内心真实的表述。

然而,究竟是什么使得贝多芬——这位在主体性生产力量上具有

[①] 校者注:阿多诺此处大致引用了意大利社会学家维尔弗雷多·帕累托(Vilfredo Pareto)的概念,它指的是非逻辑行为去掉逻辑性社会行为的"外显"层面后的不变核心,即本能、情感或潜意识的表现。

深不可测的丰富性,曾一度使这位男性作曲家到了目空一切、近乎于某种造物主(Creator)心态的地步——转身步入中期风格的反面,走向了自我的缩限(Selbsteinschrankung)?这当然不是因为他的个人心理。须知在写《庄严弥撒》的同时,他正在探索其反面趋势的极限。迫使他缩小自我的,乃是潜藏在音乐内部的强制力:他一边对这股力量心有抗拒,一边却又尽最大的努力去服从。这里,我们会发现在《庄严弥撒》以及最后几首四重奏的一种共通性的精神构造特征:它们均在规避自我。在晚期贝多芬的音乐体验里,举凡主观性与客观性的统一、成功交响曲的圆满形式以及由所有细节的共同运动产生的全体性——简言之,这些曾赋予了他中期作品之本真性的精神特质——在此变得十分可疑。他看透了古典就是古典主义(Klassik als Klassizismus)。他要反抗其中的肯定成分,他要反抗对存在(Being)不加批判的接受,因为这种接受态度是古典交响乐理念内在的固有要素,也就是格欧吉亚德斯在对《"朱庇特"交响曲》终乐章的研究中所说的"节庆"特征。贝多芬定然已发现,古典主义音乐的这些最高追求绝非真理:惟有细节层面的对立运动——作为一度被古典主义精髓所否定的精髓——才是真的实定性(Positivit①)。到了这个地步,他已将自己擢升到了资产阶级精神之上的境地,他自己的全部作品(oeuvre)就是这最高境界的音乐证明。他的天才大概所具有的最深刻之物,就是拒绝对现实中的无法调和之物进行调和。在音乐上,这个特质很可能具体表现于他对声部主题的镂花织法与发展原则的日益深重的反感。而这个特质也与也受到了德国对于所谓激进文学感知意识所持的普遍反感情绪的影响②,尤其在德国,主要关乎对于戏剧中的纠葛和阴谋的反感——由此,这是一种崇高的庶民式反感,对宫廷世界抱有敌意,且这种市民化的反感态度首

① 校者注:该术语具有肯定性、实在性、成文性、统一性等含义。
② 校者注:所谓"激进的文学感知意识"是指在 1800 年以后西欧文学界所逐渐兴起的现实主义文学潮流。但是与英法国家不同,德国的许多作家依然固守于古典传统,始终无法舍弃伦理标准和审美理想,无法在写作中摆脱美化、神化和教化的愿望。阿多诺显然暗示贝多芬晚期不同于主流德国文学古典主义的现实主义倾向。

先是透过贝多芬而进入德国音乐的。剧场里的阴谋诡计向来充满了幼稚可笑的桥段。它们在戏剧中的展开似乎总是由上而下的,根据作者及其观念予以推动,而从来就不会自下而上,或者从剧中角色（dramatis personae）出发来缔造阴谋的动机。戏剧作品里的种种冲突,或许在成熟的贝多芬耳边唤起的是席勒戏剧中那些宫廷大臣的权谋,乔装的妻子、强开的箱盒和被拦截的书信等。贝多芬心中的现实主义品质——就该术语的正确意义而言——其所指,正是对于那种不无牵强的动机冲突、刻意操控的正反结构的抵制姿态。因为这种正反结构造成所有古典主义体裁都具有的某种超越于个体之上的全体性,实际皆由权力强行赋予。此种专断的痕迹,在迟至譬如《第九交响曲》发展部的果断转变中仍不难察觉。晚期贝多芬对于真理的诉求,使他拒斥这种强制性的主客同一性,因为那是一种和古典主义理念同出一辙的同一性。极化现象（polarization）由此油然而生。整体被超越,由零碎的片断所取代。譬如在最后几首四重奏里,助使之企及了这种超越境界的手法,便是将生硬突兀、未加中介的素朴箴言动机与复调集合予以并置。二者之间的裂隙一览无遗,并且将美学上的对立转变成了作品的美学内容,将最高意义上的失败变成了成功的准绳。照此而观,《庄严弥撒》也牺牲了综合（Synthesis）的概念,其方式,却是专断地禁止一个不再满足于形式的客观性,而没有能力从自身内部完整缔造这个形式的主体进入音乐。为了获得人类的普遍性,它不惜以个体灵魂的噤默乃至屈服为代价。只有这个意图才可为《庄严弥撒》找到一个解释的立足点,而不是贝多芬向教会传统让步,或者希望表达对于他的学生鲁道夫大公的赞赏与友情。自主性的主体放弃自由,向他律让步,乃是因为自知舍此别无企及客观性之途。这种异化形式的假象（Pseudomorphose）与异化自身的表现,一致要去达成舍此无法达成的任务。作曲家之所以尝试进行这种高度束缚性的风格实验,是因为形式上的资产阶级自由不足以充当风格化的原则。在这种从外在加上来的风格化原则之下,音乐的结构仍然永远在等待主体的填充,等待着更多的可能性。严格的

批评,不仅只是针对这条原则不屑一顾的主体冲动,也针对那种把客观性的具体表述堕入浪漫主义的虚构做法——客观性的具体表现即便只是一个轮廓,也应该是真实可靠的,而不应沦为幻觉。这种双重批评,作为一种持续不断的甄选原则,赋予了《庄严弥撒》之疏远、幻灭的气象:全作虽然充满恢弘的音响,却完全与感官性的表象背道而驰,其程度之严格,实与晚期最后几首四重奏的禁欲主义旗鼓相当。《庄严弥撒》那充满断裂的审美特质,对于清晰结构的放弃,以及对于一个几近康德式的严肃命题的追问——追问究竟还有什么是可能的——凡此种种,实与最后几首四重奏明显的断裂质地彼此呼应。但是,《庄严弥撒》与从巴赫到勋伯格以来的几乎所有伟大作曲家的晚期风格一样,统统体现出了复古的倾向。作为资产阶级精神的代表,他们全都走到了资产阶级精神的极限之地,可只要还在使用着资产阶级世界的资源,就无法超越这极限;当前的痛苦迫使他们乞灵于传统,来向未来献祭。这献祭是否在贝多芬身上开花结果,省略的精髓是否果真就是开启圆满宇宙的密码,抑或者,《庄严弥撒》本身是否和重建客观性的尝试一样,最终一败涂地,这一切的问题,都只有等待历史和哲学的深刻反思,通过此作的结构,深入至构造的内层细胞,方能判断。不过,音乐的发展性原则原理,已在走完了自己的历史过程之后被推翻,现在的作曲不得不在片段中积累自身,完全抛弃了《庄严弥撒》试图对贯通不同调性"区域"(fields)的手法。这对我们倒是个鼓励,鼓励我们相信,贝多芬说此作是他最伟大作品的誓言,还另有其深刻的意义。

摘自《乐兴之时》,GS 17,页 145 以下——写于 1957 年

第十一章　晚期风格(二)

读完《Eb大调弦乐四重奏》(Op. 127)总谱,感觉这可以说是最困难与最神秘的作品之一。晚期的贝多芬掩盖行迹(verwischt Spuren)。但究竟是怎样的行迹?谜团无疑在此。因为,从另一方面而言,音乐的语言如此直接呈现自身,甚至——相较于中期风格——就是直接摆在那里,一望即知。贝多芬之所以抹掉作曲的痕迹,是否在于这原本就是自己所要追求的调性呈现方式?或者是为了让音乐听起来仿佛出自不假思索的一挥而就,或者是因为作为创作者的主体性在生产过程中被"消除"了,导致创作成为一种自律自主的运动(Selbstbewegung)?凡此种种,难免会给人带来一种与作曲家意图格格不入的印象。就我个人而言,这些问题全部取决于这个谜题——甚至也决定着《庄严弥撒》——的迷思破解。然而到此为止,一切还尚无头绪。　　　　　　　　　　　　　〔306〕

晚期贝多芬的独一无二之处在于,当换了别人势必疯狂追求的经验里,他的精神始终没有丧失掉对于经验自身的掌控力。不过,这种经验所指,并非主体性的经验,而是关于语言的经验,也就是说,集体性经验。贝多芬注意到,这种最深层的基本语言,过滤掉了一切个人

的表现。格里尔帕策(Franz Grillparzer①)的一个与此类似的奇特说法,曾被托马斯-桑-加里在其《贝多芬》页 374 引用:"……我不想给贝多芬被一个半魔鬼化的题材②诱惑的理由,这会让他进一步濒临音乐的极限,那是一个令人不寒而栗的深渊。"(1822 年前后) 〔307〕

非常晚期的贝多芬,其音乐的直露性和无机(anorganisch)成分存在关联。事物没有成长,就不会过度发育。朴素无饰与死亡。二者的关系是寓言性的(allegorisch),而非象征性的。 〔308〕

在有些情况中纯属于音乐功能的元素,其本质(Wesen)——由功能所决定——在晚期贝多芬手中则变成主题。用这种方式,他摆脱了那种纯属伪装的、变质的个体性。 〔309〕

舒曼——乃至马勒与贝尔格——真正的典型元素是没有能力克制自己,最终表现出了心不由己、覆水难收的倾向。浪漫主义原则在此处的意思是:放弃经验的占有性格层面,其实就是放弃自我。此举之所以高贵,有其非意识形态的内涵:对私有层面的私有性格倍感厌倦③。当一个人意识到甚至连"个体化原则"(principium individuationis)也具有剥削的成分,便将掉头弃此原则而去。舒曼的意识与此非常接近。以下这句话可为例子,"sollte mir das Herz auch brechen, brich o Herz, was liegt daran"(就是我的心要碎,那就碎吧,心啊,没有关系)④。(《妇女的爱情和生活》歌词激发出对资产阶级的嘲讽之意,舒曼选用这套歌词,饶具深意。"受虐狂"不足以解释

① 校者注:19 世纪德国奥地利重要的剧作家,对于舒伯特的创作具有重要影响,贝多芬葬礼悼词作者。
② 格里尔帕策(Franz Grillparzer)为贝多芬写了"梅露西娜"(Melusina),作为歌剧脚本,他原本想的是一个不同的主题,"必要的话可处理为歌剧",只是这题材似乎属于"最高亢激情的领域";这个题材的残篇可见于格里尔帕策以"德拉荷米拉"(Drahomira)为题的作品,在引自托马斯-桑-加里的段落里也有讨论。——参考格里尔帕策《作品集,书信选、对话、报导》(Samtliche Werke, ausgewahlte Briefe, Gespräche, Berichte),Peter Frank 与 Karl Pornbacher 编,慕尼黑,1965,卷四,页 198 以下,以及卷二,页 1107 以下。
③ 原稿有误:Privativen 应为 privativen。
④ 出自声乐套曲《妇女的爱情与生活》(Frauen-Liebe und Leben)里根据夏米索(Adelbert von Chamisso,校者注:19 世纪德国政治诗歌的前驱,原为法国人)诗谱成的第二曲《他比任何人都高贵》(Er, der Herrlichste von Allen)。

他的选择。女性所认同的立场,是要向隐含在男性及父权秩序里的占有性格宣战。荷尔德林也具有此类特征。比德迈尔观念的要义可能就在此处。)或者,借用舒曼文字作品里的直接表述(《作品集》卷一,Simon 编,页 30):"青春的丰富。凡我所知,我丢弃——凡我所有,我施舍。"不过,这个动机最纯粹的体现当推《C 大调幻想曲》,其最后的乐章完全像任由自己被卷入大海之中。在这种姿势与瓦格纳作品里众所周知的姿势——沉沦、坠落、幻灭、狂喜①——之间的区别里,含有一种近乎哲学的真理。"内化"(Verinnerlichung②)与感官沉醉之间的差异过于常规化,无法解释这个区别。舒曼选择了比内化更为高明的方式。那是一种甚为谦抑的姿态:我求助。我不再打扰(资产阶级。舒曼比瓦格纳好多了,而且比他更资产阶级)。死亡是卸下重负(舒伯特也是如此),一种再也不堪忍受生命的不义而做出的自我放弃,而不是对死亡一味的怨天尤人。一种以神学为归宿的信仰成分实际包含其中,虽然这种信仰与对现有秩序——对命运——之力的信任完全无关。

正是这项特征标示出了贝多芬的界限,或者说,浪漫主义超越于他的一个层面。贝多芬所表征的那种自我支撑的作品,其作品的全体性所寓含着的占有的实定性(die Posieivitat des Besitzes),取消一切个体性层面的否定性。其表现的标志是睥睨一切,却又带有人性的特质。贝多芬的人性与练达(Takt)的关联,就如老歌德所说的:"哦,让我无法相信"("O dass ich dir nicht lohnen kann.")③④舒曼就不够圆滑;他如果无以为报,就要舍生取义。这一点仍不如贝多芬,因为他把自身和世界之间的关系想的过于简单。——这种辩证视角为理解非常晚期的贝多芬提供了基础。〔310〕

① 伊索尔德最后一句唱词。
② 校者注:此处与黑格尔的"外化"概念相对照。
③ 校者注:来自歌德《你的谎言如此美好》。
④ 阿多诺原稿如此。《费岱里奥》第二幕的三重唱里,弗罗列斯坦的唱词是"O dass ich Euch nicht lohnen kann"。译按,差异在句中之 Euch 字,这是德文人称代名词复数 ihr(你们)的第三、四格,阿多诺写的是 du(单数你)的第三格 dir。

对于晚期的贝多芬，我认为技术上具决定性意义的并非复调，因为这复调谨守界限，绝未覆盖整体风格，而是插曲式地运用。具有决定性的其实是极化的分裂：分裂成复调与单声。这是一种中间部分的离析。换句话说：和声的枯萎（das Absterben der Harmonie）。这不只是指涉和声的饱满度与装饰性的和声对位，甚至不只是指涉和声的简化（"越来越简单，所有钢琴音乐都一样"，托马斯-桑-加里在《贝多芬》里引用他的话），而是指和声本身。和声在许多地方留存下来，类似于面具或外壳，变成一种用以维持音乐之立体性的惯例，但内容大致被掏空。至少，在最后几首弦乐四重奏里，已经很难说得上任何全体性的建构。和声不再有自主自律的运动法则，而是如同一道铺设于后方的音响帷幕，在如此层次上，具有决定意义的并非是和声的比例，而是个别的和声效果。和声变成幻觉，具体体现为静滞（Stehenbleiben）的趋势，以及和声的延伸与扩充，例如 Op. 106 的慢板乐章（Adagio）。——当然，此言一定要多加保留，因为甚至是晚期贝多芬也还是企及了一种和声透视的恢弘效果，例如 Op. 111 第一乐章、缓慢的 6/4 拍的"迪亚贝利"变奏（或许是全体性建构最精美的例证①），《C♯小调弦乐四重奏》一些地方，以及毋庸置疑的《第九交响曲》。然而这些都不是真正的晚期风格。和声枯萎的主要例子可能当推《B♭ 大调弦乐四重奏》与《F 大调弦乐四重奏》〔Op. 130 与 Op. 135〕、《大赋格》〔Op. 133〕，以及晚期两部小品集〔Op. 119 与 Op. 126〕。与此相反的和声范例是《A 小调弦乐四重奏》的终曲乐章〔Op. 132〕。——在晚期风格里，和声萎缩。

要阐明这个过程的重要意义，必须回溯全体性的建构。全体性建构其本质，意指透过音乐的构成方式，将其前提（Voraussetzung）提升到一个结果。显然，可被反复的经验将对此示以反抗。被提升为结果的前提，沉积成了素材。由此它不再构成音乐的难题：我们已经洞悉到了这一事实。透过贝多芬的音乐运作过程，调性确立为普

① 校者注：文中指的是《"迪亚贝利"变奏曲》中的第二十变奏。

遍性的范式。一切都与调性功能存在关联：调性无需自证。前提透过这个过程，变得如此实体化，不必等待结果的确认。然而，调性也正是因此而丧失了其实质性，它的具体概念与音乐相疏离，成为一种被丢弃的惯例。

但是就在这里，批判的环节攫住了中期-古典贝多芬的真正要害。他的"和声"是前提和结果的同一。批判即针对这同一性而发，这同一性其实是主体与客体的同一。前提不再受到调和：作为已被企及之物，它抽象地静立，仿佛已被主观意图洞穿。同一性的强制力被打破了，惯例便是它的碎片。音乐说起古人、孩童、野人、上帝的语言来，却都不是个体的语言。晚期贝多芬的所有范畴都是在向理想主义挑战——近似于向"精神"挑战。自律性荡然无存。〔311〕

晚期风格里复调与单音（monody）的分裂，或许可以从复调未曾兑现的责任中找到解释（比较勋伯格的文章）①。规避和声，是因为和声缔造了诸声部的一致性幻觉。赤裸的单声表现了它们在调性中是无法被调和的。〔312〕

贝多芬的复调，就其最字面的意义而言，乃是对和声逐渐丧失信念的表现。它呈现了异化世界的全体性（die Totalitat der entfremdeten Welt）。——晚期贝多芬的许多音乐作品，听来仿佛一个人孤楞楞在那里比手画脚，喃喃自语。有的片段犹如脱缰的公牛②。〔313〕

晚期贝多芬的"两极化"（Polarisierung），或许可以这样理解：调性已变得无关紧要，因为相同和弦翻来覆去说着同一件事。贝多芬离开了表象，和声在最广义上的枯萎，源自一种对于"永恒不变"的归类范畴的反抗。与其以审美的中介方式表述这种"不变"——这些中介乃是幻觉性的体验，因为万变不离其宗——这"不变"仍必须表现为不变，仿佛不经中介，带有抽象性，而这就是它的真相。面对语言的核心同一性，纯属假象的审美格式塔（Gestalt），其自身的具体性

① 他指的是《勋伯格：1874—1951》。（比较 GS 10.1，页 152 以下。）参考页 153 注①的引文。

② 出处无考。

被爆碎。晚期贝多芬的"抽象性",背后的玄机可能就在于此。三和弦由于在所有作品里的功能都相同,因此必须受逼,它才会供出这个功能的秘密。这是我的社会诠释的关键线索。〔314〕

札记:晚期贝多芬和声的幻觉性格寓于何处——这一点必须精确明述。

和声在晚期贝多芬作品里的命运,犹如宗教在资产阶级社会里的命运:它继续存在,只是被遗忘。〔315〕

关于全体性的沉淀与晚期风格的形成:"宗教与通奏低音(Generalbass)都已有定论,不必进一步讨论",贝克尔,《贝多芬》,页70。因此,对辛德勒(Schindler)是太迟了。早先,他当然"讨论"过这些问题。〔316〕

Op. 109 结尾的主题重复〔第三乐章,第 188 小节以下〕,配以少量的八度,获得了精彩绝伦的终止式效果,赋予了旋律某种经过客观印证的集体性格。这是一个从"外部"注入的寓意(allegorisch)特征逐渐增加力量和意义的个案,也是一个关乎晚期贝多芬的有机统一如何分离的过程。〔317〕

上述对于晚期贝多芬——严格而论,仅限于最后几首四重奏,也许还包括《"迪亚贝利"变奏曲》,以及最后一部小品集〔Op. 126〕的评论,都没有切中肯綮。必须从"寓意"入手,从这些作品充满断裂的重要意义特质,从作品的本质,以及从放弃感官性的表象与内容的统一体这些事实入手,无论是何种类型的感官性(参考前文谈贝多芬晚期风格的文章)〔见本书第 180 页以下〕。但这并不是随意从作品推导出来的结论,而是晚期风格的表象必然引发的省思。因此,我们必须提出两个问题:这些作品在何种感官层面上超越了表象,以及,它们有如密码一般的性格构成何种意义?对于第一个问题,不仅必须明确区别于"古典"意义层面的交响乐之超越,而且还不能把这种意义视为一种直接、"象征性"的统一。令晚期贝多芬明显区别于古典贝多芬的事实是,意义不再由作为全体性的表象(das Erscheinende als Totalität)来担任中介。——现在,我们如果谈论非表象的表象(Er-

scheinen des Nichterscheinens），首当其冲的问题就是主题和旋律。在晚期的贝多芬这里，主题和旋律的构成方式——无论是根据古怪的非本真性，还是以极端的素朴性——总看似脱离本象，呈现出其他事物的表征。而表象本身是破碎的。这些主题并没有实际的具体性，只是偶然充当共相的代理者。主题从头至尾都被修剪、打散，仿佛是在说：这都不是我所想要的。（在古典的贝多芬心中，说这话的是全体性。而到了晚期的贝多芬，个体乃是此前由整体加以调和的否定性。）在技术上，这和对位法的主导地位具有关联。就所有主题都配合对位法而言，它们不再是"旋律"，不再是自足的形构。因为追求可能的对位，它们既颇受拘制（"不自由"，无法尽情发挥自己，音符的使用必须精简，等等），而且更常规化，更具套路性（与它们受拘制的情形相关）。此外，文章里提到了"惯例性"（Konveneionalität）〔编者按，此处所指的是"贝多芬的晚期风格"一文〕，以及主题缩减为几个基本动机（最后几首弦乐四重奏主题之间的相互关联性）。最晚期的贝多芬代表了一种从主体性出发重构"定旋律"（cantus firmus）的尝试。整个晚期风格的出发点与此关联。其他一切都可以根据这个"定旋律"的难题，从被迫走向对位法的问题中引出。主题变的中性化，既不是独立自足的旋律，也不是可过渡到全体性的动机单元——全体性本身被悬置。它们是主题的潜能或观念。〔318〕

所谓晚期贝多芬的压缩（Verdichtung）倾向亦即，纯粹的暗示迹象可以在形式图示中代替结构组群。音乐并非"尽情展示它的活力"，而是以牺牲古典的"动力性"曲体为代价。Op.101 的第一乐章可视为这一倾向的原型，它以其两页篇幅的抒情音调，却体现出了可媲美于大型作品的分量。Op.109 与 Op.110 情况类似，Op.111 第一乐章可能亦然。但是，还存在一个与此相反的倾向，允许图式毫无装饰的直接呈现，而且乐章规模甚为长大，一如《A 小调弦乐四重奏》和《B♭ 大调弦乐四重奏》〔Op.132 与 Op.130〕。〔319〕

如果有人叩问贝多芬具有伟大性的真正理由，我首先想到的是

以下答案(与鲁迪的节拍理论相反)①:他不只是持续地创作出贝多芬式的"杰作",还不断生产着——可以说无限地生产——新的音乐性格、类型、范畴(相形之下,他在某些细节上的特征,也就是其他作曲家发挥其自发性之处,显得的确平庸)。贝多芬作品没有形式的物化(Verdinglichung der Formen)。他的想象力,似乎往往根本不是直接在音乐灵感的层面,而是在概念(Begriff)的层面上——这是另一种想象力,也是更高层级的想象力,可比拟于"后康德主义"(Post-Kantian)学说所谓的永远都在产生范畴——运作。倘若他的重复性格,大抵是为了纯粹析解出柏拉图理念的结晶体,例如《B^b大调钢琴奏鸣曲》(Op. 22)乃是《"华德斯坦"奏鸣曲》的前身(prefigures)。所求既成,复扬弃之。一个不折不扣的奇迹是,他在《"英雄"交响曲》里找到了其他每一位作曲家都会归属于"他的"形式,而自此之后,他有如世俗版神学造物者一般,不断创造着新的范畴:不是狂想式的创造,而是音乐运思的结果。然而,在最深的层次上,这关涉贝多芬音乐的内容。那是真正人性的成分,毫无僵化,而是地道的辩证:与偏执狂截然相反。辩证素养在贝多芬作品中如此重要,因为它绝无任何偶然、随意、转瞬即逝(aperçu)的成分——因为,在他看来,从哲学角度而言——体系的力量(奏鸣曲作为一种音乐的体验)相当于经验的力量,两者相辅相成。就此而言,他其实比黑格尔更黑格尔。黑格尔把辩证的概念,引以为包举一切的逻辑,其做法比理论的指引更为僵硬(甚至《现象学》也如此,其中有些范畴其实只是*匆匆通过*)。贝多芬既坚持己见,又高度变通。原则不可打破,可即便是囚犯也应获得面包与水。我们已无法像贝多芬那样作曲,但有必要像他作曲那样"思考"。〔320〕

生产范畴而非个性化,这也许是解开晚期风格的钥匙:即,把晚期风格视为一种解放了的范畴直观类型。〔321〕

或许以上几则札记〔fr. 312—21〕,包含着理解晚期风格的钥匙。

① 参考页6注②,及阿多诺给科利希的信,本书页249以下。

这是一种经过中介的风格,并且在精确的意义上,晚期风格的各个局部并非表征自身,而是表征着它所属的类型与范畴,这接近于"隐喻"。在晚期风格中,惟有类型是被虚构的,一切单一性的存有都只是类型的征象;反而言之,个别性成分的力量在于其所归属类型的充盈度,而非为自身的个性程度。一切个别部分都是其种属的既萎缩又饱和的完美统一体。大概正是这一事实,确定了晚期贝多芬与格言式智慧(Spruchweisheit)的关系。甚至于,每一位伟大艺术家的老年阶段都具有这种成分,尤其是《赋格的艺术》。在这层关系上,可以留意论者常说的老年歌德的类型偏好。有鉴于此,晚期贝多芬诸如主题之"类型性"等问题,必须在技术上认真探讨。他的性格有如一种在该导向上的一切事物的可能性"模型"。不过,该思想关系在音乐上的对应物是什么?在今天,这是一个亟需充分的理论依据加以处理的难题。 〔322〕①

这里提出的观念必须关联到黑格尔所说的"不善的个体性"(schlechte Individualität②)概念——在黑格尔看来,惟有普遍性(das Allgemeine)才具实质。就此而言,晚期贝多芬的碎片化特质,其目的是要表现下述事实:普遍性的实质,代表的是异化、暴力、丧失——也就是说,它并不是将个体性积极地提升到一个更高的层次。贝多芬变的"无机化"、碎片化,而这却是黑格尔变的意识形态化的地方。引导他步入此境地的,乃是对于个体之偶然性(Zufälligkeit)的

① 在《新音乐的哲学》里,阿多诺也讨论过晚期风格与推理思维(Diskursivität)的关联性,他在该处谈晚期勋伯格的时候,提到了贝多芬及格言智慧:

> 艺术之消灭——密闭式艺术作品之消灭——成为美学问题,物质本身之越来越无关紧要,导致不再追求实质与现象之同一,这种同一是传统艺术观念的终点。合唱在勋伯格晚近作品中扮演的角色,就是对知识让步的有形征象。主体牺牲作品的直观性,驱使作品走向法则与格言式智慧,以某种不存在的共同体的代表自视。一个类比是最后阶段贝多芬的卡农,由此又可以照见勋伯格作品的卡农实践〔其晚期合唱〕。(G512,页120)

② 校者注:这在黑格尔的《精神现象学》中指的是"个体性的自大狂"。

不满,甚至厌恶;它在贝多芬看来如此渺小、无足轻重,而这和他的悲剧、理想主义的天性深相关联。从中也可见出,晚期贝多芬的目的,并不是要鼓舞聆听者,而是要"从人的灵魂里撞出火花"。① 与此同时,晚期音乐本身也有其严格辩证的动势。贝多芬音乐里的个体成分的确"了无意义"(nichtig),尽管"古典"风格在全体性内部扬弃了个体成分,赋予它一种富于意义的表象(札记:表象在中期贝多芬是一个决定性的范畴),但现在个体成分的"无意义性"如此在晚期风格中浮现而出,得以成为普遍性的"偶然"持有者。易言之,晚期风格是对个体、此在(das Daseienden)之无足轻重的自我意识。晚期风格和死亡的关连性,系在于此。〔323〕

① 见页 13 注③。

第十二章　人性与去神话

可以当这本书一章的题词：

Und Freud schwebt wie Sternenklang
Und nur im Traum vor.
（喜悦浮现如群星的音乐
而且只在梦中。）

歌德，《浮士德》（第一部，草稿），页 81，Witkowski 编，I，页 414①。〔324〕

可作为贝多芬研究最后一章的跋：

Die letzte Hand klopft an die Wand,

① 阿多诺引用的 Georg Witkowski 所编《浮士德》，在 1907 至 1936 年之间印行九版。在 Ernst Beutler 所编的《作品、书信、对话纪念版》，这几行引文在卷五（第二版，苏黎世与斯图加特，1962），页 618，属于"第二部补遗"(Paraliponena zum zweiten Teil)，上有标题"可疑"(Zweifelhaftes)。

die wird mich nicht verlassen.

（最后那只手叩着墙，

不肯离开我。）

《少年的魔法号角》(Des Knaben Wunderhorn)①。　　〔325〕

关于贝多芬，以及音乐作为语言，见霍夫曼斯塔尔(Hofmannsthal)，《贝多芬》，收录于《演说与文章》(Reden und Aufsatze)，莱比锡，1921，页6：

> 通过坚忍不拔，既反叛又虔诚（！）的精神，他成为一种超越于语言之语言(eine Sprache uber der Sprache)的创造者。他完全化入这语言之中：不只是声音和与调性，不只是交响曲，不只是赞美诗，不只是祈祷，而是企及某种难以言喻之物：一个屹立于上帝面前的人类姿态蕴于其中。此中有言，却并不是对于语言的亵渎之语：此乃生命的语言，以及生命的行为，两者为一。

这段引文蕴含着一个无比深刻的洞识（语言的重建、屹立的姿势——比较这本札记所谈《第九交响曲》主题表现之处〔fr. 31〕），其阐述夹缠于泛滥的文化空言之中，引用须极为小心。——贝多芬的全部作品不啻于是一个重建的尝试(Rekonstruktionsversuch)。

〔326〕

本雅明早期的语言研究曾说，在绘画和雕刻里，"无声的语言"②

① 取自《少年的魔法号角》附录的儿童歌曲，标题"即兴诗"(Gelegenheitsverse)，引言说，"男孩子玩游戏，拿他们最后一件东西押赌的时候，就唱着：……"参考《少年的魔法号角。古德国谣曲，阿宁与布兰塔诺收集，寇赫后记》(Des Knaben Wunderhorn. Alte deutsche Lieder, gesammelt von L. Achim von Arnim und Clemens Brentano. Mit einem Nachw. von Wille A. Koch)，Darmstadt，1991，页836。

② 校者注：在本雅明所建构的哲学意义上的"纯语言"中，分别包括了上帝的创世语言、仅具认识功能的人的命名语言，以及物的语言——即，无声的语言，它需要人类翻译。

被翻译成一种更高等但仍与之相关的语言①，若然，则我们可以说，音乐挽救自己作为纯粹声音之名——的代价是使之与现实分离。它与祈祷的关系。〔327〕

音乐独一无二的本质，不是在于它象征了另一种现实的意象，而是自成一种现实（ein Wirklichkeit sui generis）。音乐并不受制于意象禁令，却有着消除精神紧张的仪式功能的法力。故此，在神话的层面上，音乐在"去神话"（Entmythologisierung）的同时亦是一种"神话"。如此一来，在其最深的构造上，音乐与基督教具有同一性——可以说，世界上有多少种基督教教义，就有多少种音乐，而且音乐的全部力量都是在传达着基督教的力量。在音乐与"至纯信仰"（Passion）的关系上，巴赫有着无与伦比的卓绝表现②。但这无意象的意象便是一个证明（Vormach）：即，宇宙本当如此：毕达哥拉斯学派。音乐说：你的旨意将实现。这是纯粹的祈祷语言，是专志奉献的祈

① 比较《论语言之为物与人的语言》（Über Sprache uberhaupt und über die Sprache des Menschen）——在阿多诺写这则札记时尚未发表：

> 有雕塑的语言，有绘画的语言，有诗的语言。一如诗的语言有一部分，如果不说全部，只以人类的命名语言（Namensprache）为基础，雕塑或绘画的语言也非常想以某几种物的语言（Dingsprache）为基础，这语言在雕塑或绘画里翻译成一种无限高级但可能仍属于物语领域的语言。这些是无名的、沉默的、发自物质的语言；在这里，我们应该思考物在物质共同体里的沟通。（本雅明，《著作集》〔见注13〕，卷二，页156）

关于 fr. 327，比较《最低限度的道德》里只有些微改动的说法：

> 依本雅明之见，绘画与雕塑把物的无声语言翻译成一种较为高等但与之相关的语言，因此我们可以假定，音乐挽救了它作为纯粹声音的名称——但代价是与物分离。（GS 4，页 252）

② 关于巴赫与贝多芬何者更为先进的问题上，阿多诺在《美学理论》如此写道：

> 追问两人之中谁的地位更高，此问题实在无益。真正切中肯綮的洞见在于：在主体的成熟音响中（die Mundigkeit des Subjekts），在从神话的解放及与之和解的问题上，也就是在真理性内容上，贝多芬较巴赫更先进。这项判断凌驾于其他一切判断标准之上。（GS 7，页 316）

求。贝多芬通过修辞元素,与此构成了深刻的关联。他的音乐是资产阶级的此世祈祷,是基督教礼拜仪式世俗化的修辞音乐。他音乐里的语言成分与人性成分必须据此来解释。〔328〕

与舒伯特的任何器乐作品相比较(我童年听《A 小调钢琴奏鸣曲》①,印象深刻),可得出一条结论:贝多芬的音乐是无意象的(bilderlos)。浪漫主义是对这一点的反动。不过,这不单纯是贝多芬的一个启蒙运动倾向,也是黑格尔意义下的扬弃(Aufheben)。凡在他的音乐存有意象之处,均属于无象之象,一种去神话、调和的意象,不曾声称它们是内在于音乐之内的未经中介的真理意象。〔329〕

贝多芬《第二交响曲》的小广板乐章(Larghetto)属于尚·保罗(Jean Paul)的世界。那无限的月夜,只对那从中驶过的有限的车马说话。有限制的舒适惬意,足以协助表达无限制。〔330〕

这个因素对整个贝多芬都非常重要。我想到的是《费岱里奥》的随遇而安的、田园气质的呈示部。但最主要的是《第八交响曲》。在某种层次上,这部作品可理解为否定性的《赫尔曼与多萝西娅》(Hermann und Dorothea②)。如果说历史进程反映于这部史诗的田园风情之中,那么,在《第八交响曲》里,田园风被它自身潜含的驱动

① 阿多诺指的可能是奏鸣曲 Op. 42, D845。——他在 1928 年的"论舒伯特的曲体"中以"循环式的漫游"来描述,接着说:

> 那几首即兴曲和《音乐瞬间》,尤其那些奏鸣曲形式的作品,均是如此结构。不仅是在根本否定一切主题/辩证的发展方面,就是在性格角色未做改变的反复方面,它们都与贝多芬的奏鸣曲大异其趣。例如第一首《A 小调奏鸣曲》,运动建立在两个主题的基础上,但不是彼此对立的第一和第二主题,而是各个主题在第一和第二主题群里都出现〔这描述适用于 Op. 42〕,如此写法不能归因于动机的简约构思(为了统一性而俭约行事),而是因为舒伯特在扩大的将多样性中反复相同之物。19 世纪的艺术,特别是风景画的情绪或心境概念,可在其中找到起源。(GS 17,页 26)

② 校者注:歌德于 1797 年以法国大革命为背景创作的一部市民史诗,1851 年舒曼曾将之写成同名交响序曲。中文译本有《赫尔曼与窦绿苔》,郭沫若译,人民文学出版社,1955 年。

力爆碎。最小的细节也能变成整体,因为细节本来就已经是整体了。这是通往晚期贝多芬的入口,晚期的贝多芬不复在这些极端之间调和,而是从一个极端突兀地变换到另一极端。——早期贝多芬的力量有着精确的衡量尺度,正是他能将他律性或相距颇远的音形并置,并且将之统合为一,将之统合为"共时"(gleichzeitig)。当然,其中也有限度——"中断"(das Aussetzen)的环节——例如《第二交响曲》小广板乐章(Larghetto)的重音和弦随时有解体之虞。也许,超越这些限制,或者索性尝试将这些限制标识于作品之中,是推动贝多芬"发展"的真正马达。 〔331〕

《费岱里奥》也有几分僧侣般的(hieratisch)、崇拜的特质①。这部作品不是刻画革命,而是在仪式般的重演革命,甚至可以说是为庆祝攻陷巴士底狱周年纪念日量身定制。莱奥诺拉在狱中的时刻②,没有张力,只有"转化"(Wandlung)③。事先决定。手段上的一种奇特、"风格化"的素朴。在囚犯被赶回牢房后奏出《第三莱奥诺拉序曲》,属于正确的本能。——这里,一个不善的瓦格纳成分得以妥善搁置。 〔332〕

关于《费岱里奥》中的僧侣成分,可参照"尘世层面的敬畏"("啊,伊西丝"['O Isis'])及《魔笛》全剧。阿尔弗雷德·爱因斯坦,《莫扎特》,页466④。 〔333〕

《费岱里奥》中,"Der Gouverneur"(典狱长)一词首次出现之时,音乐悬置在延长符号上,此情此景,恰如一道阳光斜射入狱吏的阴暗

① 〔页缘:〕僧侣成分与资产阶级成分在贝多芬作品里的统一是他的"帝国"成分。
② 〔页缘:〕没有"冲突"。剧情只是发生。
③ 〔此行底下:〕(牺牲!)
④ "祭司进行曲和萨拉斯特罗的祈祷(第十曲"啊,伊西斯与奥西里斯"[O Isis und Osiris])将一种新的声音引入歌剧,这是一种和教会风格大不相同的声舌,不妨称之为一种'尘世层面的敬畏'(secular awe)。"——爱因斯坦(Alfred Einstein),《莫扎特:性格与作品》(Mozart, His Character. His Work, Arthur Mendel 与 Nathan Broder 译,伦敦、纽约、多伦多,1945,页466)。secular awe(尘世的敬畏)是爱因斯坦自铸的德文Weltfeierlichkeit的英译,爱因斯坦似乎是根据歌德的"Weltfrommigkeit"(尘世层面的虔敬)杜撰而来。

居处。在这道阳光照射下,那居处重新认识自己的人间位格。〔334〕

在贝多芬作品里,人性的表现显示于何处?我会说,显示于他的音乐具有"看"的天赋(die Gabe des Sehens)。人性就是它的眼神。不过,这必须用技术性的概念来表现。〔335〕

本雅明关于"人性的条件"(Bedingungen der Humanität)观念,亦即其贫乏的观念(书信集,在论及康德之弟所写的一封书信时提出的)①,应该在贝多芬研究中予以采用,而且这对于我本人的主题——素材的素朴性(Kargheit)——具有启发意义。贝多芬乃是少数洞悉人性之条件的人:因此才油生出对于亨德尔的崇拜之情,而亨德尔身为作曲家的谦逊品质,贝多芬不可能一无所知。《庄严弥撒》必然与此有关联。在贝多芬的视域——如同歌德的视域之所见——"虚妄的奢富"(das falschen Reichtum)观念已经出现,商品货物为求营利而贪多务得,他起身反抗(对于贝多芬而言,"虚妄的奢富"意指之物,一为浪漫主义,一为歌剧)。他对于进步的反对摆脱了激进主义:他晚期因此具有了回顾性的倾向。技术上的表现是:只有针对贫乏,针对最有限的素材,歧见(das Abweichenden)才可能发

① 本雅明之论对阿多诺的人性观有着核心的意义;对这封出自约翰·海因利希·康德之手的书信,本雅明做此评论:

> 无可置疑,它吐露着真正的人性。不过,和所有完美的东西一样,它完美表现一件事物时,也说出了那件事物的一些条件与局限。人性的条件与局限?没错,看来我们清楚感觉到这些条件与局限,一如这些条件与局限在中世纪生活状态衬托之下益显鲜明。〔……〕现在,我们且来回顾启蒙时代,启蒙时代认为自然规律与昭然若揭的自然秩序毫无矛盾之处,它所了解的自然规律是规则集合,据此将下层社会归置较箱子,科学置于分拣台,私人财物被家当归入其他的小盒子,但在这其中,之所以把人类——也就是 homo sapiens(智人)——置于其他生物之上,只在他生而具有理性。人性是在如此狭隘头脑之下展开其崇高的功能,如果无此狭隘,它注定萎缩。若是这贫乏、狭隘的存在与其正人性的相互依存,没有比康德更清楚的显现(他是教员和公共演说家之间那个严格的中间点),那么,他弟弟的这封信显示,在这位哲学家字里行间浮现于意识层面的那股生命意识,如此深入人心。简而言之,但凡有人论及人性,我们就不可忘记启蒙以其光明照射进去的狭隘资产阶级房间。(本雅明,《著作集》[见注13],卷四,页156以下)

挥出强大的效果：一旦歧见具有了普遍性（如柏辽兹的情况），这效果也就消失殆尽。不过，表现与内容亦同此理，个中细节还有待探讨。素朴似乎担保了歌德意义下的普遍性、人性（死亡的抽象面？）。透过它，贝多芬一如黑格尔，与进步的唯名论形成对立。对此有待继续研究。〔336〕

"拙劣的配器法"。贝多芬拙于配器（instrumentieren），这一点不难证明。根据总谱所见，可知他不考虑乐器特定音域，总是把双簧管的音区写得比单簧管高。他用铜管制造噪音，圆号笨拙的自然音十分突兀，且从来不曾成为一个独立的声部。他不考虑弦乐和木管的音响比例：一个木管演奏者必须与整个弦乐队的音量分庭抗礼，在一个对话的场景中，木管声部被完全淹没。要听到特定音色，惟有在特定条件下，也就是将之作为"效果"来听的前提下——就像《"田园"交响曲》结尾部分加了弱音器的圆号音色效果。不过，这又有什么关系呢？这贫乏、赤贫、始终不无尖锐的管弦乐声音，过于突出的双簧管，嗡嗡帮腔的巴松管，低躺在那里听不见的木管声部，咕哝聒噪的圆号，那简化至极的弦乐写法（——相较于室内乐），不是全都无比深刻地交织于音乐之中吗？难道这种贫乏，不正是为管弦乐惯例所提供的一种人性的酵母——仿佛以抽象的音色凸显人性——吗？这不正是一种在歌德去世的简陋房间中诞生的、当时最伟大散文所具有的清醒意识吗？生产力在配器层次上没有赋予更高度的发展，并不能一味地视为缺点。这种由于有限的生产力而造成的"欠缺"，与实质有着极为深秘的交流。遭到驱逐的，乃是必须置身于外始能保全的成分，而且也惟有在这种"缺失"的映照之下，器乐方可显出压倒性的声势。世人由此可以清楚见得艺术进步的可疑本质。由这样的管弦乐所通向的《莎乐美》（Salome）之路，就是那条过于丰奢而镕裁为难，以至于音乐的平等化之路，终致小提琴声部的狂喜一经收音机过滤，就不堪卒听。

韦伯恩（Webern）已揭示了舒伯特德国舞曲之"拙劣配器法"的

某些双重性格①。"古典管弦乐团。"此外,伟大的音乐里,最接近古典主义者莫过于这个声音。 〔337〕

全体性在其自身内在完成中介的想法,必须与"冥界精灵"(das chthonisch)并观②(札记:默里克的童话《万无一失的人》〔Märchen vom sicheren Mann〕的地灵成分,非常适用于诠释贝多芬)③。中介也许在于贝多芬环节。以形式分析而言,这个环节——这是我的交响曲理论的核心——要界定为贝多芬作品里的个体领悟到自己是整体,它不只是自己的那一点("gaining momentum")。这往往也是敬畏的时刻,亦即自然领悟到自己是一个整体,因此它不只是自然的那一刻。"曼纳"(Mana④)。比较神话研究里的那个段落⑤。贝多芬作

① 关于1932年12月法兰克福一场由韦伯恩亲自指挥的演出,阿多诺写道:〔……〕接着是1824年的《德国舞曲》(Deutschen Tanze),在韦伯恩精到的管弦乐谱曲之下,不但作品的建筑结构在"彻底配器"(ausinstrumentiert)之下一览无遗,连古典配器法也透明可见,好像在此被带到了意识层面。(GS 19,页237)
② "冥界精灵"概念经由巴霍芬(Johann Jakob Bachofen,校者注:19世纪瑞士法学家、文化史家,其核心思想在于启蒙理性的反思与批评)的阐述而在19世纪中叶广为人知:他的《母权》(Mutterrecht,斯图加特,1861)描述女性当政(Gynaikokratie),便以一种古老的"冥界"宗教性而不落窠臼。阿多诺身后藏书里有一本《巴霍芬:母权和原宗教选集》(Bachofen, Mutterrecht und Urreligion. Eine Auswahl, Rudolf Marx编,莱比锡,未着出版年代〔1926〕),许多字行底下划了线,而且眉批甚多——chthonisch这个字(地下的、扎根于地底),阿多诺的用法大致相当于"神秘的"和"植根于自然"。
③ 默里克(Eduard Mörike)诗中的巨人舒克尔勃斯特(Suckelborst)——"全无意义是他的行事,而且充满愚蠢的怪念"——他对亡魂读他的"世界书"(Weltbuch)、他"有大能的手稿"、这个"万无一失的人"扯落魔鬼的尾巴(参考默里克《作品全集》,Johst Perfahl编,卷一,慕尼黑,1968,页715以下)阿多诺似乎认为他有些地方和食人妖及山怪(Rubezahl)的动机相合:阿多诺在几处和贝多芬有关之处提到后者(fr. 278下、340及342)。
④ 校者注:最早出自《圣经》,所指希伯来语是上帝赐予的一种食物,后引申为超自然的力量、法术。
⑤ "神话研究"指后来命名为《启蒙辩证法》(校者注:下述引文可参照《启蒙辩证法:哲学断片》,渠敬东、曹卫东译,上海人民出版社,2003年,页12)一书中的研究主题。阿多诺所指段落如下:

这就好比在那并不排外的膜拜仪式中的宙斯之名,不仅意指地府之神,也意指光明之神;也正如奥林匹斯诸神与冥界群神的每一种交流:善与恶的力量,拯救与灾难也不是能够单纯的予以二元性划分的。它们如存与亡、生与(转下页注)

品里的"精神"、黑格尔成分、全体性,无疑就是自然对自身的领悟,这是一种地灵成分。对这一洞见予以发展,乃是本人研究的主要问题之一。不过,反神话的倾向,本就寓于音乐将自己等同于作为精神、全体性、再现的神话之中。音乐以自己的厄运,来抵抗厄运。"那是命运敲门的声音。"① 〔338〕

"命运敲门的声音。"但那只是起头两小节。整个乐章由此发展而来,它不是演示命运,而是要取消、维持与扬弃(aufheben)那充满不祥之兆的两小节。 〔339〕

默里克"万无一失的人"的传说,巨人舒克波尔斯克(Suckel-

(接上页注)死、夏与冬一样周而复始、不可分割。在迄今已知的人类最早阶段,有一种混沌不明的宗教准则,被尊称为曼纳(Mana),它存在于灿烂无比的希腊宗教世界之中。一切陌生未知的事物都是本原的、未曾分化的,超越于经验范围之外的;一切事物都比我们先前已知的实在有着更多的蕴含。在这个意义上,初民所经验到的并不是一种与物质实体相应的精神实体,而是与个体相应的自然(die Natur)。面对陌生之物,人们因恐惧而惊呼,而这种惊呼就成了该物的名称。它总是在与已知事物的关系里确定未知事物的超验性,继而把令人毛骨悚然的事物化为神圣。自然作为形象与本质、作用(Wirkuhg)与动力的而重新曾经使神话与科学变成了可能,这种二重性正源于人类的恐惧,而恐惧的表达则变成了解释。这里,并不如心理主义(Psychologismus)所认为的那样,灵魂进入了自然;曼纳,这个游动着的精灵并不是一种投射(Projektion),而是在原始人羸弱的心灵中自然实际具有的超越性力量的回响。生命与非生命的分离,魔鬼与神灵特有的栖居之地,最初都是源于这种前泛灵论,而在这种前泛灵论中,主体与客体实际上已经分离开来。一旦树木不再只视为树木,而被当作他者存在的证据,当作曼纳的栖居之地,那么语言所表达出来的便是这样一种矛盾,即某物是其自身,某物自身既同一又不同。通过这种神性,语言经过同义反复又转变成为语言。人们通常喜欢把概念说成是所把握之物的同一性特征,然而,概念由始以来都是辩证思维的产物。在辩证思维中,每一种事物都是其所是,同时又向非其所是转化。这就是观念与事物相互分离的客观定义的原初形式。〔……〕在艺术作品的意义中,或在审美表象(asthetische Schein)中,那些新鲜而可怕的事件变成了原始人的巫术:即在特殊中表现整体。艺术作品总是不断地被复制,而通过复制,事物则成为精神的表现和曼纳的表达。这一切造就了艺术的灵韵(Aura)。艺术作为一种总体性的表达,极力要求尊重绝对性(das Absolute),并由此而促使哲学承认艺术优先于概念知识。《启蒙辩证法》,页 14—15、19)

① 根据辛德勒,贝多芬如此描述《第五交响曲》开头几小节的动机内涵(参考辛德勒,《贝多芬传》〔页 37 注①〕,页 188)。

borst),属于穆桑斯(Musäus)纪录的山怪罗波札(Rübezahl),亦即地灵与人性的交织①;这项研究可能需要详细的诠释。默里克童话里的诗节,令人想起贝多芬最后几首四重奏精简的格言式主题。〔340〕

冥界事物与比德迈尔的星丛,乃是贝多芬作品最深刻的难题之一。〔341〕

贝多芬面相的基本特征之一是,伟大的"人性"个体与冥界的小精怪或小精灵并存。贝多芬的人文主义成分是地灵自胜之后的破土而出。在《德国民间故事》里(*Volksmärchen der Deutschen*, Meyers Groschenbibilothek,出版于 Hildburghausen 与 New York,未具出

① 阿多诺的贝多芬札记提出"地灵与人性交织"的问题,触及前法西斯时期德国知识分子热烈参与,由巴霍芬(Bachofen)代表著作选集出版引起的一场辩论。1929 年,托马斯·曼在其名为《弗洛伊德在现代精神史上的地位》(*Die Stellung Freuds in der modernen Geistesgeschichte*)的讲座中,提到了知识界"对地灵、黑夜、死亡、魔性,简而言之,对一种前奥林匹斯时代的原始宗教、大地宗教"的同情共鸣,并在这同情种看出了"反动的成分"。——曼,《大师的苦难与伟大》(*Leiden und Grosse der Meister*,法兰克福,1982,页 884;校者注:可参照《多难而伟大的 19 世纪》,朱雁冰译,浙江大学出版社,2013 年)。阿多诺认为克服神话的途径是与之和解,他在一个出人意料的语境里谈到该问题,也就是他那篇文章《读巴尔扎克》(Balzac-Lekture):

> 巴尔扎克对德国人,对尚-保罗、贝多芬情有独钟〔……〕。从他所描写的音乐家施木克(Schmucke,校者注:巴尔扎克生前完成的最后一部小说《邦斯舅舅》中的人物,参见傅雷中译本,人民文学出版社,1982)中,可知其日尔曼崇拜的来源,在其本质上可理解为德国浪漫主义在法国的影响——从《魔弹射手》、舒曼及至 20 世纪的反理性主义。见于巴尔扎克文字迷宫中的这种德国风格的阴森晦暗,恰与拉丁风格明晰可见(latin clarté)的恐怖描述相对照。这种德国风格不仅体现了启蒙主义的乌托邦,也压制了这个乌托邦。此外,巴尔扎克或许已经回应了冥界事物与人性(博爱)所组成的"星丛"。因为,人性无非是对人之本性念念不忘。〔……〕普遍的人类存在(Allmensch),超越性主体,人,超验主体——如果可以这么说的话——在巴尔扎克笔下均宛如被魔术般地改造成第二自然的社会的创造者。这个主体其实就是德国古典哲学以及与之相应的德国古典音乐中神话性的"自我"。根据那个自我,万有皆自我出。在这样的主体性里,人透过与他者的原初同一性所产生的力量而变得富于雄辩,但同时也由于使用暴力使他者屈从其意志而变非人。巴尔扎克创造之际,他愈和这个世界保持距离,就愈把它拉得更切近他自己。有一则关于巴尔扎克的轶闻,据说他在 1848 年三月革命期间,埋首案牍、避谈政治,在转身走向书桌之际,喃喃自语"让我们回到现实吧";其事即使出于杜撰,也是其人的忠实写照。他和晚年的贝多芬的行为如出一辙。那时的贝多芬穿着长睡衣,狂躁地咕哝着,把《升 C 小调弦乐四重奏》用硕大的音符涂抹在他卧室的墙壁上。在偏执狂的心中,爱与愤怒总是彼此交织。元素精灵(Elementargeist)也以一种相同的方式,捉弄人类或救助穷困。(GS 11,页 142 以下)

版年代,第二部分,页 85),穆桑斯所描述的山怪①,简直就与贝多芬如出一辙,而且在历史与哲学层次上发人深省:

> 这个罗波札,具有一种威力无边的守护神天性,他任性、暴烈、淘气、粗鲁、无耻、高傲、虚荣、善变,今天是最热情的朋友,明天却又冷若冰霜;时而仁慈、高贵、敏感,却又不断自相矛盾;他愚蠢又明智,像只掉进滚水的鸡蛋,前一秒还柔弱无比,后一秒便执拗不已;他狡狯又正直,冥顽不化又灵活变通。这一起都是随着他的心情(! 冥界精灵的性情)和心理活动而起伏不定,绝不放过任何映入眼帘的事物②。

对贝多芬的研究能否有所洞见,最终取决于如何诠释这样的容颜——神秘层次的辩证。——在前文这则童话里,罗波札撕毁债据——一个非常贝多芬的手势,必须和《丢失一便士的愤怒》并观。——穆桑斯和尚-保罗的关系便为一例,"森林中的厌世者"(Waldmisanthrop)③。——在命运与支配的世界里,只有人类里面的魔是人性的④。 〔342〕

① 校者注:此人是德国最早的民间故事搜集者。
② 参考穆桑斯(Johann August Musäus),《德国民间故事》(*Volksmärchen der Deutschen*),Norbert Miller 编,慕尼黑,1976,页 174。
③ "森林里的厌世者"是穆桑斯在第一篇山怪传奇里给拉提柏尔亲王(Fürst Ratibor)的称呼,由于爱人被山怪掳走,他"在寂寞的森林中茫然游走,躲避人类"(参考前书,页 189 与 172)。
④ 托马斯·曼在其《浮士德博士的诞生》(*Entstehung des Doktor Faustus*)里说:

> 〔1942 年〕10 月初〔……〕,有一天晚上,我们在阿多诺家聚会。〔……〕我从自己冗长至极的一章里〔《浮士德》第八章〕挑出三页来诵读,这些文字是我前不久插进去的,内容涉及钢琴,我们的主人则对我们念他的贝多芬研究和相关警句,其中,从穆桑斯的《山怪》援引的某个句子扮有一个角色。由此而引出的谈话,从人性是经过净化的冥界元素,说到贝多芬和歌德可以并观互证之处,接着又谈到了人性对社会和习俗的浪漫抗拒(卢梭),以及人性就是反抗(歌德《浮士德》的散文场景)。随后,阿多诺为我弹奏钢琴,我在一边驻足观赏,他弹了整首的 Op. 111,奏法至为发人深省。我还不曾如此专心聆听〔……〕。——曼,《问与答》(*Rede und Antwort*),法兰克镇,1984〔法兰克福〕,页 160 以下。

——阿多诺的 fr. 342 写于 1941 年。

《致远方的恋人》结尾交响曲般的扩展——"und ein liebend Herz erreichet"(一颗带着爱的心获致)——几乎含有几分愤怒的性格。贝多芬的地灵成分和交响乐成分是分不开的。就像起誓、祝愿。在异化状态里,"一颗带着爱的心获致"与否,非常难以确定。应该能够获致,就像天上一定住着慈父①;那音乐不以如此声明为足,还演出要从主体性祈求呼唤不在那里的超越。不是从抽象的,而是从神秘的主体性呼唤出来:主体/自然。魔性与理想就这样在贝多芬心中交织缠绕。祈求的手势可能终究是无能的,《庄严弥撒》就是如此。这样的话,祈求就变成抽象的。贝多芬认定《庄严弥撒》是他最好的作品,就是这么一种祈求。(本则札记非常重要,处理抽象观念万务小心。在某种意义上,一切神秘事物都是抽象的;在某种层次上,康德式的超越主体性又正好不是抽象的!) 〔343〕

贝多芬的性格,粗暴、侵略性、不近人情,已经成为音乐家的模型(勃拉姆斯,或许马勒亦然)。与勋伯格的关联。——无恶意的愚蠢嘻笑(早在莫扎特已经可见)。在这里,无聊愚蠢可能成为最深刻接触贝多芬的一条途径。 〔344〕

研究贝多芬,有必要考虑诺克(Nöck)的传说,甚至可以说,整个建构——神话和人性——的辩证图式都可以此为模型。可以援引格林(Jabob Grimm) l. c.〔《德国神话》,第四版,柏林,1876〕②,卷一,页108 以下:

> 这里,我们要讲一个动人的传说,水精(Strömkarl)内克(Neck)为了传授音乐,不惜献出生命,也承诺自己将复活得救。两个男童在河边玩耍,内克坐在那儿拨奏他的竖琴。两个孩子唤他道:"内克,你为什么坐在那儿玩乐器呢?就算你做了这事,

① 比较《第九交响曲》结尾乐章根据席勒《欢乐颂》而来的合唱,与页 119 注①所引阿多诺说法。

② l. c. 指来自《德国神话》(*Deutsche Myghologie*)的一段引文,与 fr. 345 同属一本札记,但包含于一则和贝多芬研究没有关系的札记之中。

死后也无法升入天堂!"内克哭起来,表情十分忧伤,最后丢开竖琴,沉入水底。两个孩子回到家,把事情原委告知了身为神父的父亲。父亲听完后便道:"你们作了孽,冤枉内克了。快回去安慰他,答应他会得救。"两个男孩回到河边,看到内克正坐在岸边,哀伤哭泣。两个孩子说:"不要哭了,内克,爸爸告诉我们说,你也有救主。"于是,内克又开心地拾起竖琴,弹奏起动人的美妙旋律,直到夕阳西下,方才罢手。

贝多芬晚期风格的研究或许应该纳入这则格林童话的最后几句。——关于"河",我认为艾兴多夫(Eichendorff)的诗(如舒曼的联篇歌曲所用诗作)似乎并非呼应一个对象,而是呼应语言本身所隐在的那种若有若无的潺潺之声(Rauschen)①。同理,《"槌子键"奏鸣曲》慢板乐章也在聆听音乐本身的潺潺之声,这潺潺之声最后似乎融入音乐之中。札记:这潺潺之声是什么? 这是有关贝多芬的基本问题之一。——札记:内克的牺牲和复活承诺之间的辩证对位。——贝多芬之怒:内克就是如此叱责那两个孩子。丢开竖琴,是晚期贝多芬的手势。——返回河边、应允得救,是收回、取消。——内克沉入深深的水底:精确地说,这表示人性浸入冥界之中。——内克的哀伤

① 在《纪念艾兴多夫》(Zum Gedächtnis Eichendorffs)里,阿多诺写道:

作为诗的表现手段与自律自主之物的语言,乃是他的魔杖。主体通过自我消灭而成全语言。不希望存全自己的人,可以下列诗句为铭:Und so muss ich, wie im Strome dort die Welle,/Ungehört verrauschen an des Frühlings Schwelle.(于是我必须,如对岸那条河中的波浪,/无人听闻,不复潺潺,消逝于春天的岸上)。主体将他自己变成潺潺的水声,把自己变成语言,惟有在自己消失之后才能获得存活的语言。人变成语言这一道成肉身的过程,使语言成为自然的表现,并将之变容(transfigurieren),使之再度化入生命。Rauschen(潺潺)是他最钟爱的字眼,几乎像个秘方;博尔夏特(Borchardt)那句"除了潺潺之声,我别无所闻",可以当作艾森多夫诗或散文的卷首语。不过,由于过于急切与音乐相连,这潺潺反为所误。潺潺并非乐音,而是噪声,近于语言而远于乐音,艾兴多夫自己也将之呈现为近似语言。(GS 11,页83)。

——关于博尔夏特的潺潺观,请参考 GS 11,页 536 与 GS 5,页 326。

是无声的。 〔345〕

我关于人文主义和魔性的理论,这本札记页 72〔fr. 342〕。模仿是一种驱逐魔鬼的方式。贝多芬的音乐像德国乡村一些带有幽灵鬼怪(Butzemann)的游行行列。人与魔的关系在我的理论中占有核心位置。要将这一点关联到"理性"研究中所谈到的母权的存活①。贝多芬超越文化,已到了文化无法含摄的地步。人在非人的野蛮世界之中。——就在这里,贝多芬优于"古典的理想主义"。 〔346〕

音乐的坚守(Standhalten)观念与音乐的肉身化(leibhaftwerden)观念要结合起来思考〔fr. 263〕。或许,音乐不就是坚守以命运的生成过程(becoming)来面对命运吗?模仿不就是抵抗的规则吗?我说过②,《第五交响曲》和《第九交响曲》就是一种睥睨一切的坚守姿态。如此仍

① 阿多诺以"理性研究"描述霍克海默的《理性与自卫》(*Vernunft und Selbstefhaltung*),他 1941/1942 年和霍克海默合着此作:霍克海默讨论性在法西斯主义下的命运,兼及母权制的存活:

> 社会当局禁止少女拒绝身穿制服的人,其苛刻程度,与古老禁忌形式要求少女的守贞戒律如出一辙。在德国,处女玛利亚的形象从来没有能够完全吸纳古老的女性崇拜。早在国家社会主义(Nationaler Sozialismus,校者注:源于德语的政治词汇,意指纳粹政权)在弃儿与未婚母亲问题上大做文章之前,对于老处女的集体排斥心态与文学上对于被遗弃少女的强烈同情,作为一股受到压制的大众意识在历史中就不断沉渣泛起。但是,即来自于那段被埋藏的史前史记忆仍然深入人心,并且获得了这个政体的合法授权,却也仍敌不过这位许给天国新郎的基督教处女的至福天恩。因为这个政权将史前史纳入控制之中,将本来埋葬其中的事物(das Verschüttete)公诸于世,并另立名目、加以调动,以便为大规模产业开发所用,其结果便是埋藏之物的毁灭。它即使没有妄行打破其基督教形式来宣谕自己的德国血统,却设定了德国哲学和音乐的基调。惟有灵魂的释放,并将之作为遗传基因加以概括(Erbmasse),就可以完全使之机械化。虽然要将纳粹的神话内容斥为骗局归于徒劳,但纳粹声称要保存那内容,却更是虚伪。他们照向存世神话的探照灯,一举消灭了在别的地方需要上几百年才能完成的文化。所以,党出于对异族通婚的恐惧而强制散布的迷醉并没有导混乱不堪的性放纵,而只是一种爱情的愚蠢戏仿。爱是那支配一切的理性的死敌。——霍克海默,《著作集》(*Gesammelte Schriften*),Alfred Schmidt 与 Gunzelin Schmid Noerr 编,卷五,《启蒙辩证法及 1940—1950 年著作》(*Dialektik der Aufklärung und Schriften 1940 bis 1950*),法兰克福,1987,页 343 以下。

② 阿多诺想的可能是 fr. 31 或 fr. 251。

然有嫌不足吗?《第五交响曲》的坚守姿态难道不在于形式的自律性?自我力量的获得(das Seiner-selbst-machtig),亦即自由,难道不是只寓于模仿,寓于使自己相似吗?《第五交响曲》的意义难道不是正在于此,而绝非虚弱地宣告"尽吾之力,以穷天际"(*per aspera ad astra*)?这岂不就是"诗化观念"(poetische Idee)理论①,同时也就是技术与观念的关联法则?由此看去,在标题音乐的问题上不就获得了新的洞见?须解释《第五交响曲》第一乐章何以胜过其余乐章? 〔347〕

关于"坚守姿态"的理论引申,应该参考黑格尔的《美学》,譬如第一卷页62—64②。——比较荷尔德林以"索福勒斯"(Sophocles)为题的短诗③。 〔348〕

康德在《判断力批判》里所说的力学上的崇高,贝多芬及其坚守范畴。引文④。 〔349〕

① 参考页100注①。
② 指的是导论中讨论艺术的目的所在,"作为其目的,我们第一个想到的观察是,艺术有消除欲望的能力和使命";比较页26注②及其引文。
③ "索福克里斯。——许多人尝试说出最喜悦的喜悦而徒劳/在这里,我终见之于此沉哀之中。"荷尔德林,《作品全集》(*Samtliche Werke*),Gross Stuttgart版,卷一:1800年为止的诗作,上半,Friedrich Beissner编,二版,斯图加特,1946,页305。
④ 阿多诺经常援引这段文字(例如《美学理论》1997年版,页334),原文出自《判断力批判》第28节:

> 自然,在审美判断中作为对我们没有支配性的威力来看,它就是力量上的崇高(dynamisch-erhaben)。如果自然应当被我们在力学上评判崇高,那么,它就必须被表现为激起畏惧的(Furcht)。〔……〕但是,人们可以把一个对象视为可畏惧的(furchtbar),并不是面对它感到畏惧,也就是说,如果我们这样来评判它,即我们仅仅设想这种情况,我们也许要阻抗它,而且此时一切阻抗都会是绝对徒劳的。

关于上引最后一句话,阿多诺在他那本《判断力批判》上写下:"应该说:这意象充当了隐藏于现实内部的恐惧的中介。"

> 粗犷、陡悬而仿佛带着威胁的断岩,厚积天宇,挟着闪电和惊雷而翻滚的层云,带着巨大毁灭力的火山,席卷一切的飓风暴雨,无边无际、怒涛狂涌的汪洋,长江大河投下的巨瀑,诸如此类的景象,使抵抗的力量显得如此渺小。但是,只要我们置身安全之地,则它们的面目愈是可怕,对我们就愈具吸引力。(康德,《著作》,Wilhelm Weischedel编,卷五,Darmstadt 1957,页348以下)

关于上述这一段,阿多诺眉批说:近似年轻歌德的抒情诗。——参考页67注④。

贝多芬作品的主要范畴之一,在于严肃性内涵(Ernstfall)只是纯粹的游戏。这种音调——最后几乎必然是一种升华后的形式层面的结果——在他之前始所未闻。他最具力量之处,在于传统形式仍然有效而严肃性突破而出的地方——例如《G大调协奏曲》慢板乐章结尾,静止不动的E音底下的起始动机〔64—67小节〕。以及《"克莱采"奏鸣曲》第一乐章伟大的G小调和弦(再现部开始之前)〔324小节〕①。〔350〕

关于"严肃性"的范畴,除了《G大调钢琴协奏曲》慢板乐章中的经过句,还有《"克莱采"奏鸣曲》第一乐章再现部前的G小调三和弦(不如说:下属调四度)。必然性自下而上(von unten)升起。〔351〕

关于严肃性的范畴,Op. 59 No. 1第一乐章,小提琴声部底下,静止的和弦有如浓云密布(das Sichumwolken)、暗淡无光(Verdustern)。——该乐章篇幅甚为长大,而且十分重要的是,它在形式理念上接近于《"英雄"交响曲》:第二发展部包含了一个新主题,且一开始就是对位构思。不过,该新主题可能和开头的素材具有密切关联。这可能有助了解《"英雄"交响曲》。——尾声(coda),如如风般飘然而去,这是贝多芬作品中最重要的性格之一。——主题在合拍与不合拍之间的多变诠释。整个四重奏乐章乃是贝多芬最核心的作品之一,慢板乐章作为绝对的柔板(Adagio),属于关键作品之一。札记:其发展部的D^b经过句里,新旋律进入之前的D^b大调前面多加一小节;以及第二小提琴终止式上的E^b〔70小节以下〕,抗议的内在性。〔352〕

① 《美学理论》详论如下:

官能层次只以精神化、经过折射的形式呈现于艺术之中。这一点可从过去的重要作品里的"严肃"(Ernstfall)范畴来说明,否则分析不得要领。不妨以《"克莱采"奏鸣曲》这部曾被托尔斯泰贴上了情欲标签的作品为例。在第一乐章重复之前,出现过一个效果非比寻常的二度下属音和弦。同样的和弦如果发生在这部作品的语境之外,多少不免流于琐碎。此经过句仅在该乐章的架构语境中意义非凡,抑或者说,才具有这等重要的地位和功能。它的严肃意义,来自试图超越"此时此地"(hic et muc)的意图,并且在作品的各个结构的前后节点上扩散这种严肃感。(GS 7,页135以下)

鉴定贝多芬作品中的表现时,必须诠释一些细小的变化,像 Op. 31 No. 2① 慢板乐章第二主题,切分音出现之处〔36 小节〕。它使这主题"说话",宛若是人类之外的某种事物——星辰——俯望人类,给人类以安慰。这是顺命(Erbittlichkeit)的表征——就像在贝多芬作品里,超然皆以祈祷的意象现身的那样(不过,以魔性来说,是通过作法召唤而来)。多伊布勒(Däubler)诗中的"人性化的星星"(vermenschter Stern)与此非常接近②。这个领域,特别是其象征,与伟大的《莱奥诺拉序曲》尤其存在关联。〔353〕

伦理美与自然美(比较绿皮札记中关于以音乐为自然美的条目)③。一种具有慰藉与镇静效力的自然表现,乃是善的承诺。自然的姿态是善;自然的遥远、感官的无限性,是理念。在这一点上,与之相关的决定性辩证范畴是希望,这是一把打开人性意象的钥匙。关于 E 大调慢板上的《费岱里奥》咏叹调。〔354〕

希望与星星④:《费岱里奥》的咏叹调,与《D 小调钢琴奏鸣曲》

谱例 17

① 校者注:所指为《D 小调"暴风雨"钢琴奏鸣曲》。
② "Der stumm Freund. —Vermenschter Stern, mit allen deinen Fluten/Verlangst und bangst du blass hinan zum Mond. /〔……〕Vermenschter Stern, zu deinem freundlichen Genossen/Will unvermutet auch das frohste Sonnenkind"(沉默无语的朋友。——人性化的星星,在银河中徐然升起,恐惧且地企慕月亮/〔……〕/人性化的星星,遥望着你的这位友伴/甚至太阳的快乐之子也在心底怀有渴念)。——多伊布勒,《星光灿烂之路》,第二版,莱比锡,1919,页 34。
③ 请参考注 172 所引的第一则札记。
④ 《美学理论》发展这个观念:

　　贝多芬有些小节听起来像歌德《亲和力》里那个句子,"如一颗星星般,希望从天而降";《D 小调奏鸣曲》(Op. 31 No. 2)的慢板乐章有个乐段就是如此。你必须先将它置于作品的前后语境中弹奏,然后单独抽出来弹奏,如此才能听出它那在整体作品语境的夺目个性,在何种程度上是由语境所赋予的。使这个经过句如此非凡的,是它的表现浓缩于一个歌唱性的、人性化的旋律,从而使自己超越于整体形式语境之上。它也以此方式对全体性臻至个体化,或者说,透过全体性而成其个体化。它是全体性的产物,也是全体性暂停而生的产物。(GS 7,页 280)

　　——阿多诺援引的《亲和力》句子,原文是:"希望如一颗从天上掉落的星星,越过他们头顶飞逝。"(歌德,《作品集》,海德堡版〔见注 89〕,卷六:长篇小说与中篇小说,一,页 456)

(Op. 31)慢板乐章的第二主题。　　　　　　　　　　〔355〕

希望与星星。诺尔(Nohl)，卷一，页 354(辛德勒的记载)，拿破仑死后，贝多芬曾如此谈及《"英雄"》的"葬礼进行曲"(Marcia funebre)："没错，在这个乐章的诠释上拿破仑走的更远，宣称在 C 大调中段主题动机中，看到了一颗照亮拿破仑悲剧命运的希望之星；看到了他在 1815 年的政治舞台的重新登场，以及这位英雄灵魂对抗命运时的强大信心。"(札记：星辰、希望对抗命运!)"直到投降的时刻来到，英雄倒地身亡，和凡人一样被埋葬。"① 　　　　　　〔356〕

"星空闪耀"意象：Op. 31 No. 2 慢板乐章的第二主题；Op. 59 No. 1 慢板乐章的 D^b 大调经过句②；《"英雄"》之"葬礼进行曲"的三声中部开始部分，以及《费岱里奥》。然后，"星空"的意象特质消失了。《A^b 大调钢琴奏鸣曲》(Op.110)那些歌曲似的简短主题、《B^b 大调四重奏》与《F 大调四重奏》〔Op. 130 与 Op. 135〕，以及 Op. 111 的小咏叹调乐章(Arietta)，是不是星空意象的继承人？ 　〔357〕

文本 6：贝多芬音乐的真理内容

宣称贝多芬四重奏 Op. 59 No. 1 慢板乐章的沉思内容作为一种真理的观点，势必激发以下异议：音乐中真诚的渴望逐渐褪去，最终

① 参考诺尔(Ludwig Nohl)，《贝多芬传》(*Beethovens Leben*)，Paul Sakolowski 第二完全修订版，卷一，柏林，1909。
② 《美学理论》有一段话可以比较：

> 例如，假使不是因为弦乐四重奏的平衡音响结构，贝多芬的 Op. 59 No. 1 慢板乐章的 D^b 大调经过句就不会产生如此的精神慰藉力量。这是一种具有现实内涵，造就了内容的真实可信的承诺，并且与感官性密不可分。此即艺术的唯物主义内容，而这个环节在艺术中的重要性，与唯物主义环节在形而上学中的必要性是一致的。(GS 7，页 412)

——另见附录文本 6 的补遗，以及页 240 注①所引阿多诺书信。

归于空无。如若有人反驳,便会说那个 D^b 大调经过句并没有表现所谓的渴望,只是话语间似有理屈词穷的味道。对此,有人会说,正因为它看起来真诚无比,所以那一定是渴望(Sehnsucht)的产物,更何况艺术从根本上也就是渴望的产物。有反诘者对此不屑一顾,指出此观点实际出自庸俗的主观理性。诸如以上机械的归谬法(reductio ad hominem)太巧合、太随意,不足以鞭辟入里地解释真相。只因这些过于灵活的反驳环链存在僵硬刻板的单向否定性,便以为这是一种无幻觉的深度,未免显得廉价;但若非如此,便被视为向对立的邪恶面投降,又将有认同邪恶之嫌。它对现象充耳不闻。贝多芬这个经过句的力量就在它和主体保持距离,并由此为其烙上了真理的印记。昔人谓为的艺术"本真性"(echt)——该术语曾一度为尼采所用,如今已被滥用——形容的就是这种距离①。

艺术作品的精神不在其意义,不在其意图,而在其真理性内容(Wahrleitsgehalt),或者,换个说法,透过作品而显露的真理。贝多芬

① 这里探讨了阿多诺关注已久的一个主题,此则补遗的前身包括他 1942 年 7 月 10 日写给科利希的一封信:

> 你曾写道 Op. 59 No. 1 慢板乐章 D^b 大调经过句之美,在于其结构位置,而非源自音符本身,这个观点触及一个具有普遍性且在我的贝多芬札记里扮有决定性角色的事实。譬如《热情》奏鸣曲再现部的进入以及《英雄》交响曲之"葬礼进行曲"可以作为相关解释的例证。后者之所以精彩,完全是因为发展部的形式活力与再现部的并置续进,大大延伸且超越了图式的局限性。再现部仍然是可识别的,却不再是一个"进行曲"的部分段落,而是作为一部完整交响曲形式的环节。我相信这些形式要素的二重性格在贝多芬音乐中扮演着决定性的角色,而且贝多芬的不落窠臼之处,也就在于音乐的各个细节和整体构成了辩证关系。个体细节在使整体从整体自身得以解脱的同时,也为整体所限定。此外,我还认为,基于以上理由,"平庸"这个概念,甚至连贝多芬最简单的细节也不适用(譬如那个 D^b 大调经过句旋律)。微渺之物装腔作势(aufspreizen),以存有者(Seiende)、观念或"旋律"自居,才是"平庸":贝多芬绝无此类做派。在贝多芬笔下,对于特殊性的忽略——或者可以套用黑格尔的说法,即,个体的消失——皆出于整体的构思考虑。"平庸"概念是浪漫主义的互补成分:瓦格纳和施特劳斯作品中的无数主题,门德尔松以及肖邦的许多主题是平庸的。但是,平庸与"意义的幻象"往存在关联,贝多芬绝不容许此事出现在他的宏伟结构之中(平庸的说法:他的古典成分)。(取自法兰克福阿多诺档案里一份复写稿)

《D小调奏鸣曲》(Op. 31 No. 2)慢板乐章的第二主题,不单纯是美丽的旋律——的确,有比这更活泼、造型更好,甚至更具独创性的旋律——其优异之处也不在绝对的表现力。这个主题的引子,在贝多芬音乐中呈现出来的摧枯拉朽般的力量,可以谓之为贝多芬音乐的精神(der Geist von Beethovens Musik):希望,以其"本真性"(Authentizität),作为审美的显现者,同时又超越于审美表象。超越表现的显现者,谓之审美的真理内容:它不属于表象的表象层面。该乐章的第一个主题群具备非比寻常的生动之美,在彼此强烈对照、音域遥不相及且动机贯通的形态打造的镶嵌技艺上,可谓已臻于炉火纯青的地步。此主题群的氛围(早先称之为情绪、心境),期待着——实际上所有氛围都伴随着期待感——一个事件的到来,确切而言,期待着F大调主题以一个不断上行的三十二分音符的凯旋。在之前黯淡而弥散性的发展反衬之下,这个以第二主题构成的带有伴奏的高声部,形成了和解与许诺的双重性格。超越,如果没有所超越之物,则不成其为超越。真理内容是经由形构(Konfiguration)被中介,而非在形构之外被中介,但它并非内在于形构及其成分。这极可能是作为所有审美中介观念的"晶体化"内容。在艺术作品中,正是通过审美中介的晶体化内容而参与至真理内容。中介的路径,可从艺术作品的结构——即,技法——的解析之中洞见。知此路径,便可洞察作品本身的客观性。而这种指向作品自身的客观性知识,又可以说是作品构型之内聚性的保证。不过,归根结底,这客观性无疑就是真理性内容。美学的任务,就在于绘制这些要素的地形学。在本真的艺术作品里,被支配者——藉支配原则而获得表现——与对自然或材料的支配相对立。此辩证关系的结果就是艺术作品的真理内容。

《美学理论》补遗(全集,卷七,5版,法兰克福:1990,页 422 以下)写于 1968/69

音乐既是一种绝对无效状态的命名,也是命名之于意义的疏离体现,而两者本是同一回事。音乐的神圣性,在于它纯然源于对自然

的支配;然而,音乐的历史随着音乐成为自己的主宰者,无可避免地发展了对于自然的支配;它的配器化(Instrumentalisierung)与其意义预设密不可分①。——本雅明曾论及歌曲,认为歌曲可拯救鸟的语言,恰如视觉艺术可以拯救物的语言②。但我认为,这与其说是歌曲的成就,毋宁说是乐器的成就;乐器远比人声更像鸟语。乐器就是一股生命元气:一如主体化与物化乃是一枚硬币的两面。这是一切音乐辩证的元现象(Urphanomen)。〔358〕

　　格雷特(Gretel③)问我,尽管存在着音乐的精神化(Vergeistigung),为何作曲家毫无例外地坚持声乐作品的写作? 我的答案如下:首先,鉴于从声乐到器乐的转换、音乐经由物化而企及真正的精神化("主体化")的过程,对人类而言,可谓困难至极,故作曲家一再尝试逆转这个启蒙形式。但这也不能算是一种纯粹的倒退,因为声乐无可分割地保存(aufgehoben)于一切器乐之中。在这里,我们不应该只想到器乐旋律的"声音"的流动(它反过来又决定歌曲里的人声流动),而应该联想到更为原始、更为人类学的音响层次。因为一切音乐的想象,尤其器乐的想象,都是声乐性的。想象音乐,永远意指内心的歌唱;想象音乐,离不开肉体上的声带感觉,而作曲家应考虑到"声乐的限度"。

① 关于阿多诺的命名理论,请参考 fr. 327,特别是《音乐与语言残稿》(Fragment über Musik und Sprache):

　　　　相对于表义性语言(meinende Sprache),音乐语言完全是另一类型。音乐语言含有一个神学层面。它说的话是既显白又隐晦。它的理念是神名的形态。它是去神话化性质的,摆脱了神力魔术的祈祷。它是人类注定徒劳的命名尝试,而不是传达意义。(GS 7,页 531)

　　关于其诠释,请参考页 13 注①提到的编者《概念·意象·名字》(Begriff Bild Name)一文。

② 本雅明讨论歌曲与鸟的语言,以及艺术的语言与物的语言的关联,见《论语言之为物与人的语言》;参考页 224 注①的引文及其下文:"要了解艺术形式,一个绝佳的方式就是尝试将它们都当作语言来理解,并且寻找它们与自然语言(Natursprache)的关联。一个由于同属声响领域而十分恰当的例证,便是歌曲和鸟的语言之间的相似性。"(本雅明,《著作集》〔见页 11 注②〕,卷二,页 156)

③ 校者注:阿多诺的妻子。

惟有天使能自由无拘地制作音乐。以上观念必须在贝多芬的研究中酌加考虑。用音乐术语来说,人性意味着:使器乐被精神濡满(Durchseelung),使异化的手段与目的,亦即主体,在过程内部达成和解,而不是仅仅直接呈现人性。这是贝多芬音乐最深处的辩证环节之一。令人崇拜声乐与器乐对立,正好指向人性在音乐里的结束。〔359〕

灵魂绝非一个恒量,它不属于人类学范畴。灵魂是一种历史的手势。自然,变成了自我作为自我而睁开双眼(不是在自我里面作为其压制性的部分),并且意识到了作为自我/自然的自己。这个环节——不是自然的突破,而是它对于差异性的意识(ihr Eingedenken in the Andersheit)——既近于一种和解,又近于悲叹的意识。不过,它被一切音乐予以复现(re-enacted),表征着生命行为与灵魂的反复赋予,而音乐内容的差异其实永远是这赋予灵魂之举的意义差异。因此,就贝多芬而言,我们必须追问:他音乐里的灵魂,其意义何在?〔360〕

若有人在听他音乐的时候哭泣,贝多芬便会勃然大怒①——即使那人是歌德。〔361〕

《"告别"奏鸣曲》(Les Adieux):在那渐行渐远的哒哒马蹄声中所蕴含的希望,甚至比四福音书还要多②。〔362〕

① 从 fr. 370 可以推知,阿多诺暗示了贝多芬一个说法,"我们希望的是在聆听中具有理解力的知音,女人才谈感动"。不过,此言出自一封伪造的信(参考页 13 注③)。
② fr. 363 指出钢琴奏鸣曲 Op. 81 的哒哒马蹄声〔第一乐章,第 223 小节以下〕是"马车渐去渐远"(Sichentfernen des Wagens)之景,在《美学理论》导论初稿中,阿多诺以此马蹄声说明哲学与音乐的不同原理:

> 艺术是以概念为中介来表现的,但在方式上与思想有着质性的差异。艺术中所传达或表现之物——事实上艺术作品要比纯粹的"此物性"(Diesda,英文的 thisness,校者注:此概念来自中世纪哲学家邓斯·司各托,用以界定物体独一无二的个体性)具有更多的内涵——就是通过二次反思——意即通过概念中介或艺术手法——予以传达。达到这一点不是靠回避艺术细节的方式,而是借助概念来传达沟通的方式。假如我们以贝多芬的《"告别"奏鸣曲》为例。当听到此曲第一乐章结尾处那个独特的三连音时,便会瞬间联想到哒哒的马蹄声,于是我们就发现这一转瞬即逝的乐段——它在整个乐章中并无特殊的功能,只不过是一种消遁的音响而已——是如何表述回归的希望的,其委婉丰富的程度远胜于对这些瞬间音响之本质的无数普遍的反思。直到哲学-美学得以把握艺术整体结构中的这类细微的修辞手段,它才能实现其承诺。(1984 年版,页 490)

《"告别"奏鸣曲》,虽一度受到冷遇,但我认为这却是一流的杰作。从标题音乐的角度而言,它的构思固然素朴,却激起了极端人性化与主体化的冲动,仿佛作为人,就应听懂其中的邮车号角、哒哒马蹄以及心跳的语言。外化乃是一种内在化(Verinnerlichung)的手段。问题在于:公式化的音乐进行如何变得生机勃勃?这是一个与晚期风格密切相关的难题(在晚期风格,该问题须倒转过来提问:这种生气勃勃的音乐形式如何变成一种套式,并且具有自身的概念?晚期风格与黑格尔的主观逻辑相呼应)①。首先,第一乐章,绘词法的单纯直白(tonmalerische Einfalt)骤变成一种形而上学。早在难以言喻的导奏部第二小节就出现的阻碍终止(Deceptive cadence),将圆号的五度音拉至严肃性与人性的方向;随后的进行——特别是向 A 大调的转调——可以列入贝多芬最精彩的希望寓言,惟有《费岱里奥》可与之媲美(此作与《"告别"》关联密切),以及 Op. 59 No. 1 慢板乐章(Adagio)那个伟大的经过句。转调传递出希望的虚无、缺席(non-being)。希望永远是一个"秘密",因为它不在"彼处"——它属于神秘主义的基本范畴、贝多芬形而上学的最高范畴。——导奏部似乎化为素材融入其后的乐章主体内容之中,这与晚期风格的情形相似。而乐章的主体内容,尤其是转调的轻灵以及脉搏般的律动,造就了无与伦比的主观说服力。发展部做了明智的节缩。这个乐章其本质就是抒情的,排除了辩证的音乐运作。相形之下,尾声(coda),从各个角度看,都是贝多芬作品里最叹为观止的段落之一。圆号音型②的和声冲突,以四度刻画马车逐渐离去的诗意画面(永远精确附着于这无比短暂的瞬间),随着最后终止式的到来,希望仿佛在门口消失,这是贝多芬最伟大的神学意图之一,惟有巴赫音乐的某些环节可与之相提并论。(与歌德一样,希望在贝多芬的作品中也是具有具有决定性意义的,属于一种世俗化而非

① 黑格尔《逻辑学》第三部分是"主观逻辑或概念逻辑"。
② 校者注:圆号音型在 19 世纪音乐中是一个众所周知的乡愁隐喻。

中性化的神秘范畴——关于这个现象,我的描述仍不无仓促,须进一步加以精确掌握和刻画,因为它具有核心性的意义。这是一个不带宗教谎言的希望意象。札记:希望是无形的意象,藉由音乐加以专门、直接的传达,意即,它乃是音乐语言的一部分。)——第二乐章引人入胜,具有一种早期浪漫主义的特质,预示了之后的《特里斯坦与伊索尔德》,且修辞甚为雄辩,它与导入部的节奏关系,以及双主题的循环复现,亦是如此;只可惜指向终曲乐章(Finale)的经过句,修辞失之薄弱与惯例化,如果像《Eb 大调协奏曲》那样成功,那么此作足可与《"华德斯坦"奏鸣曲》及《"热情"奏鸣曲》分庭抗礼。——贝多芬有些感觉上片刻即逝的乐章,此终乐章或许是为首例:《第七交响曲》的原型,强烈的调性。 〔363〕

时至今日,告别的经验已不复存在。这种经验藏在人性深处:即,属于一种"不在场的存在"(Gegenwart des Nichtgegenwartigen)。人性充当了一种交通条件的功能。另,此处是否仍存在永无告别之期的希望? 〔364〕

贝多芬式的尾声(coda)其意义实际在于,作品、活动,并非一切,自发的全体性并未将其整个意义都包含于自身内部,而是超越其外。动势指向静止。这是早期贝多芬超越性的动机原型之一。音乐明澈地披展于我们面前,经常带着感恩(Dank)的表情。"感恩"是贝多芬的伟大人性范畴之一("愿你们得到回报"①,以及《A 小调四重奏》里的感恩祈祷〔Op. 132 第三乐章〕)。这感恩隐藏着音乐的后转(Sich-zuruckwenden)——这是感恩与精明强悍之间最为深刻的差异。贝多芬的感恩每每与告别相关(《"告别"奏鸣曲》第一乐章结尾,堪为贝多芬最关键的形而上学音型之一)。——在早期的贝多芬那里,《"春天"奏鸣曲》〔Op. 24〕结尾的感恩表现得十分纯粹。/比较黑格尔,《精神现象学》页 146。感恩和忧伤意识②。 〔365〕

① 参考页 49 注②。
② 阿多诺指的是拉森(George Lasson)所编版本的第二版(莱比锡,1921);在讨论忧伤意识的章节,他在当页句子底下划线予以强调:"当个体自觉在餐前致以感恩(转下页注)

拥有多段变奏的小咏叹调(Arietta)乐章(Op. 111)结尾,有着离别时回眸一瞥的人性力量,仿佛往日的一切,都在离别之际被无限放大般清晰重现。而且,这些变奏本身,一直到最后变奏的交响曲般的结尾为止,都几乎没有可与这"离别时的回眸一瞥"等量齐观之处。这离别的心绪仿佛身临其境(erfüllte Gegenwart)——音乐本无力实现这种境界,因为音乐存在于表象之中,但在贝多芬音乐表象里——即"永恒星辰的梦"①——的真实力量,就在于能够唤起已逝之物以及"不在场的存在"(Nicht-Seiende)。惟有在过去的语境中,乌托邦才可被聆听到。他的音乐形式意识改变了告别之前的过程,并且使这个过程呈现出了一种伟大性,一种回溯的力量(die Präsenz in der Vergangenheit),这是在音乐内部无法即刻达成的一种效果②。〔366〕

如果鲁迪的理论无误③,则贝多芬的作品就是一套以万花筒般的排列形式进行组合的巨大拼图游戏。此言听来有些机械且不敬,但鲁迪的判断甚具分量,不容率尔置之。他有关七和弦与贝多芬"速记法"④的说法,也指向同一方向。不过,有限的心智并不是只能产生其数有限的开启心智的理念——贝多芬的全部艺术难道不就是在于隐藏这个事实吗?归根结底,他无穷无尽的观念,是否终究不过是审美幻觉?所谓的"无限"——形而上学——或许只是艺术中的刻意安排之物(das Veranstaltete),因此它并不是一种想当然的真理保证,而是幻影(Phantasma),是否艺术作品愈高级,愈是如此?也许只有非理性主义美学家才能够回答鲁迪的理

(接上页注)祷告(give thanks),永恒意识便放弃并牺牲了它自身形式,意即,放弃了它在意识到自身独立后的满足感,并经行动的本质归因于彼岸(Beyond);无可否认,在两者的互惠式的放弃中,产生出了不变(das Unwandelbar)的统一意识。"(比较Moldenhauer/Michel编的黑格尔著作,卷三,页172)

① 参考页105注①所引格奥尔格诗句。
② 〔边注:〕伟大的《B♭大调三重奏》〔Op. 97〕变奏结束之处有与此密切相关的效果,只是不如小咏叹调这般透辟。——与普菲茨纳(Pfitzner)的美学形成极端对照。
③ 参考页6注②所提文章,及页249以下阿多诺给科利希的信。
④ 参考 fr. 50 与 20。

论①——但是,他的理论其实触及到艺术本身的极限问题。霍克海默对伦勃朗(Rembrandt)的批评,也指出了其作品的"矫揉造作"及工作室成分。〔367〕

贝多芬。如果中期是悲剧的形而上学——否定的全体性是其"立场",全体性的重返乃是其意义——那么,晚期则是对作为一种幻象的悲剧的批判。不过,这个环节在中期就做好了目的论上的准备,因为意义并不会自动显现,而是须由音乐的强调唤起;贝多芬的神秘层次就在这里。这是他的建构核心。〔368〕

贝多芬与犹太教神秘教义卡巴拉(Kabbala),照此教义,恶(das Böse)来自神的力量过剩。(灵知主义动机。)②〔369〕

音乐时间的形上学。贝多芬研究的结尾,须关联到犹太神秘主义里的草天使(Grasengel)之说,这些天使被创造,片刻之后,即陨灭于圣火之中。音乐——以赞美上帝为模型,尤其是在与世界产生对立的情况下——类似这些天使。草天使的短暂无常、倏忽即逝,即是颂扬。也就是说,天使的本质,乃是一种无尽无休的幻灭。贝多芬将此形象提升为音乐的自我意识。他的真理是殊相的毁灭。他的创作便是要终结音乐的绝对瞬间性。他禁止哭泣,他的音乐要从人的灵魂里撞出火花。那热情,那火花,是"烧尽火〔本质〕的火花"(肖勒姆,谈光辉之书的章节,页86)③。比较肖勒姆(Scholem),页85以下④。〔370〕

① 手稿有"回应鲁迪的B理论"字样,可能意指"回应鲁迪的贝多芬理论"。
② 马勒专论谈及这个主题。向此文引光,可以照见这则的确难解如谜的札记所指之意。关于马勒那些狂放的爆发,尤其第三、五、六号交响曲,关于他那绝对的不谐和的气氛(Klima der absoluten Dissonanz)、他的郁黯(Schwärze),阿多诺写道:这爆发,由其脱逸而出之处视之,是野蛮的:这是以反文明的冲动为音乐性格。这类环节唤起犹太神秘主义的教义,犹太神秘主义将恶与毁灭性诠释为被肢解的神力溃散的显现〔……〕(GS 13,页201)。若说这主题取自贝多芬,并非荒诞不经,因为——虽然《F大调四重奏》有个狂野不羁的第二乐章,贝多芬作品却没有与马勒同日而语的爆发。
③ 参考注19所引(伪传)贝多芬给 Bettina von Arnim 的信。
④ 手稿如此;似乎有误。肖勒姆翻译的光辉之书(Sohar)最早出版于1935年,是秀肯出版社文库(Bucherei des Schocken Verlags)系列的第40本书;请参考《创造之秘。肖勒姆译自光辉之书的一章》(*Geheimnisse der Schöpfung. Ein Kapitel aus dem Sohar von Scholem*),柏林,1935。此书次年重印——改了书名(《摩西五经之秘》),(转下页注)

（接上页注）肖勒姆的导论置于书后为跋，但显然使用了同样的排版——成为第三号肖勒姆自费出版品（见页130注②）。阿多诺所引的Feuer, das Feuer verzehrt（那烧掉的火）——"本质"一词是阿多诺所注——在1935年版页70，在1936年版是页49。——这段文字呈现对《诗篇》104.14的诠释，其出处段落如下：

"他使草生长以供Behema"句指向此秘〔Behema，本义为兽、牲畜，是舍金纳，从前称为"大地"〕。此语又指"躺在一千座山上的兽"而言〔根据一句经文〕。这些"山"（它们是虔敬的）产生它们每天吃的草。这些"草"是天使，它们只发挥力量片时，第二天又被创造，以便被〔舍金纳的〕Behema吃，这Behema是吃火的火。

——肖勒姆送给阿多诺一本1936年版，阿多诺1939年4月19日回信致谢，此信值得长段援引，因为其中说明了阿多诺思想和犹太教神秘主义一些主题之间的亲近关系（这亲近关系，他的贝多芬札记没有记载）：

亲爱的肖勒姆先生：得阁下寄赐光辉之书摘译本，相较于在下长久以来所得于任何赠物之乐，其快何似，我作此语，绝非客套辞令。在下自谓有此一快，请勿以在下为妄自尊大：我万万不敢妄称是尊译的合格读者，但揆诸此书的性质，其难解如谜的面貌是它使我得此大快的原因之一。我想我可以说，借阁下跋语之助，我至少获得了一个比较清楚的地形学概念。〔……〕
我想提出两点，虽然可能纯属愚见。第一点是我惊见此书与新柏拉图/灵知传统（neuplatonisch-gnostische Tradition）的关联。〔……〕我一向认为，此书的力量源自其式微，而且，这样的辩证或许有助理解你十分强调的一个环节：唯灵论（Spiritualismus）——以及，我几近与你所做诠释同一理路，无宇宙论（Akosmismus）——之骤变为神话。由此而往，我们会非常接近我们夏天谈话环绕的要点，也就是神秘的虚无主义。在创世之际将世界逐出的那个精神唤起魔邪，世界又成为对魔邪的限制。另一个问题有点属于知识论的性质，虽然事实上和绝对唯灵论的神秘形式有关联。阁下摘译的部分，是将创世的历史诠解为一个"象征"。不过，这象征被译成的语言，本身也纯属象征语言（Symbolsprache），这令人想起卡夫卡的话，说他所有作品都是象征，意思是说，那些作品必须用无限步的新象征来诠释。我想请教你的问题是：这一步步的象征建构是有个底呢，还是一种无底的掉落？无底，因为，在一个唯知有灵，其余不论的世界里，在一个甚至差异性（Andersheit）也被界定为精神的自我外化（Selbstentäusserung des Geistes）的世界里，意向的等级（die Hierarchie der Intentionen）是没有止境的。我们并且可以说：只有意向，其余皆无。容我借用本雅明所说真理 不具意向性格的老定理，这并不代表一个最后的意向，而是将意向的奔流打住，那么，面对光辉之书，神话使人迷惑（Verblendung）的角色问题是避无可避的。象征的全体性，无论它看起来多么像无表现的表现（Ausdruck des Ausdruckslosen），不是服属于自然秩序吗，因为它不知无表现是何物——我几乎要说，因为它不知道自然的真谛？〔……〕
我想再提一点，瞬息即逝的天使命我感触至深，而且感受至为奇特。最后一点：你关切之事和本雅明关切之事的关联，从来不会像我读尊译时这么清楚。
（根据法兰克福阿多诺档案的复写本）

附 录 一

文本 7：科利希的理论：贝多芬音乐的速度与性格

洛杉矶，1943 年 11 月 16 日

亲爱的鲁迪：

我迫不及待地一口气读完了您这篇论贝多芬的文章①。毋庸置疑，此文堪称在该论题上迄今最具价值和洞见的杰作。此文除了在真正恢复贝多芬诠释方面有着非比寻常的实践意义，对我个人也有着极为特别的价值——即，它以极其明确而具体的方式，揭示出了一个完全被传统观点所压抑的、然而对于贝多芬的音乐理解至关重要的层面，即所谓的启蒙（Aufklärung）层面，或"理性主义"层面。在我终于着手写作草拟已久的贝多芬论著的时候（我想，这是战后我该做的第一件事，如果我们在这里合作的工作得以稍歇）②，我将努力从一个完

① 参考科利希《贝多芬音乐的速度与性格》，见页 6 注②。
② 这里指的是阿多诺与霍克海默在加州的合作，《启蒙辩证法》，特别是《权威人格》（*Authoritarian Personality*）。

全不同的黑格尔哲学逻辑语境的角度整理这个层面。好用节拍器的贝多芬,同时——我在《"鬼魂"三重奏》〔比较 fr. 20〕手稿中惊奇的发现——也好在速记本上记录倏然而至的各类灵感,但他也曾说,外行人皆归因于作曲家"天才"的构思,其实很多只是缘于减七和弦的巧妙运用①。

除此之外,您论文以速度(Tempo)与"性格"(Charakter)的关系作为主题,亦是意义重大,读您大作所举案例,始知此前未曾思考过的无数关联。不过,窃以为此中含有某种危险,我想称之为——恕鄙人用语庸俗——机械主义或实证主义的危险,请勿误会,我绝非主张直觉主义才是音乐理解之道。我与阁下一样相信音乐断然可作为知识处理(strenge Erkennbarkeit)——因为音乐本身就是知识,而且是本身自成一格的严格知识。不过,据我之见,这知识必须是具体的,而且必须透过从一个环节到另一环节的运动来形成各种纵贯全体的关联,而不是先确定其特征。我相信,根据一个孤立的层面,例如速度,来建构贝多芬的"类型",是不可能的,而且此做法经常将异质成分混为一谈(虽然这些成分之间经常存在着出人意表的关系)。您的大作对此亦有批评之论,指出速度/性格关系只是一个孤立出来的武断考量②。不过,归根结底,这关系是您这篇文章的总枢纽,我斗胆怀疑此孤立法是否适于音乐,尤其是否适合贝多芬,而且难保不导致与贝多芬音乐的具体、内在法则全无干系的图式化结论——恕我过甚其词,譬如洛伦兹(Alfred Lorenz)的图式与瓦格纳音乐的形式了无干涉③。

以上愚见,并非出于音乐哲学的一般反思,而是本人在贝多芬研

① 参考 fr. 197 与 267 的措词。

② 阿多诺想的是科利希这段话:"但是,设定类型无损于特定作品的个性。我也不是试图简化音乐现象的无限复杂。我只是将那个复杂性的一个元素——速度——孤立出来,强调宅和性格的关系。——《音乐季刊》(The Musical Quarterly),卷 XXIX 第二号,页 183。

③ 在《试论瓦格纳》里,阿多诺讨论了罗伦兹的《瓦格纳形式的奥秘》(Das Geheimnis der Form bei Richard Wagner),四卷,柏林,1924—33;参考 GS 13,页 30 以下及其余各处。

究中的相关思考。我们历来以为，就贝多芬而言，动机、个别元素，限定、有限的物质建构虽然的确始终"在场"(da)，但同时它也是"不在场"的，是空无、虚幻的。而且他音乐里的形式意识，其绝大部分旨趣是要透过整体来揭穿这无意义。问题在于，我们如何能说个别元素——动机音型（这是衡量速度特征的尺度，类型建构必须不断返取于此）——具有决定整体的力量，以至于整体乐章的性质，必须据此（"无关紧要的"）加以衡量，或者说根据诸如前八后十六的节奏音型这类动机角色来衡量呢？这些类似之处可以是典型的关系指标，却不是判断关系的标准。标准乃是整体语境，或者更精确地说，是整体与细节的关系。例如，你观察到短小精悍的《B^b 大调四重奏》(Op. 18 No. 6)第一乐章与《第四交响曲》第一乐章关系非常密切，因为所有的小节都把节拍器速度明确设定为 80；其次，主要音型都有其基本类型，并以四分音符与分解三和弦的形式快速移动。然而，这些乐章，就其音乐本质而论，是否的确具有任何共通之处？实际上，那部四重奏乐章难道不是一个经过压缩的游戏，而交响曲乐章则是透过发展部的精彩悬置，将这个游戏带入严肃的领域吗？请原谅我的措辞有些咬文嚼字、佶屈聱牙(literatenhaft)，但是不同的音乐时代背景——嬉游曲与"严肃意义"——不正是蕴含在这两个乐章之中吗？那种试图抹除决定性的差异以迁就"虚构状态"的类型学，是否可以提供中肯的答案？毫无疑问，我们的任务应该是根据具体的音乐（而非风格）范畴来界定本质的差异，而非为了满足风格的分类取消差异。

　　以上文字，颇为凑泊，勉强成文，相信阁下仍能洞悉一二，谨此，万望赐覆[1]。

[1] 阿多诺身后文件未见科利希回复。在他的"音乐复制理论札记"里，阿多诺也处理科利希的理论：

　　　　我们讨论了鲁迪关于贝多芬速度的理论。依照该理论，速度的基本类型、基本性格的多样性是可数的，每个类型、性格有其派定的速度。这一点我并无异议；它的确是贝多芬"机械的"、造作的成分之一，他笔迹里那些简写，（转下页注）

此信用打字机写就；复写本，阿多诺档案处，法兰克福

（接上页注）以及关于天才和减七和弦的说法可兹佐证。关于真正的诠释，能够在多大程度上根据作品的需要来进行补充或发挥[每个真正的演奏者都将做此尝试，而且，寻找正确的诠释之道，实际是要寻觅一个在诠释上具有"最少的恶"的方法(lesser evil，校者注：意即没有所谓的惟一正确的音乐诠释版本，只能无限接近原作)，也就是寻找到与作品最契合的解决法]，即使暂时撇开这问题——留待书里讨论〔指后来未曾成书的《音乐复制的理论》〕——不谈，许多差异性也应在鲁迪的同一性框架之内加以阐明。我曾提到 Op. 59 No. 2 的慢板乐章和 Op. 132 的莉迪亚调式(Lydian)乐章；鲁迪加上《第九交响曲》的第三乐章。毫无疑问，三者都属于 Alla breve(二二拍子)形态，以缓慢的二分音符为单位；鲁迪必定会界定为四分音符＝60。但是，这个二分音符，在 E 大调柔板(*Adagio*)乐章(校者注：指的是 Op. 59 No. 2 的第二乐章)和《第九交响曲》中属于旋律化的二分音符，而在 Op. 132 中则是圣咏式的二分音符，并且很难在旋律上加以理解。因此，为了使主题能够获得辨认度，我会在三者间，选择将这个乐章在演奏速度上定的最快，故而也就与传统形成最尖锐的对照。要想这个乐章避免由于高度玄奥而只传达以某种虚谬为基础的隆重严肃气氛，这是唯一途径。作品的形式和比例也须仔细斟酌。Op. 132 的二分音符如果不能流畅演奏，3/8 拍的那部分便会显得十分拖沓，以至于彻底失去统一感。《第九交响曲》第三乐章则有一个伟大的尾声，其十六分音符的六连音为主题的二分音符设定了上限。为了平衡结构比例，中间主题设定为 3/4 拍，因此其统一大概比莉迪亚乐章要来得慢一点。对于莉迪亚调式乐章的主题，出于和声上的考虑，我是逐一从每个小节进行分析的。但最重要之处，在于这三个乐章的精神性格——Op. 59 的主观抒情，圣咏的微妙情绪及交响曲的慢板形态——如此截然不同，我认为，为了满足相对抽象的"慢板二分音符"(Adagio-Halbe)概念，而以同一速度将它们一刀切，难免不落入实证主义的泥沼。(札记本六，页 77 以下)

附 录 二

文本8：贝多芬作品的"美丽乐段"

 只要艺术的外部现实始终对立,整合——关于普遍与特殊在审美格式塔中获得调和的渴念——大抵是绝无可能之事。任何高蹈于社会之上的艺术作品,都将立刻被拉回现实、一败涂地。即使调和只是意象,那也是一种无效的、虚假的意象。因此,伟大艺术作品里的张力(Spannung),不仅须在作品过程内部予以解决——即使勋伯格也自限于此——还须保存于这过程之中。这就意味着,在一部合法性的作品之内,其整体与部分的关系不可能与古典主义美学理想的要求相一致。音乐的正确听法,既要自发地感知到整体与部分的非同一性,也要感知到统摄两者的综合性。甚至贝多芬作品里的张力,其解决——可谓是无与伦比的解决方式,因为没有任何作品会比他的音乐张力更为强大——也需要一些设计性元素(Veranstaltung)。盖因他作品里的局部已经过剪裁,以便契合整体,局部只有经过整体预铸,方可获得同一性与均衡感。而要为此付出的代价,一方面用以

强调同一性的装饰性激情（das dekorative Pathos），另一方面，则是刻意将个体细节设计得微不足道，但打从开始即迫使个体细节超越于自身，成为有意义之物，等待成为整体，并在成为整体之际消灭。调性是一个促使这种构思成为可能的媒介；调性的普遍原则在贝多芬作品中的典型体现，与殊象元素——主题——是一致的。然而，随着调性无可挽回的覆亡，这种可能性已一去不返；而一旦调性原则变得透明可见，这种可能性也已不足惜。

〔……〕

我在前文谈到贝多芬的许多音乐观念，具有预铸性（Präformiertheit）与从属性，贝克尔（Paul Bekker）也曾注意到这个问题。在这里，上述论断将有所修正，意即，只要有需要，贝多芬在所谓的"旋律创意"上也是才华出众的。他在创作上极为求全责备，为成就客观性而刻意与方兴未艾的浪漫主义保持距离，因此掠过诸多调性过程，但浪漫主义实际保存其中，成为作品的一个方面。譬如，以"月光"之名闻世的 Op. 27，其第一乐章可视为后来肖邦孜孜以求的夜曲原型。贝多芬的作品中还有一些乐段，其旋律之美，一如舒伯特的作品那样，乃是音乐的内在本质。我将弹奏贝多芬《"拉祖莫夫斯基"四重奏》（Op. 59 No. 3）慢板乐章中的此类美好旋律片段，此作写于 1806 年，当时舒伯特还是孩童。

> 《弦乐四重奏》Op. 59 No. 3，艾伦柏格（Eulenburg）总谱，页 15，页面底端倒数第二行总谱，双小节线之后，从第二个终止式开始，直至最底行五线谱，第二小节，以 A 小调和弦结束。

这些美妙乐段——如果我们想如此形容——与此类型成为极度对照，贝多芬的独特之处在于，旋律的美完全产生于关系（Relation）。我想举出两个极端例子加以说明。《"热情"奏鸣曲》的变奏主题如此开始：

《钢琴奏鸣曲》,Op. 57,流畅的行板(Anddante con moto),前八个小节。

不过,这主题惟有紧接在第一乐章的尾声(coda)之后,才会显得流畅生动。尾声像一场精心策划的灾难。

同一首奏鸣曲,第一乐章结尾,从 Piu Allegro(速度转快)的标示开始,然后是变奏的主题。

经过爆炸和瓦解之后,变奏主题仿佛在巨大阴影的威胁下垂下腰杆,仿佛不胜重荷。声音听来有一种遮蔽性,貌似更强化了重负之感。

《D大调钢琴三重奏》(Op. 70 No. 2),之所以以《"鬼魂"三重奏》闻世,在于"富于表情的较慢的广板"(Largo assai ed espressivo)乐章。此乐章可谓贝多芬最接近浪漫主义的构思之一。现在,请各位从该乐章的结尾一直听到"急板"(presto)终曲乐章的开头,感受一二:

《D大调钢琴三重奏》(Op. 70 No. 1),彼得斯版,页 170,最后一排乐谱,从字母S到"急板"乐章第四小节上的延长符号。

急板乐章的起始乐句,单独听来似乎平淡无奇,但在超过一切古典主义尺度的甚慢板乐章的黯淡尾段之后,音乐却有如一丝给人微弱慰藉的晨曦,扫除了此前一切灾难风雨。音乐中有小鸟在晨光中啁啾呼唤的神态,尽管贝多芬在此处完全没有鸟鸣的模拟。

贝多芬作品中的慰藉性乐句,有一种超越了音乐结构紧密肌理内部关系的事物,它不受结构的辖制,而且散发出令人信服的力量,人们很难相信这些美丽乐句没有表述真理,且屈从于人为的艺术相对性。这些乐段有如歌德《亲和力》中的那句:"像一颗星辰,希望从

天而降"①，这可能是音乐语言——而非音乐的个别作品——所赋予过的最高境界。贝多芬很早就写出这样的乐段。《D小调钢琴奏鸣曲》(Op. 31 No. 2)，几个经过句之后出现的主题，表明了这些乐句的本质。

《钢琴奏鸣曲》(Op. 31 No. 2)，柔板（Adagio）乐章，第27—38小节，以弱音F大调和弦结束。

我还要请各位注意，在这个主题重复的时候，有变奏间或插入。

同一经过句，从第31小节连续弹到第32小节，然后第35与36小节，但只弹奏高声部。

增加了C到B♭这个歌唱般的下行两步，乍听有如一个超乎人类的主题获得人性化，一个重返人间者的眼泪与之相互呼应②。

贝多芬用音乐打造出了上升的希望，其最为淋漓尽致之处，当属第一首《"拉祖莫夫斯基"四重奏》慢板乐章从连接部进入再现部的地方。它堪称是最伟大的四重奏之一。这个乐段的素朴性已尽善尽美，惟有"崇高"二字方可形容，我们必须体验此处之前的音乐发展，才能感受到效果的圆满。

《弦乐四重奏》(Op. 59 No. 1)，柔板乐章（Adagio），艾伦柏格总谱，页36，第三排五线谱，最后一小节(46)，到页40，第84小节，在F小调进入之处结束。

在贝多芬作品里，与希望的性格相对峙的是绝对严肃，并往往体

① 比较页238注④。
② 比较页35注①的《浮士德》引文。

现在音乐似乎尽弃游戏的痕迹之时。我要给各位听听两个绝对严肃的模型。其中之一，乃是《G大调钢琴协奏曲》简短的、间奏曲似的行板乐章（Andante）中无法真正和解的结尾。

《G大调第四钢琴协奏曲》，行板乐章（Andante）最后十一小节，标示 a tempo（回到原速）之处开始的琶音和弦。

这个乐段仿佛在自行言说，虽然低音声部上的特定动机精确表述了整部作品的含义，但说明其后的音乐语境似有必要。该乐段引自《"克莱采"奏鸣曲》第一乐章，它与 Op. 59 No. 1 一样，出现在连接再现部的准备句上。可以说，贝多芬作品里有很多情况都表明，他所有的艺术建构力量都着力为重复做准备。显然，从自律论的构造观点来看，这是奏鸣曲式每次都必须设词圆说（rechtfertigen）的图式层面。他仿佛为了弥补作品仍然难免沦为图式残渣的缺憾，于是使尽浑身解数部署他的生产想象力。发展部结束于华彩段，令人确信音乐不必再横生枝节，可以从头开始，贝多芬由此使用一个下属四度和弦，而且以极度的威胁性置于低音域，音乐仿佛瞬间裂开一道深渊，之前放浪不羁的激情到此变得岌岌可危。以下是准备句，严肃的瞬间，再现部的开始：

《"克莱采"奏鸣曲》（Op. 47），彼得斯版小提琴奏鸣曲，页 189，字母 I 以后七小节（始自小提琴 E，左手），到页 190，字母 M 前的延长符号。

摘自电台谈话"*美丽的乐段*"（Schöne Stellen）
（GS 18, 页 698 以下）——写于 1965 年

附 录 三

文本 9：贝多芬的晚期风格

在一场以艺术的晚期风格为主题的谈话节目①之前，就对贝多芬的晚期风格临时发表即兴评论开场，不免有些唐突：居然用如此随兴不拘的方式处理此项严肃至极的议题。但或许可以为我的唐突找到一个合情合理的借口。据我所见，在贝多芬研究里，关于贝多芬的晚期风格，可算得上严肃负责的探讨尚属凤毛麟角。论者一致同意，大约从《A 大调钢琴奏鸣曲》（Op. 101）开始——这条分期界限可谓泾渭分明——贝多芬的作品形成了一种截然不同的风格品质，亦即晚期风格。问题在于，若有学者想从文献中追问这种晚期风格的要义，往往不得要领。恕我直言，当前的音乐学学科状态乃是造成此种

① 阿多诺先做即兴之谈，然后与汉斯·迈耶（Hans Mayer）对谈，1966 年 1 月 7 日由法兰克福的黑森电台（Hessischer Rundfunk）录音，1966 年 1 月 27 日由汉堡的北德意志电台（Norddeutscher Rundfunk）播出，题目是《老者的前卫主义》（*Avantgardismus der Greise*）。

困境的症结所在。时至今日,音乐学在史料和传记学上的兴趣,始终盖过对于音乐本身的兴趣。不过,研究者对贝多芬的晚期风格怀有一定程度的畏怯心理,这也是造成晚期风格学术困境的另一个原因。由此,我想首先从这种畏怯心理谈起,然后再切入正式的对谈。

在贝多芬的晚期作品——基本上,我所指的是最后五首四重奏,特别是在总结今晚这场对谈时将要谈到的《大赋格》——面前,一种非比寻常的感觉油然而生。我们感觉到了一种严肃至极的东西,一种其他任何音乐几乎都不可能有的严肃性。与此同时,我们深知,想要精确说出——我指的是在乐曲构造的概念(kompisitorischen Begriffen)层次上说出——这种非比寻常的感觉以及严肃性的具体内容,的确困难重重。于是,我们遁入传记,想办法拿老年贝多芬的生活,他的疾病,他和侄儿的纠纷等等,充当解释的依据。关于晚期风格问题,音乐领域还没有可媲美于伦茨(Lenz)文集主编李维(Ernst Lewy)论老年歌德之语言的那篇论文①。

关于晚期贝多芬的风格,究竟有多少无稽之论,我在此仅以两点略作说明。但我的目的不在于攻瑕指失,而是因为它们切中了某些问题的症结,通过条分缕析,或许可从中提炼出严肃而审慎的观点。首先,在种种极其经不起推敲的陈腔滥调之中,对于晚期风格中的大量惯用语句(topoi),往往以偏概全地皆用复调加以解释。的确,所有的晚期作品都存在一些高度复调化的乐章,以及复调化的经过句,至少其程度和数目要高于早期及中期的创作——意即,贝多芬的古典主义时期。但若就此断章取义,把贝多芬的晚期风格划入复调范畴,却是一个根本性的错误。复调并没有主导全体。大量的主调段落与这些复调段落交相辉映——确切而言,是一种意义明确的单声旋律声部。《B^b大调赋格曲》乃是一个罕见的例外。此作原为弦乐

① 比较 Ernst Lewy,《老年歌德的语言——试论个人语言》(*Zur Sprache des alten Goethe. Ein Versuch uber die Sprache des Einzelnen*),柏林,1913。——Lewy 所编的 J. M. R. Lenz 四卷《著作集》1917 年在莱比锡由 Kurt Wolff 出版社印行:这个版本的最后两卷在阿多诺藏书里还可以找到。

四重奏 Op. 130 的终曲乐章，后被贝多芬单独出版，现又复归其位，置于这部伟大作品的尾端，意欲成全原作的结束本意。另外还有两部诸如此类的伟大赋格：一则是《庄严弥撒》里的"与来世生命的降临"(Et Vitam venturi)，另一则是《"槌子键"奏鸣曲》的终曲乐章。此外，Op. 101 的终曲乐章插入了一段极长大的赋格段，《A^b 大调奏鸣曲》(Op. 110) 的赋格则位于音乐的尾声。然而，凡此种种，仍然不能说明晚期贝多芬的风格就是复调风格。批评家之所以认可这种观点，乃是因为在他们看来，困难与隐晦、综合与复杂是同一回事，而复杂的就是复调的，因此晚期风格便等于复调，却不管事实是否果真如此。

其二，经常有人以表现性 (Expressivitat) 来形容贝多芬晚期风格的特色，这也是说不通的。当然，表现力非同凡响的作品的确存在，譬如《E^b 大调四重奏作品》(Op. 127)，以及其他极具表现力的细节，例如弦乐四重奏 Op. 131 的开始乐句。但还有一些极其含蓄的晚期作品，它避免表现，且手法吊诡，以取消表现作为表现。因此，晚期贝多芬既不能以彻头彻尾复调风格的客观性加以形容，也不能以表现的主观性归类其特色。

有鉴于此，我想从纯音乐的角度着手，谈谈晚期贝多芬何以令人心生畏怯的缘由。事实上，那也是其作品传达出来的一种极端的严肃感。举个例子，请听《B^b 大调作品》(Op. 130) 的开头。

《B^b 大调弦乐四重奏》(Op. 130)：第一乐章，1—4 小节。

其严肃的性格，另可见于《C^\sharp 小调四重奏》的开头：这是一段赋格的呈示部，速度缓慢，而且如我曾说过的那样，其性格极富于表现力。

《C^\sharp 小调弦乐四重奏》(Op. 131)：第一乐章，1—8 小节。

最后一则例子是最后一首弦乐四重奏,即,《F大调四重奏》的开头,也可以在这里提出来。

《F大调弦乐四重奏》(Op. 135):第一乐章,1—17小节。

如果要言简意赅的指出这种严肃性的构成元素,那么至少在我个人来看,严肃性的构成基础乃是某种负荷过重的内容,只是仿佛有一道帷幕(verhangt)将之掩盖。因此,要陈明其具体内涵,绝非易事;而要找出其内容如何在结构内部传达,更是尤为困难。有一点可以指出的是:各位方才听到的这些过渡性乐句所具有的共通点,也正是贝多芬大多数晚期风格的共通点。歌德曾有言,大意是说,人的老去(ageing)就是逐步退离表象的过程(das stufenweise Zurücktreten von der Erscheinung)①。这些过渡句和歌德的箴言完全呼应,揭示了一种逐渐祛除感官、日益精神化的过程,仿佛整个感官现象先行化约成某种精神现象,其过程,不再是按照传统美学的象征观念所教给我们那样,而是以未经中介的方式与精神融合,仿佛它是融感官与精神于一体的体现。在各位听到的《B♭大调四重奏》的开头几小节里,各位如果留意到了那段 *Crescendo*(渐强),便不难察觉精神化的元素以一种奇特的方式与乐曲素材相抗,意欲将自己的意志贯彻到底。那段渐强并不是从音乐本身的理路衍生出来的,而是嵌入式的,一如镶入寓言的意义那般,而且这渐强并未导向一个 *Forte*(强奏),而是像贝多芬的惯例手法,消失在一个 *Piano*(弱奏)里。《C♯小调四重奏》开头也有一段与此类似的渐强,其中亦出现了一个打乱旋律流动的重音,而旋律本身似乎并不要求出现这个重音。同理,《F大调四重奏》开头也使用了从外部插入的重音,说明这些重音并非内在于此处音乐。在一定程度上,作曲家的双手暴力地干预了自己的作

① 参考 fr. 283 与页 191 注④。

品。于是,这个无伤大雅,在处理上却因而令人错愕的旋律,被分配给相继亮相的各类乐器,旋律从而变得破碎畸零,仿佛它本质上就是支离破碎一般。在这里,最后一首四重奏,也就是《F大调四重奏》的开头,也可以非常清楚地看到我在谈话开始所提到过的倾向——一种单声部结构,或者说,精简凝练的二声部结构。此倾向与晚期贝多芬的关联之处,在于排斥音乐中的一切装饰及纯粹美丽幻象。可以说,在最晚期的贝多芬作品中,结构性的组织(Gewebe)——意即声部混杂交织成某种圆整统一的和声——被刻意规避。在贝多芬的晚期风格中,其整体的倾向(Tendenz),乃是一种朝向离析、倾塌、瓦解的发展。不过,这并不是说他已经丧失了在作曲过程中统摄素材的能力,而是视离析和解体为一种艺术手段。按照这种解体性的方式,即便那些具备完整结论的作品固然在形式上企及圆满,却也由此在精神上见出畸零破碎。因此,在真正属于贝多芬晚期风格的典型作品里,形式完密的表层音响——这原本是形式上完美平衡的弦乐四重奏的典型特征——也是解体的。本人所言,主要指的是贝多芬最后几首弦乐四重奏,因为我发现它们可谓是晚期风格最纯粹的结晶,至少要比最后几首钢琴奏鸣曲更为纯粹。

谈到这里,我想要着重阐述一下"精神化"问题。所谓的"精神化",不单纯是指被精神渗透的现象(ein Durchdringen der Erscheinung mit Geist),而是关乎一种两极分化的倾向。在这种分化中,主体仿佛退出了音乐,任由现象自行施为,现象由而更显雄辩。这大概就是晚期贝多芬既被视为极端主观(而且此见不无道理),又被视为在建构上是客观的原因。晚期的贝多芬取缔了和声的完美理想。须指出的是,此处所指并非字面意义上的和声理想(因为调性仍在,三和弦在其中仍居于主导),而是美学意义上的和声,或者说是一种形式的平衡、圆整,乃至作曲的主体与其语言达成同一。在这些晚期作品里,音乐的语言或素材自行言说,作曲主体实际是透过这语言的缝隙说话,这与荷尔德林晚期诗歌的语言运用并不

尽然相同①。职是之故,贝多芬的晚期作品,无疑既可视为音乐上最具实质、最严肃的作品,同时又带有一种非本真(das Uneigentlich)的成分,意即,它里面所发生的一切其实并非同一于表象。

行文至此,我们应该追问的问题是:何以审美的和谐,这种所有参与元素凝构成统一的完整性——贝多芬以开天辟地的方式创造的这个完整性,被现在的他疑为假象?而揭穿这个假象的,乃是一切古典主义都存在的欺饰成分;贝多芬若非以其有意识的反思,那就是以他的艺术天才察觉了这一点。因此,我们如果根据"批判"(Kritik)一词的正解,意即指涉作曲构造的内在逻辑,那么,贝多芬的晚期作品可理解为对他古典主义作品的批判。关于这一点,我想朗诵马克思《路易·波拿巴的雾月十八日》的一段文字,它透辟揭示了批判形成的历史情境。

> 资产阶级社会完全埋头于财富的创造与和平竞争,竟忘记了古罗马的幽灵曾经守护过它的摇篮。但是,不管资产阶级社会怎样缺少英雄气概,它的诞生却需要英雄行为,需要自我牺牲、恐怖、内战和民族间战斗。在罗马共和国的高度严格的传统中,资产阶级社会的斗士们找到了理想和艺术形式,找到了他们为了不让自己看见自己的斗争的资产阶级狭隘内容、为了要把自己的热情保持在伟大历史悲剧的高度上所必需的自我欺骗。例如,在100年前,在另一发展阶段上,克伦威尔和英国人民为了他们的资产阶级革命,就借用过旧约全书中的语言、热情和幻

① 在《实践》(Parataxis)一文中,阿多诺取全体性、主体性与语言,与荷尔德林对语言的批判关系相较:

> 荷尔德林的辩证经验不仅知道语言是某种外在、压制之物,还知道其真理。如果不将自己外化为语言(zur Sprache sich zu entäussern),主体意向根本就不会存在。主体唯有透过语言,才成为主体。因此,荷尔德林的语言批判,其基本方向是走向主体化的过程,就像我们可以说,贝多芬的音乐——作曲的主体在里面解放自己的音乐——同时也在使其先置媒体,调性,说话,而不只是从表现的观点否定它。(GS 11,页 477 以下)

想。当真正的目的已经达到,当英国社会的资产阶级改造已经实现时,洛克就排挤了哈巴谷。①。

以上是马克思的原文。贝多芬所发展出的,就是一种对欺饰,对妄称古典全体性的不满表述。在这里,"批判"之义显而易见,乃指在作品里服从蕴含于作品所提之难题的理想——这是从题材本身的强制力中产生出的一种客观批判,而非肇引于主观反思。不过,若说是发展的理想,缔造了晚期作品及晚期作品之构造的批判本质,仍是不难找到主观的、传记层面上的佐证。提起此事,我又要谈到另一个迄今仍鲜为人知的重要问题。贝多芬的晚期风格不能单纯视为一个老去之人的身心反应,甚至也不能视为一个因耳聋而无力充分驾驭感官素材者的生理反应。此阶段的贝多芬仍有充分的能力延续其中期的古典主义理想,而且他晚期一些最有名的作品的确就是这么写的。譬如《第九交响曲》的第一乐章及谐谑曲乐章,虽然它们的作曲时间在晚期,却并非为晚期风格,而是中期的贝多芬。大体而言,比起他的钢琴和室内乐作品,贝多芬的交响曲要较少于实验性和冒险性。《庄严弥撒》基于另外的原因,也不能谓为真正晚期风格之作。甚至包括最后几首四重奏里的一些个别乐章——我指的是《C♯小调四重奏》的终乐章,以及《A小调四重奏》的终乐章——也完全看不见晚期风格本质性的分裂和疏离。我曾说过,这一切都是在调性语言内部写出来的。如果将他在这里体现出来的疏离倾向等同于后来历史上完全超越调性的趋势,可就完全误解晚期的贝多芬了。他并没有那么做。他是将调性两极分化。他的晚期倾向是单声与复调的两极并置,而不是美学意义上的折衷和声;他没有寻求平衡、"体内稳定",没有像黑格尔那样,试图寻找对立两极之间起居间作用的中介,而是坚持一种穿越两极的中介

① 参考 f. 199,或马克思/恩格斯《著作》卷八,柏林,1960,页116。此处翻译引自《路易·波拿巴的雾月十八日》,中共中央马克思恩格斯列宁斯大林著作编译局译,人民出版社,2001年版。

项。音乐里布满漏洞以及巧妙的裂罅。这就废除了音乐里一直存在的正面肯定、享乐主义(das Affirmative, das Hedonistische)的成分。在这一方面,贝多芬和现代音乐的某些现象存在关联,以勋伯格所言为例:"我的音乐并不可爱"("My music is not lovely."),严肃感大抵由此而来。当然,在最后数首四重奏,严肃感来自于死亡的联想。最后一首四重奏,以其狂肆逾常、脱略章法的〔第二〕乐章,及最后乐章的小提琴音色,犹如一曲呼之欲出的死亡之舞(Totentanz)。

我说过,这些作品保留了调性,但也打破调性。在许多情况下,贝多芬以曲体布局和空洞音响打破调性。不妨聆听《A 小调四重奏作品》(Op. 132)第一乐章第二主题几个小节,里面的对位有些支离破碎,带有模仿性。

《A 小调弦乐四重奏》(Op. 132);第一乐章,48—53 小节。

贝多芬还频频使用了突兀变换的技巧,放弃了充分完整的和声连接,例如《C♯小调弦乐四重奏》①第五乐章,第 10 小节,便属此例。在和声上,调性手段的运用也是为了淡化调性,做法是掩饰音级,例如 Op. 130 第五乐章如诗一般柔和的 Cavatina② 开始,主音的出现稍显太早,因为它不是在主题进入时出现,而是在导引中就已出现,着实令人难以拿捏该乐段到底始于何处。

《B♭ 大调弦乐四重奏》(Op. 130);第五乐章,1—9 小节。

在晚期贝多芬,和声重音与节奏重音二者遥遥相隔。不同的素材层次之间发生了分崩离析的情状。

① 校者注:此处指 Op. 131。
② 校者注:意大利语,意为短小的咏叹调。

我想提醒大家留意的是，晚期贝多芬还有一个现象，而且这可能是其中最具谜样特质的现象。我指的是那些形式经过缩约而意义冗余，乍看却像依循传统的乐段。其音乐，带着几分咒语（Zauberspruch）的味道。Op. 130 急板乐章（Presto）开头就是如此，请听开头前八小节：

《B♭ 大调弦乐四重奏》（Op. 130）；第二乐章，1—8 小节。

《第九交响曲》谐谑曲乐章（Scherzo）的三声中部主题，甚至包括"欢乐颂"主题"Freude, schöner Götterfunken"（快乐，诸神的美丽火花），与之相比照，也不乏作法念咒的奇奥况味。超越主体的元素（das Transsubjektive）似乎来自传统，被生硬地与音乐结构相并置（二者并未融合）。据我所见，这种准寓言性质的、套式般的成分在不计其数的晚期风格里——甚至包括勋伯格的晚期风格——扮演着一定的角色，其功能可比拟于李维（Levy）所说的晚年歌德的语言所强调的抽象性。根据音乐史家 A. 爱因斯坦（Alfred Einstein）在海顿研究中所修正的一个观点，"通俗"与"博雅"两种风格在维也纳古典主义里获得了水乳交融的汇合，而这两个风格层面在晚期贝多芬则再度分道扬镳。晚期贝多芬并没有尝试从音乐里涤除现成的套式，而是使之变得透明，让它们言说。

压缩（Verdichtung）也是晚期风格的内在固有原则。在形式上，晚期风格罕有中期那样雄辩不绝。按照古典主义原理，每个主题必须走到自身内在倾向所要求的最远程度，必须不断铺垫、发展，直到穷尽主题的全部潜能。而在晚期风格中，此原则已不复存在。譬如 Op. 101① 第一乐章，虽然只有区区两页篇幅，但其经过高度压缩的内容，却实际相当于一首奏鸣曲大型首乐章的分量。

最后，我想简略指出一点，在晚期的贝多芬笔下，大型曲体的

① 校者注：指《A 大调钢琴奏鸣曲》，阿多诺认为这是贝多芬晚期风格的初次整体呈现。

处理远悖常规，确切而言，发展部在此变得可有可无——例如《A小调弦乐四重奏》。发展部——它与我所说的反动力特质（das Anti-Dynamische）关联甚深——不再是真正的决定性环节，而是以一种悬而未决（Unentschieden）的方式作结，发展部的贡献要在终曲（coda）中才得以完成。贝多芬的曲式布局，与调性和声的处理，其手法大致相同。在最后的那些作品里，尽管他并未取消或破坏再现部，但其处理手法却造成了否定层面的浮现而出，也就是说，再现部以后的乐段——所谓的终曲（coda）——通常不过是作为末乐章的一种补遗、附录，却在晚期占据了决定性的地位。我恳请诸位关注音乐学领域与之相关的第一篇深入研究报告，其作者是哥廷根大学讲师鲁道夫·史蒂芬（Rudolf Stephan），其主题聚焦于为《Bb大调弦乐四重奏》①后来所写的终曲②，今天节目里会播出这个乐章③。

 以上便是我今天的粗浅发言，鉴于此议题艰深重大，本人实不敢妄谈。实际上，我只想证明：在音乐的去神话（Entmythologisierung）过程中，在音乐摒弃和声表象的过程中，仍可依稀洞见希望的表情。在贝多芬的晚期风格里，希望在弃绝（Entsagung）的悬崖边上郁郁而生。我想，这个标示了认命（Ergebung）和弃绝之间的差别，恰恰是晚期作品的全部奥义所在。我想用几个小节来演证这一点。那双——这的确关涉死亡——垂死的手放开了原本所紧握、塑造、控制之物，而一旦放手，那些东西将变成更高的真理。请大家聆听《Bb大调四重奏作品》（Op. 130）*Cavatina* 乐章中的简短乐句，自然心领

① 校者注：此处所指的是 Op. 130。
② 阿多诺说的史蒂芬研究并不可考，他可能想到的是史蒂芬的《贝多芬最后几首四重奏》（*Zu Beethovens letzten Quartetten*）一文，文中也提到过《Bb大调弦乐四重奏》后来写的终曲。参考史代凡《乐思录——演讲集》（*Vom musikalischen Denken. Gesammelte Vorträge*），Rainer Damm 与 Andreas Traub 编，Mainz 1985，页 45 以下。此文 1970 年才刊印，阿多诺可能读过手稿，或在演说中听到。
③ 指《大赋格》（*Grosse Fuge*），"原本是弦乐四重奏 Op. 130 的终曲"（参考注 187），在阿多诺电台谈话的那次广播结尾播出。

神会。

《B♭大调弦乐四重奏》(Op. 130);第四乐章,23—30小节。

电台即席谈话,并举例子;北德意志广播电台,汉堡
——录音时间:1966年

缩 写

本书所引阿多诺的文字,只要可能,均引自《阿多诺全集》(*Gesammelten Schriftten*),Rolf Tiedemann 与 Gtetel Adorno、Susan Buck-Morss、Klaus Schultz 合编(法兰克福:1970 年起)。以下是所引著作的缩写:

GS 1 《早期哲学著作》(*Philosophische Frühschriften*),第二版,1990

GS 2 《克尔凯郭尔:审美对象的建构》(*Kierkegaard. Konstruktion des Ästhetischen*),第二版,1990

GS 3 阿多诺与霍克海默,《启蒙辩证法:哲学片断》(*Dialektik der Aufklärung. Philosophische Fragmente*),第二版,1984

GS 4 《最低限度的道德:残破生命的反思》(*Minima Moralia. Reflexionen aus dem beschädigten Leben*),1980

GS 5 《认识论的元批判:黑格尔研究三论》(*Zur Metakritik der Erkenntnistheorie/Drei Studien zu Hegel*),第三版,1990

GS 6 《否定的辩证法:真实性的玄虚行话》(*Negative Dialektik/Jargon der Eigentlichkeit*),第四版,1990

GS 7　《美学理论》(Ästhetische Theorie),第五版,1990

GS 8　《社会学著作,一》(Soziologische Schriften Ⅰ),第三版,1990

GS 10.1　《文化批判与社会Ⅰ:〈棱镜〉、〈没有理想〉》(Kulturkritik und Gesellschaft Ⅰ: Prismen/Ohne Leitbild),1977

GS 10.2　《文化批判与社会Ⅱ:〈介入〉、〈提纲〉、〈文学附注〉》(Kulturkritik und Gesellschaft Ⅱ: Éingriffe/Stichworte/Anhang),1977

GS 11　《文学笔记》(Noten zur Literatur),第三版,1990

GS 12　《新音乐的哲学》(Philosophie der neuen Musik),第二版,1990

GS 13　《音乐专论》(Die musikalischen Monographien),第三版,1985

GS 14　《不谐和音:音乐社会学导论》(Dissonanzen/Einleitung in die Musiksoziologie),第三版,1990

GS 15　阿多诺与艾斯勒,《电影音乐》/阿多诺《忠实的钢琴演奏者》(Theodor W. Adorno und Hanns Eisler, Komposition für den Film/Theodor W. Adorno, Der getreue Korrepetitor),1976

GS 16　《音乐文集Ⅰ—Ⅲ:音型、准幻想曲、音乐文集Ⅲ》(Musikalische Schriften Ⅰ—Ⅲ: Klangfiguren/Quasi una fantasia/Musikalische Schriften Ⅲ),第二版,1990

GS 17　《音乐著文集Ⅳ:〈乐兴之时〉、〈即兴曲〉》(Musikalische Schriften Ⅳ: Moments musicaux/Lmpromptus),1982

GS 18　《音乐文集Ⅴ》(Musikalische Schriften Ⅴ),1984

GS 19　《音乐文集Ⅵ》(Musikalische Schriften Ⅵ),1984

阿多诺频繁援引的两部贝多芬研究专著,其出版年代也应该列出。第二次引文以后,只提作者名字,后接书名:

贝克尔,《贝多芬》,第二版,柏林,未附出版年代〔1912〕。

托马斯-桑-加里,《贝多芬,附许多画像、谱例与复制手稿》

(*Ludwig van Beethoven. Mit vielen Porträts, Notenbeispielen und Handschriftenfaksimiles*),慕尼黑,1913。

以 fr. 为前缀的数字,代表本书个别零篇(Fragment)的序号,这些数字可见于各个零篇后面的方括弧内。

编 后 记

阿多诺的贝多芬札记,一如他所有写作构思的初稿,写在他早年留下来的笔记本上,写到他去世前一天,他身后文件中共有 45 本这些格式和大小各异的札记簿。贝多芬札记绝大部写在下列四个本子里:

札记本 11:小学练习簿,无封面;159 页,19.9×16 公分,部分是他妻子格蕾特的笔迹。使用时间大约是 1938 年初到 1939 年 8 月 10 日。

札记本 12:所谓"彩色本",纸板封面;118 页,20×16.4 公分。少数则是格雷特笔迹。——使用时间:1939 年 10 月 1 日至 1942 年 8 月 10 日。

札记本 13:所谓"涂鸦本"二,塑胶封面;218 页,17.2×11.7 公分。——使用时间:1942 年 8 月 14 日至 1953 年 1 月 11 日。

札记本 14:褐皮封面,烫金边;写了 72 页有字(全本有 182 页),17.3×12.2 公分。——使用时间:1953 年 1 月 11 日至 1966 年。

为计划中的贝多芬书所写的其他札记散见于阿多诺另外八本札记,我们使用的是:

札记本 1：所谓"绿皮书"，绿褐色皮革封面，烫金边；108 页，13.6×10.8 公分。——使用时间：约 1932 年至 1948 年 12 月 6 日。

札记本 6：黑色学校练习簿，布质书背；20.6×17.1 公分。第一部分未标页码：关于以克尔凯郭尔为主题的书的资料（"1932 年 10 月 29 日完成"）；第二部分：135 页，"音乐复制理论的札记"，使用时间约为 1946 年至 1959 年 12 月 6 日。

札记本 Ⅱ：褐色八开笔记簿，标明"Ⅱ"；142 页，15.1×9 公分。——使用时间：1949 年 12 月 16 日至 1956 年 3 月 13 日。

札记本 C：黑色八开笔记簿，标明"C"；128 页，14.9×8.9 公分。——使用时间：1957 年 4 月 26 日至 1958 年 3 月 26 日。

札记本 I：黑色八开笔记簿，标明"I"；144 页，格式同 C。——使用时间：1960 年 12 月 25 日至 1961 年 9 月 2 日。

札记本 L：黑色八开笔记簿，标明"L"；146 页，格式同 C。——使用时间：1961 年 11 月 18 日至 1962 年 3 月 30 日。

札记本 Q：黑色八开笔记簿，标明"Q"；145 页，格式同 C。——使用时间：1963 年 9 月 7 日至 1963 年 12 月 27 日。

札记本 R：黑色八开笔记簿，标明"R"；149 页，格式同 C。——使用时间：1963 年 10 月 15 日至 1964 年 3 月 4 日。

阿多诺通常以墨水做笔记，不爱用原子笔，偶尔才用铅笔。笔记有时是格蕾特和他自己的笔迹掺杂在一起：阿多诺口授，妻子速记，然后在当时使用的札记本里写全。

本书文字是反复检视阿多诺档案所有手稿后编成；但凡相关的札记，尽皆收录并完整印出。将札记归类为阿多诺想写的贝多芬书的素材，并无困难。阿多诺整理过他的札记本，将属于贝多芬书的零篇片断以贝多芬姓名的第一个字母 B 标示于起首之处，或者偶尔写出贝多芬全名。不是以阿多诺笔迹标示之处，由格蕾特补标，即使不是由他指点，无疑也是代他为之。我们这本书里，只在这些则札记暂归属于此书，或者，无法完全确定时，才在注解里说明。

关于编者对这些片断（Fragmente）所做的安排，前言已有解释

(页 iii)。编者如此做法的理由,卡尔·勒维斯(Karl Löwith)在处理尼采晚期著作一个类似情况时,曾提出一些令人信服的论点,引述如下:

> 谁〔……〕如果既想连贯地阅读不同时期所做的笔记,又想在上下脉络里了解其中的思想,都必须自行找出并将那些内容相属的札记加以"编辑",将那些纯属时间相近的条目区分开去。这势必需要恰当猜测和整合、梳理和识别、思考和澄清零星记下的思绪,单凭哲学和历史性的指示,是不足以为证的。——勒维斯,《著作集》(Samtliche Schriften),卷六,《尼采》,斯图加特,1987,页 517。

但是,列出阿多诺札记的年代顺序,对澄清某些问题十分必要,因此我们为读者提供一份对照表(见页 355 以下);至少,阿多诺札记本的次序可以说明个别片断的相对年份。阿多诺将一些片断个别注明年代日期之处——碰到一则札记对他特别重要的时候,他经常这么做——我们在注解中予以说明。

所有片断的拼字法都按当前用法统一。阿多诺的札记仅供己用,从来没有要给他人过目之意。此外,贝多芬札记时间前后超过三十年:这两个情况可以解释手写稿何以时见笔误或不连贯之处。编者决定不照原样印刷,以免增加不必要的阅读难度。将学术版本等同于手写外交字条的做法,晚近颇见采行,但潘维茨(Rudolf Pannwitz)早斥其非,理由与勒维斯相同。潘维茨形容这样的做法"不是影印意识内的序列,而是影印那化成笔和墨水的序列"——见潘维茨,《尼采语言学?》(Nietzsche-Philologie?),《水星杂志》(Merkur) 117,卷 11,1957,页 1078。我们不能以这样的影印为足,无论是拼字法,或阿多诺贝多芬片断的排序,都不能如此。编辑未完成的作品时,尤其如果是这作品的第一版,编者必须支持并协助其文字,而不是使之难以为人接纳,卒至坏事。

阿多诺的标点,我们依其原稿照用,几乎毫无更易,虽然此做法和处理他的文字相反,用意却殊途同归。阿多诺认为每个标点符号有其"自己的面相学价值、自己的表情,这价值和表情不能和它的句构功能分开,但亦非句法功能所得穷竭"(GS 11,页 106)。此理特别适用于初稿,阿多诺此时尚未思考标点符号的细节,而是顺着理念和语言之流而行,相信这些理念和语言会找到它们自己的表情。从另一方面来说,一个关系子句前面漏掉逗点,可以说明作者运笔如飞;将标点依照规则加以标准化,使之完整如准备出版的文本,会导致贝多芬笔记的片断零篇性格掩饰不见,是无论如何都必须避免的做法。有一个可能性也不能放弃,就是读者可以自己从作者匆忙落笔,遣词用语尚欠周至的文字悟得隐意。——阿多诺文稿里由于欠缺标点而可能造成误解之处,编者才加以补充,这些补充之处也用方括弧表示。

编者自己所做其他补充,也都以〔 〕表示。编者所做更正,则在注释中交代。——在札记里,阿多诺经常以 B 代表贝多芬,而不写 Beethoven;我们把 Beethoven 这个字写全,未加提示。——至于一些事实的解释,尽可能置于内文,也用方括弧表示;需要较长的文字说明而此法不可行,才置于注释中。——阿多诺经常以简写缩写表示贝多芬作品,有时不易辨指。他使用作品编号(Opuszahl)或常见名称之处(《"热情"》、《"克莱采"》、《"英雄"》等等),可以照用无疑。其他情况,编者用〔 〕补充作品编号。——谱例方面,阿多诺每每凭记忆写出,我们用他手迹的复制品原样呈现。

编者谨向 Elfriede Olbrich 与 Renate Wieland 致以诚挚的谢意:前者初步解读原稿许多章节,后者在专业的音乐问题上提供协助和解答。不过,无论是编者,还是读者,最要感谢的是 Maria Luisa LopezVito,没有她的奉献合作,不会有这本书。

1993 年 3 月

札记片断比较表

　　C栏:年代顺序。序号对应于各则札记写作的时间顺序。

　　Q栏:各则札记出处。斜线前的数字或符号是札记本里的页码(见页349)。格蕾特笔迹的片断用星号＊表示

　　T栏:片断在本书里的页码。这里的数字是编者的安排,置于各则片断结束之处的〔　〕中。

札记片断比较表　277

C	Q	T	C	Q	T
	1938		36	12/25	60
1	11/25 *	81	37	12/25	61
2	11/28 *	228	38	12/25	335
3	11/31 *	221	39	12/25	11
4	11/41	278	40	12/26	1
5	11/53	330	41	12/26	365
6	11/54	331	42	12/26	102
7	11/55	185	43	12/26	128
8	11/72	142	44	12/28	260
9	11/73	172	45	12/28	183
10	11/74	366	46	12/28	8
11	11/75	274	47	12/28	117
12	11/76	275	48	12/28	112
13	11/76	53	49	12/29	72
14	11/78	164	50	12/30	313
15	11/78	355	51	12/30	192
16	11/78	334	52	12/30	344
17	11/78	332	53	12/30	195
	1939		54	12/30	35
18	11/154	350	55	12/31	133
19	11/158	141	56	12/31	121
20	11/159	184	57	12/32	131
21	12/8	74	58	12/33	114
22	12/8	181	59	12/33	88
23	12/8 *	29	60	12/34	99
24	12/12	97	61	12/34	52
25	12/13	276	62	12/34	31
26	12/13	116	63	12/35	201
27	12/13	277	64	12/35	115
28	12/14	279	65	12/35	86
29	12/14	108	66	12/35	45
30	1/43	191	67	12/35	3
	1940		68	12/35	73
31	12/15	223	69	12/35	44
32	12/16	224	70	12/36	75
33	12/23	101	71	12/36	130
34	12/23	87	72	12/36	119
35	12/24	57	73	12/36	120
			74	12/38	281
			75	12/38	49
			76	12/38	361

C	Q	T		C	Q	T
77	12/38	5		116	12/84	337
78	12/38	311		117	12/85 ∗	152
79	12/39	315		118	12/87 ∗	153
80	12/40	316		119	12/87	263
81	12/40	266		\multicolumn{3}{c}{1942}		
82	12/41	258		120	12/90	193
83	12/41	267		121	12/90	240
84	12/42	307		122	12/91	347
85	12/42	138		123	12/91	251
86	12/43	271		124	12/92	136
87	12/43	30		125	12/93	65
88	12/43	202		126	12/97	173
89	12/44	85		127	12/101	346
90	12/44	154		128	12/103	110
91	12/44	155		129	12/103	310
92	12/45	84		130	12/105	100
93	12/46	314		131	12/105	264
94	12/46	309		132	12/105	89
95	12/46	353		133	12/109	370
96	12/47	171		134	12/110	91
97	12/47	145		135	12/110	159
98	12/47	118		136	12/111	230
99	12/47	219		137	12/112	234
100	12/48	156		138	12/113	196
101	12/49	222		139	12/113	197
102	12/56	220		140	12/114	160
103	12/56	326		141	12/114	356
104	12/56	62		142	12/114	357
105	12/56	134		143	12/114	68
	1941			144	12/115	207
106	12/72	76		145	12/115	261
107	12/72	6		146	12/115	351
108	12/72	280		147	12/115	341
109	12/72	342		148	12/115	144
110	12/73	82		149	12/115	182
111	12/74	58		150	12/115	352
112	12/77	64		151	12/116	216
113	12/79	339		152	12/117	54
114	12/84	139		153	12/117	208
115	12/84	46		154	12/117	318

C	Q	T
155	13/3	338
	1943	
156	13/8	122
157	13/9	360
158	13/13	187
159	13/15	188
	1944	
160	13/20	286
161	13/22	336
162	13/26	325
163	13/26	170
164	13/33	27
165	13/33	20
166	13/35	22
167	13/37	42
168	13/37	4
169	13/38	345
170	13/39	55
171	13/39	140
172	13/42	348
173	13/42	324
174	13/43	23
175	13/44	92
176	13/45	59
177	13/45	148
178	13/48	126
179	13/48	212
180	13/49	103
181	13/49	147
182	13/54	26
	1945—1947	
183	13/59	93
184	13/59	96
185	13/61	71
186	13/65	109
187	13/65	194
188	13/66	70
189	13/66	217
190	13/66	218

C	Q	T
191	13/66	161
192	13/67	157
193	13/67	151
194	13/68	149
195	13/68	77
196	13/69	317
197	13/69	80
198	13/70	17
199	13/70	354
200	13/70	284
201	13/71	285
202	13/71	203
203	13/71	24
204	13/72	94
205	13/72	150
206	13/73	143
207	13/73	329
	1948	
208	13/75	15
209	13/81	47
210	13/83	113
211	13/84	282
212	13/85	132
213	13/85	272
214	13/85	319
215	13/86	320
216	13/87	321
217	13/88	322
218	13/88	323
219	13/92	273
220	13/93	104
221	13/93	206
222	13/94	369
223	13/94	265
224	13/97	308
225	13/97	328
226	13/97	165
227	13/100	67
228	13/100	111
229	13/100	127

C	Q	T
230	13/103	213
231	13/105	225
232	13/105	21
233	13/108	359
234	13/120	327
235	13/120	358
236	13/127	186
237	13/129	146
238	13/138	13
239	13/139	83
240	13/140	268
241	13/141	333
242	13/144	198
243	13/145	269
244	13/147	137
245	13/148	363
246	13/149	364
247	13/150	283
248	13/160	10
1949		
249	13/164	105
250	13/165	123
251	13/166	166
252	13/168	205
253	13/168	226
254	13/169	7
255	13/169	204
256	13/170	253
257	13/170	125
258	13/171	129
259	13/171	106
260	13/174	214
261	13/177	215
262	13/181	51
263	13/182	211
264	13/182	95
265	13/182	227
266	13/183	167
267	13/184	199
268	13/185	200

C	Q	T
269	13/187	56
270	13/190	12
271	13/191	340
1950/51		
272	13/195	32
273	13/197	33
274	13/198	34
275	II/70	362
276	13/199	349
1952		
277	13/201	178
278	13/202	189
279	13/203	231
280	13/205	232
281	13/209	25
282	13/209	233
283	13/210	180
284	13/211	175
285	13/212	190
286	13/212	235
287	13/213	236
288	13/214	19
1953		
289	13/214	237
290	13/216	239
291	13/217	238
292	13/218	229
293	14/1	243
294	14/4	2
295	14/6	6
296	14/7	249
297	14/9	179
298	14/9	9
299	14/9	262
300	14/11	250
301	14/14	135
302	14/15	158
303	14/17	36
304	14/17	37

C	Q	T	C	Q	T
305	14/18	16	340	C/77	293
306	14/18	177	341	C/77	294
307	14/18	254	342	C/78	295
308	14/20	255	343	C/78	296
309	14/20	256	344	C/78	297
310	14/21	43	345	C/78	298
311	14/22	169	346	C/79	299
312	14/23	176	347	C/81	300
313	14/23	168	348	C/81	301
314	14/23	66	349	C/82	302
315	14/27	312	350	C/82	303
316	14/27	241	351	C/82	304
317	14/29	209	352	C/83	305
318	14/29	210	353	C/94	252
319	14/29	50	354	C/94	259
320	14/31	14		1960	
321	14/32	69	355	14/70	38
322	14/32	78	356	14/71	39
323	14/34	248		1961	
	1954		357	I/112	368
324	14/41	124		1962	
325	14/42	367	358	L/108	48
326	14/43	174		1963	
327	14/44	306	359	Q/68	79
328	14/44	63	360	Q/68	257
329	14/44	287	361	Q/69	244
	1955		362	Q/69	245
330	14/57	343	363	Q/69	247
331	14/58	288	364	Q/70	242
	1956		365	Q/71	90
332	14/61	107	366	R/21	40
333	14/67	163	367	Q/11	41
334	14/68	28		1966	
	1957		368	14/72	162
335	C/23	246		Undatiert	
336	C/76	289	369	Kopie	270
337	C/77	290	370	Kopie	98
338	C/77	291			
339	C/77	292			

贝多芬作品索引

索引用于阿多诺的札记片断与文本,不用于编者所做注解。正体印刷的数字,指的是每则片断之末的〔 〕内数字。文本索引以斜体数字表示,前面加"页"字,指的是本书页码。间接提到的人事物,置于()中。

贝多芬作品

Op. 1 No. 1	《E^b 大调钢琴、小提琴、大提琴三重奏》	3,170
Op. 2 No. 1	《F 小调钢琴奏鸣曲》	3,45
Op. 2 No. 3	《C 大调钢琴奏鸣曲》	149
Op. 7	《E^b 大调钢琴奏鸣曲》	57
Op. 10 No. 2	《F 大调钢琴奏鸣曲》	102
Op. 10 No. 3	《D 大调钢琴奏鸣曲》	276
Op. 12 No. 1	《D 大调钢琴与小提琴奏鸣曲》	215
Op. 12 No. 2	《A 大调钢琴与小提琴奏鸣曲》	215
Op. 12 No. 3	《E^b 大调钢琴与小提琴奏鸣曲》	95,215
Op. 13	《C 小调钢琴奏鸣曲》("悲怆")	128,205,214

Op. 14 No. 1	《E大调钢琴奏鸣曲》	148
Op. 18	《六首弦乐四重奏》	69,203,269,283,页251
Op. 21	《第一交响曲,C大调》	158,230,239
Op. 22	《B♭大调钢琴奏鸣曲》	320
Op. 23	《A小调钢琴与小提琴奏鸣曲》	3,151,166
Op. 24	《F大调钢琴与小提琴奏鸣曲》("春天")	64,206,365
Op. 26	《A♭大调钢琴奏鸣曲》	8
Op. 27 No. 2	《C♯小调钢琴奏鸣曲》《"月光"》	61以下,122,134,205,页254
Op. 28	《D大调钢琴奏鸣曲》("田园")	47,59,216
Op. 30 No. 1	《A大调小提琴与钢琴奏鸣曲》	3,123
Op. 30 No. 2	《C小调小提琴与钢琴奏鸣曲》	38,68,144,174,204,253
Op. 30 No. 3	《G大调小提琴与钢琴奏鸣曲》	3,226
Op. 31 No. 1	《G大调钢琴奏鸣曲》	8,132,191,205,230
Op. 31 No. 2	《D小调钢琴奏鸣曲》	29,122,135,144,206,353,355,357,页241,页256
Op. 31 No. 3	《E♭大调钢琴奏鸣曲》	214
Op. 36	《第二交响曲》,D大调	180,191,206,239,249,330
Op. 39	《两首为钢琴和管风琴的前奏曲》	115
Op. 47	《A大调小提琴与钢琴奏鸣曲》,("克莱采")	3,57,144,151,157,166,169,182,205,214,216,350,页257
Op. 49	《G小调钢琴奏鸣曲》	121
Op. 53	《C大调钢琴奏鸣曲》,("华德斯坦")	3,131,147,152,172,178,216,265,320,363
Op. 55	《第三交响曲》,E♭大调,《"英雄"》	29,40,144,148,151,157,159,162,175,177,179,189,204,214,216,222,228,230—238,239,263,页169,页170,页199,320,352,356
Op. 57	《F小调钢琴奏鸣曲》,"热情"》	38,48,53,82,119,142,147,152,157,172,204,213,216,219,222,234,263,页176,363,页254—255
Op. 58	《第四钢琴协奏曲》,G大调	160,215,219,350,页257

Op. 59 No. 1	《F大调弦乐四重奏》,《"拉祖莫夫斯基"》 29,57,127,154, 157,214,216,219,222,262,352,357,363,页 239,页 257
Op. 59 No. 2	《E小调弦乐四重奏》,《"拉祖莫夫斯基"》 29,178,181, 216,219
Op. 59 No. 3	《C大调弦乐四重奏》,《"拉祖莫夫斯基"》 173,208,283,页 254
Op. 60	《第四交响曲,Bb 大调》 179,228,239,页 251
Op. 61	《D大调小提琴协奏曲》 47,54,160,215
Op. 62	《克里奥兰序曲》 198,216
Op. 67	《第五号交响曲》,C 小调 19,38,46,169,216,222,240— 242,263,页 172,页 177,347
Op. 68	《第六交响曲》,F 大调,《"田园"》 2,15,46,139,170,216, 243—248,263
Op. 70 No. 1	《D大调钢琴、小提琴、大提琴三重奏》 3,20,43,74,102, 216,页 255
Op. 70 No. 2	《Eb 大调钢琴、小提琴、大提琴三重奏》 194,223
Op. 72	《费岱里奥》,二幕歌剧 50,70,72,84,103,108,154,172, 175,222,页 203,331,332—334,353,355,357,363,365
Op. 73	《第五钢琴协奏曲》,Eb 大调,《"皇帝"》 43,189,240,363
Op. 74	《Eb 大调弦乐四重奏》 208
Op. 77	《B大调钢琴幻想曲》 165
Op. 78	《F♯大调钢琴奏鸣曲》 226
Op. 79	《G大调钢琴奏鸣曲》 61
Op. 81a	《Eb 大调钢琴奏鸣曲》,《"告别"》 43,61,178,362,365
Op. 83	《三首钢琴伴奏歌曲(歌德诗)》 211
Op. 84	歌德悲剧《艾格蒙特》序曲 198,216
Op. 85	为三个独唱声部、合唱及管弦乐的清唱剧《基督在橄榄山上》 288
Op. 86	为四个独唱声部、合唱及管弦乐的《C大调弥撒曲》 19,288, 页 202
Op. 90	《E小调钢琴奏鸣曲》 121,186

Op. 92	《第七交响曲》,A大调　46,173,213,216,221,236,249,263,页 170 ,363
Op. 93	《第八交响曲》,F大调　40,46,136,216,222,249,263,页 207 ,286,331
Op. 95	《F小调弦乐四重奏》　173,216
Op. 96	《G大调钢琴与小提琴奏鸣曲》　132,167,211,219,221
Op. 97	《B♭大调钢琴、小提琴、大提琴三重奏》　116,167,216,219,221,263,页 185 ,343
Op. 98	带钢琴伴奏的声乐套曲《致远方的恋人》　14,61,70,161,167,216,219,221,366
Op. 101	《A大调钢琴奏鸣曲》　3,10,265,282,319,页 258 ,页 268
Op. 103	《E♭大调管乐八重奏》　272
Op. 106	《B♭大调钢琴奏鸣曲》,《"槌子键"奏鸣曲》　4,42,97,120,155,216,219,222,258,页 185 ,265,266,页 204 ,273,311,345,页 261
Op. 109	《E大调钢琴奏鸣曲》　3,186,页 185 ,273,317,319
Op. 110	《A♭大调钢琴奏鸣曲》　172,208,页 177 ,266,319,357,页 261
Op. 111	《C小调钢琴奏鸣曲》　53,82,121,129,167,172,186,266,275,311,319,357,366
Op. 119	《十一首钢琴小品》　3,311
Op. 120	《"迪亚贝利"变奏曲》　167,页 184 ,页 200 ,页 214 ,311,318
Op. 123	为四个独唱声部、合唱、管弦乐的D大调《庄严弥撒曲》　19,120,286—305,页 196—211 ,306,336,343,页 261 ,页 264
Op. 125	《第九交响曲》,D小调,终曲以席勒《"欢乐颂"》谱成　31,38,52,81,97,116,120,135,147,151,153,157,183,193,214,216,219,222,230,237,251,262,263,页 169 ,265,页 199 ,页 201 ,页 210 ,269,271,283,311,326,347,页 266
Op. 126	《六首钢琴小品》　页 184 ,页 184—188 ,311,318
Op. 127	《E♭大调弦乐四重奏》　186,216,页 204 ,286,288,306,页 261

Op. 129	"失落一便士的愤怒",《G大调奇想风轮旋曲》,钢琴 226,342
Op. 130	《B♭大调弦乐四重奏》 172,258,276,279,311,319,357,页260,页261,页266,页268
Op. 131	《C♯小调弦乐四重奏》 134,216,278,311,页260,页261、页264
Op. 132	《A小调弦乐四重奏》 216,265,269—271,311,319,365,页265,页267
Op. 133	《大赋格》,B♭大调弦乐四重奏 120,266,页200,311,页259
Op. 135	《F大调弦乐四重奏》 152,217,267,278,285,311,357,页261,页262,页265
Op. 136	清唱剧《荣耀时刻》 107

WoO.80 钢琴变奏曲 67,168
WoO.183 四声部卡农《伯爵阁下,您是个懦夫》 72

人名索引

四 画

尤里皮底斯　65
戈特赫夫　89
巴尔　76,82
巴斯噶　188
巴赫　10,58,68,106,126,158,187 以下，586,页 198、页 203 以下，页 212，(322),328,363
孔德　页 73

五 画

瓦尔瑟　89
布伦塔诺　22,页 197
布莱希特　89,页 198
布索尼　68
布鲁克纳　153,223,230,232,243,251,254,页 201
布赫纳　页 197
卡夫卡　89,263
卡鲁斯　209,210,211
史蒂芬　页 202，页 267

尼采　10,页 197,页 240
弗利德利希　210 以下，263
柏辽兹　66,125,263,336
勃拉姆斯　56,97,186,214,222,251,272,344
施托尔曼　55,212,241,页 206
施特劳斯　57,89,263,(337)
施蒂夫特　89,页 177
斯特拉文斯基　43,244

六 画

艾兴多夫　345
西塞罗　199
托马斯-桑-加里　45,73,86,106,119,201,307,311
托马斯·曼　106
托尔斯泰　18,214
安索格　3

七 画

贝尔格　243,310
贝克尔　8,19,31,52,104,133,135,160,

197,214,216,236,260,页 170 以下,267,271,页 205,316,页 254
克尔 213
克伦威尔 199,页 263
克雷契玛尔 页 199
李斯特 64
里曼 51
何内格 263
但丁 100
希特勒 193

八 画

门德尔松 61,288,页 202
拉斐尔 106
叔本华 344
尚-保罗 69,249,330,342
易卜生 96
孟森 65
哈尔姆 页 74

九 画

韦伯 56,212
柏拉图 页 171
科利希 7,122,135,219,288,320,367,页 249—252
耶姆尼兹 18
洛克 199,页 264

十 画

马克思 199,页 254,页 339
马勒 10,15,139,186,251,254,263,310,344
本雅明 14,20,100,327,336,358
伦兹 页 259
伦格 263
勋伯格 18,29,32,37,57,62,65,68,140,158,178,187,213,222,233,237,241,263,页 174,页 172,265,283,页 211,312,页 253,页 265 以下
格欧吉亚德斯 107,页 170,页 174,页 268

格奥尔格 (172),(366)
夏米索 (310)
柴可夫斯基 127
俾斯麦 页 197
拿破仑 356
席勒 71,81,96,(页 173),页 203,页 269
海顿 20,51,59,87 以下,94,页 72,173,191,页 168,283,页 207,页 266

十一画

瓦雷里 9,66
莫扎特 43,51,56,58,68,83 以下,页 72,143,146,148,150,165,173,188,215,页 174,283,286,页 207,(页 209),333,344
莫里克 338,340
荷马 222
莎士比亚 (152),(183),(256)
康德 13,35 以下,84,103,107,页 91,页 95,202,228,页 226,页 254,页 267,页 270,336,343,349
康德(弟) 336

十二画

瓦格纳 10,53,55,57 以下,72,84,92,97,140,145 以下,153,185,187,191,222,254,265,(269),310,332,(363),页 274
凯勒 89
费希特 85,196
费兹纳 82,243
莱希登特利特 230
荷尔德林 152,310,348,页 263
提莫曼斯 10
雅各布逊 66
黑格尔 13,24 以下,26 以下,28 以下,31 以下,37,40,42 以下,44,48,55 以下,57,61 以下,79,85,103,105,页 70 以下,页 73,125,147,157,199,239,265,页 256,320,323,329,336,338,348,

人名索引　289

363,365,页 249,页 264
舒伯特　15,20,55 以下,57,92,97,116,
　127,139 以下,173,184,199,208,212,
　214 以下,219,221 以下,230,232,310,
　329,337,页 254
舒曼　57,63 以下,页 71,110,127,137,
　184,207 以下,310,345

十三画

达贝特　3
格鲁克　页 198
爱伦坡　66
葛利尔帕泽　307
葛洛代克　77
奥古斯丁　页 171
爱因斯坦(阿尔弗雷德)　333,页 266
道卜勒　122,353
瑟姆　86
雷格　222
塞万提斯　(100)

十四画

富特文格勒　239
赫贝尔　96
歌德　57,69,83,89,96,页 93,143,153,
　209,215,页 177,(265),(页 178),页
　265,310,322,324,336 以下,361,363,
　(页 256),页 27,页 261,页 266

十五画

莫尔(托马斯)　81

鲁本斯　页 197
鲁道夫　286,页 210
德克西
德彪西　243

十六画

卢卡奇　238
肖邦　61 以下,74,102,页 71,134,
　页 254
诺尔　356
萧勒姆　370
霍夫曼希塔尔　326
霍克海默　32,71,106,196,367
穆绍斯　340,342

十七画

亨德尔　198,页 198,336
谢尔亨　50
谢林　264

十八画

魏本　337

十九画

罗兰　76
罗西尼　(93),页 73
罗塞　3
罗赫里兹　85
洛伦兹　269,页 250

图书在版编目(CIP)数据

贝多芬:阿多诺的音乐哲学/(德)阿多诺著;彭淮栋译.--上海:华东师范大学出版社,2018
　ISBN 978-7-5675-8316-0

　Ⅰ.①贝… Ⅱ.①阿…②彭… Ⅲ.①贝多芬(Beethoven,Iudwing Van 1770—1827)—音乐评论 Ⅳ.①J605.516

　中国版本图书馆 CIP 数据核字(2018)第 210956 号

华东师范大学出版社六点分社
企划人　倪为国

贝多芬:阿多诺的音乐哲学

著　　者　(德)阿多诺
译　　者　彭淮栋
校　　者　杨　婧
责任编辑　倪为国　王　旭
责任校对　徐海晴
封面设计　刘怡霖

出版发行　华东师范大学出版社
社　　址　上海市中山北路3663号　邮编　200062
网　　址　www.ecnupress.com.cn
电　　话　021-60821666　行政传真　021-62572105
客服电话　021-62865537　门市(邮购)电话　021-62869887
地　　址　上海市中山北路3663号华东师范大学校内先锋路口
网　　店　http://hdsdcbs.tmall.com

印　刷　者　上海景条印刷有限公司
开　　本　787×1092　1/16
插　　页　1
印　　张　20.5
字　　数　260千字
版　　次　2022年1月第1版
印　　次　2022年1月第1次
书　　号　ISBN 978-7-5675-8316-0
定　　价　78.00元

出版人　王　焰

(如发现本版图书有印订质量问题,请寄回本社客服中心调换或电话 021-62865537 联系)

Beethoven. Philosophie der Musik
Fragmente und Texte
By Theodor W. Adrno
Copyright © Suhrkamp Verlag Frankfurt 1993.
All rights reserved by and controlled through Suhrkamp Verlag Berlin
Simplified Chinese Translation Copyright © 2022 by East China Normal University Press Ltd.
ALL RIGHTS RESERVED.
上海市版权局著作权合同登记　图字:09-2012-005 号